高等职业教育"广告和艺术设计"专业系列教材
广告企业、艺术设计公司系列培训教材

中外美术鉴赏

（第2版）

刘 晨 徐 改 主 编
赵亚华 副主编
张玉花 李 妍 参 编

ZHONGWAI MEISHU JIANSHANG

清华大学出版社
北京

内 容 简 介

本书结合中外美术发展的新形势和新特点，针对高职高专院校广告和艺术设计专业应用型人才的培养目标，系统地介绍了中国绘画与书法、外国绘画、建筑艺术、雕塑艺术、工艺美术、现代设计等中外美术鉴赏的基本理论知识；同时注重体现时代精神，挖掘深蕴的人文内涵，精选风格鲜明的经典作品，力求教学内容和教材结构的创新。

本书结构合理、案例翔实、图文并茂，内容通俗易懂，突出实用性，并且采用新颖统一的格式化体例设计，既适用于高职高专院校广告和艺术设计专业的教学，也可以作为广告企业和艺术设计公司从业者的职业教育与岗位培训教材，对于广大社会自学者也是一本非常有益的参考读物。

本书封面贴有清华大学出版社防伪标签，无标签者不得销售。
版权所有，侵权必究。举报：010-62782989，beiqinquan@tup.tsinghua.edu.cn。

图书在版编目(CIP)数据

中外美术鉴赏/刘晨，徐改主编. --2版. --北京：清华大学出版社，2016 (2021.11重印)
(高等职业教育"广告和艺术设计"专业系列教材)
(广告企业、艺术设计公司系列培训教材)
ISBN 978-7-302-44272-1

Ⅰ.①中… Ⅱ.①刘…②徐… Ⅲ.①品鉴—世界—高等职业教育—教材 Ⅳ.①J051

中国版本图书馆CIP数据核字(2016)第153130号

责任编辑：章忆文　陈立静
装帧设计：刘孝琼
责任校对：张彦彬
责任印制：杨　艳
出版发行：清华大学出版社
　　　　网　　址：http://www.tup.com.cn, http://www.wqbook.com
　　　　地　　址：北京清华大学学研大厦A座　　邮　编：100084
　　　　社 总 机：010-62770175　　　　　　　　邮　购：010-62786544
　　　　投稿与读者服务：010-62776969, c-service@tup.tsinghua.edu.cn
　　　　质量反馈：010-62772015, zhiliang@tup.tsinghua.edu.cn
　　　　课件下载：http://www.tup.com.cn, 010-62791865
印 装 者：小森印刷(北京)有限公司
经　　销：全国新华书店
开　　本：190mm×260mm　　　　印　张：18.25　　字　数：440千字
版　　次：2009年8月第1版　2016年8月第2版　　印　次：2021年11月第6次印刷
定　　价：56.00元

产品编号：064822-01

Foreword 丛书序

随着我国改革开放进程的加快和市场经济的快速发展，广告经营业也在迅速发展。1979年，中国广告业从零开始，经历了起步、快速发展、高速增长等阶段，到2012年全年广告经营额已突破4000亿元人民币，比上年增长了21.9%；广告营业额占GDP的比例为0.9%；全国广告经营单位37.8万户，比上年增长了23.3%；全国广告从业人员217.8万人，比上年增长了23.3%。

商品促销离不开广告，企业形象也需要广告宣传，市场经济发展与广告业密不可分。广告不仅是国民经济发展的"晴雨表"，也是社会精神文明建设的"风向标"，还是构建社会主义和谐社会的"助推器"。广告作为文化创意产业的关键支撑，在国际商务活动交往、丰富社会生活、推动民族品牌创建、促进经济发展、拉动内需、解决就业、构建和谐社会、弘扬古老中华文化等方面，发挥着越来越大的作用，已经成为我国服务经济发展重要的"绿色朝阳"产业，在我国经济发展中占有极其重要的地位。

当前，随着世界经济的高度融合和中国经济国际化的发展趋势，我国广告设计业正面临着全球广告市场的激烈竞争，随着发达国家广告设计观念、产品、营销方式、运营方式、管理手段以及新媒体和网络广告的出现等巨大变化，我国广告从业者急需更新观念、提高技术应用能力与服务水平、提升业务质量与道德素质，广告行业和企业也在呼唤"有知识、懂管理、会操作、能执行"的专业实用型人才；加强广告经营管理模式的创新、加速广告经营管理专业技能型人才培养，已经成为当前亟待解决的问题。

我国广告业起步较晚，目前广告专业毕业生在广告公司中所占比例仅为6.3%，因此使得中国广告公司及广告作品难以在世界上拔得头筹。根据中国广告协会学术委员会对北京、上海、广州三个城市不同类型的广告公司的调查表明，在各方面综合指标排行中，缺乏广告专业人才居首位，占77.9%，人才问题已经成为制约中国广告事业发展的重要"瓶颈"。

针对我国高等职业教育"广告和艺术设计"专业知识老化、教材陈旧、重理论轻实践、缺乏实际操作技能训练等问题，为适应社会就业需要、满足日益增长的广告市场需求，我们组织多年在一线从事广告和艺术设计教学与创作实践活动的国内知名专家教授及广告设计公司的业务骨干共同精心编撰了本套教材，旨在迅速提高广大学生和广告设计从业者的专业素质，更好地服务于我国已经形成规模化发展的广告事业。

本套系列教材定位于高等职业教育"广告和艺术设计"专业，兼顾"广告设计"企业职业岗位培训，适用于广告、艺术设计、环境艺术设计、会展、市场营销、工商管理等专业。本套系列教材包括：《广告学概论》《广告策划与实务》《广告文案》《广告心理学》《广告设计》《包装设计》《书籍装帧设计》《广告设计软件综合运用》《字体与版式设计》《企业形象(CI)设计》《广告道德与法规》《广告摄影》《数码摄影》《广告图形创意与表现》《中外美术鉴赏》《色彩》《素描》《色彩构成及应用》《平面构成及应用》《立体构成及应用》《广告公司工作流程与管理》《动漫基础》22本书。

本套系列教材作为高等职业教育"广告和艺术设计"专业的特色教材，坚持以科学发展观为统领，力求严谨，注重与时俱进；在吸收国内外广告和艺术设计界权威专家学者最新科研成果的基础上，融入了广告设计运营与管理的最新教学理念；依照广告设计活动的基本过

程和规律，根据广告业发展的新形势和新特点，全面贯彻国家新近颁布实施的广告法律法规和广告业管理规定；按照广告企业对人才的需求模式，结合解决学生就业、加强职业教育的实际要求；注重校企结合、贴近行业企业业务实际，强化理论与实践的紧密结合；注重管理方法、运作能力、实践技能与岗位应用的培养训练，采取通过实证案例解析与知识讲解的写法；严守统一的创新型格式化体例设计，并注重教学内容和教材结构的创新。

 本系列教材的出版，有利于学生尽快熟悉广告设计操作规程与业务管理，对帮助学生毕业后顺利走上社会就业之路具有特殊重要意义。

<div style="text-align:right">编委会</div>

Editors 编委会

主　任： 牟惟仲

副主任：

王纪平　吴江江　丁建中　冀俊杰　仲万生　徐培忠　章忆文
李大军　宋承敏　鲁瑞清　赵志远　郝建忠　王茹芹　吕一中
冯玉龙　石宝明　米淑兰　王　松　宁雪娟　王红梅　张建国

委　员：

刘　晨　徐　改　华秋岳　吴香媛　李　洁　崔晓文　周　祥
温　智　王桂霞　张　璇　龚正伟　陈光义　崔德群　李连璧
东海涛　翟绿绮　罗慧武　王晓芳　杨　静　吴晓慧　温丽华
王涛鹏　孟　睿　赵　红　贾晓龙　刘海荣　侯雪艳　罗佩华
孟建华　马继兴　王　霄　周文楷　姚　欣　侯绪恩　刘　庆
汪　悦　唐　鹏　肖金鹏　耿　燕　刘宝明　幺　红　刘红祥

总　编： 李大军

副总编： 梁　露　车亚军　崔晓文　张　璇　孟建华　石宝明

专家组： 徐　改　郎绍君　华秋岳　刘　晨　周　祥　东海涛

Preface 前言

随着全球经济的快速发展，面对国际广告和艺术设计业激烈的市场竞争，加强广告经营管理模式的创新、加速艺术设计专业人才的培养已成为当前亟待解决的问题。

全书在吸收国内外美术界权威专家多年丰硕成果和《中外美术鉴赏》(第1版)的基础上，选取包括艺术设计、建筑、雕塑、绘画、工艺美术等美术门类中古今中外艺术史上最具有代表性和典型意义的作品进行分析和鉴赏；并结合中外美术发展的新形势和新特点，针对高职高专院校艺术设计专业应用型人才的培养目标，系统地介绍了中国绘画与书法、外国绘画、建筑艺术、雕塑艺术、工艺美术、现代设计等中外美术鉴赏基本理论知识，并注重体现时代精神、挖掘深蕴的人文内涵、精选风格鲜明的经典作品，力求达到教学内容和教材结构的创新。

本书在第1版的基础上，结合当下艺术理论的发展实际情况，对部分章节及案例做了重新调整和编写，更加注重了专业性与学术性，特别是对中国20世纪美术部分进行了较大的修改，这一时期的绘画，在观念、题材内容、形式风格上都发生了前所未有的变化，大大地拓展了中国绘画的生存空间，为80年代以后的中国绘画向着更加多元化、更加现代化的发展做了充分的准备。这部分所涉及的作者、作品对现当代中国美术的发展有着深刻的影响，但是在历史的发展过程中，有的作者、作品为人们所熟知，有的作者、作品由于种种原因被人们遗忘了。因此这部分内容的修改与完善力求客观、公正，真实还原历史。这部分内容在同类书籍中也是不曾涉及的，所以使本书的第二版更具有特色。

本书在第1版的基础上融入了中外美术鉴赏最新的教学理念，力求严谨，注重与时俱进，并且具有结构合理、叙述简洁、案例经典、图文并茂、通俗易懂、突出实用性等特点，同时采用新颖统一的格式化体例设计，由此，本书既适用于专升本及高职高专院校广告和艺术设计专业的教学，也可以作为广告企业和艺术设计公司从业者的职业教育与岗位培训的教材，对于广大自学者也是一本有益的参考读物。

本书由刘晨和徐改担任主编，赵亚华担任副主编，张玉花、李妍为参编。作者具体分工：徐改编写第一章，第五章的第一节、第二节；李妍编写第二章的第一节、第三节、第四节，第三章的第一节、第四节；刘晨编写第二章的第五节、第六节，第三章的第二节，第四章；张玉花编写第二章的第二节，第三章的第三节、第五节，第五章的第三节，第六章；赵亚华编写第七章并负责本书统稿工作。

在编写过程中，我们参考并借鉴了大量有关中外美术鉴赏等方面的最新书刊资料，精选并收录了具有典型意义的古今中外的优秀美术作品，并得到编委会专家教授的细心指导，在此特别致以衷心的感谢。为了方便教师教学和学生学习，本书配有教学课件，读者可以从清华大学出版社的网站上免费下载使用。由于作者水平有限，书中难免存在疏漏和不足之处，恳请专家和广大读者给予批评指正。

编　者

Contents 目录

第一章 概述 1
- 第一节 为什么要进行美术欣赏 2
 - 一、大众化艺术 2
 - 二、陶冶性情 3
 - 三、加强中外美术传统学习 3
- 第二节 美术欣赏的性质和条件 3
 - 一、美术欣赏是一种审美认识活动 3
 - 二、美术欣赏的主客观条件 4
- 第三节 美术欣赏的过程 5
- 第四节 怎样把握美术欣赏 6
 - 一、有关知识的把握 6
 - 二、有关作品内容和意义的解读 6
 - 三、有关形式与技巧及表现性的把握 7
 - 四、总体风格与品格的把握 8
- 本章小结 8
- 思考题 8
- 学习建议 8

第二章 中国绘画与书法欣赏 9
- 第一节 壁画欣赏 11
- 第二节 卷轴人物、风俗画欣赏 16
- 第三节 卷轴山水画欣赏 29
- 第四节 卷轴花鸟画欣赏 44
- 第五节 20世纪绘画欣赏 51
- 第六节 中国书法作品欣赏 70
- 本章小结 79
- 思考题 79
- 学习建议 79

第三章 外国绘画欣赏 81
- 第一节 宗教绘画欣赏 82
- 第二节 神话、历史及风俗画欣赏 90
- 第三节 肖像画欣赏 101
- 第四节 风景、静物画欣赏 106
- 第五节 20世纪现代诸流派绘画欣赏 116
- 本章小结 124
- 思考题 124
- 学习建议 124

第四章 建筑艺术欣赏 125
- 第一节 宗教建筑欣赏 127
 - 一、中国佛教建筑 127
 - 二、欧洲的神庙和教堂 135
 - 三、东南亚及中亚宗教建筑 143
- 第二节 宫殿建筑欣赏 146
 - 一、中国宫殿 146
 - 二、欧洲宫殿 149
- 第三节 园林艺术欣赏 150
 - 一、中国园林 151
 - 二、欧洲园林 155
- 第四节 陵墓和民居建筑欣赏 157
 - 一、陵墓建筑 158
 - 二、民居 162
- 第五节 公共建筑欣赏 170
- 本章小结 175
- 思考题 175
- 学习建议 175

第五章 雕塑艺术欣赏 177
- 第一节 世俗雕塑欣赏 178
 - 一、中国世俗及仪卫雕塑 179
 - 二、欧洲神话及世俗雕塑 186
- 第二节 宗教雕塑欣赏 197
 - 一、中国佛教雕塑 198
 - 二、欧洲宗教雕塑 206
- 第三节 现代雕塑欣赏 212
 - 一、中国现代雕塑 212
 - 二、外国现代雕塑 217
- 本章小结 222
- 思考题 223
- 学习建议 223

目 录

Contents

第六章 工艺美术欣赏 225

第一节 陶瓷艺术欣赏 226
 一、陶器 .. 226
 二、瓷器 .. 230
第二节 青铜和金属工艺欣赏 236
 一、青铜器 236
 二、金银器 238
第三节 织染、刺绣欣赏 242
 一、织染 .. 242
 二、刺绣 .. 245
第四节 漆器、木器、玉石器、
 玻璃器欣赏 248
 一、漆器 .. 248
 二、木器 .. 250
 三、玉石器 251
 四、玻璃器 254
本章小结 .. 256
思考题 .. 256
学习建议 .. 256

第七章 现代设计欣赏 257

第一节 产品设计 258
 一、产品设计相关知识 259
 二、经典产品设计赏析 260
第二节 环境设计 268
 一、如何理解环境设计 268
 二、环境设计的范畴 269
 三、环境设计的原则 269
 四、鸟巢、水立方彰显环境
 设计之本 270
第三节 视觉设计 272
 一、视觉设计相关知识 272
 二、经典视觉设计赏析 273
本章小结 .. 278
思考题 .. 279
学习建议 .. 279

参考文献 ... 280

第一章

概述

学习要点及目标

- 通过本章学习，了解为何要进行美术鉴赏。
- 通过本章学习，初步掌握鉴赏的方法、过程，为后面的内容做好铺垫和准备。

《美术鉴赏》不仅是高等院校学生的选修课程，而且是高等美术院校学生的必修课程之一。它肩负着培养学生审美能力和审美判断力，从而提高其整体素质的重要使命。就字面意义而言，鉴赏应包括"鉴定"和"欣赏"两部分内容。

所谓鉴定，主要是对美术作品进行辨伪、断代和价值判断等；而欣赏主要是对那些在艺术史上已有定论的美术作品进行艺术分析，以便更好地理解和感受其精神意蕴和形式美的创造。因此，为了适应开课目的的要求，我们将侧重于对具体作品的赏析，适当加入流传、收藏和辨伪等内容。为了有效地引导学生学习，我们将首先阐述美术欣赏的相关理论问题。

第一节 为什么要进行美术欣赏

在人类的艺术活动中，艺术创造、艺术作品和艺术接受构成了一个完整的艺术世界，其中，艺术接受不仅是构成艺术活动完整性的重要环节，还是使艺术作品与社会生活发生联系、作用于社会的重要途径。从接受学的角度看，美术作用于社会(换句话说，美术使社会接受)有多种形式，如美术欣赏、美术批评和美术史研究等。其中，美术欣赏是一种最主要的接受方式，同时也是其他方式的基础。

一、大众化艺术

作为视觉艺术的美术是最大众化、拥有最多观众群的艺术。就现代社会而言，在视觉范围内，可以说美术无处不在。建筑、工艺设计、商品包装、城市雕塑、室内家具、装饰品、工业产品的造型、包装、服装等，都属于视觉艺术，同时都可以纳入美术的范畴。

就流传作品而言，在世界范围内，美术作品也是流传最多的艺术形式。许多艺术门类的作品很难存留下来，如音乐和舞蹈等。在录音、录像技术发明以前的古代社会，这些通过时间展开的艺术已随着时间的流逝而不复存在，而美术这种物化的、在空间存在的造型艺术却能够代代流传。例如：远古的岩画、雕刻，近代社会的绘画、建筑、家具和服装等。因此，美术作品占据了世界各大博物馆、艺术馆的绝大部分空间。这些凝聚着各民族、各时代精神和审美理想的作品都是可视的，因为人类有着共通的视觉生理和心理，所以美术又是最没有民族界限和障碍的艺术。

二、陶冶性情

欣赏美术作品可以陶冶性情，增强视觉感受力和审美判断力。

任何艺术作品都是一个由各种价值构成的整体，每件美术作品都是艺术创作活动的结晶，它浓缩着艺术家的审美追求和理想，也凝聚着特定民族和时代的文化精神。对具体作品中凝聚的意蕴、情思加以解读和阐释，其形象、结构便可以重新恢复生机。人们在领会其深刻精神内涵的同时，能够感受其美的形式。久而久之，就会从作品中得到陶冶，从而提高其审美趣味。

在充满物欲以及追求物质享乐、视觉享受和视觉刺激的现代社会，大众媒体——影视、广告以及各种满足视觉享受的图像，充斥着大部分视觉空间，浸透到人们社会生活中的一切领域，其中有一些是有害的视觉垃圾。现在，我们将拿出经过历史考验和自然淘汰后的经典美术作品，引导人们去解读、去欣赏，这样势必会大大地丰富读者的内心世界和感情世界，净化其思想和灵魂。

三、加强中外美术传统学习

对于美术专业的学生而言，欣赏美术作品除了要达到以上目的之外，还可以深入地向中外美术传统学习。传统是个变体链，一环扣一环。每个时代、每位艺术家的创造都是在前人创造的基础上迈出新的一步，而今天的创造又将成为明天的传统。

解读和赏析历代艺术家的经典作品，可以透过那些个性化的风格，学习他们的创作角度、方法和语言形式，再结合自己的灵性及特长，进行有效的选择，进而整合成自己的才能，以焕发出新的个性化创造。

第二节 美术欣赏的性质和条件

一、美术欣赏是一种审美认识活动

人类的全部美术活动包括美术创作和美术欣赏。一般而言，美术欣赏是一种认识活动，这种认识既包含着对美术作品的形式风格、艺术语言和艺术技巧的认识和理解，也包含着对作品中题材意义、主题思想、人生经验、道德判断等内容的认识和理解。简而言之，欣赏者能通过作品认识和理解广大的现实世界。尤其是那些古典形态的美术作品、再现性较强的绘画和雕刻作品，其认识性功能是不言而喻的。但是，美术欣赏的认识活动与科学、哲学不同，它主要是通过形象去影响欣赏者的情感，所以我们应进一步将其界定在审美认识活动的范畴中。

美术创作活动与美术欣赏活动既相互联系，又相互制约。没有美术创作的物化形式——作品，欣赏便失去了对象；没有欣赏，作品的价值将永远是潜在的。只有经过欣赏的作品，其价值才能够实现。鉴于此，法国存在主义哲学家萨特(Jean-Paul Sartre，1905—1980)说："只有为了别人才有艺术，只有通过别人才有艺术。"

众所周知，艺术创作是审美活动最高、最集中的表现，每件艺术作品都包含、凝聚着作者的审美理想、审美感情和审美判断，而欣赏者在欣赏某件作品时，通过视觉唤起了他某种形象的记忆，触动了他的审美情绪，在感情上得到了一种非功利的审美愉快。例如，欣赏齐

白石的《灯蛾》《秋叶寒蝉》时，会唤起人们一种温馨的童年记忆和时光流逝的淡淡忧伤。这种非功利的联想、想象以及感情的流动，从本质上讲是一种审美活动。

美术欣赏与同属于审美活动的美术批评、美术史论研究等接受方式相比，又是一种非反思性的审美活动。也就是说，在美术欣赏过程中，欣赏主体与欣赏客体——美术作品，总是处在一种直接的、不间断的对话之中。正是这种性质决定了美术欣赏具有感性和理性相互渗透、充满联想、感情活动贯穿始终的特征。

二、美术欣赏的主客观条件

美术欣赏活动既然是一种审美活动，那么它的展开就要有一定的条件。首先，必须有审美对象，我们将它称为客体对象；其次，还要有欣赏者，我们把它称为欣赏主体。

对客体对象而言，它必须具备审美价值，能够引起人们的欣赏兴趣。这就要求我们在进行欣赏时有所选择，选择那些经过历史选择、确实有艺术价值的作品。但是，这里还要注意一个问题，那就是有时在一定的时间和范围内不能引起欣赏兴趣的作品，如果它具备超前的艺术价值，在未被欣赏之前，其价值是潜在的。

在中外美术史上，许多艺术家及其作品，生前寂寞，无人问津，死后却会得到世人的赏识。例如：17世纪荷兰的维米尔，19世纪以后才被人们重新认识；19世纪下半叶的梵·高，生前落寞，然而到了20世纪却成为家喻户晓的艺术家。这样的例子不胜枚举。

但是，不是所有具备审美价值的作品都能让每一个人所欣赏，欣赏主体的条件也很重要。

首先，主体要进入审美状态。在日常生活中，我们总是在自己的需要、兴趣和目的的指引下注意某些事物而忽略其他事物，此时我们就处在心理定向的状态之中，那些不被注意的事物便成为被注意事物的背景。当主体准备去观赏某一作品或面对美术作品时，必须具备与作品进行交流的心理定向，才能进入接受和欣赏的状态。显然，我们在美术馆和超市中就会有不同的心理定向。

其次，在接受具体作品时，欣赏主体还会有不同的心理期待。期待是比心理定向更进一步的心理准备状态，但是面对作品时，可能会有不同的心理期待。比如，同是欣赏《清明上河图》，历史学家所期待的是通过它考证北宋社会生活状况，将它看成是形象的历史文献；而审美期待则主要是看其构图形式、疏密、动静，注入作品中的情调、气势以及表现方式等。因此，欣赏美术作品要进入的期待是一种超越功利目的的期待，即审美期待。

最后，欣赏主体的个人条件是有差异的。如马克思所言："对于非音乐的耳朵，最美的音乐也没有意义。"这个结论同样适用于美术欣赏。所谓主体条件的差异，主要是指接受者的审美经验、审美感受能力以及相关艺术知识的差异。这种审美能力、审美经验只能在不断的欣赏过程中通过反复地训练和陶冶才能获得。

我们所倾听的音乐并不是听到的声音，而是由听者的想象力用各种方式加以修补过的那种声音，其他艺术也是如此。

——科林伍德

第三节 美术欣赏的过程

关于美术欣赏的过程,在理论界有各种不同的观点。意大利美学家克罗齐(Benedetto Croce,1866—1952)认为艺术即直觉,而欣赏则纯粹是直觉活动,只有直觉的感性活动,而没有理性活动。另外一些理论家则否定感觉、直觉这种最根本的欣赏方式,认为艺术欣赏是一种纯理性的思维活动;还有一些研究者从欣赏主体的能力出发,认为艺术欣赏的过程不是艺术作品引起了主体心灵的波动,而是主体心灵的波动使作品获得了更丰富的意义。

我们认为,美术欣赏活动是以对美术作品的形象的感知开始的,这种感知往往是直觉的。在感觉的基础上还要进入思维,产生知觉,形成完整的形象,从而唤起欣赏者的记忆和感情,产生联想和想象,完成欣赏的全过程。换言之,美术欣赏和美术创作都是人类创造性的精神活动。

一般而言,美术创作的总体程序是由对自然的整体关照到心灵化意象,再到物态化意象——作品的产生;而美术欣赏的总体程序既与其相对应又与其相背反,一般是从对作品的审美关照后移入心灵,转化为再造性心象在心灵上产生震荡和净化,感情得到释放后回归自然。由此可知,美术欣赏的全过程大体可分为感觉、理知、心象和共鸣四个阶段。

1. 感觉

对美术作品的欣赏首先要通过感官——视觉,唤起或形成视觉印象。当欣赏者面对某件美术作品时,首先产生的是视觉或直觉印象。例如欣赏绘画,画面会使欣赏者产生诸如色调的明亮或黯淡、表情的宁静或躁动、笔墨的飘逸或深厚、形式的和谐或奔放、格调的质朴或华贵等印象。这种感觉和印象的形成与欣赏者的视觉感受能力相关。

2. 理知

优秀的美术作品,在总体形式的背后都隐含着丰富的思想、感情、意念或某种意味、情趣等精神性的内涵,即作品的意蕴。欣赏者对作品的感觉、印象、直觉非常重要,以至于缺乏敏锐的感觉就难以进入境界的大门。但是,这种感觉、印象毕竟是基于审美对象表层的,而要从审美感知跃入意象理知阶段,就需要理性活动的参与。因为感觉到的东西不一定能很好地理解它,而理解的东西却能够更好地感觉它。

比如,我们欣赏法国画家热里科的《梅杜萨之筏》,当欣赏者了解了发生在1816年的沉船事件、当时社会的反映以及热里科的创作动机和创作过程时,其感觉会更强烈,欣赏也就进入了理解其内在意蕴的阶段。

3. 心象

在感觉和理知的基础上,欣赏者还要借助于感情的推动,通过想象和联想进入艺术境界,将作品的物态化意象移入心中,转变成一种带有强烈主观性的心象。这个心象必定带有欣赏者的想象色彩、感情色彩、幻想色彩,乃至错觉色彩。艺术家在作品中所创造的意象只有一个,却因不同的欣赏者而形成千差万别的心象。在这里欣赏者都有他想象的自由,但欣赏不同于创作,这种自由总是以作品本身为出发点、为基本依据的。

例如，我们欣赏梵·高的《向日葵》，从色调、布局以及花瓶的姿态、笔触的力度等都显示出画家对自然与生命的独特体验，传达出既热烈又悲伤、既躁动又孤寂的心理情绪。欣赏者却可以因人而异地发挥自己的想象。有的欣赏者把那沉甸甸的花瓶及四周伸展出的扭曲的花瓣想象成充溢着张力的新生命正在那凋残的旧生命中诞生；有的欣赏者也可能将花瓶在俯仰错落间呈现出的力的样式想象成在沉默痛苦人生中的奋力抗争……不管有多少种想象，欣赏者都是以向日葵这个直觉形象为依据的。

4．共鸣

经过感觉、理知、心象等心理活动，审美主体的心境与作品所创造的意象形成异质同构，从而产生强烈的感情冲动，或陶醉、或激愤、或喜悦、或忧伤，从而得到心灵的净化和精神的升华。

例如：欣赏拉斐尔的绘画，其和谐、圆满、秀逸、娇媚常使人产生平缓、亲切、舒畅、闲适、宁静的愉悦感，造成精神上的柔顺、依恋、完遂，从而走出狭隘的自我，得到心灵的净化；欣赏米开朗基罗的雕刻和绘画，其雄浑的气势、人物形象的博大胸怀以及沉重的悲剧意蕴常使人产生敬畏的崇高感，转化为精神上的振奋，从各种局限中解脱出来，消除怯懦之心，豪情顿起而充满勃发向上的力量，走出狭隘的自我，得到精神上的升华。我们把这种精神层次上的感情释放称为心境共鸣。这也是欣赏活动的最终目的。

第四节　怎样把握美术欣赏

进行美术欣赏时，首先要相信并尊重自己的直觉，而这个直觉能力是可以通过训练来获得或提高的。其训练过程要有理性的支持，具体包括以下几个方面。

一、有关知识的把握

知识的把握主要是指对作品的时代、作者以及相关艺术史的把握。例如：要感知中国宋代绘画那样真实、典雅、和谐而又充满诗意的画风，就不能不了解宋代"尚文"的时代特征，以及人们绘画观念和对绘画功能要求的改变；要了解西方各现代主义流派作品，就不能不了解追求视觉真实又动摇了西方写实绘画根基的印象派及后印象派绘画；要欣赏八大山人的画，就不能不了解他的身世、社会地位的改变以及孤愤的情感，只有这样，才能理解他笔下的怪异形象。

二、有关作品内容和意义的解读

美术作品的意义需要解读和体会。有些规定性较强的作品，其内容和意义比较容易理解和把握。例如：中国古代绘画中的《步辇图》《韩熙载夜宴图》和《采薇图》；西方绘画中的《荷拉斯兄弟之誓》《自由引导人民》和《拾穗》等。

但是，也有许多作品的内容和意义不是唯一的，这就需要到相关资料中去解读作品。例如：达·芬奇笔下的《蒙娜丽莎》那让人捉摸不透的表情、那谜一样的微笑，成为艺术史学家永远研究不完的课题；高更的《游魂》那俯伏在床上的土著少女和画面奇异的对比色彩，

使人产生一种莫名的神秘感；中国古代山水画，着重"意构"而不在表现某一处的实景，山山水水常用以表现"澄怀观道"的精神，千岩万壑、层峦叠嶂用以表现深奥，幽暗的峡谷、葱郁的密林以系其遐想，磅礴的悬瀑、浮动的云霭以传导宇宙无极、无限的生命力等。这些美术欣赏方面的意蕴都需要到广博的知识中去获取。

三、有关形式与技巧及表现性的把握

视觉艺术的感人力量主要来自形式，不能欣赏形式创造，就不能欣赏美术。由此，对艺术形式的欣赏主要包括以下几个方面。

1. 关于媒介工具的了解与欣赏

美术与音乐等其他艺术的区别在于，它必须要通过物质媒介，并且作品就是这个媒介本身。不同的媒介、工具可产生不同的视觉效果，从而引起不同的心理感受。正是在这个意义上，美国现代艺术理论家克莱门特·格林柏格说："艺术的本质是一种方法、手段和结果的东西，而不是方法、手段与目的的东西。"因此，物质材料的特性便成了美术品的决定因素。从欣赏的角度看，水彩画的透明、润泽，油画色彩的斑斓、华美，中国水墨画于宣纸上的韵味，大理石的光滑细腻，花岗岩的粗糙、朴厚等特性都会引起不同的视觉和触觉感受，进而产生不同的心理反应，并触及其审美情绪。

2. 造型和造型方式的了解和把握

不同的造型会产生不同的心理反应，大到建筑、雕刻，小到平面绘画、室内装饰品，都有这种性质。通常来说高大的方块形楼房会产生心理压迫感；球体、圆形会产生优美、完满感；倒置的三角形会产生不稳定感；正置的三角形会产生稳定、雄浑、庄严感等。这些都是一再被现代心理学所证实的。因此，欣赏美术作品首先要看其造型，并比较其不同的造型方式所引起的不同心理感受。

在美术创作中，艺术家正是利用不同的造型方式去完成他们的意象转化，使作品中的造型成为有情绪、有感染力的形式。比如，表现视觉真实、模拟客观物象的造型，优雅完整的理想美造型，表现内心感情流动的抽象造型，表现内在真实的立体造型，表现情绪的半抽象、夸张变形的造型，强调视觉冲击力的荒诞、丑怪造型等。

3. 对空间形式的了解和把握

视觉艺术也称空间艺术，不仅因为它们存在于一定的空间中，而且还因为它们都用某种方法创造空间意象。例如，建筑所创造的不同空间氛围，雕刻所占据的空间形式，绘画在平面上创造的视觉空间、心理空间和想象空间。更具体的如固定视域的空间、组织视觉经验的空间、时空错位的空间、强调平面的二维空间等。

所有这一切空间都能引起不同的心理反应和情感反应，因此，美术作品的空间处理方式便成为解读美术作品的重要内容。

4. 对色彩的了解和把握

在美术中，色彩犹如舞台上的灯光，是一种最活跃、最能引起情感反应的因素，某种具体的颜色使人产生不同的情感反应也是被现代心理学和生理学所一再证实的，尤其是当艺术

家将色彩编织成某种色调时，或更具有主观意象时，其感染力就更加直接而强烈。

5．对技巧和技术的了解和把握

美术是一门技巧性很强的艺术门类，要通过手的操作完成心灵意象的物化。总体来讲，技巧虽然是表现的手段，但是这个手段在美术创作中却是至关重要的，有时甚至成为欣赏的对象，技巧的难度也便成为能引起人们心理感受的东西。例如：作为陈设的特种工艺品，牙雕、玉雕和漆雕等；中国画中的笔墨技巧；油画中的笔触交叠等。作品使用何种技巧、技巧的来源以及其难度与个性等都是需要理解和把握的。

四、总体风格与品格的把握

综合以上几个方面的理解和把握，在不断的欣赏活动中，我们会逐渐体会出作品的不同风格。例如：同是文艺复兴时期的绘画，意大利与尼德兰、威尼斯就有不同的民族风格；在中国古代绘画中，宋代和元代也有不同的时代风格。

同一时代画家的作品也都具有鲜明的个人风格，通过比较会逐渐分辨出雅与俗、优与劣、优美与俗艳、质朴与粗俗等品格。这种判断是直觉的。而整个欣赏过程中的理性活动将使每个人的直觉判断能力更加敏锐。

在人类的艺术活动中，艺术创造、艺术作品和艺术接受构成了一个完整的艺术世界，其中艺术接受不仅是构成艺术活动完整性的重要环节，还是使艺术作品与社会生活发生联系并作用于社会的重要途径。其中，美术欣赏是人类美术活动中一种最主要的接受方式。

进行美术欣赏时，首先要相信并尊重自己的直觉，而这个直觉能力是可以通过训练来获得或提高的。训练过程要有理性的支持，主要包括有关知识的把握，有关作品内容和意义的解读，有关形式与技巧以及表现性的把握、总体风格与品格的把握。

1．请叙述美术鉴赏的性质和条件是什么。
2．美术鉴赏的过程是什么？
3．如何把握美术鉴赏？

建议阅读书目：
1．王建宏．美术概论．北京：高等教育出版社，2000
2．彭吉象．艺术学概论．北京：北京大学出版，2015

第二章

中国绘画与书法欣赏

学习要点及目标

- 通过本章学习，了解中国历代书画的特点及风格演变。
- 通过本章学习，深刻体会中国书画的审美特征。

本章导读

绘画是一门古老的艺术形式，它使用一定的物质材料工具，通过线条、明暗、色彩、构图等造型手段在平面上描绘或创造各种图像，并借助这种描绘表达画家的审美感受和思想意蕴。它的主要特征是平面上的可视性和空间性。但是，在二维平面空间上描绘三维空间的客观事物，是古代画家的一大难题，中外画家都在摸索和寻求解决这个难题的办法。

在悠久的历史长河中，勤劳智慧的中华民族在不断的实践中创造了不同于世界其他民族绘画的特殊形态，中国绘画在观察方式、表现内容、表现形式及所用材料工具等方面都自成体系，独具风貌。

其一，传统的中国绘画虽然在形象塑造上不拘于外形的肖似，并且画家赋予它们更多诸如夸张、变形、综合、取舍等抽象性表现因素，但始终没有超越具象和半抽象的底线，没有像某些西方现代绘画那样走向极端抽象化。

其二，画面的时空表现不同于西方古典绘画表现固定视域的视觉真实，而是通过观赏者的想象和联想去感受空间意象。例如：用不断移动视点的散点透视法组织画面并置不同时空的物象以表现时间上的变化；讲求虚实、疏密、开合、起伏、繁简、聚散等平面布局的构图；采用高、平、深三远法和计白当黑的处理方式等。

其三，宋、元以后的中国绘画，笔墨意趣成为独立于形象之外的审美对象。中国绘画在长期实践中总结出了各种描法和皴法。墨是横贯于笔线和色彩之间的桥梁，墨法和笔法相配合创造出无比丰富的表现方法，在宣纸上创造出的特殊韵味成为区别于西方古典绘画最鲜明的民族特色。

其四，中国画中的色彩表现向着主观意象化方向发展。工笔画使用纯度很高的色彩，产生强烈的装饰意趣；水墨写意则将色彩淡化，凝聚于不同的墨色中，结合宣纸的渗水功能和不同笔法，使熠熠生辉的墨色给人以色的想象和审美情趣上的感动。

其五，中国画家历来重视在绘画中表现自己的学识、修养、品格和情操，尤其是元代以后，逐渐形成诗、书、画、印为一体的独特形式风格。其中，诗、书、印不仅是画面形式不可或缺的部分，而且具有生发画意、直抒情怀的作用。

其实，任何理论上的概括都远不如艺术实践那么生动而丰富多彩。欲深刻领会中国绘画的深奥与独特风格，只有分门别类地欣赏和品味那些凝聚着时代精神的具体作品才是最通达和便捷的方式。

第一节 壁画欣赏

中国绘画历史悠久,早期作品大都湮灭而不可见,只能根据文献描述推想其状况和形态。流传下来的早期卷轴画作品,也多为后人摹制,即便如此,唐以前的作品也是凤毛麟角。那么,欲了解中国早期绘画的形貌,最直接、最可靠的来源即是考古发掘的墓室壁画和现存石窟、寺庙中的壁画。

1.《出行图》

北齐皇室姓高,定都邺城(今河北省邯郸地区),其疆域大抵包括今山西、河北、山东、河南等省。太原在北齐为晋阳郡,是行政、军事要地。墓主娄睿是鲜卑人,他的姑母是北齐开国之君齐高祖高欢的皇后,乃皇室外戚,官至并州刺史,录尚书事,封始平县开国公(东安王),死后谥号是恭武王。

《出行图》如图2-1所示,完成于北齐武平元年(570),现存71幅,1982年在山西太原南郊晋祠王郭村出土,现收藏于山西省考古研究所。壁画布满墓道、甬道和墓室,共有200多平方米,保存较好。墓道两侧各绘三栏壁画,墓道东壁是出行队伍,西壁是归来队伍,皆反映墓主人生前的生活场景,虽然带有鲜卑族的特色,但是其画风受南朝影响也比较明显。

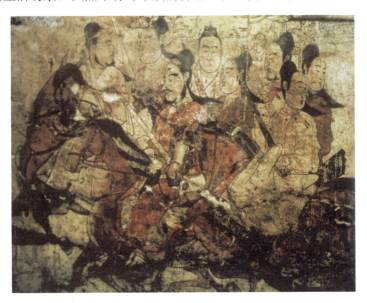

图2-1 《出行图》

从画面构图技巧来看,出行画面以三头奔犬为向导,继以鞍马游骑、载物驼群,其间穿插武装骑卫、胡奴、徒附……归来的画面亦为鞍马人物、驼队和马群,表现了收获累累、满载而归的情景。画面虽人物众多,却主次分明,相互穿插,密而不塞。作者利用遮挡藏露的

方法构图，使之既有时间序列感，又有浩繁场面的空间感。

从画面表现技巧看，人物及鞍马的造型准确而又生动自然。如《出行图》中，穿白袍者的坐骑枣红马，右腿前伸，左腿屈向后抬，胸部转向左侧，两耳迎向后听，眼光炯炯有神，似在窥探动向，听命待发。

从壁画制作技法上看，墓道壁画是将壁面用石灰抹平，而后用竹签之类的东西趁湿勾出轮廓，再用墨着色。娄睿墓壁画非常强调凹凸明暗的效果，如所画门官之鼻、颧、额等凸出部分皆用淡红晕染四周，所以很有立体感。在借鉴外来技法的同时，娄睿墓壁画用单线勾勒再填以重彩的中国绘画特点仍十分突出，线条遒劲圆转且用线准确。

从颜色使用上看，以朱、土黄、石绿、石青、赭、熟褐等为主，十分沉稳、厚重。早期汉代墓室壁画用色简率的作风已荡然无存，而是过渡为平涂与晕染相结合，特别是色阶过渡自然的晕染已成为普遍的着色法。色彩虽以矿物色为主，但仍是薄施浅染。对于晕染的重视和晕染的精微化，则是此墓室壁画区别于汉墓壁画的地方。与同时期的石窟壁画相比，娄睿墓壁画的色彩是素淡的，更接近东晋人物画的传统。

从墓主人显赫的社会地位和壁画精湛的技艺来看，有人说是出于北齐"画圣"杨子华之手，但根据尚不充分。如果说是当时的宫廷画工模仿杨子华的画法也许比较贴切。不管史论家们有着怎样见仁见智的看法，但是关于此壁画是迄今发现的、高水平的北齐绘画的观点是没有异议的。

2．《萨埵那太子本生图》

《萨埵那太子本生图》如图2-2所示，见于敦煌莫高窟254窟南壁，是北魏壁画的代表作之一。该画纵165厘米、横172厘米，描绘了释迦牟尼的前身萨埵那太子舍身饲虎的故事，看过它的人无不被其飞腾动荡的气势所震撼。

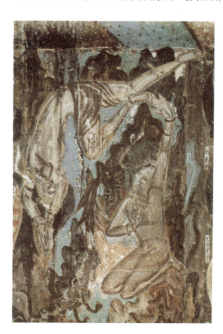

图2-2　《萨埵那太子本生图》

从画面构图技巧来看，此图用了"异时同图"结构，即把不同时间、不同地点、不同人物的活动巧妙地交织在一个画面上，打破了故事中的时空观念。"观虎""刺颈""跳崖""饲虎""报信""哭尸""收骨""起塔"八个情节被安排得密而不乱，统一中又有变化。

从壁画制作技法上看，此图充分体现出中华民族博大精深的文化与西域外来文化的碰撞与融合。壁画的具体制作步骤是：先以土红在泥壁上起稿，勾出人物肢体面部的轮廓；赋彩时，人物以西域传来的明暗法晕染，以突出立体感；然后再用浓重的铁线描定型完成。我们常常会感到定型线与起稿线不吻合，出现影像重叠的现象，但这样能更显其深邃和繁复。此画在明暗法的基础上加强了中国线描的表现力，如画中景物和人物衣饰上的白线，细腻流畅，如春蚕吐丝，与用明暗法浓重的晕染色块形成一柔一刚的对比，极富韵致。

从画面表现技巧来看，画中人物比例修长，面部丰满，表现出优美的形态和立体感。此图以青、白、棕、黑等冷色调为主，显出幽冷沉重、阴森凄厉的气氛。由于时光的流逝，色彩发生了变化，灰暗浓重的色彩掩盖了造型线，原来人物形象的肉红色变成了紫灰色、棕灰色；原来并不突出的眼鼻现在黑白分明；原来沿轮廓线细心晕染的痕迹变成了一条条粗壮有力的线条。所有这些变化共同形成了一种特殊面貌，增加了画面的沧桑感。

《饲虎图》还有一个显著的特点，就是对极度痛苦表现的回避。被老虎啖食的场面一定是残忍恐怖的，但王子舍身饲虎时的面部表情却始终保持着安详和泰然，没有极度的痛苦；他的身体被饿虎啖食后，并未"血肉模糊、骨骸狼藉"，而是仍然保持着完整，好像毫发未损。这情景使笔者想到尸毗王割肉喂鸽时，虽然佛经上说他身上的肉即将被割殆尽，但他的躯体仍然完好无损。之所以不表现痛苦，是因为其文化渊源。儒家中庸之道的思想主张"乐而不淫，哀而不伤"，也就是说，无论高兴还是悲伤，都不能过度，要有节制，扭曲的形象不利于表现理想美。王子是一个不顾生命舍己救人的勇士，以牺牲自己的生命来换取饿虎的生命是他的快乐，平静安详地死去更能体现佛教中宣扬的"仁慈"。这种表现手法类似于古希腊艺术对"痛苦与绝望"的回避。

拓展知识

莫高窟简介

南北朝时期，中原本土政治混乱，战争频繁，百姓生活在困苦之中。由于佛教宣扬苦海轮回，当世忍辱，求得来世成佛，进入极乐世界，使佛教真正走入了苦难深重的民众心中，同时也成为统治者维护统治的有力工具。由于佛教盛行，加之建寺、开窟、造像、图壁等活动的进行，佛教美术得到了长足发展，繁荣兴盛，累世不衰。

位于甘肃省戈壁滩上的敦煌莫高窟壁画开创于前秦(4世纪)，历经北魏、西魏、隋唐、五代、北宋、西夏、元，建造历史达千年之久，现存壁画达45 000多平方米。同时，各个朝代又有其不同的特色。例如，北魏时期的壁画具有敦煌早期壁画的风格特点：一是不太重视面部刻画，而强调姿态动作的传情，显得格外朴拙；二是避免真实的三维空间感，而以二维空间的平面感来取得装饰效果；三是题材以佛祖释迦牟尼前世故事即佛的本生故事最多，还有描绘佛祖一生经历的佛传和普通人出家成佛的因缘故事；四是线描粗壮有力，色彩多用红、白、蓝、绿等原色，显得沉厚而浓烈。

3．《伎乐图》

《伎乐图》是唐代敦煌莫高窟112窟的壁画。与长期分裂、连绵战祸的南北朝相比，唐代是相对稳定、繁荣昌盛的统一王朝，与此相对应的是，在艺术领域内，从隋唐开始佛教壁画的题材和风格都发生了明显的变化。敦煌莫高窟112窟的唐代壁画《西方净土变》形象地反映了当时的社会文化氛围。正如李泽厚所说："北魏的壁画是用对悲惨现实和苦痛牺牲的描述来求得心灵的喘息和神的恩宠……唐代刚好相反，是以对欢乐和幸福的幻想来取得心灵的满足和精神的安慰。"

莫高窟112窟的形制虽不大，但其左壁的《西方净土变》所展现的视觉空间却是无限辽阔的。一走进洞窟，你就会被这热闹、动人、绚丽的彩色壁画所震撼，只想双足腾空，飞进这歌舞升平的天国，只想让自己的躯体和灵魂一并融入这画中。

壁画中的伎乐场面是唐代乐舞的一个生动的缩影，《伎乐图》的构成如图2-3所示。

从画面构图技巧来看，以左、右各三人为乐队，均席地而坐，神态悠闲雍容，落落大方。六位乐师或拨琵琶，或奏阮咸，或弹筝篌，或击钟鼓，或吹长笛，或吹排箫，似乎有婉转铿锵、荡人心脾的极乐之音，在西陲大漠中响起，传入人们耳中，又汩汩地如清溪般流入人们的心田。

从画面表现技巧来看，中央是一个舞伎，这是画面最为精彩之处。整幅画静中有动，动中寓静，节奏明快，人物与景物的安排错落有致，有一定的空间纵深感。只见她姿容秀丽，体态雍容，在洪亮的乐声中，跳起了"反弹琵琶"，舞姿婀娜，美轮美奂。

这千年艺术的灿烂遗影，任岁月剥去红装，伤痕累累，但仍保持着鲜活的生命力和华贵、绚丽之美。

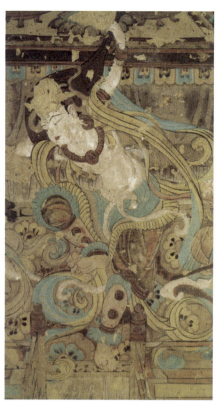

图2-3 《伎乐图》(局部)

乐师手指的屈伸、嘴唇的鼓吹、眼波的流盼，无不与真实的演奏情景相符合。线描流畅明快，一气呵成，天衣飞扬，满壁风动，颇有"吴带当风"之韵。这充分体现出唐代佛教绘画已形成独特的民族风格。色调以石绿、赭黄、铅白为主，既绚烂多彩，又典雅妩媚。栏杆、台阶界画工整，加强了乐舞场面的空间氛围。

我们不得不佩服民间画工驾驭大场面的能力，如此纷繁复杂的形状，如此瑰丽多变的色彩，竟能指挥若定，安排得有条不紊，真让人叹为观止。

4．《朝元图》

山西永济永乐宫元代道教壁画是道教绘画发展到高水平的范例，作者是名不见经传的民间画工，但他们卓越的艺术成就在中国美术史上却占有极其重要的地位。永乐宫壁画透过宗教的面纱曲折地表现了现实人物的社会生活，对于人们全面认识传统绘画，以及在创作上借鉴古代艺术经验有着深远的影响。

三清殿又称无极殿，是永乐宫的主殿，供奉着道教最高神元始天尊、灵宝天尊和太上老君，合称为"三清"。《朝元图》如图2-4所示，就是三清殿内一幅有名的壁画。壁画高4.26米，全长94.68米，总面积为403.34平方米，代表了元代宗教壁画的最高水平。此图描绘的是六天帝、二帝后率领众神仙朝拜三清的场面，所绘神近三百位，祥云袅袅，仙袂飘飘，极富气势。

《朝元图》是以南极长生大帝、东极青华太乙救苦天尊、紫微北极大帝、勾陈星宫天皇大帝、太上昊天玉皇大帝、后土皇帝、东华上相木公青童道君、白玉龟台九灵太真金母元

君八位主神为中心，周围环绕着玄元十子、三十二帝君、北斗七星、二十八星宿、天地水三官、历代传经法师、十二元神及五岳、四渎、十太乙等神祇。主神身高达3米，周围的群神也在2米以上。其构图之恢宏、气势之雄大，可谓"妙绝动宫墙"。

从画面表现技巧来看，图中人物造型生动、神情面貌各异，人物众多，却无一雷同，且都能表现出鲜明的性格特征。帝君王母庄严肃穆；仙道儒贤多为峨冠博带，面容清俊；天王力士威猛彪悍；玉女秀丽端庄、面如满月、口若丹朱，观之可亲。显然，画家依据形形色色的世间形象虚构了画中这些神祇仙人，"每一个形象都是那样引人、那样富有韵味，像是一部历史人物的总汇，值得你反复探索和回味……近三百身群像男女老少，壮弱肥瘦，动静相参，疏密有致，在变化中达到统一，在多样性中取得和谐"。

从壁画制作技法上来看，此画以墨线为骨，采用色不压线的传统工笔重彩法画成。人物衣纹飞扬驰骋，每根墨线都是刚劲流畅，磊磊落落，一气呵成，有"力透墙背"之势；众仙家的须发画得细密、柔韧，根根拔肉而出，富有弹性，充分发挥了线条的表现力。

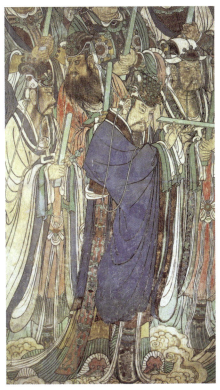

图2-4 《朝元图》（局部）

此图设色厚重丰富、绚烂端庄，以青绿为主，兼施朱砂、朱膘、蛤白、石黄、赭石等矿物色；人物饰品和金属器皿采用沥粉堆金的方法，即先用白粉勾塑出凸起的线条，在线条限定的范围内施以金粉，这样既增强了对象的质感，又可产生金碧辉煌的效果。

永乐宫修建历史

金、元时期，随着道教得到统治者的利用和支持，道观的建设也具有一定规模。

据现存宫中碑文记载，永乐宫原是道教祖师吕洞宾故居，唐时建"吕公祠"，金末改祠为观，1231年毁于大火。全真教的披云真人宋德方在山西平阳玄都观校刻道经时，见永济永乐镇纯阳观残破，倡议扩建为宫。

1232年，元太宗敕令升观为宫，并派燕京都道录潘德冲任河东南、北两路道教提点，主持建造，经过了十来年，到元中统三年(1262)完成主体建筑，直至1294年才全部完工。其各殿壁画完成时间大约在1325—1358年间。单从建筑时间也可推想出当年工程之浩大，描画之精微，使永乐宫成为全真教宣扬教义和其正统性的祖庭之一。中华人民共和国成立后，因修三门峡水库，就将其全部建筑连同壁画原样迁于芮城县城北龙泉村。

（资料来源：金维诺. 永乐宫壁画全集[M]. 天津：天津人民美术出版社，2007）

第二节 卷轴人物、风俗画欣赏

背景资料

在众多中国古代绘画遗存中，数量最多的便是卷轴画。所谓卷轴画，一般是指画在纸、绢上的作品。为便于收藏、保护，装裱成各种形制。我们将装裱成横长竖短、可边舒卷边欣赏者称为手卷；将装裱成竖长横短或方形、舒展后可供张挂者称为挂轴；将若干小幅作品装裱在一起者，分之称页，合之称册，或合称册页。以上这些形制统称为卷轴画。其中，手卷源于卷册式图书，东汉时期已出现，至南朝确立，盛行于唐，延续至宋、元；挂轴粗成于唐，完备于北宋，南宋后成为主要形式；册页的出现不晚于北宋，但元代尚不普遍，盛行于明、清。

以人物活动为主要表现对象的卷轴人物画，兴起并发展于魏晋南北朝时期，不仅扩大了题材内容，而且其画法风格由略趋精；隋唐五代可谓卷轴人物画发展的高峰期，随着题材多样、融合西域画法、应物象形能力的提高，心理刻画、细节描绘等表现能力的完备，形成了绚丽多姿的时代风格；两宋的卷轴人物画虽然不及唐代繁盛，但题材内容更加接近现实社会生活，技巧更加纯熟，个人风格更加突出；元以后卷轴人物画逐渐式微，明代中叶以后虽有所复兴，但终不能力挽衰落之势，直至晚清，人物画具有了更多的市井气。

1. 《女史箴图》

《女史箴图》，东晋，顾恺之(传)；取材于西晋文学家张华规劝皇后贾氏的《女史箴》一文。"箴"为古代一种短而有韵的文体，常含规谏劝教之义。"女史"是古代女官名，掌管宫内皇后的各种礼制文书。此图被认为是最接近顾恺之原作风貌的唐代摹本，也是我国能见到的最早专业画家的作品之一。

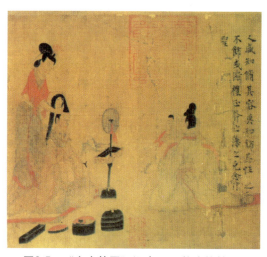

图2-5 《女史箴图》(局部 《修容饰性》)

《女史箴图》全卷应有十二段，唐摹本尚存九段，绢本设色，25.5厘米×377.9厘米，现收藏于英国伦敦大英博物馆。

《修容饰性》这一段如图2-5所示，把"人咸知修其容，莫知饰其性"的抽象说教表现为贵族妇女正对镜梳妆的场面，她们的身姿仪态和服饰用具都洋溢着浓厚的生活气息。对镜者脸呈圆形，颇具"秀骨清相"的特征，端庄矜持、娴静肃穆；站立者身材修长，脸形趋瘦，左手绾发，右手持枥而梳。

《女史箴图》描绘的是古代贤德妇女，其事迹不同，时代、地域也不相同。全卷将众多故事一一表述，同时又能够重视风格的统一，

每段构思独立,并补以文辞表达特定的情节。画家借助画中人物的趋向、神情晤对的方位、衣襟飘扬的动势,将长卷的众多段落引向全图正中,使全图之势聚于画卷中央。经过精心构思,松散的情节连成了统一的整体,抽象的说教变成了耐人寻味的绘画艺术。

以线造型、表达感情,是中国古代传统绘画的一大特色。在战国楚墓帛画、西汉马王堆帛画中,线已经成为主要的造型手段,但那时描绘的主要是形象的轮廓。到了魏晋南北朝时期,线描除了具有造型功能外,还具有更大的表现性。

《女史箴图》虽是唐人摹品,但原有的风格仍依稀可辨。画家既不用折线,也不用粗重多变的线,而是用均匀、细劲、圆润、流畅的线,加强了画面含蓄、飘忽不定的感觉,令后世许多画家赞叹不止。

画史称顾恺之的线描如"春蚕吐丝",又说它像"春云浮空,流水行地",自然流畅,不雕琢做作。唐代美术史家张彦远说,顾恺之的用线"紧劲连绵,循环超忽,调格逸易,风趋电疾,意存笔先,画尽意在",形成了一种"迹简意淡而雅正"的绘画风格。

顾 恺 之

顾恺之(约345—409),字长康,小字虎头,无锡人,曾在大将军桓温手下担任过参军。他才华横溢,工诗赋、书法,尤精绘画,时人赞他有"三绝":画绝、才绝和痴绝。他流传至今的作品有《女史箴图》《洛神赋图》和《列女仁智图》。这些作品虽皆为后人摹本,但仍可作为现代人研究早期人物画的依据。

2.《班婕妤》

北魏司马金龙墓屏风漆画,80厘米×40厘米,出土于山西大同,以红漆为底,多用彩漆绘成,题记处涂以黄色,书黑字,边饰青龙、白虎、朱雀、云纹、忍冬纹等,内容采自汉代刘向所作《烈女传》《孝子传》等,均为宣扬封建伦序,表彰帝王将相、孝子烈女以及高人逸士的故事。《班婕妤》是司马金龙墓屏风漆画最下方所描绘的内容,如图2-6所示,讲述的是班婕妤拒绝与汉成帝一同乘辇游玩的典故。画中成帝侧坐在辇上,回头向在后面步行的班婕妤招手。班婕妤身穿曳地长裙,拱手缓步而行,虽不肯与帝同辇,却是温和辞让,并未疾言厉色。她面容秀丽,身材清秀苗条,衣带向上方飘扬,具有南方"秀骨清相"的特点。由此可看见,南朝画风对北方画坛已有影响。

此漆画色彩渲染富丽鲜艳,线描运用连绵不断、悠缓自如,很好地表现出了人物的肌肤色调和形体质感;富有节奏感的线条则刻画出伞盖的扬举和襟带的飘扬,使画面颇有动感。构图上突出主题,中心人物大于陪衬人物:班婕妤、成帝形象高大,四个抬辇的侍从形象矮小。

从表现技法上看,这种汉至魏晋绘画最流行的题材,继承了战国和东汉漆画的传统,以多样的构图、富丽的色彩和简洁的线条表现对象,与顾恺之的《女史箴图》和《烈女图》不仅题材相同,构图、人物造型、衣冠也十分相似,由此可知传统题材的流行、工匠技艺与专业

画家的相互影响，此外，还可看到南北文化的互相交流和融合。

屏风漆画始于周，兴盛于汉、魏、六朝，唐宋时仍然流行，是我国古代绘画的一种重要形式。此墓的屏风漆画，制作于北魏延兴四年(474)至太和八年(484)之间，它不仅填补了北魏前期绘画的空白，而且还印证了东晋人物的风格面貌。

3.《挥扇仕女图》

《挥扇仕女图》，唐，周昉(传)。这是一幅描写唐代宫廷生活的佳作，如图2-7所示。绢本设色，33.2厘米×203.3厘米，现收藏于北京故宫博物院。

从画面构图技巧上来看，画中十三名宫廷妇女，分独坐、抚琴、对镜、刺绣、倚桐等几段。卷首，一位戴莲冠的妃子执扇慵坐，似在追忆已逝的梦境，显得懒散、寂寞。一名紫装女官正轻轻挥扇，另有两名侍女手捧梳洗用具侍立左侧。旁边二名侍女正从袋里抽琴，另一衣着齐整的妃子在对镜梳妆。接着，三人围绣床而坐，年长的宫女一手持扇，一手托腮蹙额思索，另两名侍女在默默刺绣。卷末，面带愁容的妃子扶桐而立，与一侧坐着挥扇的妃子对谈。

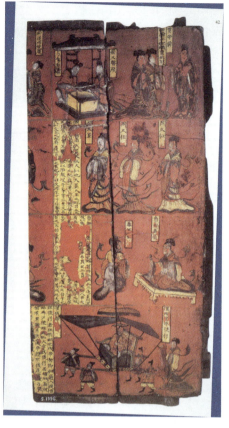

图2-6　司马金龙墓屏风漆画

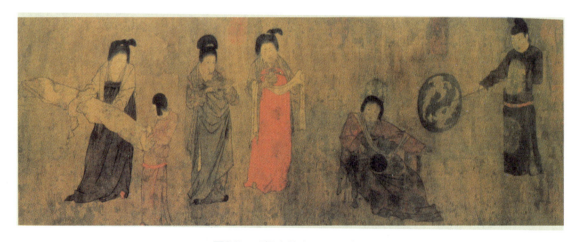

图2-7　《挥扇仕女图》(局部)

从画面来看，这些妃子深受皇帝"恩宠"，过着山珍海味、绫罗绸缎的优越生活，但无情的岁月也引起她们"美人迟暮"的惆怅，等待她们的将是如秋日的团扇一样任人遗弃的命运。这幅画的作者精确地把握了宫廷妇女的气质、神态，反映出她们精神上的苦闷、空虚，

在一定程度上也显示了唐代后期审美风尚由宏丽向婉约风格的变化。

作者周昉出身于贵族家庭，对宫廷生活十分熟悉。他的仕女画以当时的关中贵妇为形象依据，容貌端正，曲眉丰颊，体态秾丽丰肥，"以丰厚为体""衣裳简劲，彩色柔丽"，受到了上层社会的欢迎，画迹见于著录的很多，但时至今日已散失殆尽，从传其所作的五六件作品来看，比较可信的当属《挥扇仕女图》。

明代张丑在《清河书画舫》载："周昉挥扇仕女在韩太史家，原系宋思陵(高宗赵构)题，张受益故物也。其画细描，着色，前后凡十三人，为妃后者四，图穷有树一株。虽绢素破故，而神采奕然，真奇迹也。"

周昉

周昉，字仲朗，又字景玄，京兆(今陕西西安)人，生卒年不详，官至宣州长史。唐大历至贞元末年之间(766—804)是他从事绘画活动的时期。他擅长宗教画和人物画，据宋人郭若虚《图画见闻志》记，周昉与韩幹皆为郭子仪的女婿赵纵画肖像，赵夫人认为二者皆似，而周昉得赵郎神气，更为出色。他的人物画、佛像、菩萨像体态丰满，色彩柔丽，有明显的世俗化倾向。他画的"水月观音"将观音菩萨画于清幽澄净之境以示圣洁，成为历代画家沿用的形式，史称"周家样"。

4.《高逸图》

《高逸图》，绢本设色，45.8厘米×168.7厘米，现收藏于上海博物馆，作者是唐代孙位。如图2-8所示，画面上描绘了四个古代文人形象，卷首有宋徽宗瘦金书"孙位高逸图"。

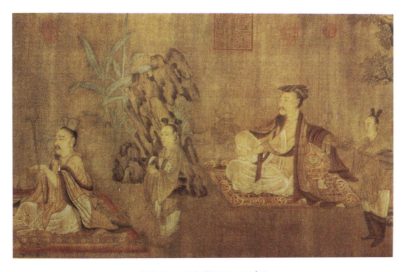

图2-8　《高逸图》(局部)

关于此画的内容，一说所表现的是唐末、五代动乱时期的文人隐士生活；近年又有学者

考证，此图与20世纪50年代后期出土的南京西善桥南朝大墓中砖烧模制的壁画《竹林七贤与荣启期》在构图、形式、人物动态等方面都有相似之处，很可能是根据南朝范本再创作的，如依此说，现画面保存的四个形象，自右至左依次就是山涛、王戎、刘伶和阮籍，他们席地而坐，各有童子侍立一旁。

从画面表现技巧来看，画家能比较准确地表现人物的个性。例如：山涛披衣抱膝而坐，面容清秀，双眉微蹙，两眼凝视前方，一副孤高脱俗的神情；王戎右手持如意，左腕自然地搭在右手上，身前放着未展开的画卷，双目凝视静观，若有所思；嗜酒如命的刘伶手持酒杯，回首蹙额，神情恍惚，回头做欲吐的样子，侍童捧着酒壶，跪而相接；阮籍则峨冠博带，正面而坐，手执尘尾，神情超迈，微笑欲语。伺候在他们左后的四小童也神态各异。芭蕉树、石头等背景衬托将人物隔开，既突出了每个主体人物，又将他们统一在同一画面中。

《高逸图》用笔较细，线条流畅，颇有顾恺之的用线特色，只是笔势略重，还有了方折线的运用。人物、服装、器具以墨色和彩色晕染，用界画法画直线。画面中的人物形象刻画细腻、准确，设色凝练，注重体现人物的性格和心理特征，刻画出"竹林七贤"的清高、孤傲和淡泊情怀，既体现晚唐代人物画达到的新水平，又开五代画法之先。

小贴士

孙位，生卒不详，会稽(今浙江绍兴)人。黄巢起义军攻陷长安后，随唐僖宗避难四川，改名遇，受封"文成殿下道院将军"。宋初黄休复《益州名画录》说他"性情疏野，襟抱超然。虽好饮酒，未曾沉酗。神僧、道士常与往还。豪贵相请，礼有少慢，纵赠千金，难留一笔"。他擅长画道、释、人物，尤善于画龙、水，被称为"逸格"，但是流传至今的只有《高逸图》。

5．《韩熙载夜宴图》

《韩熙载夜宴图》，绢本设色，纵28.7厘米、横335.5厘米，现收藏于北京故宫博物院，作者为南唐顾闳中。其以连环画形式展开，描绘南唐中书侍郎韩熙载夜间宴请宾客的情景，如图2-9所示。

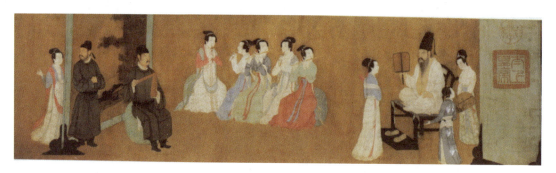

图2-9 《韩熙载夜宴图》(局部)

此图为手卷形式，巧妙地利用屏风将画面分成五个段落，每段均表示夜宴的一个场景。第一段"听乐"，描绘韩熙载及宾客或坐或立，在宴席上停杯听教坊副使李嘉明的妹

妹弹奏琵琶。韩熙载戴着高帽，盘腿坐在床上，他两眼凝视，双手松垂，似已进入美妙的音乐境界。

第二段"观舞"，描绘韩熙载身穿黄衫，手持鼓槌，击鼓伴奏，舞女王屋山扭动腰肢，摆起双臂，按着鼓点起舞，围观者有的击掌附和，有的静坐欣赏。韩熙载的好友德明和尚不敢正视舞者，拱手合指，似为自己置身于此而现尴尬之色。

第三段"小憩"，描绘韩熙载画带倦容，坐在榻上洗手、休息的情景。座榻旁边的床上，有人拥被而眠，一名侍女端酒，一名侍女以琵琶遮面。

第四段"清吹"，描绘韩熙载衣着随便，袒胸露怀，双腿盘坐在椅子上，右手持扇，由侍女伺候，正在欣赏由五名女子组成的乐队吹奏笛箫。五位歌伎排列有序，坐在绣墩上吹奏。她们动作各异，神情娴雅，李嘉明站在一旁持云板击节相应，身后一人则回首似与屏风后的女子窃窃私语。

第五段"调笑"，是全画的结尾，宾客们意犹未尽，陆续散去，或勾肩搭背，或握手告别，而韩熙载在一旁漠然而视，一副空虚茫然的神情。

从画面表现技巧来看，全卷通过五段既独立又不可分割的画面，成功地再现了夜宴过程的各个场面，出色地刻画出各色人物的身份、年龄、性格和精神状态。对韩熙载的描绘更加显示了画家高超的写实技巧和传神能力。线描生动、流畅，人物刻画工整、细腻，敷色明丽，以朱红、淡蓝、浅绿、橙黄等着色，与室内桌案陈设的凝重、沉着之色互映，赋予画卷雅正的风格。

顾闳中(907—960)，江南人，南唐画院待诏，擅长画人物。据记载，他的作品还有《明皇击梧桐图》和《山阴图》等，可惜早已失传。

关于顾闳中的《韩熙载夜宴图》，先后著录于宋《宣和画谱》和元周密《云烟过眼录》。夏文颜《图绘宝鉴》和汤垕《画鉴》则说周文矩、顾闳中都画过《韩熙载夜宴图》，但周图已失，明代以来有顾图三本，至清代人吴乐著《大观录》记有两本，皆为绢本。

我们介绍的这卷故宫藏本，其著录见于清代孙承泽《庚子消夏记》和顾复《平生壮观》；清乾隆十年(1746)编入《石渠宝笈》，据说是雍正时期从年羹尧府抄入内府的；后溥仪携出长春，1945年散入民间，流入北京琉璃厂，由张大千出资500两黄金购得；1952年，由张大千在香港捐给政府，转归北京故宫博物院。

关于此图的作者，在美术界也有不同说法：第一种说法认为是顾闳中的原作或者认为是五代南唐画院画家所作；第二种说法认为是南宋画院中画家所为；第三种说法认为是南宋画家所作摹本。这些不同说法，还有待进一步考证。

《韩熙载夜宴图》的由来

韩熙载出身于北方豪族，唐末进士，诗文、书画、音乐无不通晓，因战乱逃至江南，被南唐朝廷录用为中书侍郎，曾有恢复中原的大志，但是，受南唐后主李煜的猜忌，为免遭不测，就寄情声色，以放浪颓废的生活来表示自己政治上的无所作为。后来，李煜多次想起用韩熙载，又听说他经常在夜间聚集宾客、歌伎饮宴玩乐，暗派宫廷画师顾闳中打探他的生活，顾在韩府"窥窃之，目识心记"，将所见绘成图画，这便是《韩熙载夜宴图》的由来。

6．《清明上河图》

两宋时期，人物画的题材从表现宗教和宫廷贵族生活转移到世俗生活中来，出现了大量的反映世俗风情的作品。

《清明上河图》(北宋，张择端)绢本设色，24.8厘米×528.7厘米，现收藏于北京故宫博物院，可谓两宋时期最优秀的代表作之一，如图2-10所示。

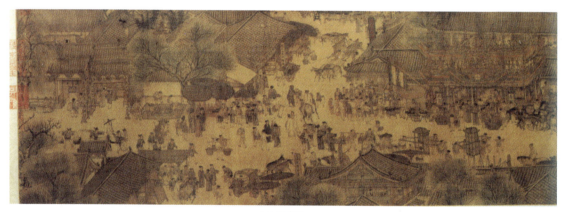

(a) 局部1

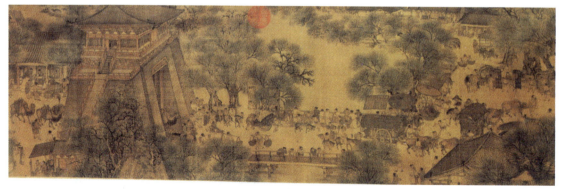

(b) 局部2

图2-10 《清明上河图》

第二章　中国绘画与书法欣赏

这幅长卷表现了北宋都城汴梁和汴河两岸清明时节的热闹场面，自左至右分为三段。

第一段描绘市郊景象：初春的清晨，薄雾未尽，透过刚刚萌芽的树木，农舍掩映，阡陌纵横，赶集的乡人和驮运的骡马从各条道路向城中奔去。汴河码头停泊着数条大船，人们从船上搬下沉重的粮袋。顺着水波荡漾的汴河看去，画面进入第二段。

几株苍劲的古柳隐住了屋宇，汴河岸边的茶肆里，桌凳清晰可见。河中船只往来穿梭。一座精美的拱桥，宛如飞虹，将前面的两岸连接。一艘准备驶过拱桥的木船，船桅已经放倒，船工握篙盘索。桥上呼叫接应，岸边挥臂助阵，过往行人聚集桥头围观这紧张的一幕。而那些推车的、挑担的、赶脚的人们则无暇旁顾，因为他们都在为生计奔忙。下桥穿街走过一座巍峨的城门楼，便来到画卷第三段，也是最热闹的街市部分。

这里酒楼店铺宅第杂陈，货物琳琅满目，士农工商、僧道卜医、男女老幼摩肩接踵，神态各异，驼马舟车川流不息……从十字街头再往前去，便逼近汴京中心，但画卷到此戛然而止，给观者留下了无穷的想象。

《清明上河图》是我国古代绘画中一件伟大的现实主义杰作，无论在内容还是在表现技巧上都取得了不可低估的艺术成就。它真实、全面、细致地描绘了北宋都市生活的各个方面，其中许多都为《东京梦华录》等史籍所证实。它同时提供了文字无法描述的形象资料，特别是木结构的拱形桥，过去仅见于记载，画面再现了古代劳动者智慧的创造。其他如人物、房舍、街市、舟船、车轿等，对于了解和研究宋代社会的经济、交通、服饰、习俗等均有极其珍贵的价值。再者，此图以汴河漕运为主线，采用横式构图，从外城画起，逐渐繁华热闹，至虹桥形成全画高潮。此图虽然规模宏大，但是场面繁杂，作者却巧妙地利用鸟瞰的构图方式将这浩大繁杂、宏大的场面有条不紊地安排在横不过两丈、高不过一尺的画面上，在视觉上产生"方寸之内，百里之回"的雄伟气势。

从细节描写上看，作者精心构思：如大船驶过那座拱桥时，船上、桥上和岸上的人们相互呼应；将要出城的驼队，为首的已经出了城门，后面的还在城内，将画面巧妙地串接起来。画家总是一丝不苟地表现众多繁杂的人物和景物，对社会各层人物做了惟妙惟肖的刻画。画中人高不盈寸，小者才一二分，但姿态生动，神情各异。

从技法上看，全图以变化多端的线描为主，略施墨色，朴实素雅。以工带写，以写润工，既没有界画的刻板，又具有界画之工整典雅；既不同于写意画的粗放，又兼有写意画的生动传神，显示了作者非凡的艺术才能。

此作问世以后，仿本、摹本很多，历代帝王权贵也竞相争夺，明嘉靖年间还为此画大起冤狱，株连无辜，后辗转流传，于1799年(清嘉庆年间)流入清宫内府，后被溥仪携至天津、长春，抗战胜利后归东北博物馆，现收藏于北京故宫博物院。

《清明上河图》的作者张择端，字正道，东武(今山东诸城)人，大约生活于北宋末年至南宋初年。幼时读书游学于汴梁，后专习绘画，善于画界画，尤嗜好舟船车轿、市桥、郭径，其他作品还有《西湖争标图》，可惜已失传。

7. 《折槛图》

《折槛图》(北宋,佚名):绢本设色,173.9厘米×101.8厘米,现收藏于台北"故宫博物院"。

画的内容是汉成帝时期(公元前32年—公元前7年)的一段故事:丞相张禹依仗他是成帝老师的身份专权误国,忠臣朱云冒死进谏,请成帝赐尚方宝剑以除张禹;帝怒,命武士将朱推出斩首;朱云把住栏杆历陈张禹劣迹,以至把栏杆都拉断了;后来在左将军辛庆忌解官力保之下,成帝才赦免了朱云。画中汉成帝坐在一个巨大的太湖石前的宝座上,身旁边立着黑袍执笏的大臣张禹,主角朱云攀住栏杆不放手,左将军辛庆忌鞠躬不已地向皇帝求情。这个故事也被作为封建社会忠耿之臣犯颜直谏的典型事例而被颂扬。

《折槛图》由宋朝画家描绘汉代史实,其目的是借古喻今,颂扬当今皇帝为能够分辨忠奸的明君,如图2-11所示。

画面描绘精到,处于尖锐冲突中的几个人物,紧张对立的情节,极富戏剧性,被参的大臣张禹战战兢兢,参劾者朱云则怒发冲冠,冒死直谏,人物神情欲活,动作栩栩如生。

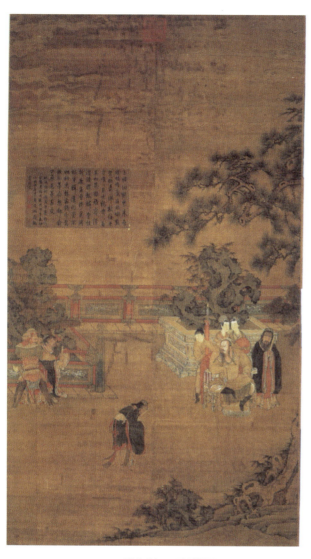

图2-11 《折槛图》

画面构图完整严谨,宫内山石、松竹环绕,暗示出故事发生的时间、地点,也很好地烘托了气氛。主人公朱云被安排在左侧的位置,汉成帝及其随从在另一边,与处于画面下方的劝奏者辛庆忌构成了一个倒置的三角形,成功地表现出紧张不定的氛围。此画工整严谨,具有鲜活的生活气息,显示出宋代画家高超的人物画艺术创作水平,具有很大的影响力。

8. 《采薇图》

《采薇图》,绢本淡着色,27厘米×90厘米,现收藏于北京故宫博物院。此图左侧石壁上题"河阳李唐画伯夷叔齐",约为李唐晚年之作,如图2-12所示。另两幅传为李唐所作的《采薇图》,一幅收藏于日本藤井有邻馆,一幅收藏于美国弗利尔美术馆。

此图内容根据《史记·伯夷叔齐列传》讲述了商贵族伯夷、叔齐亡国后耻食周粟,遁入首阳山采薇而食,最终饿死的故事。作者借古喻今,以历史故事讽刺变节者,歌颂忠贞不渝的志士:"意在箴规,表夷齐不臣于周者,为南渡降臣发也。"从历史角度来看,武王灭纣

是必然的趋势，但在李唐所处的积弱积贫、外强入侵的北宋末年，这个题材有特殊的意义，它表达了李唐的气节和爱憎分明的立场。

图2-12　《采薇图》

正面抱膝而坐的伯夷面容忧愤，侧坐的叔齐则右手按地，左手在比画着什么，也许在安慰哥哥，也许正在吟诵《采薇歌》。伯夷两手抱膝，双眉紧皱，目光坚定，清癯的面容显现刚毅的神色。

作品用笔精练、富于变化，以豪放的水墨粗写古松野藤，山石则以"大斧劈"皴表现坚硬的质感，衬托出人物的精神气质。远方的河流轻描淡写，近处的山石则焦墨浓厚，显得层次分明，丰富了画面的空间感。画中人物衣纹用线简劲、挺拔，墨法则枯浓适中，使画面富有节奏感；人物面部用线较为柔和，须发精细而显得蓬松，在线的处理上可以明显地看出对顾恺之、李公麟画法的继承和发展。

画面的经营独具匠心，白色的布衣暗喻人物性格的高洁；特写的方法使主题人物造型高大、迫近，突出了人物性格。衣纹的简劲与树木的繁茂，黑与白的对比强化了画面中伯夷、叔齐内心的矛盾和亡国的痛苦。身边的小锄和竹筐的安排丰富了画面，也切合了主题。徐悲鸿曾赞叹其人物神情的华贵、高妙，堪与达·芬奇画的耶稣、丢勒画的使徒同为绘画上的极峰。

小贴士

李唐(约1050—1130)，北宋画家，字晞古，河阳人，徽宗时入翰林图画院。北宋亡后南渡，"奉旨授成忠郎、画院待诏，赐金带，时年近八十"。他善于画山水、人物，尤工画牛，而影响最大的是他的山水画。明代王世贞《艺苑卮言》称山水画"刘、李、马、夏，又一变也"的一变，始创于李唐。他表现生活环境的真实感受，去繁就简，创"大斧劈"皴，变北宋严谨深沉的山水画风为豪纵简括，后为马远、夏圭继承，形成风靡一时的南宋山水画水墨苍劲的风格。

9. 《搜山图》

《搜山图》，绢本设色，53.3厘米×533厘米，现收藏于北京故宫博物院，表现的是民间传说二郎神搜山降魔的故事，所以又称《二郎神搜山图》。二郎神的故事在民间广为流传，在许多文艺作品中也有反映。元代《二郎神醉射锁墨镜》的杂剧便描写了二郎神与九手牛魔

王、哪吒及金睛白眼鬼比试高低，最后捉拿住二洞魔妖的故事。据记载，最早有北宋画家高谊画的《鬼神搜山图》，直至明、清两代，不断有传本出现。

这一卷《搜山图》是南宋末或元初人的手迹，如图2-13所示。

图2-13　《搜山图》（局部）

从画面表现技巧来看，人物用工笔重彩，衣纹用铁线描，刚劲有力，形象刻画生动传神，非凡手可及。山石树木皴法豪纵，风格近于南宋刘松年。与同一题材的各种不同版本相比，此卷为残本，其中缺少主神二郎神部分，但是其绘画技巧却高出其他各本。

图中描绘神兵神将们耀武扬威地搜索山林中由各种野兽和植物变的妖怪，如虎、熊、猴、狐狸、山羊、獐、兔、蜥蜴、蛇及树精、木魅等。这些妖怪，或是原形，或是化为女子，他们在神将的追逐下仓皇逃命，或藏匿山洞，或拒绝受擒；而神将们则手持刀枪剑戟，纵鹰放犬，前堵后截，使妖怪们无处藏身。

虽然二郎神是作为正面人物来歌颂的，然而观看此卷，却使人得到了相反的印象：那些神兵神将，一个个凶神恶煞，令人憎恶；而那些妖怪们却面目和善，那种惊怖逃生的内心刻画使人们同情。不知作者是有意还是无意，此图让观者自然而然地联想到当时社会官兵们对老百姓的欺压以及社会上弱肉强食的现象。

10．《春夜宴桃李园图》

《春夜宴桃李园图》，绢本设色，206.4厘米×120厘米，现收藏于日本京都知恩院。

此图根据李白名篇《春夜宴桃李园序》绘成。该图描绘了在桃花盛开的春天，李白及诸弟兄在桃李园中夜宴，仿效古人秉烛夜游，"开琼筵以坐花，飞羽觞而醉月"的情景。

从画面构图来看，该图截取了园子的一部分，一道围墙把它隔成两个部分，如图2-14所示。近处有湖石、树木、流水、曲栏，中间则银烛高挑，宛如白昼。几株虬曲的老树错落分布，春风吹开树枝上的蓓蕾，繁花似锦。树下是长长的案几，四位文人仪态潇洒，风度翩翩，他们有的喝酒，有的举箸，有的凝神不语。案上除了酒具，还有书画等物，说明这不是普通的聚会：主人们都是才华横溢的文人雅士，他们赏花、饮酒、吟诗叙情，"幽赏未已，高谈转清"，就连身边那四个清丽的侍女似乎也在细听咏唱，增添了画面幽怀逸趣的雅集气氛。围墙外树木掩映的角门指向另一座院子，远景隐见亭子、树木、远山等，更使人感到境界宽阔、曲径通幽。

从画面表现技巧来看，《春夜宴桃李园图》以人物为主体，布局有章有法，制作精细讲究。作为背景的楼阁、树木色彩浓艳，而人物多为白衣，对比非常醒目。衣纹用线细劲流畅，画中人物形象生动、神态逼真，显示出画家超群的技艺。

图2-14 《春夜宴桃李园图》

小贴士

仇英(1502—1552)，字实父，号十洲，江苏太仓人，长期居住在苏州。他出身贫寒，少年时当过油漆匠，后从师周臣，取法赵伯驹、刘松年，擅长画山水人物，作品工整而不呆板，艳丽而不俗媚，青绿山水富丽而温雅，人物衣纹精丽而流畅。

仇英晚年在大收藏家项元汴家中遍摹唐宋名迹，熔众长为一炉，落笔乱真，为当时高手。他临摹的李昭道山水画，收藏甲天下的严嵩之子严世蕃竟当真品。

实际上，工匠出身的仇英不如"明四家"中沈周、文徵明、唐寅的文学、书法修养深厚，不能在画上题诗著文，所以，他的画作上很少落款。但是，他能够保持工匠艺术的本色，又能吸取文人画的主张，于纤细、精巧、艳丽之中得古朴、典雅之趣。他的作品无论是长轴大卷，还是扇面小册，一概严谨工细，从不潦草松懈，其艺术技巧，令士大夫们可望而不可即。

在从事绘画的20多年中，仇英为后人留下了大量作品，其中还有《桃源仙境图》《剑阁图》《秋江待渡图》《桐阴清话图》等广为流传。他创造的人物形象，是一个时代的审美典型，受到文人阶层和广大市民的共同喜爱。

11．《归去来兮图》

《归去来兮图》(清初，陈洪绶)，绢本设色，31.4厘米×308厘米，现收藏于美国檀香山火奴鲁鲁艺术学院。该图作于1650年，作者借用晋代陶渊明《归去来兮辞》之意，用连环画的形式规劝做了清朝官吏的好友周亮工。陶潜"不为五斗米折腰"而辞官归隐，画家则用一系列简练概括的人物，把对古贤的仰慕、对朋友的惋惜和对世事的感喟，率性、天真、淋漓尽致地表达出来，如图2-15所示。

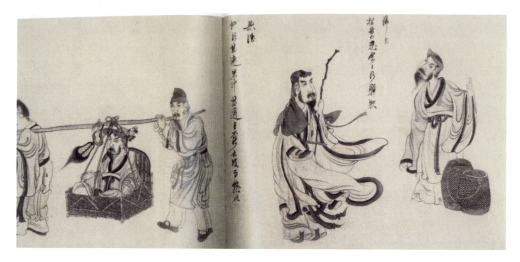

图2-15　《归去来兮图》(部分)

"解印"一段画幅中心的"印"象征着出仕与退隐，图中陶潜昂然旁视，对象征着权贵和地位的"印"不屑一顾，题词"糊口而来，折腰即去，乱世之出处"有点明主题之效。

"采菊"图中主体人物赤足盘坐于山石之上，胸前置"无弦琴"。画中人物发髻高盘，面容益发清癯，却似乎陶醉在面前几瓣刚刚采撷的菊之清香中。题曰："黄华初开，白衣酒来。吾何求与人哉！"简洁精练的物象、描绘如真的菊花，强化了表现陶渊明"息交绝游""人淡如菊"的主题。卷中11段故事，逐段题词，图文互衬，相得益彰。人物面容清癯古朴，衣纹同时使用铁线和兰叶描。构图多变化，线条细劲盘曲清劲，设色简淡，物象特征凝练鲜明，整幅画作散发出不群的骨法与逸气。卷末跋文表明此图由其子陈小莲合作设色。

陈洪绶(1598—1652)，字章侯，号老莲，浙江诸暨人，明末杰出画家，入清后，自号悔迟。他一生处于社会动荡和变革期，入清后又险遭不测，生活贫困，时常处于无米下锅的境地。因此，他愤世嫉俗，常以画寄托他的政治理想。陈洪绶擅长画山水、花鸟、人物，尤以人物故事画著称。

陈洪绶改变传统绘画的表现方式，以夸张之法，塑造奇崛不凡的形象，开创了孤傲倔强的独特风貌，显示出画中人物的胸襟和面貌。他的作品较多，代表作有《水浒叶子》《屈原》《六逸图》《雅集图》等，影响深远。

明人张丑说："陈洪绶画人物，躯干伟岸，衣纹清圆细劲，有公麟、子昂之妙。设色学吴生法。其力量布局，超拔磊落，在仇、唐之上。"后人群起效法，扬州画派的华喦、黄慎、金农，海上画派的任熊、任颐等，无不从陈洪绶的绘画艺术中汲取营养。

12. 《酸寒尉图》

《酸寒尉图》(清，任伯年)，纸本设色，164.2厘米×77.6厘米，现收藏于浙江省博物馆。该图作于1888年，以幽默的笔调描绘著名的花鸟画家吴昌硕为江苏安东县令时的矜持、尴尬和局促之相，如图2-16所示。

画中吴昌硕身穿全套官服，拱手立于炎日之下，虽疲惫之极却强打精神，似乎在向上级禀报。画名戏题"酸寒尉像"，塑造出一个性格耿直、心中酸苦的"芝麻官"形象，也蕴含着作者对挚友际遇的不平。除面部以淡墨勾画外，其余皆以色彩块面渲染为之，面部线条的精细与衣服的大幅渲染，形成鲜明的对比。

该画作用笔娴熟而凝重，气势飞动而骨力具到，设色简净，神采毕现；无情地揭露和讽刺了"达官处堂皇，小吏走寒暑，束带趋辕门，三汗伏如雨"的世态。吴昌硕对此十分得意，其诗曰："山阴任子，腕力鼎可举。墨褚传意态，笔下有千古。"

任伯年为吴昌硕作肖像甚多，如《蕉荫纳凉图》《山海关从军图》《芜园亭长像》等，其中，《酸寒尉图》是其画的珍品，45岁时所作。

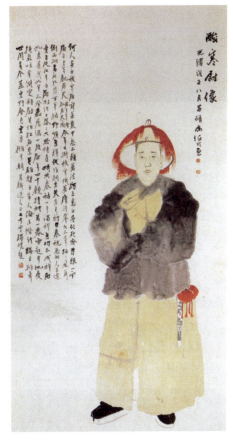

图2-16　《酸寒尉图》

任颐(1840—1896)，初名润，字小楼，后改字伯年，浙江山阴(今绍兴)人，寄寓浙江萧山。少年时做过太平军的旗手，后学绘画，被任熊收为弟子，继从任薰，是晚清"海上画派"的重要代表人物之一。他擅长人物、山水、花鸟、走兽，尤工肖像，取法陈洪绶、华喦，重视写生，勾勒、点簇、泼墨交替互用，赋色鲜活明丽，形象生动活泼，别具清新格调，曾为虚谷、吴昌硕、高邕之等挚友画像，以人物画称雄画坛，代表作还有《高邕之小像》《任薰肖像图》和《天竹雄鸡图》等。

第三节　卷轴山水画欣赏

从现存卷轴山水画及研究情况可知，以江河、山川等自然景观为主要表现对象的山水

画，其初创期在魏晋南北朝时期，那时的山水画仍处在"水不容泛""人大于山"的稚拙阶段。

隋唐时期山水画大发展并步入成熟，出现了不同的画法和风格。五代时期，开宗立派大画家的出现，标志着山水画成熟繁荣期的到来。北宋中期以后，绘画的教化功能逐渐被审美娱情功能所取代，画家们争相在山水画中追求可游、可居的意境创造，画家之多、作品之众、表现手法之丰富，都是空前的。

至元代，山水画发生了转折性的变化，其功能已不再是单纯地描绘对象，供人卧游、观赏，而是通过笔墨韵味寄托胸怀，抒情遣性。因之元人更注重笔墨的表现力，不仅使山水画的结构样式产生了变化，笔法也空前丰富。明清山水画在笔墨、构图、意境等方面总结了一些规律性经验，更注重作品自身的结构形式，使山水画进一步向着抽象和符号化演进。

1. 《游春图》

隋代历时虽不长，但绘画成就显著，起着承前启后、继往开来的作用。隋代画风严谨厚重，刚健端庄，这直接影响了初唐的风格取向。此时的山水画创作已大大超越了前代，超越了早期山水画"群峰之势，若钿饰犀栉，或水不容泛，或人大于山"的草创阶段，面貌上有了很大改善。这一时期，画家观察认识自然的能力获得了提高，表现技巧也得到了发展。

《游春图》传为隋代展子虔所作，绢本青绿设色，纵43厘米，横80.5厘米，现收藏于北京故宫博物院，如图2-17所示。

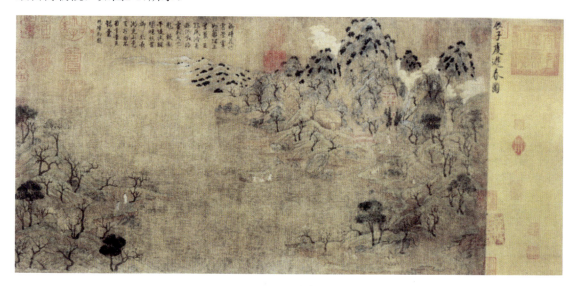

图2-17 《游春图》

此图为宣和原装，卷首宋徽宗赵佶瘦金书"展子虔游春图"六字，钤有"宣和"连珠玺；后角上钤"皇姊图书"朱文大印(元大长公主印)；又贾似道"悦生"葫芦印；后黄绢隔水上下钤"政和""宣和"小玺；后纸有元冯子振题跋七言歌行一首；又赵岩、张珪题诗，末为董其昌跋。图中左上有乾隆题七绝二首。安岐《墨缘汇观》《石渠宝笈续编》曾注录，又吴升《大观录》也注录。此图后被溥仪携往长春；抗日战争胜利后，散出，被张伯驹先生以重金购得；中华人民共和国成立后，捐赠给政府。

关于此图的作者，在美术界也有不同的看法。有的认为这是6世纪后期北齐至隋初著名画家展子虔的传世之作；近年来有些史论家认为这卷《游春图》应当是初唐或盛唐时期的作品。但是该作品画法之古朴，即便不是展氏之笔，也是隋代原稿的临摹品，它向人们展示了中国早期山水画的基本风貌，因此，在中国古代绘画史上有着重要地位。

图中描绘的是许多文人、仕女在山水中游玩，观览春色的情景。此卷一展，顿觉春光绮丽，金碧生辉，天地间一派生机盎然。放眼远眺，青山耸立，江流无际，万木峥嵘，祥云涌起。暖风中，桃李花片飘飞，柳絮轻沾，远山、汀州上芳草油然自绿。赏春踏青的人们有的骑在马上，有的在江上泛舟，有的倚门伫立，翘首待渡……

从画面构图来看，《游春图》在透视关系的处理上有了很大的进步，已经注意到了空间的深度，人与景的比例大小适当。"人大于山，水不容泛"的现象在此画中已不见了。那绵延的山川旷远清幽，似能容纳千人万人；那辽阔的江面烟波浩渺，似能容纳百船千船。唐代彦悰在《后画录》中这样评价展子虔的画，"长远近山川咫尺千里"；《宣和画谱》亦评，"写江山远近之势尤工，故咫尺有千里之势"，这些都是不夸张的。

从设色用笔上看，既充满古意，又匠心独运。山石无皴，只用柔韧劲挺的线勾出轮廓和简单的结构，然后着色。上部用青绿，下部山脚处用赭石，富于变化。画松干不作松鳞，画松枝不作细针，而只用苦绿沈点。中景树的姿态优美，注意了穿插、大小、曲直的变化；远山树木以细笔勾出，填上深绿，形如苔点，一堆一片，仍缺乏层次感。人物直接用粉点绘而成后，再染重色；桃花纯以浅粉色点绘而成；桥栏、檐柱、马鞍、舟上仕女的衣服都是大红色的，与满目的新绿形成鲜丽的对比；水波用极细的线勾出，起伏荡漾，纵深千里。

不难看出，此画格调沉着而高雅，蕴含着浓浓的诗意和无限的情思，这种画法和风格对后世的青绿山水画有着很大的影响。

2．《夏山图》

五代十国在中国历史上是一个分裂动乱的年代，但在艺术史上却是一个特殊阶段，绘画呈现出光辉灿烂的景象。经过唐代的酝酿和发展，五代山水画在继承唐代工笔山水画和水墨山水画的基础上，发展成为以水墨为主体的新型山水形式，创立了以荆浩为代表的北方山水画派和以董源为代表的江南山水画派。

> 董源，字叔达，钟陵（今江南进贤西北）人，约生于唐末五代初，在南唐时曾任北苑副使。由于董源生活在长江流域一带，他的作品不像荆浩、关仝那样气势雄大，而是"多写江南真山，不为奇峰之笔"（沈括《梦溪笔谈》）。米芾在《画史》中也评价他的画："董源平淡天真多……峰峦出没，云雾显晦，不装巧趣，皆得天趣。岚色郁苍，枝干劲挺，咸有生意，溪桥渔浦，洲渚掩映，一片江南也。"

《夏山图》，绢本，水墨浅设色，纵49.4厘米，横313.2厘米，五代画家董源作，现收藏于上海博物馆。如图2-18所示，此图描绘的是一片冈峦重叠、烟树沙碛的江南景致，在其间点缀了一二人物、桥、亭、牛羊牧放的生活场面，充满了恬淡和清幽。如果久居北方的江南

人看了此画，或许能勾起他的思乡之愁。

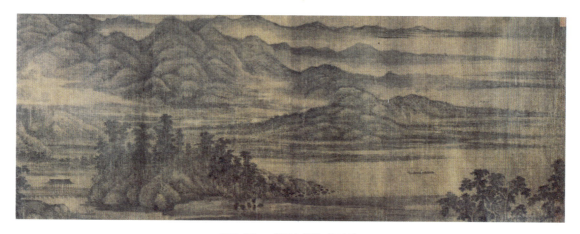

图2-18 《夏山图》（局部）

从构图上看，这幅画十分严密紧凑。元汤垕在《画鉴》中说："拍塞满纸，不为虚歇烘销之意。"画幅虽满，但天空微露，山腰虚以云气，山下空出流水，虚实结合，密而不塞，在视觉上造成平远辽阔的气势。在一条平直横垠的沙堤上，拱起一座座半球面的冈峦，垂直矮小的树木穿插其间，形成繁密中见单纯、平淡中见变化的画面布局。

在用笔用墨上，董源更是别具一格。他用笔圆浑苍茫，甚是草草，"几近视不类物象，远观景物灿然"，用墨清润淡雅，淡墨层层积破，表现出江南土质松厚、草木华滋的特点。山石多披麻皴，中锋用笔，从上而下，左右披拂，像一绺绺苎麻散批其间；山顶多矾头，即成群的小山石，点缀以苔点。此图通幅用点来表现树叶、杂草、苔藓，使画面充满了动感和内在的生命力。这些画法都离不开他对自然河山敏锐的观察力。

董源的画风对后世影响很大。米芾受董源"烟景"和点子皴的影响，创"米氏云山"；元赵孟頫、高克恭及元四家山水也是从董源那里蜕变出来的。明代董其昌更是对董源推崇有加，誉其为"天下第一"。

此图后有董其昌乙亥、丙子长跋两则，叙述了自己网罗董源作品的苦心孤诣，也叙述了历来画家在继承董源风格上的得失。《夏山图》见于历代重要著录的有明张丑《清河书画舫》、明汪砢玉《珊瑚网》、清卞永誉《式古堂书画汇考》及近人庞元济《虚斋名画录》等。

3．《溪山行旅图》

山水画在北宋初已臻于成熟，这一时期的山水画作品都是上有天，下有水，中间为景物的全景式构图，手法写实，画法多以笔墨为主，辅以淡彩，并根据表现不同景物质感的需要，形成不同的笔触——皴法。这一时期产生了很多开宗立派的大师，范宽就是其中之一。

范宽，华原（今陕西省耀县东南）人，约活动在北宋太宗、真宗时期，仁宗之初尚在。据画史记载，他早年山水画学过李成，后来认识到单纯学习前人终不能成一家之体，于是通过细致地观察自然，把握大自然纷繁变化的规律，灵活运用笔法，遂形成自己"峰峦浑厚，势状雄强"的个人风格，充满了雄浑的力量感。他与李成、关仝被世人推崇为超越前古的山水画家。

《图画见闻志》说："画山水唯营丘李成，长安关仝，华原范宽，智妙入神，才高出

类。三家鼎峙，百代标程。千古虽有传世可见者，如王维、李思训、荆浩之伦，岂能方驾？"可见，范宽声誉之大。

《溪山行旅图》(北宋，范宽)立轴，绢本设色，纵206.3厘米，横103.3厘米，现收藏于台北"故宫博物院"，是范宽的代表作。如图2-19所示，此图描绘的是终南、太华一带的壮美景色。徐悲鸿曾热情地赞誉道："中国所有之宝，故宫有二，吾所最倾倒者，则为范中立《溪山行旅图》。大气磅礴，沉雄高古，诚辟易万人之作。"

从构图上看，将雄伟的主山放在画面中央，大山堂堂为众山之主，给人以迫在眉睫的逼近感。近、中、远三景的比例越往上面积越大，高度益增，近、中景相加只占画面的三分之一，单独远景主山便占去三分之二，给人以峻伟的"高度感"。烟霞锁山腰越显其高，中、远景处一道崎岖蜿蜒的小路上，行人渺小的身形更显出山川的伟岸、崇高，满目逶迤之感。

从绘画技巧来看，范宽用笔古拙刚劲，不资华饰，"雄伟老硬，得山真骨"。范宽画石以浓墨勾石骨，淡墨作点子皴、短条皴，布满岩壑。北宋郭若虚称之为"枪(上声)笔俱均"。"枪"原是书法术语，是指由蹲而斜上的用笔方法。范宽画山时，先作轮廓，再以无数短条皴雨点似的布满轮廓以内，而短条与短条之间的距离几乎相等，故曰"俱均"；又在勾勒轮廓的内侧加皴笔时延边留出少许空白，似高光面，有凹凸的体积感。

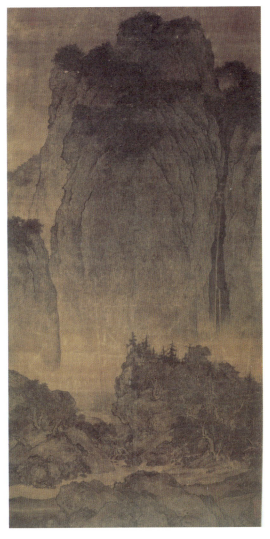

图2-19 《溪山行旅图》

皴笔的方向与浓淡也与山石的肌理质感完全一致，丝毫没有程式化、概念化的倾向。山头以浓墨焦墨点出一片密林、杂树，如实地表现出北方山石独特的地理风貌。中景处是一片郁郁葱葱的树林，叶法变化多端，有针叶、夹叶、阔叶等三四种之多，层层簇簇，纷然其间，全凭写生得来。坚实的树干以浓重的笔墨写出，树根抓地很有铿锵威武之力。

在伟岸壮美的画面中水只占了很小一部分，但却是"溪出深虚，水若有声"(米芾语)，这与壮美的山体形成一动一静的对比。尤其是从山上直泻而下的溪瀑更是纤细劲韧，宛若"银河之波"。

没有对前辈作品的刻苦钻研和对自然真切的感受是不能画出如此杰作的，正如范宽自己所说："前人之法，未尝不近取诸物，吾与其师于人者，未若师诸物也。"由师前人，到师造化，到师心，即在传统的基础上"外师造化，中得心源"，这就是范宽艺术创作的道路。

 拓展知识

皴法简介

皴,即"皴擦",中国山画的一种笔法,主要用于表现山石和树皮的纹理,可增强质感。古时有十一、十二、十三、十四或十六皴等各种说法,今人傅抱石分为披麻、卷云、雨点、荷叶、斧劈和折带六个皴系。皴法现已从山水画发展到人物画和花鸟画。

4.《早春图》

《早春图》(北宋,郭熙)作于1072年,立轴,绢本,淡设色,纵158.3厘米,横108.1厘米,现收藏于台北"故宫博物院",堪称代表李郭画派最高水平的巨制。郭熙画山水善于表现高远、深远、平远空间和四时朝暮变化等特点。这些都可在此画作中看到,如图2-20所示。

《早春图》生动地描绘了北方山区大地回春、万物复苏的景象。隐隐的春雷唤醒了在严冬中沉睡的群山,鸟儿的鸣唱给大地捎来了春的消息;和煦的春风散布着温暖,菲菲薄雾透出一派晴意;远山雾霭迷离,遍染鹅黄新绿;溪瀑清浅如白绸带,小船儿横在渡口,四下里一片幽寂。其意境如苏轼的诗云:"玉堂昼掩春日闲,中有郭熙画春山。鸣鸠乳燕初睡起,白波春嶂非人间……"郭熙利用淡墨的微妙变化尽量减少景物在远近和明暗上的色差来表现含蓄的景物,把春天空气中水蒸气增多、景物笼罩在淡淡的阳光下模糊的气氛烘托得淋漓尽致,表现出"春山淡冶而如笑"的境界。

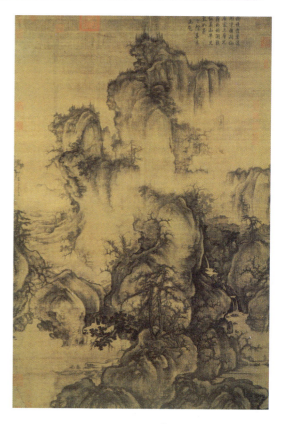

图2-20 《早春图》

图中的奇峰怪石、重峦叠嶂有的连成一片,有的孤峰耸立,回环起伏,彼此呼应。山峦上的树木也是有宾有主,或密或疏,或直或倾,变化多端。近景中的一潭春水与山间流泉飞瀑又形成一静一动的对比。郭熙画的树用草书笔法,枯枝向下弯曲如鹰爪,松叶挺细如攒针。画中石头形状奇特似鬼脸,皴法多用淡墨和灵活的圆笔、侧锋,形如叠卷的云层,因此被称作"鬼面石"和"乱云皴"。郭熙的这些技法都是对前辈大师的继承和发展。

从画中我们不难看出,郭熙博采众家之长,将李成之萧疏清旷、范宽之雄健丰厚、董源之秀润挺拔等特色集于一身,使画面朴茂清幽富有诗意,充满了大自然的亲和力,其境界不但"可行可望"而且"可游可居",契合当时士大夫阶层的审美趣味。

郭熙，生卒不详，字淳夫，河南温县(今河南孟县)人，宋代杰出的山水画家之一，主要活动于北宋仁宗、神宗时期。神宗熙宁初入翰林图画院为艺学，很快升至待诏。他的山水画主要继承李成传统，同时又博采众长，将高度的写实性和抒情性相结合，形成自己的风格。他主张热爱自然、热爱生活、饱游饫看，重视从现实中汲取养分。

郭熙不仅是一位卓越的画家，在理论方面也有巨大的贡献。由他儿子郭思整理而成的《林泉高志》概述了他的创作经验和创作思想，给后人留下了宝贵的理论财富。

5. 《千里江山图》

北宋晚期，在复古风气的感召下，大青绿山水画又兴盛起来。所谓复古，就是恢复晋唐的绘画传统，即用浓艳的色彩作画。到了徽宗时期，大青绿山水画在唐代二李(李思训、李昭道)的基础上大大丰富了。

《千里江山图》(北宋，王希孟)是复古风下大青绿山水画的杰作，长卷，绢本，纵51.5厘米，横1191.5厘米，现收藏于北京故宫博物院。此图无作者款印，后纸隔水黄绫上蔡京题跋："政和三年闰四月八日赐。希孟年十八岁，昔在画学为生徒，召入禁中文书库，数以画献，未甚工。上知其性可教，遂诲谕之，亲授其法，不逾半岁，乃以此图进。上嘉之，因以赐臣京，为天下士在作之而已。"由此可知，此图作者为宋徽宗时宣和画院学生王希孟。

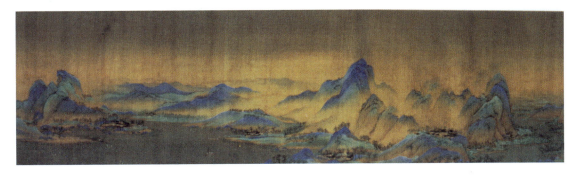

图2-21 《千里江山图》

画幅中重峦叠嶂，绵亘千里，烟波浩渺，一碧万顷，散发着灿烂的宝石之光。全卷大致分为六段景色，每段以水面、游船、沙渚、桥梁相衔接或相呼应。

从构图上看，全卷浩繁的场景，既布置得严密紧凑，又疏落有致。每一段既各具特色，独立成章，又相互关联，浑然一体。高远、深远、平远景色交替使用，相互穿插，跌宕起伏，引人入胜。这种构图布置不完全是出于对景写生，更多地融入了作者诗意的想象。

此图不但描绘得雄伟奇壮，而且十分注意细致入微地刻画自然界变幻无穷的情态，飞泉流瀑、茂林修竹、烟霭流岚都刻画得精妙多姿。无论是绵延的山石，还是繁茂的林木，都各具姿态，无一雷同。其间还点缀了生活景致，如水村野市、楼阁台榭、渔船游艇、捕鱼、幽居、观景的人，都精致具体而又恰到好处。

从表现技巧来看，画山石，先以淡墨勾皴，山头多荷叶皴，山脚坡石多麻皮皴，皴笔长

短有致，粗细顿挫有变化。山石的着色以石青、石绿、墨青(花青加墨)为主，石青色(近似头青)色泽沉厚，石绿色(近似三绿)清丽明润，青绿两色交替分布，在色彩明度上形成光彩夺目的效果，而墨青主要起调和过渡的作用。石青往往是在统染了一遍石绿的基础上加染的，所以比石绿与墨青更显厚重。山脚与天色以赭石或墨青渲染，反衬出青绿的鲜亮。水纹用纤细的淡墨画出，柔丽流畅，然后再以苦绿点染，背后似乎还衬托了石青或石绿。

此图的着色非常有学问，有的学者认为《千里江山图》中山石的设色并非单一的平涂，有时是平涂石绿，而在石绿底子上着石青时，就不是平涂了，而是按照皴法的形态一笔笔皴出。在有的山峰处，平染石绿后，又用苦绿勾皴。因此，《千里江山图》的勾皴不仅用墨色勾皴，也灵活地采用了用色勾皴的技法。

近坡上的树木以柳树、松树、杂树为主，刻画得也十分逼真。如柳树，先以赭墨勾枝干，再以浓淡变化的石绿扫出柳叶。细小如豆的人物多用白粉直接点出，五官无从分辨，但其情态表现得恰到好处。

从这幅画可以看出，矿物色与植物色完美结合，墨与颜色、色块与皴线完美结合、浑然一体，可以说达到了古代工笔山水绘制技巧的最高水平。

6. 《踏歌图》

《踏歌图》(南宋，马远)立轴，绢本设色，纵192.5厘米，横111厘米，现收藏于北京故宫博物院，是南宋画家马远的代表作，反映出他苍劲奇灵的画风，如图2-22所示。

此图描绘的是几个农人在一片青山秀水中结伴而行的情景。近景中翠竹垂柳，溪水石桥，几个农人载歌载舞；中间以云气相隔；远景处则危峰挺立，楼阁掩映，城郭隐没在云霭中依稀可见，展现出一幅歌舞升平、人民安居乐业的景象。画上有皇帝宋宁宗赵扩题五绝诗一首："宿雨青畿甸，朝阳丽帝城。丰年人乐业，垄上踏歌行。"此诗点明了《踏歌图》的主题思想。

从构图上看，反映出马远善用边角的特色。正如《新增格古要论》所说："马远作品……全境不多，其小幅或峭峰直上而不见其顶，或绝壁直下而不见其角，或近山参天而远山低，或孤舟泛月而一人独坐，此边角之景也。"

从笔墨上来看，马远画山石源出李唐，但又有所发展。其用笔有长有短，有窄有宽，灵活多变。画山石以水墨作大斧劈皴兼钉头鼠尾皴，用墨浓重，对比强烈，更表现出江南雨后的岩壑坚硬湿润的光泽。远处的山峰奇崛秀拔，状如石笋，又如一柄锋利的宝剑倚天而立，直插云霄，与李唐的《万壑松风图》中的远山颇有相像之处。

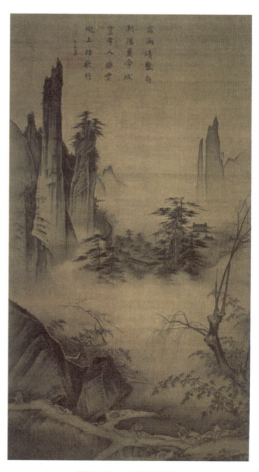

图2-22 《踏歌图》

图中的竹柳描绘得秀逸工致，与山石的豪放形成鲜明的对比。

人物共有六个，皆描绘得十分生动。中间一老者，手持拐杖，抓耳挠腮，双脚踏着节拍，上身不停地摆动舞蹈。老者正走在石桥上，一壮年汉子双脚踏着节拍，双手拍着巴掌，蹒跚而来，他咧着嘴大叫大唱，憨态可掬。其后一人紧紧抓住他的腰带，跟跟跄跄地跟在后面。最后，竹林边一壮年肩扛竹棍，挑着酒葫芦，神态略有所思。田垅左端还画着两个孩童，他们望着踏歌而来的人表现出惊异的神色。农人膝下肩头的补丁和一反常态富有戏剧性的表情，似乎不是在歌颂安居乐业的生活，反而像是借酒来发泄心中的郁闷与苦楚。

从画中不难看出，马远刚劲锋利的线条、豪放的大斧劈皴是一种理想化的、主观化的、风格化的笔墨形式，这种基本语汇不仅成就了马远山水画的独特风貌，还对明代的浙派和江夏派产生了深远影响。

 拓展知识

"马一角"和"夏半边"

马远(生卒不详)，字遥父，号钦山，河中(今山西永济县)人，是光宗、宁宗时期的画院待诏，理宗前期尚在。马远的山水画源出李唐，构图好取自然界的边角之景，远景简略清淡，近景凝重精整，画史称为"马一角"。

夏圭(生卒不详)，字禹玉，钱塘人。其山水师法范宽、李唐，画风与马远近似，并称"马、夏"。其山水画笔法更趋简劲，意趣更浓；构图常取半边，清旷俏丽，画史称为"夏半边"。

7．《鹊华秋色图》

《鹊华秋色图》(元，赵孟𫖯)作于元贞元年(1295)，短卷，纸本设色，纵28.4厘米，横93.2厘米，现收藏于台北"故宫博物院"，如图2-23所示。

此图描绘的是山东济南东北华不注山和鹊山一带的秋景，是赵孟𫖯42岁辞官回吴兴时所画送给好友周密的，以寄托某种情思。赵孟𫖯曾在济南路任"总管府事"三年，对济南周围一带的山川比较熟悉。董其昌在卷后跋云："吴兴此图兼右丞(王维)、北苑(董源)二家画法，有唐人之致去其纤，有北宋之雄去其犷。"可见，此图刚柔并济，融众家之长。

从构图上看，江水盘曲，长汀层叠，平原上屋宇错落，林木或疏或密，

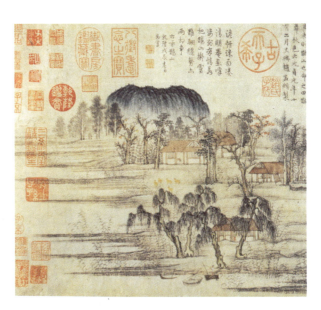

图2-23 《鹊华秋色图》(局部)

高低参差；形如半球的鹊山与三棱锥形的华不注山遥相呼应；其间点缀捕鱼牧放的生活场景，整个画面充满了恬淡温馨的气氛。这或许也是作者最理想的生活归宿。

从透视比例上看，房屋、芦苇、树林和其他景物并不随距离的推进而缩小，这似不合常法，却意味着对早期山水画的复归和对近体画法画风的故意舍弃，正合他作画"贵有古意"的主张。

从笔法墨法上看，写鹊山用披麻皴，设以墨青，凝重而厚实；华不注山的正面解索、荷叶兼施，设以青绿色，显出嶙峋峭拔之姿，侧面却是皴擦少涂抹多，轮廓舒缓柔和。平原、汀岸处用董源长披麻皴，略参解索，但多用干墨、淡墨层层相破，参以飞白，比董源笔法更加灵活疏落。树木的枝干旋转用笔，既沉着又灵活富有质感。中部主树一丛，中间长着高粱，垂头点子延茎而上，摇曳多姿，这种点法后世罕用。树的点叶各具形象，为介字、垂头、胡椒、芝麻、小圆及半圈，皆是在观察自然的基础上提炼而成。芦苇学董源《潇湘图》和《寒林重汀图》，画法更加精湛。从画中不难看出，赵孟頫的笔法秀润潇洒，深蕴含蓄，无论是披麻皴长线条，还是交叉线条，都是笔笔送到、力透纸背，更体现出书法的笔趣。

从画面设色上来看，华不注山施淡青绿，鹊山为墨青，平原上有赭黄的屋顶、黄牛，墨青与朱膘相间的树林以及在秋林一带点染丹朱色，芦苇先染墨绿再用淡花青笼罩，岸上、舟中人物的衣褶皆染以蛤粉。这些色彩搭配在一起，使画面显得明净典雅，含蓄沉着。

拓展知识

赵孟頫和文人画

元朝的建立结束了中国数千年的分裂，建立起大一统的多民族国家。蒙古统治者实行四等人制，南方人地位普遍降低，入仕困难重重。于是元中期以后文人绝意进仕的人越来越多。他们从情感上很难接受元朝的民族压迫制度和与蒙元统治相联系的北方文化，所以纷纷向往与外界无涉的隐逸生活，绘画便成了他们抒情寄意的最好手段。

元代绘画最主要的成就在于文人画的发展与繁荣。其中，山水画以江南山水为主要描绘对象，不求形似，重在抒发内心情感，追求平淡天真、萧疏含蓄的笔墨形式。诗书画印相结合。在这种发展中，赵孟頫是承前启后的关键人物。

赵孟頫(1254—1322)，字子昂，号雪松、鸥波、水晶宫道人等，吴兴(今浙江湖州)人，系宋太祖次子秦王赵德芳之后，在元朝历任翰林承旨、荣禄大夫、集贤学士等职，才华出众，修养渊博。他的山水画平淡天真、含蓄疏朗，散发着浓厚的文学意味和诗之情调。

他特别强调作画要有"古意"，指出"作画贵有古意，若无古意虽工无益"，并且提出"不求形似"与师古相辅而行。把师古和不求形似相联系实则主张"托古改制"，即摆脱当时流行的北方传统和南宋末过于精丽巧密的院体画风。他的这些风格与主张都在《鹊华秋色图》中得到了很好的体现。

赵孟頫的艺术主张及艺术成就对后来的"元四家"乃至明清的山水画发展都产生了重大影响。

8. 《青卞隐居图》

文人山水画发展到元末已经十分成熟，并出现了四位光耀千古的大画家：黄公望、吴镇、倪瓒、王蒙。他们的山水画雅洁深秀、清逸脱俗，把水墨的表现力推向极致。王世贞在《艺苑卮言》中说："山水，大小李一变也；荆关董巨又一变也；李范又一变也；刘李马夏又一变也；大痴黄鹤又一变也。"这里的大痴黄鹤就是黄公望和王蒙，他们的作品均代表元代山水画的最高成就。

> 王蒙，字叔明，吴兴人，号黄鹤山樵，赵孟頫外孙。他在元四家中是技法最全面、最精深的一位。王蒙的山水画喜表现江南树林、溪山湿润的感觉，他的画有别于子久(黄公望)之萧散、吴镇之沉郁、倪瓒之简淡，形成"深秀繁复、苍郁茂密"的风格。王蒙广泛研习元以前的各家各派，受董源、巨然、郭熙的影响较大。

《青卞隐居图》是王蒙的代表作，如图2-24所示，画于至正二十六年(1366)，立轴，纸本水墨，纵140.6厘米，横42.2厘米，现收藏于上海博物馆。

此图描绘的是位于浙江吴兴县西北约18里处的青卞山，是王蒙表兄赵麟的隐居地。青卞山，一名弁山，山石如玉，耸然入云，上有碧岩、秀岩、云岩，以碧岩景色最佳。董其昌曾泊舟卞山下，睹山体苍翠秀拔之姿，赞誉《青卞隐居图》为"天下第一王叔明画"。

此图采用深远、平远相结合的构图法，山下溪潭丛林密树，屋舍山路，起伏峰峦，流泉飞瀑，雾霭云烟，曳杖老者，依床隐士，无所不包，应有尽有，整幅画画得密而不塞，有条不紊，表现出幽雅深邃的境界。画的右上自题"至正二十六年四月黄鹤山人王叔明画"。

从笔法、墨法上来看，此图用解索皴、披麻皴及焦墨枯笔点苔画成，笔势灵活多变，笔法融董源、巨然、郭熙等各家之长，各种笔法并用兼施，独具韵致。画幅近景处为一山麓水口，涧水潺潺流入溪潭，其间草木葱茏，溪潭边的碎石用短披麻皴画出，显得殷实沉着；土阜陂陀用长披麻皴画成，显得秀朗疏峻；中景峰峦迭起，用解索皴和披麻皴画出，下笔松动，墨色由淡至

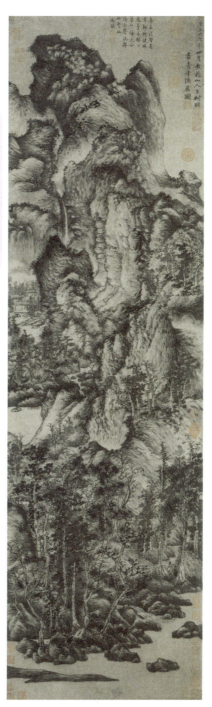

图2-24 《青卞隐居图》

浓，层层复加，较之董源的披麻皴更加细柔、繁密。

山势迤逦而上，呈现出十分优美的曲线，上景处秀峰耸起，可能画的是云岩，纯用解索皴，更觉蓊郁苍翠。山峰处用小披麻皴兼雨点皴衬出大量矾头，似是参照了巨然的画法，圆形石块相互抱合而为山顶。山石的结构处皆用焦墨枯笔点苔，似乱不乱，似繁不繁，增添了山的生气。树木兼用各种夹叶法和浓淡兼施的墨点写出，苍翠茂朴，与倪瓒的单纯平淡形成对比。

王蒙在画此图时，正值元末战乱纷起、群雄相争的时期，画中幽寂静谧、充满诗意的景致恰与现实相反，这是作者虚拟出来的境界，以寄托自己对隐逸生活的依恋和对现实生活的不满。

倪瓒曾题七绝一首赞叹王蒙的艺术功力："笔精墨妙王右丞，澄怀卧游宗少文。叔明笔力能扛鼎，五百年来无此君。"

倪瓒并非言过其实，王蒙的绘画对明清画坛具有巨大的影响。明清画家苦心研习过王蒙的人很多，但能跳出其窠臼、"法自我立"的画家并不多见。

9．《庐山高图》

《庐山高图》是沈周的名作，如图2-25所示，画于明成化三年(1467)，立轴，纸本，淡设色，纵193.8厘米，横98.1厘米，现收藏于台北"故宫博物院"。

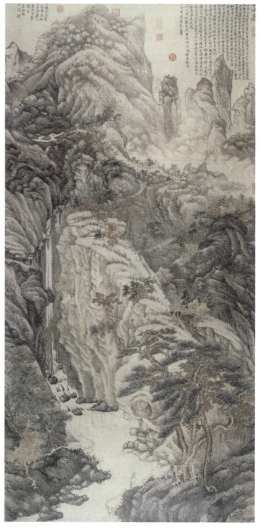

图2-25　《庐山高图》

沈周画此图是为了祝贺老师陈宽70岁寿辰。画面自篆书"庐山高"，并题古体长歌一首，末识"成化丁亥端阳日，门生长洲沈周诗画，敬为醒庵有道尊先生寿"。

图中层峦叠嶂，草木繁盛，千岩万壑，深深浅浅，或明或暗，庐山著名景观跃然纸上，使观者一览无余。近景处是一汪湍流的溪潭，两边土阜上长满松柏杂树，显得郁郁苍苍；一个白衣隐者徘徊于此，其尺度渺小越发反衬出峰峦之高。中景处黑龙潭瀑布水帘高悬，让人想起"飞流直下三千尺，疑是银河落九天"的诗句。

两崖壁上斜跨一个木桥，既打破了直线和呆板，又突出一个"险"字；上景处主峰巍峨耸峙，直逼天际，像是要破纸而出；五老峰雄奇峻挺，隐显于虚幻缥缈的云海中，与主峰回环掩映。李白曾在此留下佳句："庐山东南五老峰，青天削出金芙蓉。"不曾到过庐山的沈周能将这些景观真切地画出，非有卓越的才华和超强的想象力是不能为之的。

此画构图呈S状，似乎比王蒙的《青卞隐居图》还要繁密，但繁密中蕴含空灵。近景处

的溪潭，中景处的瀑布，远景处的云海和天空几处留白，"虚实相生"，使画面产生空气流动的效果。

《庐山高图》的技法主要借鉴王蒙，同时又能根据景物的需要灵活多变。图中山石用解索皴，又兼取董源、巨然的披麻皴，使景物更显朴茂润湿。他作画时先用淡墨勾石骨，再以浓墨层层皴染，利用墨色的浓淡干湿、皴点的疏密变化来把握景物的远近层次。如中景处瀑布两侧岩壁的皴法，左侧崖壁用密集的点子皴画出，茂朴湿润；右侧则用横纹折带皴画出，显得石质坚硬、地形险峭。

此图设色颇为雅致：用朱膘、丹红、墨青、藤黄等色点染的密林丛树，布满山野，给奇伟的庐山增添几分秀媚。值得一提的是，中景处那块峭拔的崖壁，它的颜色比周围的景物都淡，似被晨曦所笼罩，透出明澈的光感。

沈周的一生为人高洁，清心寡欲，性格儒雅宽厚，治学严谨，他的这些品性都反映在他的作品中。《庐山高图》虽为鸿幅巨制，但其中的一草一木、一树一石、一峰一岩，都费尽心思，疏放中见精工。

拓展知识

沈周和吴门画派

继明前期宫廷院画和浙派、江夏派兴盛之后，明中期吴门画派在苏州地区崛起，一并成为画坛主流。沈周、文征明、唐寅、仇英被称为"吴门四家"。吴门画派的画家大都是接受过古典经史诗文陶养的文人，他们画主要继承宋元文人画传统，带有高洁、豪放、飘逸的精神气质。但是由于他们终身不仕，主要靠卖画为生，所以他们绘画的风格是"戾行相兼"的。

吴门画派大家沈周(1427—1509)，字启南，号石田，长洲(今江苏吴县)人，是吴门画派的领袖，他的画师承杜琼、刘珏，后取法董源、巨然及元四家，形成气势雄健、沉着浑厚的画风。沈周作画十分强调内心对景物的感受，他曾说："山水之胜，得之目，寓诸心，而行于笔墨之间者，无非兴而已矣。"由此可见，他明显是受到了明中期哲学家王守仁"心学"的影响。

沈周对明代中后期的绘画影响很大，他的弟子及再传弟子很多。吴门四家中的另外三家——文征明、唐寅、仇英都得到过他的亲授。

10.《溪山红树图》

《溪山红树图》是清代画家王翚的一幅力作，如图2-26所示，此图纵112.4厘米，横39.5厘米，现收藏于台北"故宫博物院"。

画的下方，山溪逶迤，秋水扬波；两岸草木苍郁，尽披红翠相间的秋装，十分绚丽耀目；溪岸上道路蜿蜒，村墟错杂；在画的中景处，作一山峦，山顶上寺观塔院掩映于红树苍柏之间，林泉飞瀑，烟霭流岚；左方，在山峦之后，一峰高耸入云，气概非凡。画中的山石主要以墨笔皴擦，再以浓墨点苔。墨色滋润，干净明洁。而秋林红叶，则以朱膘及赭石参差点染，又以浓墨及石绿相间衬托，显得熠熠生辉。素净雅洁的水墨和浓艳热烈的色彩结合

在一起，对比虽鲜明强烈，却又一点儿也不火辣刺眼和俗气。这充分显示出画家深厚的笔墨功力和控制青绿、朱膘等重色的卓越技巧。

年长王翚40岁的著名画家王时敏看到此画，赞叹不已，遂在这幅画上题道："石谷此图，虽仿山樵，而用笔措思，全以右丞为宗，故风格高奇，迥出山樵规格之外。春晚过娄，携以见示，余初欲留之，知其意颇自珍，不忍遽夺，每为怅怅。然余时方苦嗽，得此饱玩累日霍然失病所在，始知昔人橄愈头风，良不虚也。庚戌谷雨后一日，西庐老人王时敏题。"充分表露出王时敏深爱此画却不能得到此画的惋惜之情。

此外，在画的上方诗堂上，有王翚挚友、大画家恽寿平的两段题识。题识一："乌目山人为余言，生平所见王叔明真迹，不下廿余本，而真迹中最奇者有三。吾从秋山草堂一帧悟其法，于毗陵唐氏观夏山图会其趣。最后见关山图则离披零乱，飘洒尽致，殆不可以径辙求之。而王郎于是乎进矣。因知向之所为山樵，犹在云雾中也。石谷沉思既久，暇日戏汇三图笔意于一帧。芝荡陈趋，发挥新意，徊翔放肆，而山樵始无余蕴。今夏石谷自吴门来，余搜行笈得此帧，惊叹欲绝。石谷亦沾沾自喜，有五十城不易之状。置之案头，摩挲十余日，题数语归之。盖以西庐老人之矜赏，而石谷尚不能割所爱，矧余辈安能久假为韫椟之玩耶。庚戌年夏五月南田草衣恽格题于静啸阁。"题识二："偶过徐氏水亭，见此帧，乃为金沙潘君所得，既怪叹且妒甚，不对赏音，牙徽不发，岂西庐、南田之矜赏尚不及潘君哉？米颠据舷而呼，信是可人韵事，真足效慕也。但不知石谷他日见西庐南田何以解嘲？冬十月南田恽格又题。"题识一使我们了解到王石谷画此画的酝酿过程，也知道了恽氏对此图的珍视；题识二则告诉我们，这幅王时敏、恽南田极为赞赏并欲作收藏的名作最后被盐商潘某所得，显然是出了很高的价钱。

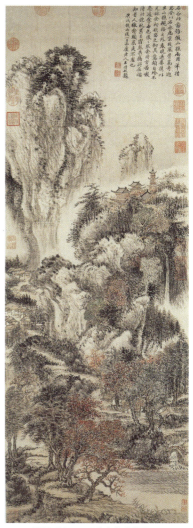

图2-26 《溪山红树图》

拓展知识

清初六家

清初六家是"四王"王时敏、王鉴、王翚、王原祁和吴历、恽寿平六人的合称。"四王"之间有师友和亲属关系，在绘画风尚和艺术思想上，直接或间接地受到董其昌的影响。技法功力较深，画风崇尚摹古。

四王之一的王翚（1632—1717），字石谷，号耕烟山人、乌目山人、清晖老人，生于今江苏常熟。王翚祖上五世均擅长绘画，可谓绘画世家。他自小学画，启蒙老师是专仿

黄公望山水的画家张珂，他也专仿黄公望，因家境贫穷当了职业画师，曾一度以临仿古画谋生，有很高的摹古能力，后得王鉴赏识收为弟子，又转介给王时敏。王翚得到名家指点，且博览古今名作，画风日臻成熟和完美。在其师谢世后，遂独步江南，名闻海内。

11．《山水清音图》

《山水清音图》(清，石涛作)，立轴，纸本，水墨，纵103.0厘米，横42.5厘米，现收藏于上海博物馆。画面上，峭壁大岭，飞泉急湍，新松夭矫，丛篁滴翠；水阁凉亭间，有主客两人，似在长夜对谈，如图2-27所示。

从此画以看出，石涛在章法上对传统画法有很大突破。他的山水画布局变化多端，新颖奇妙，不落陈规俗套，令人耳目一新，赋予欣赏者以强烈新鲜的视觉刺激。秦祖永在《桐阴论画》中评道："笔意纵横，脱尽画家窠臼，与石菇师相伯仲。盖石谷沉着痛快，以谨严胜，石涛排奡纵横，以奔放胜。"

石涛绝无固定章法，而纯为随机生发而来，往往出人意表，又在情理之中，随心所欲而不逾规。此画构图充实填塞，显然是受了王蒙构图的影响，却又加入萧照、夏圭的一分为二法，即用一条山路把画面的巨擘从中分成两半，从中间处来透气。它的出奇处又在于那虬松和夹叶秋枫，它们从画面的中间横出又曲垂下来，打破了一分为二的对称感。这充分显示出石涛在构图上的才能。

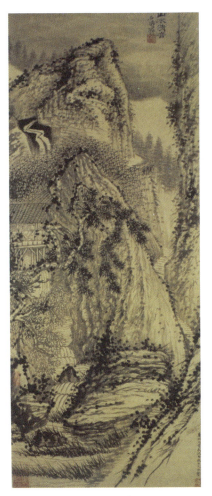

图2-27 《山水清音图》

他的笔墨技法变化多端、神妙莫测，灵动而矫健。画中洒落满纸的苔点，犹如交响乐中的鼓点声，或疏或密、或紧或缓，真所谓"大珠小珠落玉盘"。画面上有时似连篇累牍的"介"字、"个"字排列出的极其整齐有序的竹叶点，给繁密和变化的画面增添了条理和秩序的同时又富于装饰意味，把杂乱和不安定因素摒弃尽净。同时，他又善于用各种夹叶、圆圈、三角形来疏通画面，增加变化，使这幅作品苍秀、郁密、萧森，而又生机勃勃。

石涛(1642—1724)，俗姓朱，名若极，小字阿长，号石涛，又号苦瓜和尚、大涤子、清湘老人、清湘陈人等，广西全州人，明藩靖江王朱守谦后裔，明亡后出家为僧，法名原济。

石涛动荡的一生和思想的变迁与八大山人有颇多相近之处，但是他的悲剧命运比朱耷更为复杂。两人都是由王子王孙遁入空门，并最后由空门返还世俗，但是不同之处在于：八大山人的遭际是由清朝入主中原造成的，所以他的一生充满愤恨，其画中有一种强烈的反抗情绪；石涛的遭际是由于南明政权同室操戈造成的，而且其家门破败时他还只是一个四岁的幼儿，对家国之痛没有很深的体验，再加之他的性格外向，特好交游，因此，他的遗民情绪并不是很严重。

康熙二十八年(1689)，石涛满怀功名心理来到北京，但作为一个明朝宗室的后裔，虽名动公卿，却终不能抚愈他作为一个南明遗民画家、处处受人贬斥的隐痛，在京三年后，石涛毅然回到了扬州，在大涤草堂里终其一生。石涛的绘画理论和绘画风格对后世影响很大，近代大师如吴昌硕、陈师曾、齐白石、张大千、傅抱石都深受石涛艺术的影响，无一不对石涛顶礼膜拜，汲取养分而成一家之体。

第四节　卷轴花鸟画欣赏

自然界中的花鸟、动物，不像高山、大川那么神秘，它们与人的生活关系密切，常使人产生亲切的生命感。中国人很早就把花鸟、动物形象作为装饰图案，至魏晋南北朝，花鸟逐步从工艺装饰中独立出来，成为专门的表现对象，可惜那时的作品已荡然无存。

中晚唐时期，花鸟画大发展，已有名噪一时的大画家。五代、两宋的花鸟画不仅有了不同的风格面貌，还刻意追求观象审物和诗情画境的营造。元代文人画家崇尚清淡的水墨画法，遂使不着五彩的墨花、墨禽、墨竹成为一代时尚。明、清两代，花鸟画的形式和画法更有了多样化的发展，出现了徐渭、朱耷、恽寿平、扬州八家、海派诸家等具有鲜明个性风格和创造性的大家，使花鸟画空前繁盛。

1. 《山鹧棘雀图》

《山鹧棘雀图》，绢本设色，纵97厘米，横53.6厘米，是北宋黄居寀的代表作，现收藏于台北"故宫博物院"。图中画的是明净雅洁的深秋景致，一只山鹧悠闲地在水边散步，它栖俯在一块石头上，准备扑水觅食；棘竹间有几只小雀在叽叽喳喳地玩耍，有的飞鸣，有的栖止，有的顾盼，有的谛听，像是对山鹧这位不速之客的好奇和嘲弄，如图2-28所示。

图中禽鸟的画法工稳精致，线描极细，几乎不见墨痕。石头用墨皴染而成，运笔沉着凝重、浑厚朴拙，与禽鸟形成刚柔的对比。此图设色秾丽典雅，山鹧头颈的重墨和喙爪的红色在画面中有点缀提神的作用。

这是一幅伟大的现实主义杰作，既浓艳富丽、精妙入微，又笔墨老硬，绝无俗媚之态。整幅图充满了大自然的宁静与和谐。

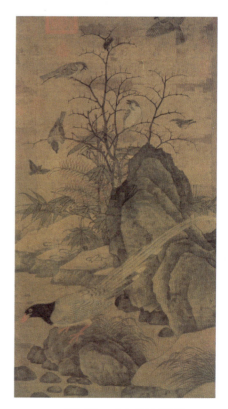

图2-28　《山鹧棘雀图》

拓展知识

"黄徐体异"

黄指黄筌，徐指徐熙，分别为五代时花鸟画两大主要流派的代表人物。徐熙所作花木鸟禽朴素自然、清新淡雅，创"野逸"一格；黄筌作画用笔谨细、妙于赋色，属"富丽工致"一路，所以有"黄家富贵，徐熙野逸"之说(北宋郭若虚《图画见闻志·论徐黄体异》)。这两派花鸟画代表着不同的审美追求，对后世花鸟画的发展影响很大。

黄居寀(933—993)，字伯鸾，四川成都人，五代名家黄筌幼子，仕蜀时为翰林待诏，蜀亡入宋，仍授翰林待诏。他善于画花竹翎毛，颇具其父风范。北宋初期，画院以黄筌及子黄居寀为体制，黄居寀手握画院评审大权评定优劣去取，其画风延续百年。

2. 《雪竹图轴》

《雪竹图轴》，如图2-29所示，绢本，墨笔，纵151.1厘米，横99.2厘米，现收藏于上海博物馆。

此画相传为南唐徐熙的代表作，体现出他"落墨为格，杂彩副之，迹与色不相隐映也"的特点，即先以或浓或淡的笔墨连勾带染地完成花鸟的形象塑造，然后再因其笔墨而略施颜色。

此画描绘江南雪后，严寒中修竹顽强生长的景象。枯木衰草，沉寂的天色营造出一派萧疏的气氛。竹以墨线勾勒为主，工整精微而写实。构图上密而不塞，寓动于静，运笔粗细结合，遒劲有力，用墨浓淡兼施，传达出自然的野逸之气。竹干挺拔修长，亭亭玉立，掩映在疏石杂草间，其中有一段竹干呈S形生长，婀娜多姿，给画面增添了许多生气。

画中石块以淡墨皴染，皴线清晰含蓄，灵活多变，石体像玉一般明润，富有光泽，似乎覆盖了一层薄薄的霜露。整幅画无论是竹节的断裂处，还是杂草枯木，都刻画得一丝不苟，严谨精工。

从画中可见，徐熙着色淡、薄、轻、浅，色是不隐盖其笔墨的，这和黄氏花鸟画"殆不见笔痕"的着色法俨然是两种体格，即所谓"迹与色不相隐映"。

徐熙(生卒不详)，江宁(一作钟陵)人，出身于江南名族，他志节高远，淡泊名利，放荡不羁，"多状江湖所有汀花野草，水鸟渊鱼"，即善于

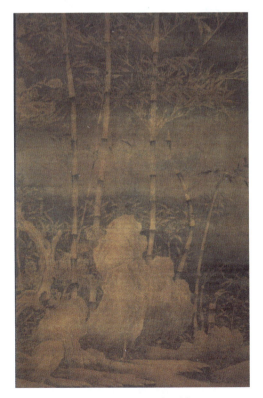

图2-29　《雪竹图轴》

画寒芦、野鸭、花竹杂禽、鱼蟹草虫、园蔬药苗及四时折枝等题材。

3. 《禽兔图》

北宋的花鸟画继承五代体制，得到空前发展并取得重大成就。北宋初期，院体画"黄家富贵"的风格一统天下，颇受宫廷贵族的青睐，并成为翰林图画院品评画格的标准。宣和画谱(卷十七)记载："筌、居寀画法，自祖宗以来，图画院为一时之标准，较艺者视黄氏体制为优劣去取。"北宋中后期，崔白的出现打破了这种格局，他在黄家画法的基础上吸收徐熙画法，创清雅疏秀一格，使花鸟画展现出新的面貌。

崔白，字子西，濠梁(今安徽凤阳东)人，生活于仁宗、英宗、神宗三朝，熙宁初补为图画院艺学，他性情疏放，善于画花竹翎毛，尤善秋荷凫雁。他作画注重写生且速度极快，落笔运思即成，强调花鸟画的抒情性和墨的风骨。

《禽兔图》，如图2-30所示，是崔白的代表作，约作于嘉祐六年(1061)，立轴，绢本，淡设色，纵193.7厘米，横103.4厘米，现收藏于台北"故宫博物院"。此图作笔法豪放，工笔中略加小写意画法，构图简洁，很好地表现了鸟兽的动感。

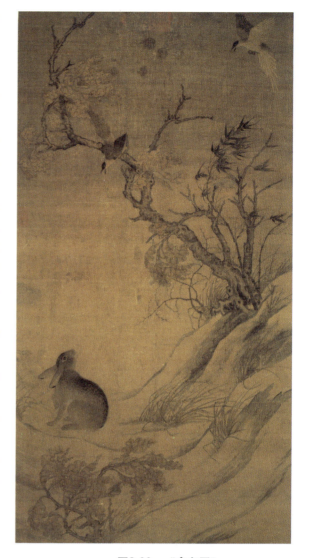

图2-30　《禽兔图》

图中描绘了一个颇有戏剧性的场面，两只灰喜鹊在飒飒的秋风中，一只逆风凌空，顶风举翅舒尾，毛羽具张；一只翘尾侧展一翅立于枝头。它们都因惊惶不停地鸣叫，产生"空山不见人，但闻鸟语响"的清幽意境。左下坡石间一野兔被鸟鸣惊扰，蓦然驻足，回首仰望。作者对野兔神态的把握尤为真切，只见它垂其双耳，张鼻放目，"似惊、似喜、似欲语、似欣赏"，与双禽上下呼应，极富情趣。

在技法运用上，此图兼工带写，笔势灵活多变，用水墨擦出树木及禽鸟的大体而后着色。野兔秋毫丰满，光亮润泽，用干笔点乱法画成，颇具质感；喜鹊羽翅的描绘更为简洁，其大片翎羽用写意法一笔画成。这里的坡石、竹树、衰草均以水墨写出，粗放简洁，似是画家落笔运思一挥而就。总之，画中的景物都被赋予了人的情感，平易亲切，和欣赏者拉近了距离。

崔白的画带有不拘一格、潇洒放逸的江湖气，显露出他自己的精神气质和人生态度，黄

派花鸟画虽形象准确，描摹精工，设色华丽，但未免给人以"神而不妙"的感受。崔白能很好地把握对象在特定环境中的运动变化，已由单纯地描摹物象过渡到托物言志的阶段，和黄派花鸟画拉开了距离。

4．《果熟禽来》

南宋在花鸟画方面大体延续了北宋传统，重形似，尚理法，精密不苟，但布景构图不及北宋宏大，由描绘堂皇富丽、坡石花鸟俱全的宫苑小景发展为简洁含蓄、风格典雅的折枝写生。中、大幅的卷轴画在南宋并不多见，花鸟画多为圆形、方形的小幅册页。南宋画院中的花鸟画家很多，林椿就是其一。

图2-31　《果熟禽来》

林椿，钱塘(今浙江杭州)人，工花鸟，南宋孝宗淳熙年间(1174—1198)画院待诏，赐金带。据《图画宝鉴》记载，他作画"花鸟翎毛师赵昌，敷色清淡，深得造化之妙"。《果熟禽来》，如图2-31所示，是林椿的代表作，此图纵26.9厘米，横27.2厘米，绢本设色，现收藏于北京故宫博物院。

图中绘有林檎果一枝，枝上悬挂着累累的果实，仿佛将细枝压得微微颤动。一小鸟啁啾鸣唱立于枝头，它仰首翘尾，毛茸茸的身体甚是可爱，似是刚停歇片刻又要飞走。画家对物象的观察和表现都精致入微。果叶的正反两面，反卷转折、残损完好都刻画得惟妙惟肖，连那被虫蚀的痕迹都描绘得颇为清晰。此图枝干用淡墨勾勒皴染，果实、叶、小鸟的翎毛皆用淡色晕染，不露笔踪，近似没骨法，显得含蓄而润泽。此图设色颇为绝妙，红白相间的果实、碧绿的叶子和赭黄色的小鸟都显得格外淡雅柔丽。背景处空无一物，只露出底色，但那明净的绢素闪耀出的柔和的光泽仿佛使这一切沉浸在美好的秋光中。

此图虽用写实手法画成，但仍能给人留下广阔的想象空间。小鸟和果实的背后那一片无垠的空间，仿佛与渺远的宇宙相接应。虚实结合、宏观微观结合产生出一片神境。这样一个平凡的角落竟让画家描绘得如此有声有色，诗意盎然，散发着大自然的"清真"之美，使得我们不得不从心底发出由衷的赞叹！

5．《杂花图》

《杂花图》，如图2-32所示，是明代画家徐渭的代表作，纵30厘米，横1053.5厘米，现收藏于南京博物院。

图2-32 《杂花图》(局部)

此画共作墨花草木13种,分别为牡丹、石榴、荷花、梧桐、菊花、瓜、豆、紫薇、葡萄、芭蕉、梅花、水仙、竹,或单枝,或折枝,有的聚集一处,有的伸展数尺,打破自然时空的界限。撷四时之精英,集万里于一图,洋溢着强烈的表现意味。此图画在生纸上,浓墨与淡墨相破或相互渗化产生的自然晕痕给人以妙不可言的意趣。

梅、菊之孤傲高洁,牡丹之丰润秀媚,蕉叶之醉饱淋漓,这些本无情感的花卉瓜果在徐渭的笔下有了灵性,有了生命。他的画笔墨有轻有重,有刚有柔,有虚有实,有枯有润,洋洋洒洒,一气呵成,笔中含风神,墨中有韵致,不但恰到好处地把握住了物象的特征,更抒发了自己的情感,突出了自己的个性。

当代美术理论家、画家卢辅圣曾热情洋溢地评价这幅画说:"这横长数丈的巨构,是墨的世界、笔的天地、情感的海洋!勾、斫、点、垛、泼、破、醒、化、喜、怒、忧、愤、怨、悱……数不尽的点和线、形和色、灵和肉,在其中啸傲徘徊、奔腾踊跃,或如骇浪,或如烈火,或如轻云,或如堕石,有力量的冲突,有声音的交响,更是血和生命的迸发!"

本卷卷尾草书"天池山人徐渭戏抹",钤"徐渭之印","□□"(不清)两方印。卷前卷后有"平阶鉴赏之章""永年""江口清玩""池塘春草""北平李氏珍藏图书""诗梦斋珍藏印""叶赫那拉氏""静安审定""仲廉审定""荷汀审定""李云鉴赏"等印记。另纸有翁方纲行草书七言长歌,并"青藤真迹,师曾题""诗梦斋珍藏,己亥正月题于漪园"的签条。

中国水墨写意花鸟画,经过林良、沈周、唐寅的努力,在明代空前发展起来。特别是徐渭的泼墨大写意,更是对后世产生深远的影响。

 拓展知识

徐渭小传

徐渭(1521—1593),字文长,号青藤居士、天池山人等,浙江绍兴人。幼孤,性绝警敏,九岁能文,二十岁为生员,屡应乡试不中。中年为浙闽总督胡宗宪幕僚,抗倭军事,有所筹策。

性通脱,常与群少饮于酒店,督府有急需相召,或醉不复,或戴旧乌巾,穿白布瀚衣,直闯无忌,胡均优容之。后胡入狱,惧受牵连,一度惊狂;击杀其后妻,坐法系狱中,以援者力救,得出狱。尝漫游金陵,居京师数年,晚年病发归里,穷困潦倒,原有

书数千卷，变卖殆尽。

工书法，学米芾，行草纵逸飞动。中年始学绘画，特长花鸟，用笔放纵，水墨淋漓。与陈道复(陈淳)并称"青藤、白阳"，代表明代中期水墨花鸟画的新格调。清代郑板桥崇拜他，自称"青藤走狗"。徐渭一生坎坷，怀才不遇，受尽磨难，这使人经常将他与法国19世纪后印象派画家梵·高作类比。

6. 《花卉册》

清初六家中唯有恽寿平以花卉闻名。恽寿平(1633—1690)，原名格，字寿平，更字正叔，号南田、六溪外史、白云外史、瓯香散人、东园生等，武进(今江苏常熟)人。与父亲恽日初参加过南明的抗清斗争，顺治五年(1648)15岁时与父亲失散被俘，后在一次巧遇中偶见在杭州灵隐寺隐居的父亲，终于一家人团聚。他的这段传奇故事被人编成剧本《鹫峰缘》，广为流传。

恽寿平早年画山水画，传王时敏、王鉴衣钵。据说，他看到王翚的作品后，耻为天下第二手，于是山水让王翚独步，自己改画花卉。恽寿平在花卉上取得了很大的成就，获得了新的发展。他力求改变明代宫廷花鸟画秾丽的习俗，注重写生，在准确造型的基础上继承北宋徐崇嗣所创的没骨法，巧妙地运用水和色，恰到好处地在色中施水，创造了色染水晕的画法，形成自己清润雅致、自然活泼的画风。他曾在跋语中说："曾见白阳，包山写生，皆以不似为妙，余则不然，维能极似，乃称与花传神。"

恽寿平的代表作《花卉册》共八页(见图2-33)，八开册，现收藏于台北"故宫博物院"。《花卉册》分别画有百合花、紫藤花、罂粟花和菊花等。如其中的《出水芙蓉图》，造型生动，色调雅致，用笔活泼，荷花的"出淤泥而不染，濯清涟而不妖"的气质被充分地表现出来。

图2-33 《花卉册》(局部)

画中无一墨笔勾勒，全以彩色画成，花瓣及叶片的浓淡虚实，阴阳向背，都渲染得十分精妙，超乎法外又合乎自然。用笔工致中见疏放，刻画中见率意，比起宋人册页《出水芙蓉图》，更显得潇洒放纵，清丽飘逸，可谓是去"脂粉华靡"之态，复还花之本色。

恽寿平将周围平凡常见的一花一木、一草一石当成自己的粉本，创造了一个优美静谧的境界。张庚在《国朝画徵录》中说："近日无论江南江北，莫不家家南田，户户正叔。"可见，以恽寿平为首的花卉画流派——常州派对清代中后期的画坛具有相当大的影响。恽寿平的好友王翚评价他的花卉画为"活色生香"四字，十分贴切。

7．《梅花》

《梅花》，如图2-34所示，是吴昌硕的大写意作品，作于1916年，纸本设色，现收藏于上海博物馆。

此画构图腾挪跌宕，纵横捭阖，梅干由下往上，梅枝则由右方向斜下方折伸，在"险"中求得平稳。笔法、墨法及设色上更是匠心独运。枝干以篆籀的圆浑之笔写出，无论浓墨还是淡墨都显示出古朴而新颖的雄健之美。以淡墨勾勒花瓣，笔线无论粗细，均圆柔中寓刚劲，或含苞待放，或蓊郁盛开，都显示出顽强的生命力。不仅是笔墨，就是敷色也同样是笔蘸浓色，像书法一样点写出来，因此，其色彩既饱满又具有动感。吴昌硕开创了在中国画中用西洋红画梅的先河，盛开的红梅在淡墨细枝和空白背景的衬托下，显得格外清新妍丽，妩媚动人。

图2-34　《梅花》

吴昌硕不但能够准确地把握"梅之态"，更能以激扬而灵动的笔触表现出"梅之魂"和"梅之韵"。他笔下的梅花的骨子里仿佛蕴含着千古不灭的豪气，细细品之不能不让人肃然起敬。

拓展知识

吴昌硕画梅

吴昌硕(1844—1927)，名俊、俊卿，初字香补，中年以后更字昌硕，亦署仓硕、苍石，别号缶庐、老缶、苦铁、大聋、石尊者、破荷亭长等，生于浙江省安吉县鄣吴村。

吴昌硕是后期海派的领袖人物，在花卉绘画上的贡献巨大。他34岁始学画，请教于任伯年，任对他的画赞不绝口，劝他以金石书法之功入画。他继承赵之谦以金石书法入画的方法，又上溯金冬心、徐渭等人的画法，50岁后画风逐渐成熟，70岁后而大成。吴昌硕的

画具有很强的视觉冲击力和抒情意味,主张"画气不画形""食金石力,养草木心"。

其画用笔沉厚、古拙、朴茂、雄强,把以书入画的文人画传统推向极致,深受士大夫知识阶层所喜爱。又因他的画用色鲜明,题材吉庆,所以也深受民间广大百姓的青睐。

吴昌硕自学画时起就爱画梅,直到晚年,梅花仍是他画得最多的题材。他对富于出世之姿、能在冰雪之中一枝独放、发出缕缕寒香的梅花有着特别深厚的感情。

20岁时,从故里迁居安吉城中,寓楼后有一小园名曰"芜园",在那里,他亲植梅花,每当初春,徘徊园中,仔细观察梅花的生长规律。他在题画梅诗中曾有"囊空愧乏买山钱,安得梅边结茅屋"之句。他曾用"冰肌铁骨绝世姿,世间桃李安得知"的诗句来赞美梅花。可见,他作为一个洁身自好的士大夫,不愿像桃李那样阿谀媚世,随俗浮沉,更不愿与恶势力同流合污。

吴昌硕卓越的艺术成就和旺盛不朽的艺术精神影响了一大批杰出的艺术家,如王震、齐白石、陈师曾、潘天寿等。

第五节　20世纪绘画欣赏

20世纪初的社会变革,尤其是1919年的"五四"新文化运动,以它对西方近现代文艺思潮的开放性,对中国古代思想道德的激烈批判性,给中国固有的文化思想、艺术观念以巨大的影响。西方美术被广泛引入,中西绘画的交融与冲突成为绘画发展的强大动力。

此时的绘画,在观念、题材内容、形式风格上都发生了前所未有的变化,大大地拓展了中国绘画的生存空间,为20世纪80年代以后的中国绘画向着更加多元化、现代化的发展做了充分的准备。由于篇幅所限,此处只选择部分有代表性的画家进行介绍。

1. 《裸女》

《裸女》,作者林风眠,纸本彩墨,纵68厘米,横64厘米,如图2-35所示。

此幅作品突破传统中国画的表现内容,裸体女子跃然纸上,玉体横陈,细腰丰乳,臀线圆浑,姿态娇慵,唯美极致。林风眠集中西方艺术精粹于一身,并巧妙融合宛如天成,亦是此作品之高妙所在。这幅《裸女》暗示出画家歌颂青春的意图,整个画幅都以淡而有弹性、有速度的线为主要造型手段,线的韵律感传达出画家的情感,传达出对象的生命律动。林风眠的用线吸取了传统瓷器绘画的特点,突破了传统写意画的线描程式法规。画家以看似随意的寥寥几笔,勾勒

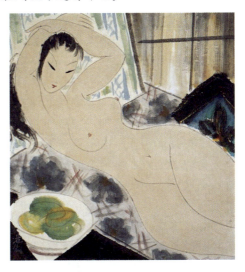

图2-35　《裸女》

出年轻女子充满青春活力的身躯,更令人惊叹的是,就这几笔便将少女玉体扭动的姿态、形体的空间表现得精准无误。人体肤色设色采取平涂晕染法,背景处理采用相反的技法施以大色块和狂放的笔触,强烈对比的方式把主体人物的肤色衬托得温润如玉,发出洁白的光芒,美丽与纯洁都被统一于一身。面部刻画纯属写意式,表现了东方女性所特有的娴静、安详的韵度。此画是林风眠晚年时期的代表作品,他笔下的女人体无珠光宝气之华贵,亦无淫欲之气,有的只是不识人间烟火的淡定从容。这是他晚年创作的基调,也是其一生所追求的"诗意孤寂"的审美风格。

林风眠(1900—1991),出身于广东梅县一个石匠之家,本名林凤鸣。他终生倡导融合中西为基础的中国现代绘画,其作品在技法与风格上有意识地将西方绘画的色彩和现代构成与中国绘画艺术的水墨相结合。他曾赴法留学,回国后先后任北京艺专校长、国立西湖艺术院院长,倡导新艺术运动。他像一位孤寂的僧侣,坚持不懈地进行自己的艺术探索。他笔下的女人体既有东方式的古典风韵,又有马蒂斯式的轻松优雅,他擅长用绚丽的色彩抒情,因此有"东方梵·高"的称谓;同时又致力于用写意塑造东方意境,造型和笔墨情趣富于现代感,令人耳目一新。他的代表作品有《静物》《猫头鹰》和《秋鹜》等。著名画家赵无极、朱德群、吴冠中和黄永玉等皆受他的影响。

2. 《少女与鲜花》

《少女与鲜花》,如图2-36所示,作者潘玉良,布面油画,横38厘米,纵54厘米,创作于1954年。

初观此作,作品画幅不大,但是营造出的气氛是非常大气的,整幅画面处理上不拘泥于细节,张弛有度,少女身着旗袍行走于花丛之中,一边走一边扭转身姿摘取中意之花擎于手中,少女的面部没有做精细的描绘。潘玉良笔下的少女是一个符号化的代表,具有象征意义,而绽放的鲜花巧妙地点出了花季少女这一主题,花丛的处理同样是模糊而含蓄的。这样处理画面的方式使得她的作品更具有国际化的语言。画面背景的处理带有中国绘画写意性的特点,交错的笔法加之寥寥数笔的点描勾画,与画面主体形成层次分明的对比。潘玉良曾受到过严格的学院派的训练,她擅长画人体且形成了自己独具特色的风格,《少女与鲜花》虽不是裸体,但依旧可以寻觅出她惯用的手法,少女转身以背示人重心落在一条腿上,身体自然形成优美的S形曲线,这是取之于古典主义的精髓,满施色彩后再以重色的线条强调少女姿态的动感,看似轻松随意之笔却是笔笔着于结构之处,极

图2-36 《少女与鲜花》

为严谨，形体空间扭转标准到位。画面色彩的表现技法依旧是印象派的技术强调色与光的表现，色彩绚丽而宁静。《少女与鲜花》是潘玉良寄情于对女性青春的歌颂，对生命的赞美，在这幅作品中让观者更深刻地体验到苏珊·朗格所强调的"艺术 是情感与形式的统一"的含义。

潘玉良的绘画作品构图大胆、色彩丰富，将中国元素巧妙汇聚于西方绘画框架之中，中西兼容的笔韵和线条，形成了她独特的风格，造就出了属于她自己的独特的艺术品格。她不论是气度、修养方面，还是在绘画技术上，在中国近现代女画家中无人可比，与男性画家相比，也属上乘。其画风基本以印象派的外光技法为基础，再融合自己的感受；作画用笔干脆利落，用色主观大胆，画面效果不矫揉造作。面对她的画总让人感觉到一种毫不掩饰的情绪，她的豪放性格和艺术追求在她酣畅泼辣的笔触下和绚烂的色彩里展露无遗。

拓展知识

潘 玉 良

潘玉良(1895—1977)，中国著名女画家、雕塑家，1921年考得官费赴法留学，先后进入里昂中法大学和国立美专，1923年又进入巴黎国立美术学院。潘玉良的作品陈列于罗马美术展览会，曾获意大利政府美术奖金。1929年，潘玉良归国后，曾任上海美专及上海艺大西洋画系主任，后任中央大学艺术系教授，1937年旅居巴黎，曾任巴黎中国艺术会会长，多次参加法、英、德、日及瑞士等国画展，曾为张大千雕塑头像，又作王济远像等。潘玉良为东方考入意大利罗马皇家画院之第一人。

潘玉良的从艺经历极富传奇色彩，她的故事被改编成多版本的影视作品，一经播出颇为轰动。

3. 《流民图》

《流民图》，如图2-37所示，作者蒋兆和，纸本设色，纵200厘米，横2700厘米，完成于1943年，现收藏于中国美术馆。

这幅画在20世纪中国绘画史上具有重要意义和价值，它反映了被压迫民族身受迫害的真实情景，战争给人民带来的精神与肉体上的双重侵害。

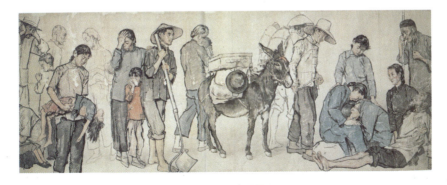

图2-37 《流民图》

此画作者蒋兆和历尽艰辛，从1941年便开始构思收集了大量的素材，直至1943年才完成这幅塑造了一百多个因战争而流离失所的各阶层的苦难民众形象的《流民图》。《流民图》不同于以往中国人物画的创作方法，传统中国画人物创作以写意为法，强调神似主观色彩强烈，而《流民图》在创作上全部采用了真实的模特，以写生方法进行创作，开创了现代写实人物画的新风。

表现手法上，蒋兆和将西方绘画的素描手法引入中国画创作，素描的明暗法与传统国画的白描方法相结合，同时辅以皴、勾、染的传统技法，不但使整个画面营造出质朴、厚重的悲剧性视觉效果，也使得笔下的人物备感真实，失去女儿的母亲绝望悲哀、失去土地的农民举家迁徙、颠沛流离奄奄一息的老者、走投无路双眼迷茫的知识分子等，这一幕幕的景象，这一个个鲜活的人物，真实再现了日寇铁蹄下民众家破人亡、流离失所的悲惨境遇。

《流民图》在当时社会上影响颇大，1943年10月29日以《群像图》为名在北平(今北京)太庙展出，不到半天就被日本宪兵队禁展。这幅《流民图》几经周折和战火侵蚀，现藏于中国美术馆的只是一个残卷，但它仍然不愧为中国人物画创作的一幅重量级杰作。它是20世纪中国画在表现现实主义题材上的一次伟大尝试与探索。

蒋兆和(1904—1986)，四川泸州人，幼年粗读诗书，兼习书画，后来自学西画，受徐悲鸿画风的影响。1935年赴北平以教书和为人画像为生，并在传统基础上吸收西方绘画造型之法，创立现代写实人物画新风，先后曾在南京中央大学、京华美专、北京艺专任教。1949后继任中央美术学院国画系教授。

拓展知识

蔡 元 培

蔡元培(1868—1940)，浙江绍兴人，资产阶级民主革命家、教育家，民国元年任第一任教育总长，继任北京大学校长，提倡科学与民主。蔡元培在中国首倡"美育"，著名中国画家林风眠、徐悲鸿的艺术创作都曾得到蔡元培的支持。

4．《田横五百士》

《田横五百士》，如图2-38所示，布面油画，横349厘米，纵197厘米，是徐悲鸿1930年完成的大型历史题材油画，亦是徐悲鸿的成名之作，现收藏于徐悲鸿纪念馆。

此画取材于《史记·田儋列传》。相传田横是秦末齐国旧王族，继田儋之后为齐王。刘邦消灭群雄后，田横和他的五百壮士逃亡到一个海岛上。刘邦听说田横深得人心，恐日后有患，所以派使者赦田横的罪，召他回来。田横为了保住岛上众人的性命，假意赴诏，在离洛阳三十里的地方自刎身亡。五百壮士闻讯后亦跳海悲壮而死。

徐悲鸿创作这幅巨作时，正值中国政局动荡，日寇开始在我国横行，作者刻意通过选取这一历史故事作为题材，歌颂民族气节，歌颂"富贵不能淫，贫贱不能移，威武不能屈"的精神，激励中国人民不畏强暴，与黑暗势力抗争到底。徐悲鸿在情景设置、画面构图、色彩

表现、人物动作上都做了精心的安排。

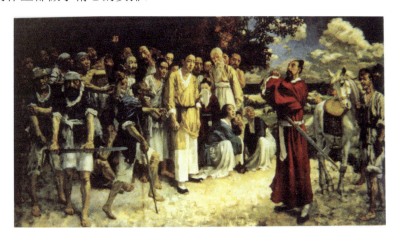

图2-38　《田横五百士》

画面选取了田横与五百壮士诀别的情景，画中人物采用与真人大小相近的比例，使得场面气势恢宏。在构图上，田横置于右边，与众人拱手诀别，左侧密集的人群横贯画幅三分之二，疏密对比映衬出英雄的伟岸，亦营造出悲壮的气氛。色彩方面，徐悲鸿巧用三原色对比，田横身穿红袍与着黄衣青年及披蓝衣壮士之间组成黄金三角的结构，使画面静中有动、动中有静，并与色调较灰暗的众人形成层次丰富的对比，田横与众人诀别对答的情景活灵活现，画面无声却胜有声。画中人物动作的安排，徐悲鸿也做了巧妙的设计，人物伸展的手臂、踮起的脚尖、前跨的腿、握紧的双拳构成了一种画面节奏，寓动于静，使整幅画面呈现出一种呼之欲出的力量，这是一种渴望冲破黑暗、寻求光明的期盼，画家将自己以黄衣青年的形象置于其中，正是这番寓意所在。

1932年9月，徐悲鸿与颜文梁在南京举行联合画展，参展作品中有《田横五百士》，这幅油画作品一经展出，就吸引了诸多美术界、文化界人士的关注。在欧洲风起云涌的现代艺术发展背景下，徐悲鸿坚持以写实主义手法借古喻今反映当下的社会生活，在当时中国绘画发展道路上起了决定性的作用，他的这幅作品所反映出的艺术格调正如温克尔曼所言，"高贵的单纯，静穆的伟大"。

拓展知识

徐悲鸿

徐悲鸿(1895—1953)，江苏宜兴人。我国著名的美术家和美术教育家。1919年赴法留学，在国立巴黎美术学校学习古典油画，1927年归国。他先后到过意大利、德国、印度、苏联等。他是中国现代美术史上著名的写实主义倡导者。在美术教育方面，他创办学校，培养美术人才，建立了完整的现代美术教育体系。

徐悲鸿的代表作除《田横五百士》外，还有《奚我后》《愚公移山》《奔马》《泰戈尔像》等。

5. 《秋声》

《秋声》，纸本水墨设色，纵103厘米，横32厘米，如图2-39所示。

《秋声》是齐白石晚年之作，创作这幅作品时，齐白石已是85岁高龄。年事虽高，却是画风成熟艺术水平达到高峰之作，早年齐白石画风工整，年近花甲之时，齐白石对自己的工笔画风不甚满意，决定大变，一改画风。衰年变法非一般画家所能及，齐白石一变脱胎换骨，登峰造极。

《秋声》这幅作品在笔法上酣畅淋漓，粗笔写意，菊花以深色胭脂勾勒，而后略施淡红色点染，菊叶轮廓和筋脉的处理则以苍劲有力的重墨勾勒，设色与笔法形成鲜明对比，红花墨叶乃其独创之法，看似随意之笔却乃迁想妙得之果。

构图上菊蔓错落有致，占据画面中心位置，两根竹竿做十字状，有意无意间形成竹篱一隅，一只敞口蛐蛐罐置于其旁，口上斜摆一只小棍，两只蛐蛐在花荫中鸣叫，蚂蚱悠闲踱步于丛中。向上观望，竹篱上鸣蝉吟唱，引蜻蜓聆听。秋虫的笔墨技巧不同于花叶，采取工笔入境，一丝不苟，微毫毕现，妙入毫颠。大写意与工笔巧妙结合，营造出好一派秋意浓浓的景致。从常见的动植物题材中表现画面的趣味和深意，正体现了齐白石"为万虫写照，为百鸟传神"的创作观念。

齐白石的作品带有浓厚的乡土气息、质朴的农民意识以及天真烂漫的童心，富有余味的诗意，这是齐白石艺术的内在生命；而墨与色的强烈对比，浑朴稚拙的造型和笔法，工与写的极端合成，平正见奇的构成，作为齐白石独特的艺术语言，相对而言则是齐白石艺术的外在生命。现实的情感要求与之相适应的形式，而这形式又强化了情感的表现，两者相互需求、相互生发、相互依存，共同构成了齐白石的艺术生命，即齐白石艺术的总体风格。正如徐悲鸿所言："妙造自然，浑然天成。"齐白石一扫传统文人画的萧索、荒寒，开徐渭、八大山人、石涛以来三百年文人画之新境。最终成为20世纪中国传统绘画的推进者和开拓者。

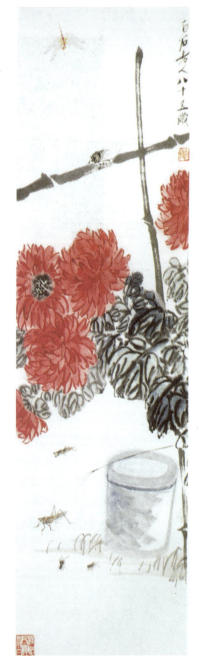

图2-39 《秋声》

6.《黄山汤口》

《黄山汤口》，如图2-40所示，立轴，纸本设色，横96厘米，纵171厘米，此幅作于1955年，黄宾虹一生九上黄山，迭入烟云，画过无数的黄山题材，这幅作品是其绘画生涯中一幅绝笔精品。

画面运笔如飞，笔法奔放似集草篆和狂草之特点，时而钗头鼎足，时而蚓走龙行，放逸

淋书画同源之理在此画中被体现得完美至极，难怪有人赞誉"腾云度秋月，老木挂寒藤"宾老得之矣！在现代山水画家中，他明确指出"中国画艺术之最高境界，就是要有笔墨"，在墨法运用上，黄宾虹达到了出神入化的境界，一扫明清以来(尤其是康熙朝以后)山水画用墨单薄、疏颓之气，强化、丰富、加厚了山水画用墨的表现力，真正达到了浑厚华滋的高要求。画中溪畔泉边一段山石，乃破墨和渍墨并用，铺水恰到好处，画得美嫣滋润，水石俱活。乔松下一片绿荫之地，用浓墨、宿墨，层层堆积，显得郁郁苍苍，实中透气。粗看莲花峰若乱石堆砌，细察则石块有大有小，有竖有横，有亮有暗，组织有序。黄宾虹所总结的浓、淡、破、泼、渍、焦、宿，聚七墨之法在此画中被阐释得无与伦比；色彩设置上也可谓独具慧心，在浅绛基调上，在山峰之巅处的竖石上，不经意般地敷以淡青之色，顿使莲花峰出现"万般赭红一点绿"，产生了轻快感。

黄宾虹80岁后双目白内障日渐严重，仍坚持作画，可说运笔是凭感觉了，题多舛错，甚至两三个字重叠写在一起。白内障清除后，双目重见光明，"力"如火山迸发，墨法变化益见神化。他勤奋好学，在最后几年留下了一批

图2-40 《黄山汤口》

山水画精绝之作，《黄山汤口》就是其中之一。

7. 《粉芍》

《粉芍》，如图2-41所示，作者卫天霖，布面油画，横53厘米，纵46厘米，现藏于首都师范大学美术学院。

这幅作品完成于1975年，是卫天霖晚年的代表作品之一。早年卫天霖主攻人物，中年时期在人物、静物、风景方面进行全方位的探索，至晚年卫天霖根据当时的政治环境和自身素质，选择了静物画这一主攻方向，创作了大量的优秀作品。卫天霖的作品独具一格，他吸取了西方印象派及后印象派的色彩技法，并融合我国民间美术和工艺美术的装饰性特色，创造出了色彩绚丽充满高逸之风的油画风貌。

卫天霖晚年尤喜爱瓶中花卉题材，《粉芍》是其作品中非常有代表性的佳作，画面构图饱满，暗色的台面，冷色的背景，白色花瓶置于其中，瓶中粉色花束摇曳多姿，尽情绽放。暗部色彩薄涂透明，亮部色彩厚涂堆砌，看似典型印象派的处理手法实则不同，斑驳苍劲的笔触，纯正老到的堆积，点染在不经意间露出线痕，有连有断，似有篆刻之美。背景笔触较前景散乱，色彩表现上降低明度形成重灰色块，并以大写意式的方式处理，忽略具体的物象

本色，使得前景的粉芍绽放得异常绚丽。

图2-41 《粉芍》

酣畅淋漓的用笔，老辣的用色，隐逸而返璞归真的心境，铸就了他厚重而优雅的艺术个性。《粉芍》这幅作品表面看似只是一幅静物画，实则包含着丰富的内容，一方面，印象派的光与色的表现，后印象派色彩张扬的个性，被画家全然领会；另一方面，画家自身受到的传统文化的熏陶，继而产生的对传统文化的迷恋，以致其寄情于物表达自己的心境。花卉是优美的、绚丽的，而背后是悲凉与苦闷。由于卫天霖所坚持的带有印象派特点的绘画语汇，使他在特定的历史阶段游离于主流美术运动之外，没有得到应有的历史地位。又由于他生性淡泊，虽然长期从事美术教育，学生不少，但其声誉仅局限在一个小范围内。这种近乎封闭的创作状态，一方面使得他的作品呈现出一种厚积薄发的纯粹艺术境界；另一方面却也限制了他对画坛的影响力。

拓展知识

卫 天 霖

卫天霖(1898—1977)，字雨三，山西汾阳人，中国现代油画家。卫天霖自幼喜欢书画。1918年，卫天霖经汾河中学推荐，考入山西省留日预备学校，两年后东渡日本，成为山西省第一名专攻绘画的留学生。刚开始他在东京川端美术学校学习，后入东京美术学校油画科，受教于藤岛武二。留日期间，卫天霖认真钻研并努力研习印象主义绘画技法，成绩优异，1927年毕业后，经藤岛武二推荐进研究院深造，翌年回到北京。

归国后，他担任中法大学孔德学院艺术部主任。1929年任北平大学造型艺术研究会导师。1930—1933年任北平大学西画系主任、教授。1933—1947年先后在北平艺术专科学校和孔德学校任教。1948年携全家奔赴解放区，任华北大学文艺学院教授。中华人民共和国成立后，受政府委托，他创建了北京师范大学美术工艺系并任系主任，1956—1963年任北京艺术师范学院副院长，1963年调任中央工艺美术学院装饰绘画系教授。卫天霖毕生从事美术教育和油画创作，是现代中国油画的先驱者之一。

8.《爱痕湖》

《爱痕湖》，绢本设色，纵76.2厘米，横264.2厘米，创作于1968年，是张大千泼彩画法最具代表性的巨作，如图2-42所示。

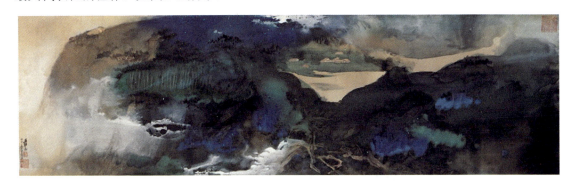

图2-42 《爱痕湖》

此作所画内容非国内景色，乃是张大千当年游历欧洲，与友人在奥地利著名的风景胜地亚琛湖畔游玩，给张大千留下了深刻的印象，回国后，遂以爱痕湖为主题，创作了许多画作，其中《爱痕湖》尤具代表性。画面表现的是登高远眺亚琛湖所见之景。阿尔卑斯山与和缓的山谷连成一片，一泓湖水掩映其间，宛如仙境。张大千一改传统画风，以大泼墨、泼彩处理群山，破墨、积墨、泼墨等技法与西画的泼彩法相结合，中西合璧、水乳交融，山势如海浪般汹涌于画面，令画面气势恢宏、波澜壮阔。

碧蓝的湖水本是亚琛湖景区最迷人的地方，然而张大千在湖水的处理上，依旧采取留白之法，将石青、石绿泼彩于山峦之上与墨彩交汇，中国古代青绿山水和水墨山水间的界限在此终结，大面积涌动的色彩反衬出静静的湖水，此地无色胜有色。远方的屋舍略施淡墨，淡彩勾勒，自然消失于天际。

《爱痕湖》是张大千在中国现代绘画艺术上，用现代绘画语言对北宋山水的全新阐释，是他用西方的抽象派艺术与中国传统的绘画技巧相结合之作。至于为何将亚琛湖称为爱痕湖，则是张大千不仅迷恋于美景，更是巧遇动情之事，难以忘怀，便以爱痕湖为题创作了惊世之作。这幅《爱痕湖》不仅展示了景色之美，同时也反映了画家内心世界一段心潮澎湃的记忆。

拓展知识

张 大 千

张大千(1899—1983),名爰,法号大千,四川内江人。幼年随母习画,后于日本学习绘画、染织。1919年返国后潜心研究书画,仿古能乱真,尤善仿石涛作品。20世纪30年代中国画坛有"南张(大千)北溥(心畲)"之说。1940年,不畏艰难去敦煌莫高窟临摹壁画达两年零七个月之久。1949年后迁移海外,先后在阿根廷、巴西、美国居住,1979年还居台北。他多才多艺,擅长人物、山水、花鸟。他在传统墨法基础上,借鉴抽象主义的绘画技法,始创以大面积泼墨泼彩为主的新面貌。

9.《暴风雨》

《暴风雨》(原名《挣扎》),布面油画,作者李瑞年,横65厘米,纵80厘米,如图2-43所示。

这幅画创作于1944年,是李瑞年先生第一个创作高峰期的代表作品,这幅作品与其多为恬静的、唯美的作品不同。从画面形式上看,画幅不是很大,但是画面的张力十足。在《暴风雨》中,他以多变的笔触描绘了风、雨、云、气的动态形象,为了表现暴风雨的猛烈,用笔大胆浑厚而有力度,看似没有章法的、随意的笔触,准确地表达出了雷雨大作魄人心魂的视觉景象。以一个逆风前行的背影作为画面的主体,整幅画充满了动感。多种艺术对比手法的运用,在此画中已相当娴熟,也是这幅作品的特色所在,浓密的乌云与泥泞地面的反光;狂野的飓风与被吹弯的小树;色调的冷与暖,色块的明与暗,远与近交错安排;画面上薄与厚,繁与简,粗与细使画面效果丰富。

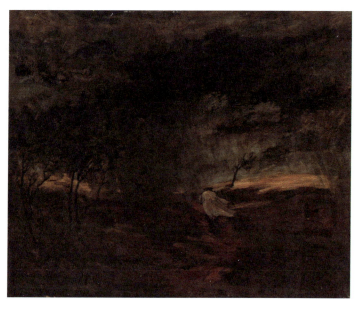

图2-43 《暴风雨》

从色彩上看，整幅画面大面积的暗色与小面积的亮色对比分明，这种处理手法可以看出李先生独具匠心之处，他将欧洲古典主义的明暗对比法巧妙而自然地融会到自己国家的风情之中，展现出了丰富的寓意。整幅画的调子很暗，使人感到非常压抑，这也是当时人们的共同心情的写照。大面积的暗色中，用小部分亮色进行对比，就这么一点亮色，却给人以活力、鼓舞、振奋，在那个时代它代表了一种抗争的精神以及对自由的渴望。画中的白衣人，不只是表达了画家自己的感受，而是反映了当时人们共同的心声。这幅作品可以视为画家在抗战的苦难中对自己的身世与生活的写照，更是一种充满悲剧色彩和抗争力量的画卷。吴作人在评论这幅作品时，称其是"仰天长啸，一吐积愤，富有时代感情之作"。作品内容的另一方面通过人物与大自然的搏斗，展现了人的生命意志，从某种意义上讲，也是瑞年先生坚忍不拔从艺人生的真实写照。

拓展知识

李 瑞 年

李瑞年(1910—1985)，中国著名的油画家、美术教育家，曾培养出一大批美术人才，如中央美术学院教授李斛、戴泽、韦启美，中央美术学院教授、雕塑系主任钱绍武，中央美术学院教授、副院长侯一民，中央美术学院教授、院长靳尚谊等，为现实主义美术在中国的发展奠定了基础。李先生擅长油画风景，20世纪40年代在重庆与徐悲鸿先生相遇成为知己，他的风景画得到了徐先生的赏识，被称为抒情诗，并誉其为国内油画风景第一。

李瑞年先生的作品风格独特水平精湛，受到老一辈艺术家的称赞，但是，在展示和研究20世纪50年代后中国油画发展历史的更多场合，李瑞年又经常是一位被遗忘的画家，社会对他的艺术整体状况了解不足，他以风景为主题的绘画道路与20世纪下半叶如火如荼的革命历史题材创作和反映生活的主题性与情节性绘画有所相悖，由此使他的艺术命运发生了变化。可以说，他从艺术的中心退居到了边缘，特别是很多年轻人都不知道他的名字，即使在知道他的名字的人里，又有很多人没有看到过他的画。

10．《细雨漓江》

《细雨漓江》，李可染作，纸本水墨，纵71厘米，横48厘米，题款是："雨中泛舟漓江，山水空濛恍如置身水晶宫中。一九七七年十月可染作于北京。"《细雨漓江》如图2-44所示。

《细雨漓江》成功地刻画了空蒙恍惚的漓江雨意。在近百年中国山水画发展中，李可染是一位开宗立派的大师，他独创的"李家山水"，形成了"黑、满、重、亮"的崭新山水画图式，在这幅画中，作者在构图上一反传统"留白法"，上顶天下顶底，一座座秀丽挺拔的山峰层峦叠嶂、延绵千里，满构图的运用在视觉上形成山峰迎面扑来之势；在画面设色上作者以墨胜彩，用淡墨描绘雨中漓江，细雨蒙蒙，宛如仙境，山峰和岸边的林木则以层层加墨的积墨画法，并结合西画的侧逆光的处理手法，使画面层次深厚而丰富，继而表现出空蒙恍

惚的意境。树丛中错落有致的房屋不设色，仅以焦墨勾轮廓，与黑重的画面形成反差。蜿蜒迂回的江水是巧妙的留白，漂漂欲行的几条小舟是整个画面的灵动之笔，增添了整个画面的纵深感。

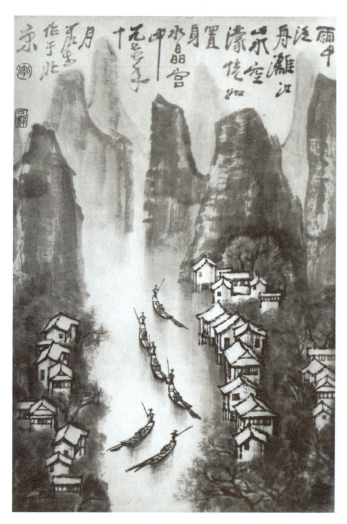

图2-44 《细雨漓江》

与黄宾虹、傅抱石、陆俨少等讲究传统笔墨、追求古意的山水画大师相比，李可染的山水画无疑更具有时代感，在山水画语言的探索创新上更显"当代性"。这种创造性的贡献得益于他早期对西画的学习和晚年到真山真水中的大量对景写生。20世纪80年代以后，李可染的山水画更加茂密雄秀，变得越加浑厚。其特色是，以黑色的主调在苍茫的意象中表现深邃莫测的境界，抒发他在自然中领会到的某种丰富、无限和永恒的感慨。李可染一改传统文人山水画的靡弱之风，堪称对中国山水画变革的一大贡献，被喻为近现代中国山水画"划时代的里程碑"。

11．《开国大典》

《开国大典》，董希文作，画布油画，纵230厘米，横405厘米，于1952—1953年创作，

现收藏于中国国家博物馆。《开国大典》如图2-45所示。

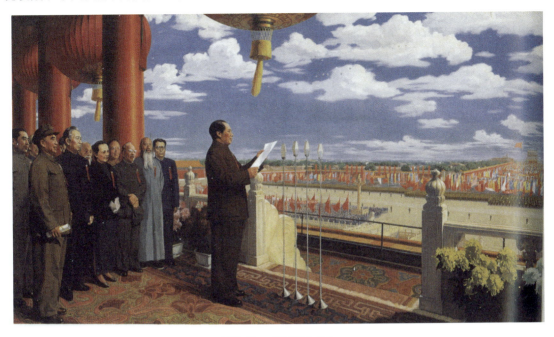

图2-45 《开国大典》

《开国大典》表现了1949年10月1日中华人民共和国成立典礼的宏伟场面。全画构图均衡、稳定，人物形象真实具体，成功地再现了中华人民共和国历史上辉煌的一幕及在场的开国元勋和民主人士们的风采。

此画一经展出，在当时社会和艺术界引起了很大的反响。徐悲鸿给予了这幅作品很高的评价，但同时又说缺少油画特色。所谓"缺少油画特色"看似贬义，实则道出了这幅画的创新之处。西方传统油画惯用含蓄的灰色调子，而《开国大典》的画面主色调色彩对比强烈，用色的纯度很高，与一般印象中的油画确实差别较大，倒是与中国传统年画的风格相近。在创作之初，董希文考虑这幅画作的重要性，为了能突出庆典的效果，在各方面都深思熟虑，严谨推敲。曾在敦煌临摹壁画的经历让他感受颇深，在色调的处理上大胆吸收和借鉴民间艺术、敦煌壁画和工笔重彩的特色，用油画技法表现出了具有浓厚中国味道的画面效果。

《开国大典》看似是一幅纪实性的绘画，逼真的画面，鲜活的人物，与实景无异。实际上通过巧妙的艺术处理掩盖了真实的差异，在毛主席站立的位置的右前侧原本有一根大红廊柱，画家为了突出广场的开阔，没画这根柱子，著名建筑学家梁思成这样评价："画面右方有一个柱子没有画上去……这在建筑学上是一个大错误，但是在绘画艺术上却是一个大成功。"此外，为了显出天安门广场群众场面的雄壮宏伟，突出国家领导人置身于一个天地恢宏的气氛中，天安门城楼中间两根廊柱之间的跨度被大大放宽了，和实际的建筑构架也相差悬殊，正阳门城楼的位置也被改动了，领导人物全排列在左边约三分之一的位置，打破了构图的平衡规律，画家这样做都是为了加强画面的表现力，从而体现出开国大典这一庄严而神圣的时刻。从另一角度来说，这也阐释了创作的含义。

董希文(1914—1973)，浙江绍兴人，1933年入苏州美术专科学校学习，1934—1936年在杭州国立艺专学习，1943年去敦煌临摹壁画，1946年后任教于北平艺术专科学校和中央美术

学院。他的油画基本功扎实,造型准确,技艺精湛,同时对中国传统艺术也很有研究。他对油画如何体现民族风格进行了不懈的探索。艾中信说:"《开国大典》在油画艺术上的主要成就是创造了人民大众喜闻乐见的中国油画新风貌。这是一个新型的油画,成功地继承了盛唐时期装饰壁画的风采,体现了民族绘画特色,使油画朝着民族化的方向发展。"

小贴士

《开国大典》的坎坷命运

《开国大典》这幅凝结了人民热爱新中国情感的具有纪念碑式意义的精品画作,其命运却异常坎坷。由于政治上的原因,《开国大典》曾被修改了多次:第一次改动是画家奉命去掉画面中高岗的画像;第二次改动是"文化大革命"开始,中共中央副主席、中华人民共和国主席刘少奇遭到"四人帮"残酷迫害,作者又奉命将画中的刘少奇去掉,改画为董必武;第三次改动是"文化大革命"结束后,刘少奇被平反昭雪,但作者因患癌症去世,只能由别人按照原作照片复制此画,至此,《开国大典》终于恢复原貌,而原作则保存在中国国家博物馆画库中。

12.《吴家作坊》

《吴家作坊》,纸本墨彩,纵69厘米,横68.5厘米,如图2-46所示。这是一幅大象无形之作,吴冠中作于1992年,画家以自嘲的口吻,运用抽象的语汇、构成式的图示、无形无法的表现,一切皆在自然之间形成,"点、线、面自家原料,自家色相黑、白、灰间红、绿、黄,自斟自酌自得意,今日且醉自家作坊里"。这是吴冠中先生对作品《吴家作坊》的自白。

在这幅画中,作者将点、线、面作了精辟的阐释,"点"是传统中国画的基本元素之一,常用来表现树叶、苔藓等具体对象,同时亦是抽象艺术中的"点醒"元素,吴冠中的点则是已经精练成的纯粹的视觉符号,它既是具象之物的高度概括、简练的表现,更是将色点作为一种形式美的抽象元素表现气韵和律动,墨点浓淡有致虚实辉映,红、黄、绿色点在其间飞跃跳动尤为突出,这正是吴冠中对自己画作鲜明的艺术特色的绝佳阐述。

图2-46 《吴家作坊》

墨线自然飞舞、盘曲交错,作者自己的几方朱印点缀其间而错落有致。这是吴先生风筝

不断线的感悟。吴冠中对"线"有一种天然的敏感。对于国画中的线条,吴冠中言道:"中国传统绘画的主要武器是线,用线构成画,用线营造深远,'密不透风,疏可走马',皆凭线之功能,抒写意境。"

面的处理,在这幅作品里被转换成黑、灰的墨块与白色背景自然融合,这是作者对自己家乡景致的高度概括、视觉符号化的表述,同时也是作者对江南水乡的思念之情。这种消解实物与地貌特征,以抽象语汇表现画面,同时又蕴含着中国传统水墨特有的诗情画意的创作方式,真正做到了笔墨等于零。

吴冠中(1919—2010),江苏宜兴人,早年毕业于杭州艺专,著名画家林风眠的学生,20世纪40年代留学法国,归国后历任北京艺术学院、中央工艺美院教授,长期从事美术教学和创作。他毕生致力于探索一条中西融合的中国当代绘画的发展道路。70年代中期,他开始水墨创作,画风从具象走向半抽象,继而到抽象,在点线面、黑白灰、红黄绿中探索,形成了"吴家作坊"的创作风格。

《吴家作坊》向人们宣告,艺术作品虽是心灵之迹,但终因种种因素而流入市场,成为有价的商品,艺术工作室成了实质上的作坊。吴家作坊规模不大,吴氏作品都出自这个作坊,素材有限:黑、白、灰、红、黄、蓝、点、线、面而已。但由于主人是性情中人,常发感慨,渐成自家印记。这看似自嘲的比喻,实则道出了作者一生的感悟。

吴冠中先生是中国当代艺术的探索者,他融贯中西,是20世纪中国当代艺术家的代表,取得了辉煌的成就,同时,他在文学方面也颇有建树。

13.《青年女歌手》

《青年女歌手》,作者靳尚谊,布面油画,横54厘米,纵74厘米,创作于1984年,现藏于中央美术学院美术馆。《青年女歌手》如图2-47所示。

靳尚谊以写实风格见长,功底深厚,1983年他成功地运用古典主义形式,突出体积感的画法完成了代表作《塔吉克新娘》,标志着中国油画"新古典主义"的开始。

靳尚谊在《塔吉克新娘》这幅作品的处理手法上较多地运用了明暗反差较大的侧光投射,在色彩上加强色块对比,营造出强烈的古典主义效果。之后,画家给自己提出了新的研究课题,中国人绝大部分面部曲线较平,体积感不够强烈,如何进行表现?靳尚谊为此准备创作三幅中国女孩的肖像,《青年女歌手》就是其中的一

图2-47　《青年女歌手》

幅，也是靳尚谊在20世纪80年代写实风格转折时期最成功的作品之一。

画中女歌手是当时正在读大学的彭丽媛，形象端庄，头扎马尾辫，身着黑色连衣裙，端坐在黑色靠背椅上，双手自然叠放于腿上，形成"蒙娜丽莎"式的稳定的黄金三角构图。画面背景是北宋山水画家范宽的《雪景寒林图》，以中国画作为背景来突出中国特色，是画家开先河式的尝试。平光的运用减弱了光影在人物结构处的起伏，恰到好处地表现了中国人的造型特点。这种体积平面化的处理手法恰恰来自祖国艺术的滋养，平面化的同时又尽量保持画面厚度以及丰富的层次感，不失油画固有的表现力。作品最为成功之处是对彭丽媛性格的精致刻画，黑而大的双眸透出一股坚强、自信，不施粉黛是自身质朴、沉稳的自然流露。彭丽媛成名之后找到靳尚谊想要这幅作品，靳尚谊不同意给这幅原作，在彭丽媛再三要求下，他便复制了一幅送给彭丽媛，成为一段艺术佳话。

《青年女歌手》将一个现代人物与中国北宋的山水画通过西方油画形式融为一体，使中国几千年的文化传统与现代生活相联系，色调把握和节奏控制处理得天衣无缝。这幅经典之作不仅体现了画家高超的技法，而且更为重要的是体现了作者油画中国画的审美理想。1988年，靳尚谊将该画捐赠给了中央美术学院美术馆。

14.《庆丰收》

《庆丰收》，纸本，设色，横96厘米，纵68厘米，作于1976年，现藏于炎黄艺术馆。《庆丰收》如图2-48所示。

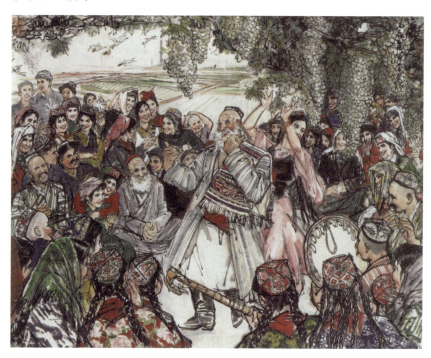

图2-48 《庆丰收》

作品描绘的是西北边疆维吾尔族群众在丰收之后载歌载舞的场景。画中人物众多，场面欢快热烈，这是画家所擅长的题材。1949年，黄胄参加了中国人民解放军，在部队上做美术编辑，常驻大西北，游走于甘肃、陕西、青海、新疆等地，艺术道路上遵循"生活是创作

的唯一源泉",长期深入生活,熟悉维吾尔族人民生活,对维吾尔族的舞蹈了如指掌,令这幅作品洋溢着浓郁的生活气息。黄胄具有扎实的速写基础和将速写记忆转化为中国画笔墨造型的杰出才能,他的速写式的画法令20世纪中国画坛面目一新,此作画家用笔随心所欲,线上覆线,一次勾过,再勾一次,笔下的运动、思维的痕迹皆留存画面,画中54个人物密匝而聚,其形象主次刻画分层展开,耄耋老汉与妙龄少女位于画面中心翩翩起舞,画面右下共画九名乐手,三人背面,六人侧面,神情专注而欢悦。画面左下六人,一童五女,小男孩侧面笑逐颜开,五位女子背对观者,以形体动作传递了喜悦之情。画面左上区与右上区的围观者构成画面重心,这部分人物众多,众人的衣饰、神态、音容笑貌无一重复,无一沉闷。景物刻画亦和谐自然,远处望去天鹅振翅、禾苗绽绿、田垄整饬、钻搭高耸入云,近景的葡萄架枝繁叶茂,成熟的果实晶莹剔透,青翠欲滴。画面色彩丰富,格调昂奋绚丽。

《庆丰收》这幅作品当推为中国画坛上尽写劳动与欢乐的扛鼎之作,从总体的艺术价值上说,尚无一幅作品可与此媲美,谓其"前无古人,后无来者"。

拓展知识

黄 胄

黄胄(1925—1997),著名画家、收藏家、社会活动家,是20世纪中国最杰出的画家之一。黄胄原名梁黄胄,河北蠡县人,自幼喜爱绘画,少年时改名黄胄,取意于"炎黄之胄"。少年时因生活艰难而辍学。1949年黄胄参加解放军,在大西北从事部队美术工作,因此后来他的作品偏重表现西北少数民族生活风情。1953年黄胄调到北京做专业画家。他到博物馆、文物商店临摹、收藏、研究各代名家书画作品。1955年,他创作的《洪荒风雪》获得第六届世界青年联欢节金质奖章。"文化大革命"期间受到迫害,平反后黄胄在世界各地举办个人画展。1991年他创建了中国第一座民办公助的"炎黄艺术馆",生前任中国美协常务理事、中国画研究院副院长、炎黄艺术馆馆长等职。

15.《套马之二》

《套马之二》,作者孙志钧,如图2-49所示。这幅作品是孙志钧草原水墨系列的代表作品之一,横长构图的形式,带有焦点透视特征的画面空间布局,奔跑的马群由远到近,远处的马群采用点、线、面的现代主义构成方式处理,近景则采用传统水墨的没骨画法处理,近实远虚自然一体;人物的描绘无具体外貌特征,好似剪影效果,符号化的寓意极浓,这是作者在其草原水墨系列中的典型处理手法,凝练的符号化的人与物、情与景映射出深长的意味和象征意义,同时又保持了中国画平面性的特点;背景的色调表现出草原的特有景色,刷染的效果使色彩呈现出自然的浓淡变化,恰到好处地营造了光与雾的效果,非但未破坏国画"尚意""尚韵"的精神核心,反而突破了传统固有色的局限,展现出独有的诗意画境。

保持传统赋予新的格调,是孙志钧画风的显著之处。中国画的写意与西方绘画的写实是两种不同的造型手法,两种手法兼容在一起绝非简单的用国画的材质去表现西画的元素,弘扬中国绘画以线造型和笔墨意趣的传统,同时巧妙融合西画的有益元素这就是他走的一条中

国画探索之路。在全球化浪潮和中国社会大变革环境下，文化多元发展的今天，孙志钧成功地探索了中国画的现代转型，形成自己独特的风貌，其中草原水墨系列是典型的代表。

图2-49 《套马之二》

孙志钧的草原水墨的探索之路给当代中国画变革以新的启示，画家运用的是一种"具象的抽象"手法，将带有具象特征的物象符号化，去传达只可意会不可言传的心绪。他的作品洋溢着对生命精神的赞美，对自然本质的歌颂。

孙志钧，1951年11月出生于北京，1978年内蒙古师范大学美术系毕业，1987年中央美术学院国画系研究生毕业，获硕士学位，现为首都师范大学美术学院教授、硕士研究生导师，北京美术家协会副主席，中国美术家协会理事，教育部艺术教育委员会委员，教育部艺术教学指导委员会委员，中国工笔画学会理事，北京工笔重彩画会会长，北京市跨世纪学科带头人，第七届全国文代会代表，北京高等院校高级职称美术评审委员，中国文联全国中青年"德艺双馨艺术家"。

16.《秋冥》

《秋冥》，作者何家英，绢本设色，横151.5厘米，纵203.5厘米，创作于1991年。《秋冥》如图2-50所示。

《秋冥》是一幅带有浓浓诗意的绘画，而且画面效果与以往的国画区别很大，设色艳丽似有油画的特色。蓝色的背景，暖黄的秋叶，白衣少女双臂环抱，斜头枕于膝上沉思。蓝、黄、白共同构成了画面的主色调，蓝、黄对比突出使画面色彩明快，秋景意浓而不显萧瑟，白色的运用中和了对比，令画面亮丽而典雅。

工笔重彩的技法在这幅作品里体现出的是精致细腻，先勾好白衣少女的头发和衣纹转折的墨线，然后再加以渲染，这种先勾后填的染法依旧是中国画传统的手法，但是处理后的效果与传统差异较大，人物的立体感很明显，少女面部处理精细，尤其是眼神的刻画，沉思之中透出一丝忧郁，衣着质地的描绘也极为写实，这是西方写实主义思想与工笔重彩技法的完美结合。背景的染法采取刷的方法，一气呵成。繁密的树枝点缀着金黄的树叶，

虽是平光处理，但树叶的深浅不同的晕染效果在蓝色背景映衬下，在视觉上形成了阳光照耀下的树叶反射出的光效，这种巧妙的处理手法给人以静中取动之感，似有阵阵秋风吹过不时给人丝丝凉意。

图2-50 《秋冥》

何家英在《秋冥》这幅作品中，用清丽的带着些许感伤的少女、秋意浓浓的树叶与草地，以及蓝色的背景，营造出一幅诗情画意的充满想象空间的画面。他从现实生活中挖掘出浓郁的诗意，并将工笔重彩人物画的表现力在当代第一次被全面、完整地发挥到了极致。其作品在绘画技法和绘画精神上体现了传统与现代的融合，是当代工笔人物画创新的典范。

何家英，1957年出生于天津，1977年考入天津美术学院绘画系学习中国画，1980年毕业后留校任教。曾任第九、第十、第十一届全国政协委员，现任中国美协副主席、中国艺术研究院博士生导师、当代工笔画协会副会长、天津美术学院何家英工笔画研究所所长、天津画院名誉院长、天津美术馆名誉馆长。曾获国家"有突出贡献的中青年专家"、中国文联"德艺双馨文艺工作者"、中宣部"四个一批"文艺人才、2012年在巴黎卢浮宫"2012年沙龙展"中获绘画类金奖等荣誉。何家英擅长当代工笔人物画创作，代表作品有《山地》《十九秋》《米脂的婆姨》《酸葡萄》《魂系马嵬》等。

第六节　中国书法作品欣赏

背景资料

　　书法是我国传统造型艺术之一，是以汉字为依附，以线条及其构成的运动为形式，表现性灵境界、体现审美理想的抽象艺术。汉字是中国书法艺术表现的主体，随着历史的发展，汉字由繁复走向简约，从对自然之物具体形象的描摹、凝练、简化入手，逐步衍化为抽象符号，构筑了书法艺术的基本元素。

　　早在6000年前，中国彩陶上的刻画符号便具备了中国书法意味的雏形。商周时代的甲骨文、金文，质朴古雅、浑然有序，已富有艺术性；"书同文字"的秦篆、苍劲简拙的汉隶以及真逸尚韵的魏晋书法更是风采多姿。东晋著名书法家王羲之备精诸体，开创妍美流畅的行、草书法之先河，为历代学书者所崇尚；隋唐五代欧阳(询)、褚(遂良)、颜(真卿)、柳(公权)诸体盛行，怀素、张旭的狂草别具艺术魅力；宋代苏轼、黄庭坚、米芾、蔡襄等书法家对"尚意"书风的追求，另辟一条文人创作的道路。元明以赵孟頫为代表的复古主义、徐渭等人的表现主义以及董其昌对帖学的改造，高扬了文人书法；清代书法分碑派(崇尚碑刻)与帖派(崇尚法帖)，扬州八怪之一的郑板桥，融合真草隶篆，创出了"板桥体"；现代又有于右任、沈尹默等书法艺术大家驰骋书坛，可谓江山代有才人出。

　　书法以丰富的想象、抽象的线条艺术根植于民族文化的沃土，是一种人文精神的体现。由于审美对象的丰富多样和个人审美观感的自由宽泛，书法艺术的赏评标准也是多样化的。

　　书法艺术独一无二的独创性、书法家创作时的真情自然流露以及书法作品的审美特征，都是我们赏评时要考虑的重要因素。书法作品的形式也是无限丰富的，真、草、篆、隶、行等不同的书体，秦汉之势、晋代之韵、唐代之法、宋代之意，不同时代的特征以及个体风格迥异的特征，都有极高的审美境界，使观者得到审美的愉悦和精神的启迪。

1. 《散氏盘》铭文

　　《散氏盘》西周晚期周厉王(公元前878—前841年)时期器物。盘高20.6厘米，深9.8厘米，口径54.6厘米，底径41.4厘米，重约21.312公斤，铭文共19行357字，现收藏于台北"故宫博物院"，如图2-51所示。

　　《散氏盘》铭文铸于内底，因铭文中有"散氏"字样而得名，亦被郭沫若先生称为《矢人盘》，文中三处出现"西宫"字样，也有人称之为《西宫铭》。相传它于清代在陕西凤翔出土，历经转手至清嘉庆十四年(1809年)，时任两江总督阿林保购得此物，遂以祝寿为名献于皇宫。《散氏盘》与《大盂鼎》《毛公鼎》《虢季子白盘》被誉为"晚清四大国宝"。

　　青铜器上出现铭文最早见于商朝，西周之后大兴铸刻铭文之风，每逢遇到祭祀、战事、约定等大事，均要在青铜器上铸刻铭文以作记录。《散氏盘》铭文内容为一篇土地转让契约，记述矢人付给散氏田地之事，并详记田地的四至及封界，最后记载举行盟誓的经过。

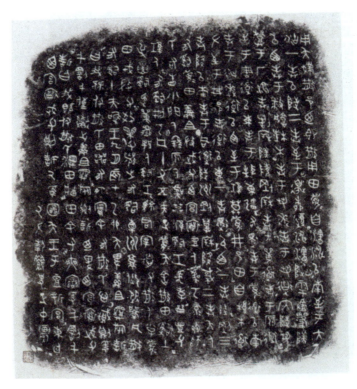

图2-51 《散氏盘》

《散氏盘》铭文书体为金文,西周金文风格趋于端整雄浑,可谓金文之黄金时代,而《散氏盘》铭文以其独到之处成为金文的经典之作。全篇铭文以"拙"为美,文字朴拙、厚重,浑然天成,粗放豪犷而不失凝重含蓄,它既不同于早期的《大盂鼎》铭文的雄浑典丽,也区别于其后的晚周金文刻意整饬,《散氏盘》铭文打破了字形构架固定不变、呆板生硬之势,单字重心打破平衡,字与字之间随势生发,呼应变化令人莫测,却又宛自天成,于不规则之中彰显自由活泼之美。字间行笔圆而不弱,钝而不滞,朴茂厚重之中,不失雄强的意蕴,是《散氏盘》铭文在用笔技巧上的着重点。《散氏盘》铭文作为西周晚期文字,在结构上呈现出蝶扁的风格特征,它将稚朴与老辣、恣肆与稳健、粗放与含蓄十分完美地结合在一起,既有金文的凝重遒劲,又兼草书的流畅飞扬。难怪有人称之为"金文中的草书"了。如果说"尚意"书风在宋代已臻成熟,究其源头,在《散氏盘》铭文中已早显端倪。

《散氏盘》铭文对后世的书法,特别是清代的碑派书法产生了巨大的影响。它被誉为"金文"书法中的"神品"。同时《散氏盘》铭文又以其重要史料价值而著称。此器自发现至今,备受学界艺林推崇,评论文字之多,效法者之众,居三代书法之冠,大概其影响只有《石鼓文》可以与其颉颃。

2. 《石鼓文》

《石鼓文》,战国时期秦国石刻文字,文字分刻在10个高45—90厘米不等的鼓形石头上,故而得名。石鼓所用石材为暗灰岩石,其质地坚硬,鼓面上刻字700多个,现仅存270字左右。它是我国最早的石刻文字,有"石刻之祖"之誉,现藏于北京故宫博物院。《石鼓文》如图2-52所示。

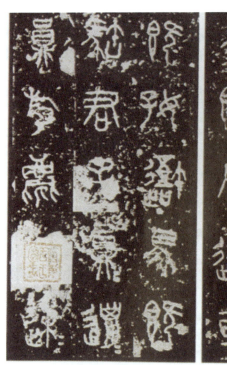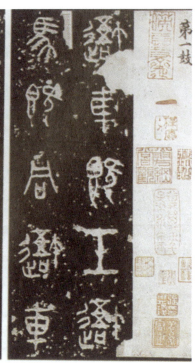

图2-52 《石鼓文》(局部)

《石鼓文》于唐初在陕西凤翔被发现,它以四言诗的形式,记录秦国国君游猎之事,亦称"猎碣"。《石鼓文》书体为籀文,在中国书法史上具有承前启后的地位,它虽上承西周金文,与《虢季子白盘》及《秦公簋》等青铜器铭文一脉相承,端整雄浑,朴茂厚重。然而在字里行间已呈现出一脉崭新的风貌,早期象形文字图形化的痕迹全然消失,字形趋于方正,最值得称道之处在于,其用笔、结构及章法,去尽金文的装饰之风,书法线条之美尽情展现。用笔起止均为藏锋,圆融浑劲,结构促长伸短,体势整肃,端庄凝重,在章法布局上,虽字字独立,但又注意到了上下左右之间的偃仰向背关系,其笔力之强劲在石刻中极为突出,在古文字书法中,堪称别具奇彩和独具风神。《石鼓文》作为由大篆向小篆衍变而又尚未定型的过渡性字体,集大篆之大成,开小篆之先河,对后来秦代小篆的出现产生了很大的影响。《石鼓文》的艺术成就之高及本身所绽放出的魅力,被后世历代书法家视为习篆书的重要范本,无不临习,尤以清代最盛,如著名篆书家杨沂孙、吴昌硕就是主要得力于石鼓文而形成自家风格。因此《石鼓文》又有"为篆之宗"和"书家第一法则"之称誉。唐代书评家张怀瓘在《书断》中赞曰:"体象卓然,殊今异古。落落珠玉,飘飘缨组。仓颉之嗣,小篆之祖。以名称书,遗迹石鼓。"清代康有为在《广艺舟双辑》中也赞誉道:"金钿委地,芝草团云。不烦整裁,自有奇彩。"

《石鼓文》的拓本也弥足珍贵,明代大收藏家安国的10种石鼓文拓本,自称十鼓斋。其中最佳者北宋拓三本,仿军兵三阵命名为《先锋》《中权》《后劲》秘藏之。这些均是世界上保存字数最多、最好的拓本,现皆流传到日本,藏于东京三井纪念美术馆。2006年春三本同时来华参加上海博物馆的"中日书法珍品展"。北京故宫博物院所藏为明代拓本,也非常珍贵。

3. 《张迁碑》

《张迁碑》，东汉晚期，隶书，全称《汉故谷城长荡阴令张君表颂》，镌刻于东汉中平三年(186)2月，立于山东东平，现存于泰山岱庙。《张迁碑》如图2-53所示。《张迁碑》正文15行，其中第13行后空一行，再接第14行，每行42字。此碑为颂德碑，碑文记载了张迁的政绩，是传世汉碑中风格雄强的典型作品，现存最早拓本为明拓本（"东里润色本"），藏于北京故宫博物院。

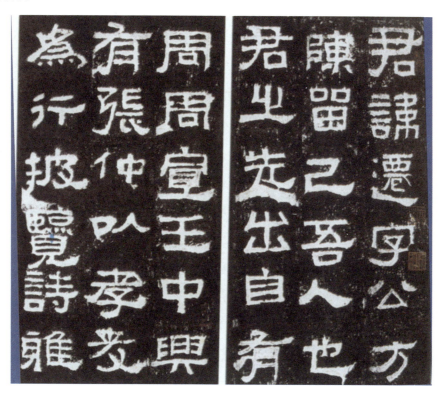

图2-53　《张迁碑》（局部）

《张迁碑》字形方正，用笔笔画端正，棱角分明，方、齐、平、直的特点显著，虽为隶书书体，其间也借鉴篆体结构处理之法，使得其书风朴茂古拙、方劲雄浑。而拙中见巧是《张迁碑》最具魅力之处，在章法布局上，线条粗重依据笔画多少而变，粗细相间，生动自然。字的构架采取均衡而非平均处理之法，端正中见揖让错综，灵活变化，殊多生趣，总体观之又不失平衡，反而动静相生，这种富有新意之举，已开魏晋风气。曾有书家认为《张迁碑》上承西周《盂鼎》书风，四周平满，严正朴茂，而且接近楷法，开启北魏《张猛龙碑》《龙门二十品》一路书法。亦有人认为："北魏《郑文公碑》《始平公造像记》等石刻、造像无不与它有着嫡乳关系。"

两汉时期，大兴树碑之风，尤以东汉为盛，"大巧若拙"却不囿于常规，堪称隶书中最具阳刚之美的作品之一，与以圆笔为主、精工遒丽的《曹全碑》形成鲜明的对比。《张迁碑》字迹保存完好程度在存世的汉碑中亦属罕见。此碑对后世更具深远的影响。临习汉隶，如果要求变，则《张迁碑》是极好的范本。它的字体方整中多变化，朴厚中见媚劲，外方内圆，内掖外拓，方整而不板滞，是汉隶中的上品。正如明王世贞所赞："其书不能工，而典

雅饶古意，终非永嘉以后所可及也。"

4．《兰亭序》

《兰亭序》(东晋，王羲之)，(摹本)行书，又称《兰亭宴集序》《兰亭集序》《临河序》《禊序》和《禊帖》，为著名行书墨迹。此摹本，纵24.5厘米，横69.9厘米，现收藏于北京故宫博物院。《兰亭序》如图2-54所示。

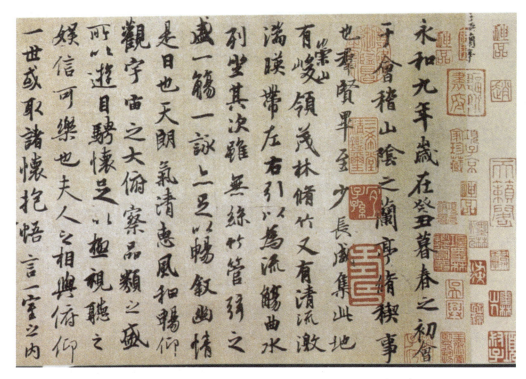

图2-54　《兰亭序》(局部)

东晋穆帝永和九年(353)三月初三，王羲之与谢安、孙绰、李允、许询等41位当时的名流、隐士集于会稽山阴(今绍兴市)的兰亭"修禊"。与会的人曲水流觞，饮酒作诗共41首，王羲之乘酒兴，为诗集写了序，记叙兰亭周边景色之美和修禊的欢乐之情，并抒发人生的感慨。闻名天下的《兰亭序》就此诞生。

《兰亭序》一经问世，权贵名流意欲得之，无果。唐贞观年间，太宗李世民终得真迹，太宗对《兰亭序》酷爱之极，死后真迹殉葬于昭陵，从此传世只有摹本和刻本，其中以唐代《神龙兰亭》摹本最为著名，此摹本因有唐中宗李显"神龙"印得名，现藏于北京故宫博物院。

《兰亭序》是王羲之的书法艺术最高成就的代表作，享有"天下第一行书"的美誉，原帖共28行、324字，以鼠须笔写于蚕茧纸上，全帖有如行云流水，洋洋洒洒，骨格清秀，点画遒美，巧妙布白，疏密相间，在尺幅之内蕴含着极丰裕的艺术美。无论横、竖、点、撇、钩、折、捺，真可谓极尽用笔使锋之妙。字与字间更是姿态殊异，圆转自如。《兰亭序》最为精妙之处，不仅表现在异字异构上，而且更突出地表现在重字的别构上。如出现的20个"之"字，各有不同的体态及美感，无一雷同，宋代米芾在题《兰亭》诗中便说："廿八行

三百字,'之'字最多无一拟。"除"之"字外,重字尚有"事""为""以""所""欣""仰""其""畅""不""今""揽""怀""兴""后"等,都别出心裁,自成妙构。

《兰亭序》传说是王羲之借酒兴即兴创作而成,翌日,王羲之酒醒后意犹未尽,伏案挥毫在纸上将序文重书一遍,却自感不如原文精妙。他有些不相信,一连重书几遍,仍然不得原文的精华。这时他才明白,这篇序文已经是自己一生中的顶峰之作,自己的书法艺术在这篇序文中得到了酣畅淋漓的发挥。《兰亭序》既是文学史上的名篇,又是书法中的杰作,对后世影响很大。

拓展知识

王羲之

王羲之(321—379),字逸少,琅琊临沂(今山东临沂)人,是中国古代杰出的书法家和书法理论家,官至右军将军、会稽内史,人称"王右军""王会稽",后辞官,定居会稽山阴(今浙江绍兴),一心研究书法。

王羲之从小爱好书法,为人坦率,不拘小节。年少时跟姨母卫夫人学习书法,得其精华,后又备精诸体,融会贯通,博采众长,开创妍美流畅的行、草书法先河,从而一改汉魏质朴的书风,人们形容他的字"飘若浮云,矫若惊龙"。梁武帝说他作书"如龙跳天门,虎卧凤阁,故历代宝之,永以为训"。

王羲之的代表作《兰亭序》被誉为"天下第一行书"。传世唐代摹本有各家所临《兰亭序》及《快雪时晴帖》《奉橘帖》《孔侍中帖》《丧乱帖》《上虞帖》等,刻本有《乐毅论》《十七帖》和《圣教序》等。20世纪80年代末,又在台湾和西安分别发现晋、元时期两种《兰亭序》碑刻拓片。后人称王羲之为"书圣",其子王献之也是一代书法大家,世人将王羲之与儿子王献之合称"二王"。

小贴士

修 禊

修禊,古代汉族民俗。季春时,官吏及百姓都到水边嬉游,是古已有之的消灾祈福仪式,后来演变成中国古代诗人雅聚的经典范式,其中以发生在晋唐会稽郡山阴城(今绍兴越城区)的兰亭修禊和长安曲江修禊最为著名。

5.《多宝塔碑》

《多宝塔碑》,建于唐天宝十一年(752)陕西兴平市千佛寺,碑高七尺九寸,宽四尺二寸,字共34行,每行36字,全称《大唐西京千福寺多宝佛塔感应碑文》,现存陕西西安碑林。

唐代国力强大，在文化方面达到了中国封建文化的高峰，甚至达到了当时世界文化的高峰。文学艺术的各个领域皆人才辈出，成就斐然，书法艺术亦是如此，唐代书家荟萃，灿若银河，超过了以往任何朝代。其中以楷书最具代表性，善写楷书者当首推颜真卿，其书法刚健雄浑，体势厚重，大气磅礴。《多宝塔碑》是颜真卿44岁时所书，整篇结构严密，笔法圆整，秀丽刚劲，它是留传下来的颜真卿最早的楷书作品，但已奠定了颜楷书风的基本格调，如图2-55所示。

《多宝塔碑》笔法起、行、止都有明显的交代。笔力贯注厚重，行笔映带丰腴，端庄秀丽，笔画粗细相衬，一撇一捺显得静中有动，飘然欲仙。整篇结体平稳谨严，一丝不苟，匀称缜密，墨酣意足，在笔墨流动处颇显媚秀之姿。清王澍跋此碑说："鲁公书多以骨力健古为工，独此碑腴不剩肉，健不剩骨，以浑劲吐风神，以姿媚含变化，正其年少鲜华时意到书也。"

图2-55 《多宝塔碑》（局部）

《多宝塔碑》是唐代"尚法"的代表碑刻之一，学颜体者多从此碑入手，成为后世书法家临池的典范。颜真卿所创成就，成为书法史上继王羲之之后的第二个高峰。书法家启功先生言道："鲁公书，非独为有唐八法之宗，亦古今书苑之祖。其铭石之作，上下千年，纵横万里，莫不衣钵相沿。"

颜真卿一生勤于创作，给后世留下的碑刻和真迹之多，在唐代首屈一指。其楷书一反初唐书风，行以篆籀之笔，化瘦硬为丰腴雄浑，结体宽博而气势恢宏，骨力遒劲而气概凛然，这种风格也体现了大唐繁盛的风度，并与他高尚的人格契合，是书法美与人格美完美结合的典例。《集古录》云："斯人忠义出于天性，故其字画刚劲独立，不袭前迹，挺然奇伟，有似其为人。"

拓展知识

颜 真 卿

颜真卿(709—785)，字清臣，琅琊临沂(今山东临沂)人，祖上颜回为孔子著名学生，曾经做过平原太守，德宗时，被派前往叛军李希烈部劝谕，遭囚不屈，被李希烈缢死。死后追封鲁郡开国公，因此又称"颜平原"或"颜鲁公"。其书法以沉着健劲的笔力、丰腴开朗的气度形成了雄伟沉厚的风格，与柳公权并称"颜筋柳骨"，对中国书法艺术的发展有着重大影响。其代表作品还有《自书告身》《祭侄文稿》《刘中使帖》《裴将军诗》《颜勤礼碑》等。其中，《祭侄文稿》是颜真卿为追念其侄季明所写的祭文，通篇书法气势磅礴，纵笔豪放，一泻千里，沉痛悲愤之情，溢于笔端，亦有"天下第二行书"之誉。

6. 《自叙帖》

《自叙帖》，作者怀素，草书，纸本墨迹卷，纵28.3厘米，横755厘米，现收藏于台北"故宫博物院"。《自叙帖》如图2-56所示。

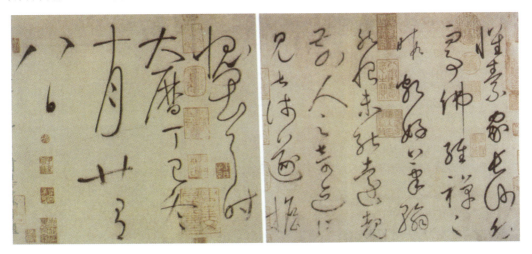

图2-56　《自叙帖》(局部)

怀素，本姓钱，字藏真，永州零陵(今湖南零陵)人，幼年好佛，出家为僧，僧名怀素。与张旭有"颠张醉素"之称。所谓《自叙帖》，是怀素本人自述写草书的经历和经验，以及当时士大夫和名流对他书法的品评和赞颂。全帖内容分三个部分，第一部分，怀素自述其生平约八十余字；第二部分，节录颜真卿《怀素上人草书歌序》，二百五十余字，借颜真卿之口，赞其曰"草圣"；第三部分，怀素将张谓、虞象、朱逵、李舟、许瑝、戴叔伦、窦冀、钱起八人的赠诗，摘其精要，按内容分为"述形似""叙机格""语疾迅""目愚劣"四个方面，列举诸家的评赞。

《自叙帖》是怀素晚年狂草的代表作，全篇一气呵成，洋洋洒洒，多用中锋的笔法，虽简，却在字与字间变幻无穷，字体结构不再受制于传统的准则，为了强化字间的连笔动势，有些字体甚至简化到了不可辨识，留下的只是疾速而飘逸的自由线条，自由促使线条结构产生丰富无穷的变化；自由成为作者表达作品意境最精妙的工具；自由成为表现作者审美理想的终极手段；自由开创了书法艺术中崭新的局面，笔法的相对地位下降，章法的相对地位却由此而上升。自由之余又不失遵循草书法度，这种精妙控制下的自由，令人叹为观止。正如明文徵明题跋中道："藏真书如散僧入圣，狂怪处无一点不合轨范。"明代安岐谓："墨气纸色精彩动人，其中纵横变化发于毫端，奥妙绝伦有不可形容之势。"

《自叙帖》是怀素流传下来篇幅最长的作品，此帖充分展现了他的草书奔放流畅、"随手万变"的特点。观者从中能够感受到一种如龙蛇竞走、激电奔雷、排山倒海似的气势。台北"故宫博物院"收藏的《自叙帖》墨迹本，因为看起来振奋人心，被认为是怀素的真迹，但是学术界陆续有人指出此墨迹本不是真迹，朱家济最早提出这个问题，启功、徐邦达等人接着也发表文章指出此墨迹本不是真迹。但是不管其是否为真迹，作品通篇为狂草，笔笔中锋，如锥划沙盘，纵横斜直无往不收；上下呼应如急风骤雨，可以想见作者操觚之时，心手相师，豪情勃发，一气贯之的情景。作品表现出的豪迈气势，体现出盛唐宽阔之气，足以体

现其艺术价值所在。

7.《欲借风霜二诗帖》

《欲借风霜二诗帖》，作者赵佶，纸本，楷书，纵33.2厘米，横63厘米，现藏于台北"故宫博物院"。《欲借风霜二诗帖》如图2-57所示。

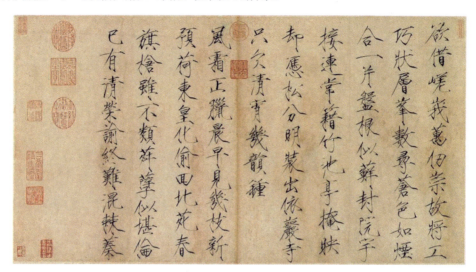

图2-57 《欲借风霜二诗帖》

《欲借风霜二诗帖》由两首七言与五言律诗合并而成，也名为《欲借、风霜二诗帖》。此帖是宋徽宗赵佶"瘦金书"最具神采的精品之一。帖上的每一个字都细瘦秀丽、挺拔硬朗，笔画舒展、遒丽。在转折处，都明显可见书家刻意将藏锋、露锋、运转提顿的痕迹保留下来，形成横画收笔带钩、竖画收笔带点、撇似匕首、捺如切刀、竖钩细长而内敛、连笔似飞而乾脆等特点，通篇极具精神。

宋徽宗的书法笔画瘦硬，初习黄庭坚，后又学褚遂良和薛稷、薛曜兄弟，并杂糅各家，取众人所长且独出己意，最终创造出别具一格的"瘦金书"体，影响颇大。宋代书法以韵趣见长，赵佶的瘦金书即体现出当时的审美趣味，所谓"天骨遒美，逸趣霭然"；同时又具有强烈的个性色彩，所谓"如屈铁断金"。赵佶已把它的艺术个性发挥得淋漓尽致。这种瘦挺爽利、侧锋如兰竹的书体，是需要极高的书法功力和涵养，以及神闲气定的心境来完成的。当然也不是别人易于仿造的。后代习其书者甚多，然得其精髓者寥若晨星。这位皇帝独创的瘦金体书法独步天下，至今也没有人能够超越，可称为古今第一人。这种瘦金体书法，挺拔秀丽、飘逸犀利，即便是完全不懂书法的人，看过后也会感觉极佳。宋徽宗传世不朽的瘦金体书法作品有《瘦金体千字文》《欲借风霜二诗帖》《夏日诗帖》《欧阳询张翰帖跋》等。

艺术上的成就掩盖不了政治上的失败，赵佶在政治上昏庸无能，是北宋最荒淫腐朽的皇帝，在位25年，国亡被俘受折磨而死，终年54岁，葬于今浙江省绍兴县永佑陵。他确实是中国历代帝王中艺术天分最高的皇帝，如果没有坐上皇帝宝座的话，他可能会成为中国历史上一个相当伟大的艺术家，乃至在中国书法史和美术史上，他都会享有无可争辩的崇高地位。

本章小结

通过本章学习，我们不难看出，中国的书画艺术有着悠久的历史和灿烂辉煌的成就，在不同的历史时期，显示出不同的风格特征。汉之激越雄健；魏晋之飘逸洒脱；唐之雍容博大；宋之文雅抒情；明之流派纷争，意趣为上；清代尊崇"摹古"的"四王"画风虽被视为正统，但也难挡"金陵八家""四僧""四王"等一大批杰出艺术家的奇峰突起；20世纪初期，西方美术被广泛引入，中西绘画的交融与冲突给中国绘画的发展带来了强大动力。

思考题

1. 结合具体作品说明北魏和盛唐时期的敦煌莫高窟壁画在造型和设色方面各有什么特点。
2. 如何理解中国山水画的意境美？选择你比较感兴趣的一幅山水画作品，对其构图和笔墨等方面进行分析。
3. 结合具体作品谈谈中国书法艺术发展的大体脉络。
4. 选择20世纪中国绘画发展变革中影响较大的两位中国画家及其代表作品，并进行分析比较。

建议阅读书目：
1. 薛永年、邵彦. 中国绘画的历史与审美鉴赏. 北京：中国人民大学出版社，2002
2. 李鑫华. 中国书法与文化. 北京：中国和平出版社，2003

第三章

外国绘画欣赏

学习要点及目标

- 通过本章学习，了解欧洲各个历史时期绘画的特点及风格演变。
- 通过本章学习，深刻体味欧洲绘画(主要指古典形态的架上绘画)的审美特征和艺术特色。

本章导读

中国以外其他国家的绘画通称为外国绘画。我们这里欣赏的主要是自成体系的欧洲绘画。

欧洲绘画与中国绘画相比，主要有以下特色。

其一，再现视觉的真实。从古希腊人开始便使用自己的眼睛，大画他们看见的东西，以视觉真实为绘画的目的。到了文艺复兴时期，艺术家们发现绘画不仅可以叙述宗教的教义，还可以用来反映、再现现实世界的某一侧面，于是他们去寻找表现视觉真实的各种方法，准确的人体比例、油画技巧的改进和完善使在二维平面上的绘画能够表现出三维的空间感。画家的主观意识常常消融在冷冷相对的客观性描绘中，而将观众直接引入所描绘的情境中。直到20世纪以后，某些艺术家才试图将自己的情绪、意愿直接披露给观者而作出种种尝试。

其二，追求外在形式的完美和谐。欧洲人很早就把均衡、对称等形式美法则理性化、数字化。古希腊的哲学家就指出，一切立体形状中，最美的是球体；一切平面图形中，最美的是圆形，因此，弧线是最美的线……并开始使用黄金分割率等。欧洲绘画一直在运用和发展这种传统，其绘画作品自身是一种"自足"状态，即通过各种形式美法则创造完美的视觉形式。

总之，虽然欧洲绘画各历史时期在题材内容和形式风格上有不同的追求，但始终遵循忠实自然和表现理想之美这两大信条。直到19世纪下半叶，印象派的出现才动摇了这一共同的根基，逐渐走向多元化和多样化。

第一节 宗教绘画欣赏

背景资料

本节介绍的是欧洲以基督教题材为内容的绘画。古老的犹太教禁止制像，以防止偶像崇拜，即便有少量作品出现，其形象也是为了使人想起上帝的神力。当基督教统治全欧洲时，利用绘画宣传教义逐渐成为人们的共识，只是其着眼点不是忠实地描摹和再现，而是简单、清楚地说明思想。直到13世纪，文艺复兴绘画的先驱们在创造教堂壁画时，重新发现并运用了希腊人在平面上造成深度错觉的方法，使他们笔下的基督教故事就像是发生在人们的眼前一样。这种观念性的变革鼓舞着文艺复兴时期的巨匠们去探索表现视觉真实的种种方法。然

后,随着绘画题材的不断扩大,宗教内容已不是唯一的内容,但画家们还是喜欢通过宗教故事去表现自己对现实社会的种种思考以及更新画法创造新的形式风格的探索。

1. 《哀悼基督》

13世纪是中古黑暗时代告终、人类发现一线曙光的时代,是诞生但丁、培根、圣多马的时代。人们逐渐从神学的牢笼里解放出来,追求现世的幸福生活,并向宗教禁欲主义发起挑战。市民阶级反封建的斗争取得了决定性的胜利,迎来了社会经济的繁荣和文艺伟大的复兴。

《哀悼基督》(意大利,乔托作),湿壁画。乔托·迪·邦多纳(Giotto,1267—1337),这位天才的佛罗伦萨画家,是同意大利文艺复兴运动的蓬勃发展联系在一起的,是他开创了崭新的艺术时代且揭开了绘画领域新的一章,也是他给昔日僵直板滞的神化形象注入了新的雨露,真正使意大利绘画脱胎换骨。与文艺复兴盛期画家笔下的人物相比,乔托笔下的人物造型还略显稚拙,但这毕竟是他迈出的探索性和创造性的一步,为后世艺术的发展奠定了基础。因此,他被后世尊称为"文艺复兴之先驱"和"佛罗伦萨画派之始祖"。

《哀悼基督》是乔托为意大利北方帕多瓦的一所小教堂画的湿壁画(所谓湿壁画,就是指在灰泥还是湿的时候把图像画在墙上),也是他最成熟的作品之一,如图3-1所示。

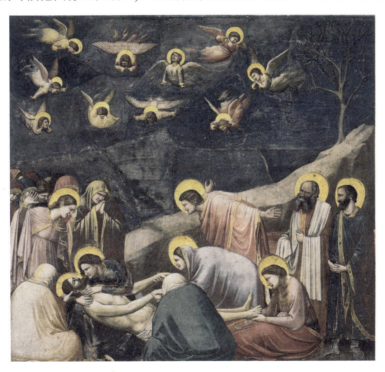

图3-1 《哀悼基督》

这幅画选取了耶稣刚被从十字架上卸下来的一个场面。他的母亲玛利亚和众多门徒亲友相继赶来哀悼。玛利亚完全是一个人间慈母的形象,她将儿子的遗体紧紧地抱在怀中,用哀怜的神情端详着儿子苍白的面孔,试图用无私的母爱将他唤醒……抹大拉的玛利亚抬起右手,在基督的头顶凝望着遇难者,其悲痛的神色与圣母形成对照;门徒约翰则手臂向两边伸开,躬身向前,他的眼泪和激情的姿态足以说明其悲伤和绝望的心情;与众人相比,基

督的神情却是格外的平静安详。值得注意的是，前景中那两个背对着观众的人物，我们虽然看不见他们的面目，但同样能够感受到他们的哀痛之情，可以想象到他们因悲痛而扭曲的脸。

由此可见，乔托已摒弃了早期基督教艺术中的造型观念，即为了把故事讲清楚必须将每一个人物都完全表现出来。这是一个伟大的创举。整幅画以蓝、灰、青、绿、黑、白、冷红等色调为主。枯寂的远山、暗蓝色的天幕及盘旋在上空悲天悯人地唱着挽歌的天使，都烘托出强烈的悲剧气氛。

总之，乔托的画充满了单纯与严肃的美，从中我们丝毫感受不到宗教的压抑和可怖，而是被人间的真情所感动。母子情、主徒爱，正是人类心灵中最亲昵的情感。现代美术史家贝朗逊曾说："绘画之有热情的流露，生命的自白，与神明之皈依者，自乔托始。"的确如此，傅雷先生称赞其作品是"热情的流露，生命的自白，与神明的皈依，就是文艺复兴绘画所共有的精神"。

2．《创造亚当》

16世纪，意大利美术界的一颗耀眼的巨星是佛罗伦萨的米开朗基罗·博纳罗蒂（Michelangelo，1475—1564）。1508年，教皇朱力斯二世委托米开朗基罗为西斯廷礼拜堂绘制壁画，这将成为有史以来一个艺术家所承担的一项最宏伟的单项艺术创作。

米开朗基罗原本怀着极高的热情打算完成朱力斯二世前次委托的教皇陵墓的工作，不想教皇执意要他绘制天顶壁画，《创世记》是他顶着高压，在痛苦与踌躇中完成的。制作这组壁画历时5年，覆盖面积达500多平方米。5年间，米开朗基罗天天仰卧在高高的台架上，以致健康受到了很大影响。《创造亚当》如图3-2所示，被认为是西斯廷壁画中最为精彩的作品。

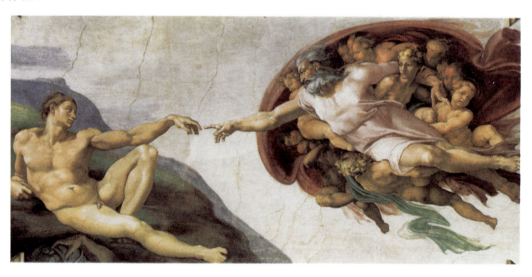

图3-2 《创造亚当》

《创造亚当》表现的是上帝耶和华创造人类始祖亚当的传说。作者避开了宗教绘画的神秘色彩，把亚当画成了一位体魄健美的裸体青年，把耶和华描绘成一位威严而慈祥的老者。耶和华敞开红色斗篷，在天使们的簇拥下，从天空飞奔而来，把饱含筋力的右手伸给

亚当，而此时，斜躺在荒芜山坡上的亚当尚处于朦胧状态。在上帝的感召下，他使出全身力量支撑起身躯，并把食指伸向上帝。上帝与亚当两手的即将接触犹如火花即将迸发，使亚当具备了生命与毅力。该图中人物形象具有强烈的重量感和体积感，似大理石雕塑般雄浑刚健。

几个世纪以来，人们一直认为，米开朗基罗的绘画只注重人体素描，而不注重色彩的表达，但《创造亚当》这幅画冷暖色调的配置却十分高明。亚当玫瑰色的肌肤在其身后蓝绿色背景的衬托下格外醒目；上帝淡紫色的衣袍及簇拥的天使和后面披风组成的暗色调相映衬，显得轮廓清晰而突出。整体色调明亮而清冷，表现出庄重肃穆的风格。

始于1980年的西斯廷礼拜堂壁画的修复工作表明，米开朗基罗是迄今未被人知的色彩专家，他擅长创造明亮与鲜艳的色彩，处理后的人像的细部可使人看见原来色彩的生动之处。

西斯廷教堂

西斯廷教堂位于罗马梵蒂冈城内，是教皇在梵蒂冈宫所特有的小教堂，1475年，由教皇席克斯塔斯四世建造，附建在圣比哀尔大寺左侧。在这所教堂里举行选举新任教皇的大典，陈列每个教皇薨逝后的遗骸，每逢特别节日，教皇也在这里主持弥撒祭祀。西斯廷教堂是教皇个人的祈祷之所。

由于是御用场所，所以异常高大，共计长40.25米，宽13.41米，穹隆形屋顶的面积达800平方米，堂内无柱，屋顶的下面也没有弓形的支柱，堂内绘制了许多壁画，其中吉兰达约和波提切利等名家都在这里工作过。

3.《圣马可的遗体被发现》

《圣马可的遗体被发现》(意大利，丁托列托作)，画布油画，纵405厘米，横405厘米，约作于1562年，是一幅奇异的宗教画，如图3-3所示。丁托列托(Tintoretto，1518—1594)，原名雅可布·罗布斯提(Jacopo Robusti)，因生于染坊家庭，故得"染匠"的绰号，意大利语即"丁托列托"。他是提香的第二位重要弟子，也是威尼斯画派中最后一位大师。他的绘画以色彩见长，以宏大完美的构图和深刻的人文主义艺术观跻身于意大利文艺复兴晚期重要画家之列，他是这一时期威尼斯画派的重要代表。

他力求将提香的色彩和米开朗基罗的形体有机地结合起来，形成自己独特的风格，那就是构图颇有胆识，善于在暗褐色的背景前使形象出奇制胜，用光与影的对比来强调激烈的人体运动。他经常用一些难以表现的透视角度来描绘人物，以加强画面的紧张气氛。画面节奏之急促，令人望之目眩。

在丁托列托生活的时代，意大利的绘画已达到了完美的巅峰。像米开朗基罗、拉斐尔、莱奥纳尔多等大师已经基本解决了前人力图解决的所有问题。在他们手中没有解决不了的素描难题，也没有难以表现的复杂题材，据说，他们甚至已超过了古希腊和古罗马时代最负盛名的雕像水平。丁托列托的绘画不像前代大师的作品那么自然、那么清新、那么单纯和谐，他所追求的是撼人心弦、出人意料的刺激性和戏剧性。他打破常规，坚持不懈地追求艺术表

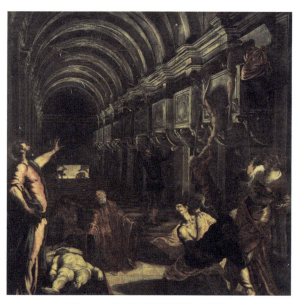

图3-3 《圣马可的遗体被发现》

现的新方式和新形式，他的探索对丰富后世绘画手段开辟了广阔的前景。

乍一看，这幅画显得混乱不堪，主要人物不是清楚地置于画中的平面上，而是让我们一直看到一个奇特的拱顶深处。在左边角落里的头带光环、手拿福音书的高个儿男子举起手臂仿佛在制止发生的一件事情。顺着他的手的方向看去，我们看到另一边拱顶之下有两个男人已经揭开墓盖，正要把一具尸体放下来，另一个头戴围巾的人正在帮助他们；远处背景中有一个贵族正拿着火把想看一看另一座墓碑上的刻辞，这些人显然正在盗墓。近景处，一具尸体直挺挺地躺在一块地毯上，并且沐浴在光线中，是圣马可在尘世生活的遗骸，利用短缩法画成。旁边一位穿华丽红袍的老者正跪在地上端详着死者。这个跪下来礼拜的贵族是供养人，是宗教团体中的一员，是他委托艺术家作这幅画的。画面的右角有一群男女在打手势，以惊骇的神情看着那位头戴光环的圣徒，原来这个圣徒便是圣马可。遗体的出现还产生了奇迹，在画面右边翻滚的人已经摆脱掉魔鬼的纠缠，魔鬼化为一缕轻烟从他口中逃走了。

在这幅画中，丁托列托不惜牺牲威尼斯画派所引以为自豪的色彩美与和谐的构图，创造出一种很奇特的效果。当时，人们必定认为整幅画非常怪异，他们对不调和的明暗对比、不和谐的姿态和动作都感到非常震惊。但是，若用普通方法，丁托列托便无法创造出这种效果，也便无法展现这个神秘的故事。

拓展知识

圣马可的故事

圣马可是威尼斯的保护圣徒，他死后，在威尼斯建造起圣马可教堂的著名圣陵，准备安放圣骨。由于圣马可在亚历山大做过主教，所以死后葬在那里的一所地下墓穴中。一伙威尼斯人接受了找到圣徒遗体并将其从亚历山大运往威尼斯的使命。他们破墓而入，准备盗墓，却不知道那么多的墓室中哪一座安放着珍贵的圣骨。当他们找到那座墓时，圣马可突然现身，指出他在尘世生活的遗骸，并指示人们不要再搜索其他墓了。

4. 《圣安东尼的诱惑》

《圣安东尼的诱惑》(尼德兰王国画家，希罗尼穆斯·博斯作)，木板油画，是三幅相连的祭坛画，作于1500—1505年，纵131.5厘米，横119厘米，现收藏于葡萄牙里斯本国立古代美

术馆，如图3-4所示。希罗尼穆斯·博斯(Hieronymus Bosch，约1460—1516)是尼德兰伟大的画家，他的成名是由于他对邪恶力量做了恐怖的描绘。

图3-4　《圣安东尼的诱惑》

文艺复兴后期，画家经常以"圣安东尼的诱惑"为题材进行创作。圣安东尼是4世纪埃及的圣人，为了考验其修行，魔鬼、怪兽和魔鬼变化成的美女利用各种手段来诱惑他。在这幅画中，圣安东尼的周围是一些怪物和魔鬼，圣安东尼跪在被火烧的罪恶之城的废墟前，喃喃自语，好像是在向远方的耶稣求助，把他从这诱惑的潮水中解救出来。

图中的怪物和废墟非常引人注目。图中由水壶变成的马头是枯柳，脚是鱼尾的母女像是从当时的炼金术中得到的灵感，但现在已无法完全了解其明确的象征意义。三联画左侧一幅画中，圣安东尼把变卖财产所得到的钱发给贫苦人，然后，圣安东尼一贫如洗地走进了广袤的荒野。他在那里诵读《圣经》，之后把头仰向天空作片刻的沉思，这时天上的奇异幻象出现了，欲来引诱他，长着巨鳍的鱼在飞行，鱼跳到了渔船里，鼠头人身的怪物在飞舞，并不时地回头张望。整幅画气象怪异，正是博斯幻想绘画的典型风格。

博斯的作品与当时流行的画法有所不同，在他的绘画世界里，常常有幻化的造型。他把动植物按照各自的特点随意变形，使其具有一种象征性。因此，有人认为博斯与别的画家的不同在于："别人是画出外面所能见到的东西，而他却能够大胆地从内部描绘出人的本性。"

5．《圣体辩论》

拉斐尔·桑蒂(Raphael，1483—1520)，与莱奥纳尔多和米开朗基罗并称为"意大利文艺复兴盛期三杰"。他生于翁布里亚的小城乌尔比诺，是"翁布里亚"流派的领袖彼得罗·佩鲁吉诺的门生。他既无莱奥纳尔多那广博的学识，也缺少米开朗基罗那杰出的才能。这个温文尔雅、性格和善的青年，赋予绘画的是来自天国仙界的、一尘不染而从容安详的美。品其画，如闻田园牧歌，寂野幽笛，其中蕴含了一种浓郁的世俗意味和细微的诗情。他所创造的许许多多的理想美的形象尤其是女性形象，是后人难以企及的。

《圣体辩论》是拉斐尔·桑蒂的代表作，绘于罗马梵蒂冈的签字大厅，底边为769.5厘米，约制作于1509—1510年间。当时拉斐尔年仅25岁。画面整体风格简洁、雄阔而朴素，反映出不同于他的圣母画的另一种大气磅礴的面貌，如图3-5所示。

图3-5 《圣体辩论》

他将原本反映罗马教权威望的内容改变为浓重的人文主义色彩,借助不同的题材情节试图表现一种人类智慧与文化的最高境界。画家把当时社会崇尚的"神学""哲学""诗学"和"法学"四种学问用宏大的绘画来加以赞美。

这一幅《圣体辩论》即属于第一室内的《神学》主题。拉斐尔用基督教会展开对圣体的"学术研究"的形式来展现一幅宏伟的多人物场面。所谓"圣体辩论",即基督教的"圣事"。画家在这里描绘的是基督教中"三位一体"的神圣不凡与神父们在隆重圣事上谈论圣典的细节场面。这里有作为圣餐(即圣体)象征的圣饼,它安放在全幅构图中间的祭坛上(即图中桌上烛台似的东西)。画上展开的事件共分两大层次,即两个场面——人间和天上。在广袤无垠的天上,众神沐浴在清冷明净的光线中。象征圣父的形象位于圆拱形画面的最高处,两侧有诸神和天使长加百列;在他的下面是处在光芒万丈的圆形光环之中的耶稣,他以裸体形象展现。在耶稣两边,是圣母与施洗约翰,在耶稣的云彩下有一球体,内有一只白鸽,它是圣灵的象征,如此构成"三位一体"(即圣父、圣子、圣灵)。《圣经》中所述的各路先知与使徒们分坐在两侧,气势十分庄严,脚下彩云翻动,形成一个天上人间的大间隔。在这浮云的下面,乃是众多宗教史上著名的人物形象。这里有圣安蒲鲁阿士、圣奥古斯丁、萨伐诺勒、但丁、圣葛莱哥阿、圣多马、僧侣画家弗拉·安杰利科等。拉斐尔运用卓越的造型技巧,有条不紊地、节奏感强烈地布置了这些人物形象,并且色彩饱满深沉,有很强的表现力,展现了宗教史上一次伟大的聚会。

签字大厅是梵蒂冈内一间规模较小的房间,纵9米,横约6米,外形线是半圆拱门。从远处看去,它像半圆形的弧窗,所以,壁画只有顺其墙壁原有的造型进行描绘。拉斐尔利用上部的半圆拱弧进行了恰到好处的处理,他画成拱形建筑细部,使画面与墙面本身顺其自然。这是拉斐尔的匠心独运之处。

6.《施洗约翰的头在显灵》

《施洗约翰的头在显灵》，画布油画，是法国画家莫罗(Gustave Moreau，1826—1898)的代表作，作于1875年，纵106厘米，横72厘米，现收藏于巴黎卢浮宫博物馆。画中表现的是一个十分戏剧性的场面，如图3-6所示。

《圣经》中的故事说，由于约翰当众斥责希律王娶兄弟之妻希罗底，希罗底这个心如蛇蝎的女人对约翰痛恨之极，决定利用女儿莎乐美为她报仇。在希律王的生日宴会上，莎乐美优雅的舞姿博得了国王的欢心，希律王发誓赏赐莎乐美她想得到的任何东西。希罗底乘机教唆女儿："要约翰的人头。"莎乐美立即对国王说："我要约翰的人头，请把它放在盘子里端给我。"希律王无奈命士兵砍下约翰的头，约翰以身殉教。那头在盘子里闪着金色的光芒，国王和希罗底都禁不住露出恐怖之色，只有仍陶醉在舞蹈成功之中的莎乐美接过盘子送给她的母亲。

图3-6 《施洗约翰的头在显灵》

倘若别的画家画这个场面，一般不脱离《圣经》的内涵，即莎乐美怀着欢娱的情绪凝视着施洗约翰的头。但是，莫罗则大胆地赋予画面一种隐喻性，表现施洗约翰的头徐徐从盘中升起，在发光的头颅前，莎乐美表现出悔恨、恐惧和伤感的心理。莫罗用东方的装饰来强化这个女子的妖艳，只见她雪白的肌肤上挂满了珠花和璎珞，并且穿着锦绣的彩衣。

"这个女人冷漠地、残忍地在刚才由于东方人而污染了的花园里行走。我要描绘这些细微情绪不是在题材里，而是在今天的妇女的气质中发现的。她们寻求不健康的感情。她们如此愚蠢，甚至最惊心动魄的恐怖场面也不会使她们震颤。这是我描写的主题的一个方面。"这一席话有助于我们理解这幅以"莎乐美"为题材的作品。

与莫罗同时代的英国作家王尔德的名剧《莎乐美》更加明显地反映了这种19世纪末颓废而变态的心理，即为求一时的享乐而不顾道德准则。他索性讲明莎乐美因爱约翰而得不到手，所以命人将他杀死。当约翰的头被献到大殿上时，她发疯似的狂吻死者的头颅以满足自己的欲念。这出剧目与莫罗笔下的《莎乐美》有异曲同工之妙。

莫罗还培养了许多对绘画变革有重大影响的画家，如马蒂斯、马尔凯、卢奥等人，并且他对象征主义的诗人与作家有重大的影响，他们常从他的画中汲取灵感，或是将他的画加以编纂，创作成文学作品。

拓展知识

莫罗和象征主义

象征主义是19世纪后期至20世纪前期流行的一种艺术思潮。象征主义以叔本华、伯格森等人的主观唯心主义哲学为理论支柱，认为现实世界是虚幻的、是使人痛苦的，而"另一世界"则是真实的、充满美的。人只有通过"梦幻"，依靠神秘的内心体验，才能进入"另一世界"，才能发现出美。在艺术表现方面，象征主义强调"暗示"与"象征"，用隐晦的、谜语式的艺术语言引导欣赏者形成某种"意象"，以沟通两个世界的联系。象征主义在文学、戏剧和美术等多个门类都有影响。

法国画家居斯塔夫·莫罗是象征主义在绘画领域的代表。莫罗的画带有神秘主义的意味，结合安格尔和德拉克洛瓦的精髓，既具有像安格尔那样精严细腻的造型能力，又善于运用丰富的色彩辅成华丽灿烂的画面。莫罗虽大多画的是宗教传说和神话故事，却能够按照自己的意图进行另外的解释。

第二节　神话、历史及风俗画欣赏

虽然文艺复兴时期的艺术大师们都是以宗教绘画创作的成功而闻名于世，但他们的艺术观念却冲破了宗教的藩篱，认为艺术不仅可以用来叙述宗教的教义，还可以表现神话、历史故事，以及再现现实社会的某些侧面。于是他们不断地更新和探索，解决了在平面上再现视觉真实的一切难题。

由此，欧洲画家们画自己喜欢的题材，一心要把心中的理想用美丽的形式展现在绘画中，让观赏者能有身临其境的感觉，并且为画中的故事和场面所感动。直到19世纪末印象派的出现，欧洲画家们才逐渐疏离了这些题材内容，转向纯形式的探索。

1. 《圣罗马诺之战》

《圣罗马诺之战》，意大利，保罗·乌切罗(Paolo Uccello, 1397—1475)作，木板油画，约创作于1450年，纵182厘米，横323厘米，现收藏于佛罗伦萨乌菲奇美术馆，如图3-7所示。

乌切罗注重写生，也注重科学理性的探索，他用毕生地精力深入系统地钻研透视学，以便更好地表现真实，他对透视的研究兴趣到了废寝忘食的地步，并最终使其成为透视法的创始人之一。《圣罗马诺之战》这幅作品的内容并不具备重大的历史意义，描绘了佛罗伦萨与邻邦进行的一场区域性战争的场面，但是此画的重要性在于它是西方绘画史上第一批运用透视法的实验性绘画杰作之一。乌切罗为了研究透视一共创作了三幅相关题材的绘画，其他两幅分别珍藏于法国巴黎卢浮宫和英国伦敦国家画廊。画家本人的传世之作非常少，因此这幅

为美第奇宫制作的室内镶板装饰画成为他最具代表性的作品，显得弥足珍贵。

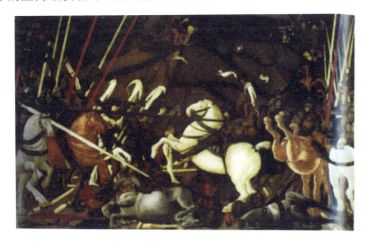

图3-7　《圣罗马诺之战》

画面中乌切罗表现了复杂的透视关系，右侧两骑兵交战时的前后距离，掉落地上甲胄、断矛的透视位置，画面左侧集中的骑马人物前后关系，倒在地上的士兵及翻落的战马的透视缩短形象，背景与近景之间的透视距离，甚至连骑士的长矛的不同角度都精确地按照透视规则来处理表现。然而这种一味追求透视的实验画法，最终影响了画面的生动性，战斗的人物与马匹显得呆板，有点像玩具兵人，地上的甲胄、断矛也被整齐地码放，远处的景色像贴上去似的，画面的整体效果与乌切罗所要展现的意图相去甚远，残酷、血腥、混乱的战争场面，在这幅画作中被赋予了严格的秩序，一切为透视至上。这种实验性画法所造成的缺陷，是当时探索绘画技法所不可避免的。但是乌切罗的绘画实验，对于后世画家重视绘画的透视学是有重要意义的。绘画技法的改进正是在这些前人失败的基础上达到的。

保罗·乌切罗对透视法有着深入的研究，他的作品反映出15世纪佛罗伦萨画派所倡导的人文主义精神，他钟爱哥特式造型，擅于表现人物庞杂而富于动态的作品，对后世的画家影响较大。

2．《阿尔诺芬尼夫妇像》

《阿尔诺芬尼夫妇像》，尼德兰王国画家扬·凡·艾克作，木板油画，纵82厘米，横60厘米，现收藏于英国伦敦国立画廊。《阿尔诺芬尼夫妇像》如图3-8所示。

该画真实地描绘了典型的资产者形象，不仅再现了阿尔诺芬尼夫妇的外貌和个性特征，而且对室内的环境什物作了极其逼真的描绘，显示了画家特殊的造型才能。《阿尔诺芬尼夫妇像》不但是新型油画深入表现的最早尝试，也是后来发展起来的风

图3-8　《阿尔诺芬尼夫妇像》

俗画和室内画最早的先例。

画家在这幅作品里用极其细腻的笔法，逼真地刻画了年轻夫妇俩的肖像，夫妇的手势表示互相的忠贞，托着妻子的手表示丈夫要永远养活妻子；而妻子手心向上表明要永远忠于丈夫。华贵衣饰表明人物的富有；画面上方悬挂的吊灯点着一支蜡烛，意为通向天堂的光明；画的下角置一双拖鞋表示结婚，脚边的小狗表示忠诚，女子的白头巾表示贞洁、处女，绿色代表生育，床上的红颜色象征性和谐，窗台上的苹果代表平安，墙上的念珠代表虔诚，刷帚意味着纯洁；画面中间带角边的圆镜代表天堂之意。这一切带有象征性的描绘使画面洋溢着虔诚与和平的气氛，提示着对婚姻幸福的联想，表达对市民生活方式和道德规范的赞颂。

在背景中央的墙壁上，有一面富于装饰性的凸镜，它既是全画尤其值得观者注意的细节，又是这幅画的特色所在，即用镜子来丰富画面空间，开创了日后荷兰风俗画的先河。在这面小圆凸镜里显示出了相反的空间景象，夫妇的背影及对面的人清晰可见，房间景物在凸镜中反射出的透视变形被描绘得精准无误，足见画家本人对光线反射知识的正确理解与把握。凸镜镜框为10个突出的朵状方形，每个方形内又置一个小圆形，每个圆形内嵌有一幅小图为装饰，虽细节不是很清楚，但内容依旧可看出与耶稣受难有关。此外，吊灯的刻画之精彩逼真，也颇受现代摄影者的赞誉。

《阿尔诺芬尼夫妇像》这幅作品不仅在人物的性格和内心的描绘上令人赞叹，室内的静物描绘更是细腻精微，日后静物画发展为独立的画种，在此画中已见端倪。更为重要之处在于，此作是新型油画深入表现的最早尝试，其价值与地位在艺术史上具有里程碑式的意义。

拓展知识

凡·艾克兄弟与油画

扬·凡·艾克(Jan van Eyck，1385或1390—1441)和他的兄弟休伯特·凡·艾克(Hubert van Eyck，1370—1426)都是著名画家，合称为凡·艾克兄弟，都是尼德兰现实主义美术的奠基人，他们合作的《根特祭坛画》是尼德兰文艺复兴的最卓越的标志，在尼德兰绘画史中具有划时代的地位。

《阿尔诺芬尼夫妇像》是扬·凡·艾克肖像画作品的代表。凡·艾克在这幅画上采用了一种新的油色画法，使画面能保持经久鲜润和美丽。据说，他是油画的最初发明者，不管是否确切，他在试验用油调色，并取得油画的艺术效果方面，是开拓者。他最先使用了新的涂料——松脂或乳剂。根据古代美术史家瓦萨里的记载，扬·凡·艾克用快干油来作画，能使画面在一昼夜间便可干燥而且不怕潮湿。后来，这种方法很快传到了意大利，并被那里的画家所采用。

3．《维纳斯的诞生》

《维纳斯的诞生》，布上蛋彩，纵175厘米，横278厘米，意大利画家波提切利于1485年为罗伦佐·美第奇的卡斯特罗别墅绘制，此画现收藏于佛罗伦萨乌菲奇美术馆，如图3-9所示。

图3-9 《维纳斯的诞生》

波提切利的作品《维纳斯的诞生》取材于古希腊神话,从波利齐安诺一首长诗《吉奥斯特纳》中受到启迪创作而成,是文艺复兴时期为数不多的、杰出的非基督教题材作品。画中作者表现了爱与美的女神维纳斯从大海的泡沫中诞生这一美轮美奂的神话场景。裸体的维纳斯身材修长,优雅地站在美丽的贝壳上,漂浮在微波荡漾的海水之中,卷曲的金发随风飘动,甜美的面孔上带着一丝淡淡的红晕,凝视远方的双眸流露出对眼前世界的迷惑与惆怅。

她肤如凝脂、容颜秀美、气质超凡,这是神与自然的力量所结合的美。此时西风神和微风神鼓起两腮,将贝壳轻轻吹到岸边,时序女神张开斗篷,准备为维纳斯披上新装。

波提切利在创作此画时,在画面的安排上将原诗中一些喧闹的描写去掉,刻意为美神营造了极为幽静的环境,在平静而微有碧波的海面中来衬托被人们誉为文艺复兴精神的缩影——维纳斯。画面色彩淡雅,线条律动优美,在构图上,风神和时序女神互相对称的一对弧线构成了一个半圆形,立于贝壳上的维纳斯则处在中心位置,这种构图使画面的人物形象优美而飘逸,充满了韵律美和诗意美。维纳斯的人物造型极富寓意,裸体人物在中世纪是被严格禁止的,此画以如此大的尺度表现裸体的女性,既有美第奇家族的庇护,同时也昭示着人文主义渐渐冲破禁锢的枷锁,维纳斯将爱与美带到人间,她的诞生预示着一个新时代的来临。画面尽管被处理得诗意浓浓,而维纳斯的体态看上去却有些软弱无力,忧郁的表情与迎接她的场面反差很大,这种描绘对象内心世界的方式恰恰是画家自身真实精神的写照。它启示观者,女神来到人间后对于自己的未来不是满怀信心,似乎充满着惆怅。维纳斯这个形象在一定程度上反映了艺术家自己这个时期对现实生活的惊惶与不安。

波提切利的创作以全新的美感来阐释自己对哥特式和古希腊艺术的理解,他的作品与其他文艺复兴画家们重视透视、明暗、空间结构关系的处理不同,他擅用富有律动的线条表现,追求精致典雅的装饰趣味及浓郁的诗般意境。他是文艺复兴时期佛罗伦萨著名的画家,深受人文主义思想影响。他的代表作品还有《春》《圣母子与诸圣徒》《山陀儿与帕里斯》《带石榴的圣母》《弃妇》《诽谤》等。

4．《田园合奏》

《田园合奏》，布面油画，纵110厘米，横138厘米，意大利画家乔尔乔内作，现收藏于法国巴黎卢浮宫。《田园合奏》又称《乡村音乐会》，先是由乔尔乔内绘制，后由提香继续完成，是一幅极具幻想的作品，这幅作品将自然美和人体美自然融合，不仅体现出人与世界之美的主题，充满神秘的诗意，还表现了画家对时代精神的探索，反映了16世纪以来威尼斯绘画风格的审美理想，如图3-10所示。

图3-10 《田园合奏》

沉静的山岗、浮动的云彩、茂密的植物，这一典型的威尼斯画派的乡间风景，两位衣着华丽的年轻乐手和两位体态丰腴的裸体女子在乐器伴奏中欢乐，将人们引入恬静的诗意境界，宛如一首人生颂歌，赞扬世俗生活中人性人情和爱之美。作为贝利尼的学生，乔尔乔内在思想上也接受了人文主义的主张，同时他也被希腊诗歌所吸引，作品中开始赞美人对幸福生活的向往。16世纪以来，威尼斯画派从宗教禁欲主义中挣脱出来，对人性和大自然界的表现产生了强烈兴趣，加之威尼斯地区特有的环境，使画家对光和色有了较深的感受和理解，在形体、色彩、柔和的线条和景色的层次上都达到了高度的统一。乔尔乔内在《田园合奏》这幅作品中，给观者展现出的是似幻境非幻境、似现实非现实的情景，他将幻想与现实相交叠展露出超现实主义的端倪。《田园合奏》是乔尔乔内的最后一幅作品，他将当时的美学思想和艺术表现推到了一个新的境界，开创了风景人物绘画的新格局，对后世产生了深远影响，而在这之前佛罗伦萨画家则仅仅把风景作为人物的陪衬。

乔尔乔内是第一个真正意义上的意大利威尼斯画派画家，他是威尼斯画派中最具抒情风格的画家，他的绘画造型优美、色彩绚丽，人物和风景自然交融。乔尔乔内在32岁时就告别了人世，所以他留在世上的画少之又少。那个大时代本身是能托得起他的才情的，或许他的天赋过于出众，而天妒英才。他一生中仅创作了30余件作品，传世真作大约只有五幅，尽管如此，乔尔乔内仍不失为盛期文艺复兴的绘画大师之一，其主要作品还有《牧人朝拜》《博士来拜》《神圣家族》和《三个哲学家》等。

5. 《劫夺留西帕斯的女儿》

《劫夺留西帕斯的女儿》，纵223厘米，横209厘米，布面油画，法兰德斯画家鲁本斯作，现收藏于慕尼黑美术馆。画作以巴洛克风格描绘了希腊神话中传统的抢婚习俗场面，宙斯与丽达的两个孪生儿子卡斯托耳与波吕克斯，他们一个善骑，一个善战，都英勇无敌，两兄弟从不分开，统称狄俄斯库里。他们爱上了迈锡尼国王留西帕斯的两个女儿佛伊贝和希莱拉，可是她们已经另许他人，于是两兄弟便强行把她们掠走为妻，如图3-11所示。

图3-11 《劫夺留西帕斯的女儿》

画面上表现的正是两个黝黑的壮汉把两姐妹从睡梦中劫走，正在强行拉上马背。近似正方形的画面，两匹马和两对男女的交错相依占据中央，形成对角线式的构图，造成了极具动势的视觉印象。裸体女子晶莹剔透的皮肤和黝黑的壮汉形成了强烈的对比；姐妹俩软弱无力地挣扎与兄弟二人粗暴简单的动作形成冲突；一匹马扭身探蹄，一匹马双蹄腾起更加剧了画面的戏剧性和空间感。人体的肤色、马匹的毛色、盔甲战袍在蓝天的映衬下层次丰富，对比强烈，艺术效果极富有冲击力。最有趣之处是画面动中取静，在左侧的一角，长着翅膀的小爱神，面容沉静，面带微笑，暗示出作者绘画的本意：看似暴力的场面，实际上是一场爱情游戏，是天作之合。

作者彼得·保罗·鲁本斯(Peter Paul Rubens，1577—1640)出生于德国赛根，师从凡·诺尔特、维尼乌斯和维尔哈赫特，是17世纪法兰德斯最杰出的画家，是巴洛克绘画风格的典型代表。他的艺术融合法兰德斯和意大利的传统艺术，同时还继承了老勃鲁盖尔的现实主义传统，对欧洲绘画的发展有重大影响。他偏爱巨幅作品，他的绘画在构图上，动势很大，形象

不论男女，都造型结实饱满，表现得壮健有力，色彩饱满热情，透着几欲爆发的精力，甚至是强烈的肉欲。

鲁本斯一生过着王子般的生活，49岁时爱妻去逝，53岁时又与一位16岁的妙龄少女海伦·富尔曼结婚，仍然过着幸福生活。在他63岁时走完了自己艺术的一生，为人类艺术宝库贡献了3000余幅艺术珍品，被称为"画家之王"。法国美术史家丹纳说：佛兰德斯只有一个鲁本斯，正如英国只有一个莎士比亚，其余的画家无论如何伟大，总缺少一部分天才。其代表作品还有《上十字架》《酒神祭》《赛丽斯雕像》《阿尔古斯之死》《阿马松之战》等。

6．《浴后的狄安娜》

《浴后的狄安娜》，纵57厘米，横73厘米，布面油画，法国画家布歇作于1742年，现收藏于巴黎卢浮宫，如图3-12所示。

图3-12 《浴后的狄安娜》

这幅作品描绘的是希腊神话中的月亮和狩猎女神狄安娜，她是宙斯和勒托所生的女儿，也是太阳神阿波罗的孪生姐妹。画面以非对称的方式描绘了两名体态丰腴的裸体少女，右侧的狄安娜侧坐在铺着白色和条纹格的丝绸上，前额戴着银色的月牙，脚尖搭在侍女的腿上，高贵的身份不言而喻。一束明亮的暖光投射在出浴后的裸体上，令肌肤更加晶莹细腻，背景隐匿在暗光的绿冷色调之中，这种具有舞台效果的安排实为布歇的刻意之举，其早年的舞台设计经验运用于绘画之中已不止这一次。布歇作为宫廷宠儿，游走于上流社会之中，逢场作戏迎合上层欣赏口味，尽管其处理人体的技术非常出色，但作品缺乏现实主义内涵，内容不免空洞。希腊神话中的狄安娜是以贞洁著称的女神，但布歇笔下的女裸体却像是供人欣赏的宫廷贵族妇女，与古希腊所倡导的典雅相去甚远。古希腊神话中狄安娜的另一重身份是狩猎女神，容貌虽美却生性残暴，报复欲极强，布歇所画的狄安娜让人丝毫感觉不到她猎人般的

敏锐与矫健以及暴戾的性情，他为了暗示她的身份特意画出了两只猎狗和捕杀的猎物。

布歇(Francois Boucher，1703—1779)，自幼有神童之称，20岁时，所画的美术作品就获得了美术院展览会的一等奖，之后布歇去了意大利留学，经过几年的刻苦学习，绘画的技术水平越发提高，名声大振，之后成为法国洛可可绘画的重要代表，创作了大量的神话画、牧歌画和风俗画，其笔下的描绘对象，有理想化的成分，造型和色彩却也过于娇艳，这种风格饱受当时评论家的激烈批评，然而作为宫廷画家的布歇，其创作代表了一种新的趣味，它以华丽、雅致和富有东方情调的装饰来迎合资产阶级贵族的新口味，形成鲜明的"洛可可风格"特征。他一反古典主义强调明暗对比的表现方法，故意减弱明暗，加大油的用量以加强色彩的透明感，特别是在女裸体的处理上强调女性的妩媚和华丽，在画面整体色调上用色浓艳，他的画风和技法对后来的印象派有很大的启示。《浴后的狄安娜》是他画作中最具代表性的一幅。其代表作品还有《蓬巴杜夫人》《维纳斯的梳妆》和《朱庇特与卡列斯托》等。

7.《倒牛奶的女佣》

《倒牛奶的女佣》，纵45.5厘米，横41厘米，布面油画，荷兰画家维米尔作于1658年，现收藏于荷兰阿姆斯特丹美术馆，如图3-13所示。

明亮的光线从窗外照入，使屋内充满了轻柔和煦的阳光，身体丰盈的女佣脸颊微微地泛着红光，嘴角轻轻上扬，专注乳白的牛奶轻轻地从瓶中倾泻而出，女佣动作的安详、静谧充满了宁静、安适的生活气息。背景是一面空白的墙壁，与窗前人物及桌上的杂物形成对比，桌上的物品被杂乱地摆放着，粗糙的面包、普通的瓷器、堆放的桌布、窗边的藤篮、墙角的马灯以及地上的小木箱，这些看似不起眼的物品，却使得画面充满了真实感，一切是那么的质朴而生动。女佣的袖口高高挽起，展示给观者她一直在忙碌之中。

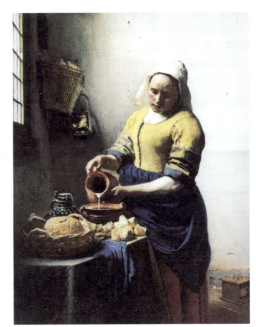

图3-13 《倒牛奶的女佣》

画面的色调柔和，光线的表现非常完美，光线由强到弱、由明到暗的变化，控制得恰到好处，让人有如身临其境之感，色彩的配置上画家钟爱柠檬黄与蓝色，画中女佣头戴白色头巾，身着柠檬黄的上衣，系着蓝色的围裙，令画面既和谐又醒目。维米尔与伦勃朗不同，他并不是用明暗画法去强调戏剧性效果，而是减弱它的对比强度，用点彩法表现明亮闪烁的光斑。他的点彩法在画面上产生了明暗和虚实的奇妙效果，造成微妙的光影变化和空间感。维米尔在造型的处理上也颇有独到之处，似可用"简洁洗练、朴实凝重"八个字加以概括。他注重用大色块描绘近似于几何形的大形体，而不屑于在细枝末节上作纤毫毕现的刻画。由于他的写实功力极深，他的作品非但不失之于简陋单调，反而给人以深沉大气的印象。此外，他的作品构图简洁，在荷兰艺术中几乎是史无前例的，虽然同时代的其他画家也描绘家居生活的场景，但他们很难达到如此简洁的效果。

约翰内斯·维米尔(Johannes Vermeer，1632—1675)是荷兰最伟大的画家之一，被看作是

"荷兰小画派"的代表画家,但却被人遗忘了长达两个世纪之久。维米尔的作品大多是风俗题材的绘画,基本上取材于市民平常的生活。他的画整个画面温馨、舒适、宁静,给人以庄重的感受,充分表现出了荷兰市民那种对洁净环境和优雅舒适气氛的喜好。值得一提的是,维米尔的作品中所使用的蓝色,是他独特配制出来的,至今无人能破解它的配方。他的代表作品还有《戴珍珠耳环的少女》《画家的工作室》《花边女工》《读信的姑娘》等。

8. 《筛麦的妇女》

《筛麦的妇女》,纵131厘米,横167厘米,布面油画,法国画家库尔贝作于1854年,现收藏于法国南特美术馆,如图3-14所示。

图3-14 《筛麦的妇女》

《筛麦的妇女》又称《筛麦妇》《筛麦》,是库尔贝表现普通劳动者的朴素、勤劳品质的最成功的作品之一。"劳动者是美丽的",这是所有人看到这幅作品时的最深刻感受。画面的左侧穿着灰色裙子的农妇,倚靠在麦包上,心不在焉地捡着麦子。在画面右侧一个男孩正低着头查看木柜,处于阴影下。画面主体人物背对观者,正在筛麦子。

此画最不同之处就是在主要人物的刻画和表现上,主要人物的脸是背对着观众的,但是库尔贝从人物的动势和体态上表现出了她是一个健康、勤劳、朴实的农村姑娘,洁白而圆润的手臂可以看出她很年轻,虽是背对观者不知其容貌,却给观者带来了无限的遐想空间。画家在作品中展示了劳动妇女的形象和常见的劳动场景,由于高超的写实技巧,使这一形象产生了令人向往的艺术魅力,给人以美的享受。这幅画如实地反映客观现实,以实际生活为基础,以自然为范本,表现普通人的生活,歌颂劳动,赞美自然,将劳动者作为艺术创作的典型表现。这幅画的产生标志着现实主义画家开始找到了现实主义创作源的对象的主张,即19世纪40年代法国批判现实主义画派所倡导的。《筛麦的妇女》为现实主义艺术在以后的发展

创造了良好开端,通过这幅作品,我们可以强烈地感受到劳动的魅力。

古斯塔夫·库尔贝(Gustave Courbet,1819—1877),法国著名的批判现实主义画家。

1855年,在世界博览会期间,在官方的艺术沙龙之外,他举行了一次富有挑战意味的个人画展。在这个画展上,库尔贝公开发表了美术史上有名的现实主义宣言。宣言主张要独创,要成为活的艺术,要忠于客观对象的表现,主张艺术家必须表现当代生活。这个宣言奠定了库尔贝在批判现实主义艺术中的重要地位。他提倡以"生活的真实"为创作的最高原则,大胆地描绘了那个时代的生活,运用朴素的色彩关系、和谐的颜色层次,表现出特有的触觉、质感。他开辟了19世纪法国民族艺术发展的新阶段。

9.《拾穗者》

《拾穗者》,布面油画,纵83.5厘米,横111厘米,法国画家米勒作于1857年,现收藏于巴黎奥赛美术馆,如图3-15所示。

图3-15 《拾穗者》

画面描绘了农村秋季收获后,人们从地里拣拾剩余麦穗的情景,近处三位衣着朴素的农妇,其中两人正在弯腰拾穗,另一人手抚膝盖略作休息;远处的麦垛如山峦般起伏于广袤的田野,其间农夫们在监工的指挥下紧张地忙碌着,有的收割,有的归拢,有的搬运。画面景物由大渐小、由近及远,近景的人物与远处的人群形成对比,与远处地平线上的马车、麦垛遥相呼应,律动之美油然而生。拾穗的农妇面部刻画不够细致,因为这不是画家想要表现的主要内容,劳动的体态比脸部的表情更加耐人寻味,简单重复的拾穗动作谈不上优雅,然而这些穿着粗布衣衫和笨重的木鞋、体态健硕的拾穗者给观者带来一种不同寻常的视觉感,人物如纪念碑一般矗立于广阔的田野,人物分别戴着红色、蓝色、黄色的帽子,衣服也以此为主色调,牢牢地吸引住观者的视线,令画面充满庄严而神圣的感觉。忍耐、谦卑、忠诚融于简单的动作之中,却时时映射出一种深沉的宗教情感,米勒以凝重质朴、造型简约的概括力,来塑造平凡人物。他的作品有着田园诗般的意境,更有着深层次的内涵,人与土地的关

系，田园般的景致与现实生存的重压，在这里被揭示得淋漓尽致。19世纪70年代以前的法国农村还处在封建宗法制度下，农民从事繁重的农业劳动，生活艰苦，自卫能力又很弱，对新事物不敏感。所以，对巴黎出现的革命风暴是淡漠的或持观望态度。米勒的作品中就流露出这种感情。他满怀对受苦农民的无限深情，以深厚朴实的绘画语言去歌颂农民那种真挚、勤劳、朴实、善良的美德，反映他们生活的不幸与顽强的生命力，从而对这不合理的社会予以揭示与控诉。

《拾穗者》最初题名为《八月》，是让·弗郎索瓦·米勒(Millet，1814—1875)描绘农民题材最成功也是最具代表性的作品之一。他正视赤裸裸的现实，大胆而不加粉饰地描写现实生活，肯定普通人在艺术中的意义，作品具有一定的批判性，达到了一定的真实性和深刻性。《拾穗者》一经问世，便引起资产阶级舆论界的广泛关注。有的评论家写文章说："画家在这里是蓄有政治意图的，画上的农民有抗议声。"又说："这三个拾穗者如此自命不凡，简直就像是三个命运女神。"米勒是法国19世纪杰出的批判现实主义画家，有"田园画家"和"写实主义先驱"之誉，其代表作还有《晚钟》《倚锄的人》《播种者》等。

10．《希阿岛的屠杀》

《希阿岛的屠杀》，布面油画，纵421.5厘米，横352厘米，法国浪漫主义画家德拉克洛瓦作，现收藏于巴黎卢浮宫，如图3-16所示。这幅作品取材于真实历史事件，1822年，土耳其人占领了属于希腊版图的希奥岛，并血洗掠夺了这个小岛。据说被杀平民有23 000人，被卖为奴隶的有47000千人。侵略者的暴行激怒了全欧洲的进步人士，也深深地激怒了画家德拉克洛瓦，他怀着巨大的同情，以鲜明有力的构思、动人心魄的形象创作了这幅作品。

画面直接表现了土耳其人的掠杀和手无寸铁的希腊人民的困境。画中心坐着一位老妇，她惊恐而绝望地看着周围发生的一切，简直不敢相信自己的眼睛。旁边有一对希腊夫妇依偎在一起，他们被抢劫一空，几乎没有勇气再面对生活。画幅左边有位倒在血泊中的母亲，她可怜的孩子还爬在她身上寻找乳汁。画中还有拖在侵略者马背后拼命挣扎的少女，有绝望的老人，无力反抗的、惊恐的男男女女。这些被凌辱的无辜希腊平民，同骑在高头大马上趾高气扬的侵略者形成对比，更激起人们的激愤之情。前景的深色调在明亮的背景衬托下显得格外突出，人物的服装和各种物品的细节都被仔细而生动地刻画出来，色彩尤其复杂醒目，笔触也相当明显，暗褐色的土耳其士兵衬托着希腊人苍白的躯体，远处宁静的地平线衬托着海滩上的动荡掠杀。整幅画充满了人类的不幸与灾难，充满了痛苦与残忍。

《希阿岛的屠杀》首次在沙龙中展出时便引起了巨大反响，学院派画家格罗曾倒吸一口

图3-16 《希阿岛的屠杀》

凉气，称"这简直是绘画的屠杀"。巴黎著名的评论家戈蒂叶这样记述当时观众的反映："强烈的色彩，画笔的愤怒，它使得古典主义者都如此不满与激动，以致他们的假发都发抖了；而年轻的画家感到非常满意。"

欧仁·德拉克洛瓦(Eugene Delacroix，1798—1863)，法国浪漫主义绘画最杰出的代表。他从巴洛克绘画中借鉴绚丽的色彩，从鲁本斯那里学会以流动的线条增加画面的表现力，同时借鉴英国风景画家康斯坦布尔、伯宁顿、透纳等作品色彩的表现手法。其代表作还有《米索隆基废墟上的希腊》《自由引导人民》《自画像》和《阿尔及尔妇女》等。

第三节　肖像画欣赏

以具体人物形象为描绘内容的肖像画，古已有之，也许人们画肖像的最初动机来自对生命的留恋和对死亡的抗拒。据记载，公元前4世纪古希腊时期的阿佩莱斯就为当时的王公贵族画过许多肖像。至14世纪后半期，肖像画逐渐成为欧洲绘画的重要内容。

文艺复兴以后，随着人格与个性的被尊重，肖像画进入了全盛期。时至今日，尽管肖像画的形式和风格在不断地变换，但描绘具体人物形象的这一内容却从来也没有停止过。因为肖像画不仅再现了特定人物的容貌和内在的精神、气质，使他们在画中得以永生，而且还体现着画家对人物的评价和感情态度。

如果将那些成功的肖像画排列起来，我们还可以体味到不同历史时期人们的不同生存状态以及由此形成的不同心境和神情，对那些过去了的时代有一个更加真切、生动的了解。

1．《蒙娜丽莎》

莱奥那多·达·芬奇(Leonardo da vinci，1452—1519)处在意大利文艺复兴的盛期，自画家乔托之后，他集前人成就于一身，站到了意大利文艺复兴的最高点，是文艺复兴的象征。在绘画上，他针对真实的人物，研究透视、解剖，并观察刻画人的内心活动。

《蒙娜丽莎》是其肖像画的代表作，如图3-17所示。

该画纵77厘米，横53厘米，作于1503—1506年，现收藏于巴黎卢浮宫美术馆。这幅举世闻名的作品成功地塑造了一位城市有产阶级的妇女形象。据同时代的传记作家瓦萨里记载："蒙娜·丽莎原是佛罗伦萨一位皮货商的妻子。"据说，这位妇女刚失去自己心爱的女儿，悲戚抑郁。画家为了让她面露微笑，想出种种办法，如请乐师奏乐、唱歌等让她开心。这幅画表现了蒙娜·丽莎面露微弱笑容的那一刻。

在中世纪，妇女的行为举止受基督教教义约束，欢乐与痛苦不能充分地表现出来，所以，中世纪的肖像画一般比较呆板、僵硬而无表情。达·芬奇身处文艺复兴时期，在人文主义思想的影响下，从科学的角度探索表现人的感情。他利用解

图3-17　《蒙娜丽莎》

剖透视的科学知识使形象更完美、更真实生动。在构图上，达·芬奇改变了以往的肖像画构图，采用了微侧的正面半身像构图，透视点略微上升，使画中人显得更加端庄、稳重。

在背景处理上，达·芬奇运用了"空气透视法"，把背景的山峦、小径、溪流都推向远处，如笼罩在雾中一般，以此来突出人物形象。此外，蒙娜·丽莎的双手也画得很出色，极其纤细、柔软、富有质感，表现了达·芬奇敏锐的观察力及精湛的写实功力。达·芬奇的这幅画肯定了人生的美好及其意义。

达·芬奇

达·芬奇有多方面的才能，对人类作出了很大的贡献，他是画家、数学家、力学家、工程师，在物理学的各种不同部门中都有重要发现。他把一生中的很多时间都用于科学研究。

2.《教皇英诺森十世像》

《教皇英诺森十世像》，西班牙画家委拉斯贵支作，布上油画。迭戈·委拉斯贵支(Diego Velazquez，1599—1660)是17世纪西班牙伟大的现实主义绘画大师。他以忠于现实的笔锋，描绘了权贵的虚伪和狡诈、不幸人们的屈辱的生活，以及一些反映劳动人民生活的绘画作品。

委拉斯贵支曾两度游学意大利。意大利的绘画，特别是威尼斯画派对他的艺术发展起了十分重要的作用，此后，他处理空间、透视、光和色方面的水平都有了很大提高。他的肖像画最为著名，其特点是写实和流畅。担任宫廷画师后，他一反西班牙宫廷画像的僵硬和公式化的传统，让被画者摆出自然的姿势，摒弃不必要的附加装饰，主要表现人物的精神状态和个性。

他最负盛名的肖像画《教皇英诺森十世像》是他二度游学意大利时所作，纵140厘米，横120厘米，现收藏于意大利罗马多利亚-庞菲利画廊，如图3-18所示。

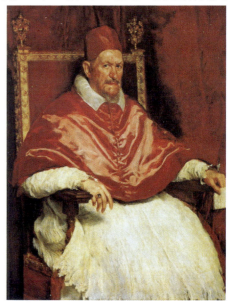

图3-18 《教皇英诺森十世像》

在这幅画中，缎子质料裁制的法衣披肩在光照下闪烁着光芒。教皇嘴唇紧闭，双眉深锁，目光斜视，脸上布满阴沉的戾气。火红的法衣与袍服的白色相对照，更衬托出教皇生动而富有光彩的脸。他的眼神像鹰一样直盯着画外，显出了他的专横、欺诈和自负。委拉斯贵支丝毫不差地把这些因素融入形象之中，令人意想不到的是，教皇竟十分满意。

委拉斯贵支如此深入地描绘英诺森十世的灵魂，以至后世许多评论家在讨论如何描绘内

心世界的问题时，都以这幅画作为论据。

3．《自画像》

《自画像》，荷兰画家伦勃朗作，布上油画。伦勃朗·凡·莱茵(Rembrandt Van Rijn，1606—1669)不仅是荷兰，也是世界美术史上一位伟大的现实主义画家。无论创作还是写生，伦勃朗刻画的中心都是人物，而在其人物身上所要着力表现的则是他们的内心世界。他是一个真正的肖像画大师。

伦勃朗善于利用光影，从卡拉瓦乔的明暗对比法入手，利用光线来塑造形体、表现空间，最终使光成为他画面中最动人的因素。不同于维米尔的散光，他总是让一束强烈的光照在画中的主人公头部，其余部分则融入阴影中，使作品产生一种灵异的气氛，而人物好像都散发着淡淡的光。

伦勃朗一生中画了很多自画像，可以说这些自画像概括了他的一生，尤其是在他的后半生，经过生活的磨砺，他的自画像中表现的内涵也越来越丰富。

这一《自画像》如图3-19所示，画于1660年间，他的结发妻子已经去世，家产变卖并被迁到罗桑夫拉哈特。54岁的伦勃朗，左手握着调色板与画笔，右手叉

图3-19 《自画像》

腰，一副不修边幅的样子，显露出他的贫穷与寒酸。他身材胖胖的，头上扎着头巾，两只眼睛炯炯有神，嘴角微撇，脸色深沉，似乎在思考着什么。背景被淡化了，画家的上半身被凸显出来。那温暖的红色和金褐色调子的巧妙结合营造出令人感动的力量，照在脸上的光束似乎是他心目中的希望之光。

他的自画像充满着信念，表现出顽强与坚毅的性格。这一幅《自画像》纵114厘米，横96厘米，画家用简约、阔大的笔触去描写他的内心情感，表情的严肃正是他日益忍受生活重压的外在反映。此画被美国肯伍德的艾弗所私藏，后遗赠给伦敦。

拓展知识

卡拉瓦乔

卡拉瓦乔(1573—1610)，17世纪意大利画家，他的画多表现底层平民的生活习俗，注重真实。他创造了一种强调明暗对比的酒窖光线画法，即把物体完全沉入黑暗中，好像置于深而暗的地窖中一样，然后用集中的光把主要的部分突出来。这种画法使画面明暗对比强烈，形体结实厚重，构图简洁而单纯。他的画法对欧洲绘画产生了重大影响。

4．《悉登斯夫人像》

托马斯·庚斯勃罗(Thomas Gainsborough，1727—1788)是18世纪英国著名画家，在他的

肖像画中，表现出独具一格的画风；他也常画风景，画中充满牧歌式的情调。庚斯勃罗的肖像画水平尤其高，他的肖像画改变了自凡·代克以来的旧传统规范，在表现被画者贵族风采的同时，又能真实地传达出被画者的个人气质及仪态。

《悉登斯夫人像》是庚斯勃罗著名肖像画之一，如图3-20所示。此画作于1783—1785年，纵126厘米，横99厘米，现收藏于伦敦国立画廊。这一肖像的特点是大胆设色，笔触轻快，形象俏丽，气质优雅。

悉登斯夫人是当时英国剧坛的一位明星，她听说庚斯勃罗与美术学院院长雷诺兹皆擅长画肖像，于是请他们二位都给她画像。雷诺兹于1784年为她画像，他让这位夫人恢复其在舞台上的感觉，眼含悲愤，借助舞台情节表现这位女士的高贵气质。庚斯勃罗则不然，他以日常生活中的悉登斯夫人为对象，刻画其真实面貌。

图3-20　《悉登斯夫人像》

从画面来看，在红色的天鹅绒背景前，这位女士以3/4侧面的姿势坐在椅子上。她头戴黑色礼帽，身穿带蓝色绒边的浅色条纹长裙，配上一条金黄色锦缎披肩，手拿黄色狐皮大衣，眼神专注地望着前方，面庞清秀，身材修长，温文尔雅。她静静地坐在那里，神态高贵而端庄，那匀称得体的身材、庄重凝视的眼神，揭示出她内在的智慧和尊严(她是英国戏剧中改变演员社会地位的最早的一批人物之一)。画面色彩很丰富，处理得相当和谐，同时刻画出了这位明星独有的个性及其高贵、优雅的气质。因此，这幅画也成为庚斯勃罗的代表作。

5．《查理四世一家》

弗朗西斯科·戈雅(Francisco Goya，1746—1828)是18世纪末19世纪初一位著名的西班牙油画家和版画家，在欧洲近代美术史上具有重要的地位。他早年到意大利游学，艺术上有了较大的提高。回到马德里后，他进入皇家织造厂担任设计壁毯画的工作。1785年，他成为圣费尔南多学院的副院长。1789年，他成为即位不久的查理四世的宫廷画家。这段时间，他名望日高，收入颇丰。这时期他的壁毯画稿多取材于西班牙人民的生活，无论人物还是风景都富有民族特色和生活气息。1789年，法国发生了资产阶级大革命，并影响了西班牙。正是在这个黑暗、动荡不安的年代里，戈雅开始了他的苦闷与呐喊。

《查理四世一家》是戈雅这一时期的油画代表作，纵280厘米，横336厘米，现收藏于马德里普拉多博物馆，如图3-21所示。

这幅画是为皇室成员而作，但由于画家坚持现实主义原则，不加粉饰，它反而成了对统治阶级的讽刺。画中的国王昏庸堕落，好像一只大肚子公鸡，只知自己享受，不关心人民的疾苦；站在画面中央的路易斯王后虽身着华丽的服饰，却掩盖不住其平庸的相貌、骄横跋扈的性格；王室其他成员或矫揉造作，或愚笨木讷，奢华的装饰和服装无法掩盖其内心的空虚和庸碌无能的本质。画面上只有几个儿童稍显娇秀，如中央由皇后挽扶的小王子以及皇后左侧的小公主伊萨贝尔，但因表情不够灵活而未使这幅画生动起来。戈雅并非有意丑化这些皇

族人员，他凭借深刻的洞察力，深入挖掘了这些人只知享受的空虚灵魂，从而生动地揭示了他们的本质特征。

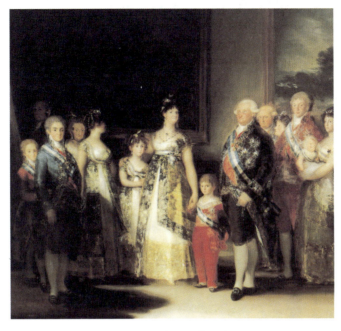

图3-21 《查理四世一家》

6．《塔希提妇女》

保罗·高更(Paul Gauguin，1848—1903)在南太平洋小岛的传奇式的生活，其实是一种远离欧洲的自我放逐。南海的经历使他远离欧洲优裕的生活，但也使他因此得以远离本土"典型的艺术家生活"而单独从事创作。高更的绘画中，非常强烈地表现了他对未开化的原始和野性生活的向往与憧憬，而他也理性而又感性地画出了这种情怀。高更是与塞尚、梵·高同时代的后印象派画家。与后两者不同的是，高更的画总带有一种难以理解的神秘性。

《塔希提妇女》，布上油画，作于1891年，纵69厘米，横90厘米，现收藏于巴黎奥赛美术馆，是高更画的一系列与海岛生活有关的作品之一，在一定程度上代表了高更的水平，如图3-22所示。

画中描绘的是塔希提岛劳动妇女形象。两位女子坐在海滩上，其中一位闭目养神，另一位带着稚拙的眼神面对我们。在这幅画中，画家几乎全部采用了平涂法加单线勾勒，装饰感极强，土著人在强烈的阳光照射下形成的赭色皮肤与其鲜艳的衣裙形成鲜明的色彩对比。此外，对背景的海面、山丘则只由几个块面及几条线勾画而成，使整个画面的感觉很统一。

这幅画中浓郁的异国情调、主观的装饰味道是高更的一贯风格，这也是他反对巴黎的印象派之"纯客观主义"的表现。他强调绘画应抒发自己的感受，凡以线条、色彩、体块组成的形象，均应有画家自己的情感表达。《塔希提妇女》这幅画就体现了这种观点。

人物没有强烈的明暗对比，因而缺乏立体感；色彩经过了整理和简略，尽管如此，它仍然带给观者一股粗犷的部落生活气息，视觉冲击力很强。不可否认，海岛上浓郁的色彩、土著人们的纯朴劳动生活与性格，确实给高更的画面带来了特殊的风采，令人耳目一新。

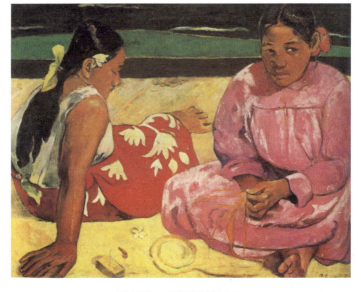

图3-22 《塔希提妇女》

 拓展知识

后印象派以画家塞尚、梵·高和高更为代表,反对印象派过于偏重对光、色的写实描写,而忽略了对象本身;反对其过分注重客观的表现,否定了对主观世界的表现。

第四节 风景、静物画欣赏

背景资料

以自然景物(包括人工景物)为主要描绘对象的风景画在欧洲出现得比较晚,文艺复兴以前,风景只作为人物的背景;17世纪荷兰画派兴起,他们开始注意身边的事物和环境,出现了专门画风景的画家,风景画才成为独立的绘画式样。18世纪,英国的康斯坦布尔和透纳又把风景画推向更接近自然、更富有普通人情感的新高度。19世纪初,德国的佛里德里希创造了具有象征意味的浪漫主义风景画。此后,法国印象派画家们则以外光描绘为宗旨,创造了风景画的新形式,给欧洲画坛以深刻的影响。

以日常生活中无生命的物体,如花瓶、果实、蔬菜、餐具、书籍、乐器、动物标本等为主要描绘对象的静物画,起源于欧洲。开始也作为宗教画、肖像画背景中的点缀,16世纪以后,逐渐形成一种独立的绘画式样。早期静物画有各种宗教寓意或象征意义。到17世纪,荷

兰画家笔下的静物画丰盛、多彩，充满了精美华丽的世俗情趣。18世纪的法国画家夏尔丹将题材扩大到朴实、简单的厨房用具和食物上，把极平凡的对象变成了富有美感的艺术作品。19世纪的塞尚在静物画中努力摆脱光影和透视的影响，追求物体稳定的结构和固有色的变化，创造了静物画的新形式，对现代静物画的发展产生了深刻的影响。

1. 《有角状杯、红虾和玻璃器皿的静物》

静物画作为一种独立的艺术样式，是从荷兰画派开始的。荷兰静物画的发展是由于人们对来之不易的安宁富足的小康之家的由衷欢喜。

威廉·卡尔夫(Willem Kalf，1619—1693)是17世纪荷兰著名的静物画家，善于表现光线由彩色玻璃反射和折射出的效果。他忠实于客观物象，一丝不苟地描摹，像镜子一样反映自然物象。

《有角状杯、红虾和玻璃器皿的静物》，卡尔夫的代表作，布上油画，作于1653年，纵86.4厘米，横102.2厘米，现收藏于伦敦国家画廊，如图3-23所示。

图3-23　《有角状杯、红虾和玻璃器皿的静物》

此画体现出荷兰画家精湛的写实技巧和经营位置上的独具匠心。画家不仅精确地再现了这些复杂的静物，而且还特别注意区分了这些物体的质感。玻璃高脚杯的透明与坚硬、酒的流动感、金属器皿光亮而坚韧的质地、柔软而富丽的波斯式台布以及火红的大龙虾和新鲜的橙子，都刻画得精致、细腻、惟妙惟肖，如同用照相机拍下的一般，但物体材质丰富而细腻的表现以及夹带了画家个性情感的画面处理又是照相机所无法比拟的。画家并非机械地复制自然物象，而是用自己的画笔和情感再造出一个活生生的自然。

从造型上来看，玻璃容器和金色角状杯饱满圆润的弧线及被剥下的曲卷果皮都与桌面坚实有力的直线形成鲜明的对比。大红虾弓着背，挥舞着前螯，给整个画面增添了动感。

与中国宋代以来达到高水平的花卉禽鸟画相比，卡尔夫笔下的酒杯、鱼虾等"庖厨"之物似乎显得不够诗意，难登大雅之堂，但那朴素的画面、像镜子一样反映自然的逼真感却足以征服观众的视觉，足以让卡尔夫的名字在画史上永垂不朽！

2．《埃克河边的磨坊》

荷兰原为尼德兰的北部，17世纪初独立。荷兰人民信奉新教，颇像英国的"清教徒"，过着简朴而勤劳的生活。新教主张简约的宗教仪式，不需要装饰华丽的大教堂。这样艺术就真正从庙堂中解脱出来，开始为普通居民的生活服务。因此，荷兰绘画的风格是简朴、单纯而直率。

雅各布·凡·雷斯达尔(Jacob Van Ruisdael，1628—1682)是荷兰绘画史上与霍贝玛同样伟大的风景画家。受伦勃朗及扬·凡·霍延作品的影响，他的画没有巴洛克艺术故作姿态和虚夸的痕迹，而是忠实地描绘自然，用精湛的技法描绘荷兰风光，完成欧洲最早的一批纯粹的风景画，给以后的欧洲风景画以深远的影响。在他的画中，时常有一种淡淡的忧伤情调，但它不使人感到过分伤感。

《埃克河边的磨坊》，简称《风车》，布上油画，是雷斯达尔的代表作，纵83厘米，横101厘米，约作于1670年，现收藏于阿姆斯特丹国立美术馆。此图构图紧凑宏伟，描绘精致细腻，是典型的荷兰风光。其中17世纪普遍流行的用风力作动力的磨坊屹立在埃克河边，其圆筒形的体积感仿佛触手可及，风车的叶片突进多云的天空，形成强烈的对比，如图3-24所示。

图3-24　《埃克河边的磨坊》

背景处远逝的原野形成强烈的空间幻觉。这幅画令观者感到自己仿佛站在一个合适的地方向暮色中眺望,又使人感到仿佛在乡间漫游,驻足欣赏空中浮动的大片云彩,倾听远处传来的风车转动时发出的古老而又深沉的吱呀呀声。

一架风车,一座磨坊,一条村路,一片田野,在画家笔下产生独特的艺术魅力,朴素的构图,变化幽微的色彩,创造出耐人寻味的情调,比起华丽奢靡的巴洛克艺术,确实有一种"平平淡淡才是真"的感受。

3. 《暴风雪中的汽船》

约瑟夫·马洛·威廉·泰纳(Joseph Mallord William Turner,1775—1851),英国著名风景画家,他生活在浪漫主义运动蓬勃发展的时代。他的画充满幻想,壮丽炫目,符合浪漫主义的旨趣。泰纳是以模仿过去大师的作品开始他的绘画生涯的,但三次远游意大利,尤其是考察"魔幻之城"威尼斯后,使他对光照耀下的景物发生的虚幻微妙的变化产生了很深的感悟,遂摆脱了古典派的形式,画面变得更加明快、轻松,色彩也变得越加绚丽。

《暴风雪中的汽船》,布上油画,纵88厘米,横118厘米,作于1842年,现收藏于英伦敦泰特画廊,是泰纳的代表作,如图3-25所示。

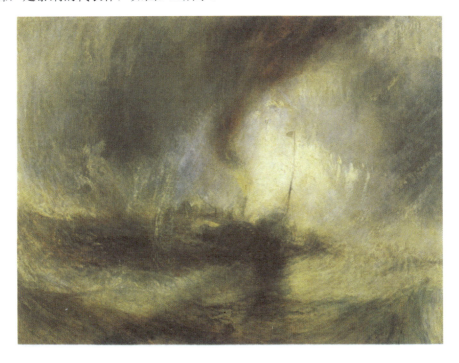

图3-25 《暴风雪中的汽船》

看泰纳的画,就像在诵读浪漫主义诗篇或在聆听浪漫主义音乐一样,让人心潮澎湃,浮想联翩……看到此画,人们会不禁慨叹:"自然呵自然,你是何等的奇伟!在和你的抗衡中,号称地球主宰者的人类又显得何等的渺小和微不足道啊!"海风呼啸,波涛奔涌,击起的千尺巨浪在上空形成巨大的旋涡。喷溅起的浪花模糊了我们的视线,我们已辨不清汽船的轮廓。大海怒不可遏地翻滚着波涛,仿佛顷刻就会将汽船吞噬。泰纳成功地表达了他极富独

创性的朦胧和转眼即逝的新风格。在他的画中，海天合一，构成一个巨大的涡流，足以吞没一切形体，这种表现手法对当时的印象派有很大的影响。

从用色上看，这幅画的主色调是黑、白、棕、冷绿四色，海浪主要用冷绿和白色，汽船冒出的烟雾用棕黑色，烘托出动荡不安的气氛和汽船出行蕴藏的潜在危险。据说，泰纳为了画好这幅画，亲自体验了大海的威力。他后来写道："为了观察大海，我让水手把我捆在船桅上。我就这样过了四个小时，没指望活下来。"可见，画家创作的热情之高。然而，批评家们却无情地将这幅画贬为"肥皂沫和石灰水的结合"。这说明，泰纳的创作风格远远走在了时代前列，与那个时代的习俗格格不入。

泰纳的画，无论是辽阔的大海还是荒凉的高山，都强调了人在自然力量面前的渺小，他的画从同时代的浪漫主义诗歌中汲取灵感，用风景画表现内心的激动，同时又不悖于自然，具有极强的视觉魅力。

拓展知识

浪漫主义

浪漫主义，作为一个艺术流派，其鼎盛时期是在法国资产阶级大革命前后三四十年的光景(18世纪90年代—19世纪30年代)。浪漫主义运动最本质的特征是把情感和想象提到首位，与新古典主义平和、冷静的理性主义形成鲜明对比。此外，崇拜大自然，并提出"回到自然"的口号，歌颂大自然的美。浪漫主义画派的代表画家有籍里柯、德拉克洛瓦等。

4.《干草车》

18世纪末，英国出了一位和泰纳齐名的风景画家——康斯太布尔(John Constable，1776—1837)，他在艺术风格、个人气质及生活境遇上与泰纳都是极不同的，但他的艺术创造与泰纳一样，对欧美大陆各国乃至后世产生了巨大的影响。他的画没有泰纳动荡不安的浪漫主义气息，却有着纯真至诚、朴素严谨的特点。他一生无意以任何名义举起改革旗帜、用新奇的画面效果来征服观众的视觉，仅仅是忠实于自己的视觉而已。"绘画是一门科学"，康斯太布尔说，"应该作为对自然规律的一种探索而从事。既然如此，为什么不把绘画看作是自然哲学的一个学科，而图画只是它的实验呢？"这足见他忠实于自然的艺术理念和精严谨慎的治艺态度。

康斯太布尔鄙视古典主义绘画人工造作的气息和贵族的华丽趣味，而是将荷兰画家优良的写实传统推向一个更接近自然、更富于生气和带有普通人情感的新高度。他在取材、笔法、色彩方面突破了学院派因袭守旧的传统，在画面上摒弃了古典主义者一向以棕色调为主的传统，他热衷于到户外写生，观察景物在自然光线下的变化。他笔下的碧绿草坪、明亮的天空和银色的云朵抒写出朴素而崇高的美。观其画，如读温馨的田园诗，如闻快雨时晴后泥土的芳香，如听风笛悠扬的乐声……如果说观泰纳的海景会让人产生惊心动魄、动荡不安的感受，那么，康斯太布尔那平淡无奇、清新质朴的画面就是一个避风港、一剂镇静药，可以慰藉惶恐不安的心灵。

《干草车》，布上油画，绘于1821年，纵130.5厘米，横185.5厘米，现收藏于伦敦国家画廊。此画被人们视为康斯太布尔的代表作。它以绚丽而沉厚的色彩、真实而生动的细节，以及温馨恬静的抒情意味博得人们的称赞，如图3-26所示。

图3-26 《干草车》

清澈幽蓝的小溪波光粼粼，竹篱茅舍掩映在乔木林婆娑的树影中；一辆运干草的空车正涉水过河，激起小狗的狂吠；放眼远眺，河对岸背景后是一片辽阔的原野，阳光洒落的地方闪耀着一块块光斑；湛蓝的天空飘浮着大团绵密、厚重而湿润的云朵，给幽寂的场面带来了蓬勃的生气。这幅画是对田园生活真实可信的描摹，所以看起来是如此自然。

当法国绘画大师德拉克洛瓦第一次看到该画时，不由得惊呆了，康斯太布尔笔下绚丽多彩而又栩栩如生的天空以及独特的用色方法使德拉克洛瓦佩服得五体投地。他立即冲回家中将自己创作的《希阿岛的屠杀》一画的天空重画了一遍，并在日记中写道："正是康斯太布尔才给我一个优美的世界，他所用的各种色彩的并置对比，从远处看产生了一种震撼的效果。"

康斯太布尔的画是碧海云天滋养出来的艺术，是纯真至诚的艺术，这便是他的画的最大魅力之所在。

5．《睡莲》

《睡莲》，法国画家莫奈作，布上油画，是其晚年研究阳光和阴影的组画之一。该画纵200厘米，横200厘米，现收藏于东京国立西洋美术馆。1880年，莫奈移居到巴黎附近的吉维尼村；在日本园艺师的帮助下，开始营建"水上花园"，挖池塘，修小桥，遍植睡莲，可以说，水上花园是他晚年创作的主要题材和灵感的来源。为了创作这幅画，莫奈对大自然景象作了精细的观察并产生了独特的艺术构思。画面润饰自由，色彩浓烈奔放。莫奈画这些巨大的组画花费了二十多年的时间。

这是莫奈生命中最光辉也是最悲剧性的阶段,那就是画《睡莲》以及同失明赛跑的阶段。由于患有白内障,莫奈在画《睡莲》的过程中眼睛已经半失明了,而他仍表现出巨大的毅力和非凡的天赋来完成这幅杰作。他每天都要在池塘边待上几个小时,用他那双敏锐的眼睛捕捉景物在光中产生的微妙变化,如图3-27所示。

图3-27 《睡莲》

从构图上看,画中没有天空和地平线,没有前景和中景,宁静的湖水充满了整个画面。弥望处是田田的叶子和参差斑驳的树影。薄薄的青雾在池塘上升起,娇美的睡莲梦幻般地在水面上盛开,隐隐现现,绵延不绝,散发出缕缕的幽香……蔚蓝色的天光也隔着树缝漏了进来,洒落在水面上,好像晶莹透亮的珍珠。画家将自己对自然的激情与热爱化为那火焰般跳跃的笔触和岩浆般滚动的色流,这个饱经风霜的老人已将自己生命的全部融进画中。

他笔下的景物好像都被赋予了生命的血肉之躯,有一种灵动的美感。正如评论家吕西安·得卡夫写信给莫奈所说:"我刚看罢你的展览,眼花缭乱,美极了!可以说,我在颜料中看到了潺潺流水像欢愉的少妇面孔一样富于表情,它时而裹在阴影中,时而又裸露在阳光之下,它记录了一天中的每时每刻,就像人的前额蚀刻下岁月的流逝一样……"

这幅伟大的组画为他的绘画生涯画上了一个圆满的句号。86岁时,这位面部黝黑、留着蓬松花白胡须的老人与世长辞了,他笔下那梦幻般开满睡莲的水上花园是他灵魂最好的归宿。按莫奈临终前的意愿,《睡莲》组画捐赠给了国家,人们将它安放在奥朗热利的椭圆形博物馆里,并把这座博物馆比作"印象派的西斯廷教堂"。

莫奈和印象派绘画

印象派绘画在法国19世纪六七十年代崛起，他们反对当时学院派的保守思想和表现手法，抛弃只在室内描绘模特的传统作画方法；他们走向大自然，追求在光色变化中表现对象的整体，主张根据太阳光谱所呈现的七种色相去表现自然界给画家稍纵即逝的印象。印象派绘画所散发出的光线、色彩、运动和充沛的活力，使它成为欧洲现代主义艺术的先声。

莫奈(Claude Monet，1840—1926)是法国印象派画家的领袖，被誉为"印象派之父"。他生于巴黎，15岁时从风景画家布丹学画；1862年进学院派画家格莱尔画室，与雷诺阿等同学结为好友，极为不满学院派的教学方法，两年后去枫丹白露写生；1874年，发起并组织了印象派画展，"印象派"即因当时评论家嘲讽他展出的《日出·印象》而得名。他在创作上，提倡无主题、无思想，追求光色在大气中相互辉映的整体效果，宣称"我所画的不过印象而已"。其代表作还有《花园里的女人》和《鲁昂大教堂》等。

吉维尼村

吉维尼村坐落在塞纳河东岸埃普特河汇合处的山下，距巴黎40公里，山谷开阔，树木成荫。莫奈建立的花园的一边邻近公路，另一端则和一条通往省城的小铁路相连。一堵围墙和树木花廊遮住了外界的视线。小河流水穿过花园，直流到充满花香的幽静地方。在河岸的另一边，宽阔的、弓形的青翠群山从东南到西北排列。太阳随着群山远伸的方向升落，因此一天中的任何时刻，从吉维尼来看都是背面受光。

6. 《静物和篮子》

保罗·塞尚(Paul Cezanne，1839—1906)，生于法国埃克斯昂普罗旺斯，早期追随过印象派，后脱离印象派自辟道路。塞尚作画旨在古典的均衡又不失直接观察，他将此叫作"像普桑一样画，但写生"。普桑是法国古典主义绘画的奠基人，他的画受拉斐尔和提香的影响，形成庄严、肃穆、恬静的风格，已达到了奇妙的平衡和完美。

塞尚追求的就是这种宏伟、平静性质的绘画，但他决计不再使用学院派的素描和明暗程式法制造立体感，他要使画面既保持古典主义绘画的均衡、坚实、静穆的样式，又充满强烈、浓重的色彩感。可见，他对古典主义和印象派的绘画形式做了大胆的扬弃，最终形成自己独树一帜的风格。

《静物和篮子》，布上油画，是塞尚的代表作。此画纵65厘米，横81厘米，现藏于巴黎印象派美术馆。如图3-28所示，初看塞尚的静物画似乎觉得干瘪、笨拙而缺乏感受力，但细

细观赏后,却又觉得他的静物画是淳朴有味的。

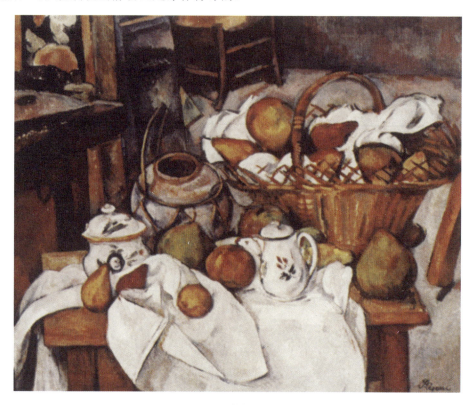

图3-28 《静物和篮子》

一张带有棱角、粗陋的木桌上放了一块积了厚厚灰尘的桌布,这块桌布像一块折不动的铁皮一样凝滞、厚重;桌布上陈设了几个罐子、几个苹果和梨,还有一个篮子,篮子里也装满水果。画家一丝不苟地寻求每一个静物的体面结构,笔触深厚浓重、果断有力。当他的画笔不能体现色彩的强烈质感时,就用调色刀厚厚地直接抹上去。他几乎在热情洋溢地分化物体的体面关系,着眼于结实的物体的厚度和立体感。

画中色彩是那样单纯,那样富有活力,白色、黑色为主色调,再以红、黄、蓝、绿等色来丰富。比起古典主义的静物画来,在视觉快感上不知要强多少倍。球体、圆柱体和圆锥体最为完美地结合在一起,形成色与线、面与体的交响,视觉上给人以强烈的冲击力和难忘的艺术效果。

一位画家在回忆塞尚作画时说:"他先在阴影部分涂上一笔颜色,然后用第二笔压住第一笔,把它盖上,然后再画第三笔,直到这些颜色像一层层屏幕一样,既赋予物象颜色,又塑造了物象形体。"

塞尚的静物画看上去既有结构体积的味道,又有色彩的抒情味。西方美术史家说他的画真正达到了古典主义和浪漫主义的结构与色彩的综合。塞尚在不断地摸索中创造了展现客观世界的新方式——把客观物象条理化、秩序化和抽象化。他提出用圆柱体、球体和锥体来概括形象,以表达一种超越自然的理念。它其中的抽象成分正是20世纪立体派绘画所要找到的东西。因此,塞尚被称为"现代绘画之父"。

7.《星夜》

文森特·梵·高(Vincent Van Cogh,1853—1890)是后印象派代表画家,生于荷兰北部的布拉邦特州的一个荒村克罗特·珍杜特。梵·高是绘画天才,他的绘画生涯虽只有10年,但他一直以火一般的热情作画。10年间,他为后世留下大约850幅油画和几乎数目相等的素描。然而,终其一生,他仅卖出一幅油画和两张素描。正当37岁才华横溢之时,他在孤寂与绝望中开枪自杀了。

《星夜》是梵·高的代表作。通过这幅作品,我们可以怀着崇敬和悲悯的感情去解读这个伟大的悲剧人物的艺术心灵。此画作于1889年6月,画布油画,纵73.5厘米,横92.1厘米,未签名,现收藏于纽约现代美术馆。创作这幅画时,离他去世还有一年零一个月的时间,这个时期他一直都在痛苦中挣扎,夹杂着病痛与绝望,时常出现幻觉症状,一度被监禁在医院中。

在这幅画中,梵·高注入了最夺人心魄的激情,并很好地表达出他内在的精神状态,如图3-29所示。

图3-29 《星夜》

前景画了一棵丝柏,高大而粗壮,如同黑夜中的阴影;后面是紫黑色的远山和村镇灯火。画面构图采用俯瞰角度,把画中的大部分面积留给星空和大地。夜空本应是清冷而孤寂的,但他笔下的夜空却洋溢着火一般的热情。那硕大的星斗仿佛举手可摘,散发出火焰般明亮、炙热的光芒。这光芒似能慰藉人世的苦难,能抚平心灵的创伤。渺远的夜空似在狂欢、在跳舞、在歌唱,星星和月亮发出的金色的光芒像海潮一样翻滚,又像血液在脉管中急速奔

流。星光四溢,给生活在冷酷与污浊的现实中的人们带来了希冀和力量。

画中笔触激扬飞动,色调响亮明快,橙黄色的星光和蔚蓝色的天幕形成鲜明的对比。从未有过如此动人心魄的线条,也从未见过比这更好的发自心灵结构深处的笔触。那粗硬旋转的线条和强烈的色彩似发自肺腑的呼喊,撼人心弦。这就是梵·高眼中的世界,非言语所能形容的,因为我们无法揣测出他究竟有一个怎样的大脑。梵·高的画单纯、平易、热烈而细腻,我们无须用什么特殊字眼来形容,只须用情感去体悟。我相信,即使一个心如磐石、毫无艺术感受力的人初看此画也不会无动于衷,也必会为之动情的。

梵·高十分欣赏日本葛饰北斋的"浮士绘",正是由于受到了东方艺术的影响,他的画才充分发挥了色线的表现力(即那旋转舞动的线性笔触),并追求平面化和装饰化,削弱了三度空间的体积感和纵深感,同时又发挥了色彩的表现力。之所以将他归于后印象主义,是因为他的画不仅改变了传统素描的造型方法,在色彩上也改变了印象派的客观性,更强调主观感受的表达。

观其画如观其人,此画给我们呈现出一个真真切切的梵·高——一个勇敢、热情、在命运中挣扎而以激情燃烧自己的人。

第五节　20世纪现代诸流派绘画欣赏

20世纪,科学技术的空前发展,使欧美国家人们的生活节奏骤然加速;爱因斯坦的相对论使人们重新审视时间、空间和运动的概念;弗洛伊德的精神分析学向人们打开了幽闭和被压抑的深层心理……这一切都迫使艺术家们的思想迅速地发生着变化。

激烈地反对、超越和解构传统,张扬个性、创新形式成为一代时尚和潮流,流派纷呈、变幻莫测。时至今日,当我们回顾那场波及世界的运动时,流派的界限并不分明,而画家在作品中所创造的个性风格却十分鲜明。

1. 《红色的和谐》

《红色的和谐》,法国画家马蒂斯作,布上油画,作于1908—1909年,纵177厘米,横200厘米,现收藏于俄罗斯艾尔米塔什博物馆,是马蒂斯野兽派时期的代表作,如图3-30所示。

马蒂斯(Henri Matisse,1869—1954)曾说:"我所梦想的艺术,充满着平衡、纯洁、静穆,没有令人不安,引人注目的题材。一种艺术,对每个精神劳动者,像对艺术家一样,是一种平息的手段,一种精神慰藉的手段,熨平他的心灵。对于他,意味着从日常辛劳和工作中求得宁静。"他毕生的作品,包括后来在两次世界大战期间的作品,无不贯彻了这种精神。

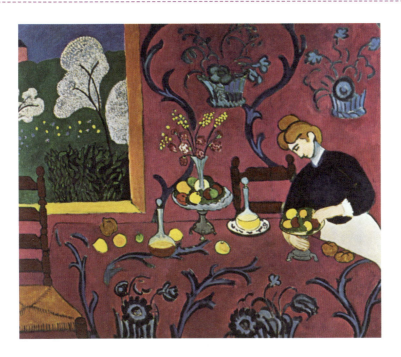

图3-30 《红色的和谐》

1905年以后,马蒂斯去意大利、俄国、阿尔及利亚、西班牙旅行,领略了不少异国的情调,并对近东民间图案与艺术产生浓厚的兴趣。此时他的画风大变,追求明丽和单纯感,常以平面造型的处理方法、稀薄而鲜艳的色彩、流畅而富于装饰性的线条以及阿拉伯样式的图案融合而形成新的风格。他把感情和自我意趣的表达放在了第一位,作品中率意狂简,同时具有一种生气。1907年以后,他逐渐集中精力于形式的探讨,致力于"色彩世界"的开发。

1908年以后,他的色彩变得更加灿烂、明亮而和谐。他常把互补色并置在一起,颜色也较浓厚,色与色之间留出细白线,或勾出深色线条来分割与协调色彩,使画面更加艳丽多彩,同时也更倾向于平面的装饰风格,《红色的和谐》就是他这种风格的代表作。此外,他对于东方艺术如日本的版画或阿拉伯装饰图案有一种特殊的偏爱,同时吸收了非洲艺术的特点,摒弃了透视和明暗手段,但其构图仍有秩序感。

拓展知识

野兽派

野兽派于1905年产生于法国的松散美术社团,包括马蒂斯、德兰、马尔凯、芒金、弗拉曼克、鲁奥等人。其名称来源于批评家的一句话。他们的社团只存在两三年,便朝着不同的目标去做新的探索。野兽派的美学观念是追求大胆的色彩、简练的造型、和谐一致的构图以及强烈的装饰性趣味。野兽派的画家们强调个人主观精神,多用粗放的线条和大色块形成具有夸张与自由特点的形式,表达出单纯、率意的效果。

2.《格尔尼卡》

毕加索(Pablo Picasso，1881—1973)是20世纪现代艺术中最有影响力和最富活力及独特创造力的画家。他从1900年开始就一直站在欧洲艺术的最前线，在20世纪欧洲美术诸流派中产生了重要的影响。

《格尔尼卡》，布上油画，纵349.3厘米，横776.6厘米，现收藏于西班牙马德里普拉多博物馆，如图3-31所示，是毕加索的代表作。这是毕加索于1937年5月到6月为巴黎世界博览会的西班牙馆画的巨幅作品，也是毕加索20世纪30年代的主要绘画作品，同时也是20世纪最伟大的绘画创作之一。这幅作品是画家有感于西班牙内战而作的，特别是在德国纳粹空军轰炸了西班牙巴斯克城的一座小镇格尔尼卡以后，毕加索开始了《格尔尼卡》的创作准备。这是毕加索为抗议法西斯暴行所作的作品。

图3-31 《格尔尼卡》

毕加索在这幅画中运用了曾使用过的各种风格和手法：半写实的、立体主义的、寓意和象征性的语言。画面的造型结构与我们常见的不同。画面右边，有一女人高举双臂，从一座着火的房子跌落下来，另一个妇女向画面的中央部分奔跑，左边一位母亲托着被炸死的婴儿仰天痛哭。地上躺着断裂残缺的肢体，手中还握着折断了的剑，剑旁长着一朵鲜花。占据画面中心位置的是一匹受伤嘶鸣的马，从上面射下的箭落在它身上。左边是一头公牛，显出威风的神情，牛与马之间有一只鸭子朝上张着嘴巴。右上角还有一个人从窗子里探出身子，高举一盏油灯。在高处，有一盏电灯，就像一只眼睛，发出惨烈的光。毕加索所用技法十分简练，用黑、白、灰三色组成低沉的调子，展现了一幅恐怖和劫难的景象，烘托出战争造成的人仰马翻、一片狼藉的混乱场面。这幅画的主题已远远超过所要表达事件的时间和空间，而具有反对战争暴行的广泛意义。

《格尔尼卡》不是一幅仅仅为眼睛而画的作品，它以强烈的历史意义触动人的神经。此画以既现实又象征的表现手法融入了最恐怖和痛苦的语言，引起了政治和艺术两方面的争论。战后不到一个月，他加入了法国共产党。当时有人指责他，他反驳说："你们认为艺术家是什么？难道愚蠢得当画家就只有眼睛，当音乐家就只有耳朵？……相反地，他同时也是政治的人。"

1945年3月13日，法国《新群众》杂志曾刊载毕加索对记者塞克勒的解释："公牛不是法西斯，而是残暴和黑暗。马代表人民……《格尔尼卡》壁画是象征性的……寓意的。这就是我要用公牛、马等形象的原因。这幅壁画为了明确地表达和解决一个问题，因此我才采用象征主义。"

从毕加索开始，各种艺术种类之间的一切界限似乎消失了，怎么做都可以；他画在碎片上，把碎片放在画上，通过拼贴画这种并列的艺术，表现他喜爱的双关语和幽默感。绘画的同时，他还从事雕塑创作，后来又尝试新材料的陶瓷器制作，他涉猎各项艺术，样样出众，无时无刻不在展现他丰富的创造力和旺盛的生命力。毕加索一生中反复交替地使用繁复与简练、具体与抽象、写实与夸张等相反的手法，以多变著称。他的作品对许多艺术家都有启示。

拓展知识

立体主义

立体主义是西方现代艺术史上的一个流派，开始于1906年，由乔治·布拉克与毕加索所建立。立体主义的艺术家从多个角度来描写对象，将其置于同一个画面之中。它主要追求一种几何形体的美，追求形式的排列组合所产生的美感。把从不同视点所观察和理解的形诸于画面，从而表现出时间的持续性。立体主义在艺术形式上的探索和创新，给现代工艺美术、装饰美术、建筑艺术等实用艺术领域以启发，产生很大的推动作用。

3．《记忆的永恒》

萨尔瓦多·达利(Salvador Dali，1904—1989)是西班牙著名画家，是超现实主义风格的代表，具有愤世嫉俗和玩世不恭的性格。他一向看重外表和古怪的东西，他奇特的胡须侧面反映了他的性格。达利具有天才的灵感和丰富的想象力。他始终专注于对性、死亡、变态、苍穹的主题的表现，画面中内容和形式丰富多样，既令人难以预料，又令人期待。他天生就是一个超现实主义者。

他宣称艺术的源泉出于幻觉，作画时陷入疯狂状态。这种心态使他在艺术史上创造了最不可思议也最独具特色的艺术风貌。他"将超现实画风由一种受激情引发的灵感式创作转换成活动性过程"，他称这种过程为"偏执狂的批判方式"，即经营属于他自己的荒诞，并将之加入或替代外观的世界。

《记忆的永恒》，达利的代表作，布上油画，作于1931年，纵24厘米，横33厘米，现收藏于美国纽约现代美术馆，如图3-32所示。

这是达利早期的超现实绘画作品。它描绘了一个荒谬而刻画精微的幻觉世界。在这个世界中，几块软塌塌的钟表就像可以任意变形的橡皮泥，有的折叠垂挂在树枝上，有的摊垂在方台上，有的搭在长着鼻子、睫毛的奇怪物体上，一些似乎风马牛不相及的东西组合在一个画面上，真切而奇幻。这正体现了达利的艺术观念："绘画是一种用手和颜色去捕捉想象世界与非合理性的具体事物之摄影。"

图3-32 《记忆的永恒》

奥地利心理学家、精神分析学的创始人弗洛伊德的学说对达利的艺术创作产生过影响。达利曾声称,他的作品是用以解释潜意识和梦境的,他的作品能准确地传达出从人类潜意识状态中所生成的视觉信息,正如弗洛伊德对"本我"的描绘。描绘潜意识的状态不仅是他的目标,也是超现实主义画派绘画的基本目标。

超现实主义者的使命就是:"要借助最深入的探究,要一直深入到人类心灵深处的禁区,达到人类心灵的完全治疗。"以达利为代表的超现实主义画派对于艺术的幻想性及神秘性的强调,无可置疑地改变了现代的艺术品位。它开阔了人类文化的视野,提供了另一种参照和思考人类心理的方式。

4.《泉》

达达主义的代表人物之一杜尚(Marcel Duchamp,1887—1968)是20世纪绘画史上颇有争议的人物之一,他的作品——带有"L·H·O·O·Q"的《蒙娜丽莎》(印刷品)《泉》《大玻璃》面世时曾引起巨大的轰动。《泉》,现成品,如图3-33所示。

达达主义的发起者阿尔普所说的"我们探索一种我们认为会把人类从这些时代的疯狂中解救出来的开创性艺术",可以说是对达达主义画派的宗旨作出了精辟的概括。

1916年,达达主义的代表人物之一杜尚用粉末、清漆、锡箔、铁丝及油漆之类的东西在上、下两扇玻璃上画成《新娘被光棍们剥光了衣服》(亦名

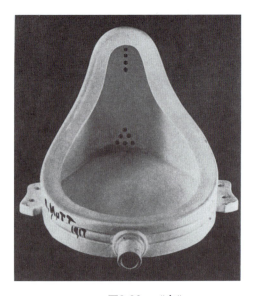

图3-33 《泉》

《大玻璃》）。1917年，他把一个男的瓷质小便器搬上展台，上面写上"R.Matt，1917"，命名为《泉》，送上展览会，但遭到拒绝。

1917年，他在法国又作了一次恶作剧——在达•芬奇的名作《蒙娜丽莎》(印刷品)上用铅笔画上山羊胡子，并且在下面写上"L·H·O·O·Q"(意为"她的屁股热烘烘")。这三件荒谬绝伦的作品使杜尚成为当时最受批判、最声名狼藉的人物，同时也成为世界上最有名的现代派画家之一。

尽管杜尚的创作被认为是一种"恶作剧"，但他本人却认为他的创作态度是严肃的，其目的是最大限度地进行自由创造。他运用现成物(Ready-Made)和活动物(Mobile)创作的方法，开创了此后活动雕塑、波普艺术诸流派的先河。杜尚认为，评价一件艺术品的标准，关键在于作者的"选择"是否高明。

当《泉》初次展出时，有些评论家指责作者有剽窃行为，杜尚发表书面答辩："这件《泉》是否为R.Matt先生亲手制成，无关紧要，但Matt先生选择了它。他选择了一件普通的生活用具，予它以新的标题，使人从新的角度去看它，这样，它原有的实用意义就丧失殆尽，却获得了一个新的内容。"杜尚的这种创作观念打破了以往的艺术观念，开阔了艺术的新视野。以杜尚为代表的达达主义画派的作品从侧面反映了"一战"后欧洲青年的苦闷、失望、彷徨，企图寻找出路的精神状态。

拓展知识

达达主义

达达主义是第一次世界大战期间出现的文艺流派。他们对现存的社会价值表示怀疑，提倡否定一切、否定理性和传统文明，提倡无目的、无理想的生活和文艺。

达达主义的产生源于当时存在于西欧各国的尖锐的社会矛盾。达达主义美术主张废除传统的文化和美学形式，其目的不在于创造，而在于破坏和挑战。他们运用拼贴和现成物，抛弃传统的造型语言和法则。1922年以后，欧洲一些艺术家又重新探讨达达主义的价值，利用大众文化传媒工业废品和现成物组成美术品掀起新达达主义思潮。

5．《玛丽莲•梦露》

作为一位波普艺术家，安迪•沃霍尔最初把注意力完全集中在一些商标和超级市场的产品上，如可口可乐瓶子、坎贝尔的汤罐头和纸板箱等，他把可口可乐瓶子等无止境地排列，造成如在超级市场货架或电视广告中所见的视觉效果。此外他还以人们心中的偶像普利斯莱、玛丽莲•梦露、伊莉莎白•泰勒等人的照片为题材，用绢印的手法重复印在画布上，造成今日大众传播的视觉效果。

《玛丽莲•梦露》，美国艺术家安迪•沃霍尔作，丙烯颜料以及丝网法上彩，作于1962年，纵80.8厘米，横40.64厘米，是其早期的代表作，如图3-34所示。

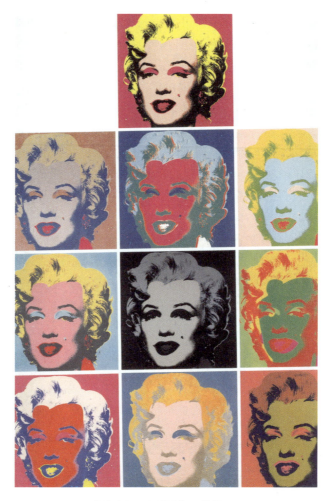

图3-34 《玛丽莲·梦露》

他采取照相版丝网漏印技术,让女明星玛丽莲·梦露的头像像一张张刚从印刷厂取来的未完成的样张一般,加以机械重复排列。玛丽莲·梦露是美国好莱坞著名的性感女明星,是美国市民文化生活中的热门人物,安迪·沃霍尔用她的形象重复印刷制作,从而实现一种视觉效果。

过去的艺术家对可口可乐瓶子、汤罐头、女明星的形象这些东西从来都不屑一顾,因为它们太多太平常,沃霍尔却不同,他喜爱表现这些东西,还用重复的手法表现。他这样做的确能达到一种效果,就是帮后代了解美国社会20世纪60年代的面貌,他的这些作品能够反映这个时期的真实情境。

他机械地重复物象的做法,表面看是要清除艺术家的个人痕迹,对物象不作任何个人的解释,实际上这种手法已成为沃霍尔最具个人特色的手法,甚至成为他的代名词。

20世纪60年代中期,他将报纸或杂志刊登的车祸及灾难景象印刷在画布上,以表现同样非个人的东西,暗示这些也是流行景象的一个侧面。

 拓展知识

波普艺术

波普艺术(也称通俗艺术、流行艺术)是20世纪60年代风行于美国和英国的主要艺术流派之一,又称新达达主义。这一画派大都采用社会上流行的形象和对象,如电视电影中的所谓时髦的形象、各种类型的广告设计图像,波普艺术实际上是商业竞争的副产品。他们认为日常生活中任何物品都可以成为艺术品。

他们认为,他们从不批判什么,也不美化事物。他们说,波普美术是非个人的、中性的传播方式,他们所画的一切只不过是"我们当代自身生活的一些象征性符号"而已。

6.《我和故乡》

俄国画家马克·夏加尔(Marc Chagall,1887—1984)是巴黎画坛的特殊人物,他既不是巴黎画派的代表,也不属于超现实主义,因为他与超现实主义者的旨趣不同,他专画梦幻或臆想,极富抒情意味。

第一次世界大战爆发前不久,夏加尔从俄国一个乡下的犹太居民区来到巴黎。在接触巴黎现代派艺术的同时,故乡的风俗、童年的记忆在他心中变得日益明晰、深刻。他的乡村场面和乡村类型的画成功地保留着真正民间艺术的某些特殊因素和童真的趣味。

这幅《我和故乡》作于1911年,纵192厘米,横151厘米,现收藏于纽约现代美术馆,如图3-35所示,是夏加尔早期的一幅典型作品。夏加尔以特殊的手法表达了对故乡的怀念。构图具有一种"类似"超现实的特色。画上有古怪的人物、动物、颠倒的房屋、树木和人,时空顺序被打乱了。画面中一头大牝牛与一位农夫在亲切地"交谈"。前景是一棵开花的树,背景是典型的俄国房子,又有教堂与钟楼,牛头中又画了妇女挤奶的情景。这一切,都是夏加尔记忆中的故乡。他把留在记忆中的形象再现出来,如梦境的写照,具有梦幻般抒情的特点。

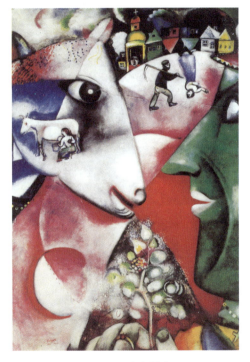

图3-35 《我和故乡》

有人说他的画幻想出奇,他说:"很多人说我的画是幻想的,这是不对的。其实,我的绘画是写实的。……而且那也不是空想……我的内心世界,一切都是现实的,恐怕比我们目睹的世界还现实。"

 本章小结

通过本章学习,我们可以了解到欧洲的绘画给世界美术留下了宝贵的艺术财富。从欧洲美术史上最辉煌的一页——文艺复兴到巴洛克、洛可可艺术,从19世纪风起云涌、异彩纷呈的欧洲画坛到20世纪下半叶现代主义的最终胜利,欧洲绘画史上涌现出许许多多的艺术巨匠。他们用非凡的艺术才华照亮了世界,他们卓越的艺术成就成为世界美术史上的强音。

 思考题

1. 试述欧洲绘画(主要指古典形态的架上绘画)与中国绘画相比有哪些特色。
2. 现代主义诸流派都有哪些?它们的共同之处和各自的艺术主张是什么?结合具体画家及具体作品进行说明。

 学习建议

建议阅读书目:
1. 〔英〕贡布里希. 艺术发展史. 天津:天津人民美术出版社,1998
2. 〔法〕丹纳. 艺术哲学. 傅雷译. 安徽:安徽文艺出版社,1996

第四章

建筑艺术欣赏

学习要点及目标

- 通过本章学习，了解各类建筑的特点及风格。
- 通过本章学习，深刻体味建筑之美。
- 通过中外建筑的对比，深刻感悟中外建筑风格差异之源。

本章导读

建筑与人的生活密切相关，是人生存的最基本的物质保障之一，同时它又是一种载体，承载着人类文明和社会发展的信息，人类的审美活动便贯穿其中。本章内容将从欣赏的角度，对不同时期、不同类型、不同风格的建筑进行介绍。

人类最早的建筑活动是从"洞穴居"和"树(巢)居"时代开始的。天然洞穴与大树成了人类为自己创造的最初的藏身之所，但这不是严格意义上的人工建筑，也无艺术性可言。随着人类认识自然和征服自然能力的增强，人们有了固定的栖息地，并且有了真正意义上的人工建筑——"地穴"。之后，随着生产力的不断提高，人类社会和文明的不断进步，建筑也不断地发生变化，建筑的功能也从最初的遮风避雨之所不断变化、不断发展为今天风格各异的各种建筑类型。目前建筑按功能大致可分为：宗教建筑、宫殿建筑、陵墓建筑、园林建筑、民居和公共建筑等。

回顾历史，由于所处时代、地域、民族和宗教的不同，形成了风格各异的建筑和不同的建筑体系。古代世界曾有7个独立的建筑体系：古埃及建筑、古西亚建筑、中国建筑、古印度建筑、欧洲建筑、古代美洲建筑和伊斯兰建筑，其中以中国建筑、欧洲建筑、伊斯兰建筑流传最广、延续时间最长、成就最高，被誉为世界三大建筑体系，这其中又以中国建筑和欧洲建筑成就最为辉煌。

中国建筑体系是世界上唯一以木结构为主的体系，以中国为中心，以汉族传统建筑为主流，以宫殿、都城规划和园林成就最高。中国传统建筑艺术独有的特点如下：

(1) 受儒家思想的深刻影响，在建筑布局上强调向平面展开，重视群体组合，整体性、综合性强，以和谐之美为基调。

(2) 受中国传统造型艺术影响，建筑外部轮廓讲求"线型之美"。

(3) 发展进程平缓程式化色彩浓重。

(4) 建筑用色大胆、强烈。此外，华夏境内的其他兄弟民族的建筑使中国建筑艺术丰富多彩，令华夏大地建筑风格更具风采。

欧洲建筑体系是以石结构为主，以神庙和教堂最具代表性。欧洲建筑与中国建筑形成了鲜明的对比，具体特点如下：

(1) 建筑空间序列向高空垂直发展，挺拔向上。

(2) 突出建筑个体特性的张扬，强调大体量的"体积之美"。

(3) 建筑风格迥异，注重主体意识。

(4) 发展的阶段性强，每一阶段都有占主导地位的建筑类型、建筑形制和风格。

伊斯兰建筑体系以砖石结构为主，主要建筑类型是清真寺、圣者陵墓、王宫和花园，特点鲜明：外观采用立方体加高穹隆顶样式；喜欢满铺的表面装饰；各种尖拱广泛采用彩色琉璃面砖。

现代建筑始于19世纪末至20世纪初，工业革命使人类社会发生了翻天覆地的变化，新技术、新材料的出现对建筑提出了新的要求，建筑较之以前发生了前所未有的变化，功能不断扩展，形式更加多样，使我们生活的世界更加绚丽多彩。

建筑是科学和艺术的结合体，它有与艺术紧密联系的一面，同时也有自己独立的一面，特别需要注意的是，科技因素是不可忽视的。因此，在欣赏建筑作品时，不要单纯地从某一方面去分析，要综合地看，同时还要对地理、历史和人文环境等诸因素加以考虑。

第一节　宗教建筑欣赏

一、中国佛教建筑

佛教诞生于公元前6世纪至公元前5世纪的古印度，东汉时期传入我国，并在洛阳建立了中国历史上第一所佛教寺院白马寺，这是佛教传入中国内地的开始，也是中国佛教建筑的开始。

佛教在中国历史上受到广大百姓的信奉，也得到历代统治者的重视和扶持，使其广为传播，佛教建筑也因此兴起和发展。佛教与中国本土文化相融合形成了具有中国特色的佛教，佛寺建筑也自然成为古代建筑中很重要的一个组成部分。佛教建筑类型分为三类：塔、石窟和佛寺。

（一）中国的佛塔

塔的概念是随同佛教一起从印度传入中国的。"塔"字是梵文窣堵坡的音译略写，原意是坟墓。佛祖释迦牟尼死后，遗骨分葬在多座窣堵坡中，从此塔就具有了宗教纪念意义。

1. 嵩岳寺塔

嵩岳寺塔位于河南省登封市嵩山嵩岳寺内，是中国现存最早的佛塔，也是唯一的一座12边形塔。嵩岳寺院原为北魏宣武帝的离宫，在"舍宫为寺"的时风影响下，孝明帝将其改为寺庙，取名闲居寺，北魏正光四年(523)修建此塔，隋文帝仁寿二年(602)改名为嵩岳寺。至唐代盛极一时，后逐渐衰败，如今寺庙已荡然无存，唯有这座古塔任凭风吹雨打、岁月流逝而毅然不动，见证着千年的历史，如图4-1所示。

塔为砖建密檐式，塔高约40米，底层直径约10.6米。远远望去，塔身造型饱满韧健，其

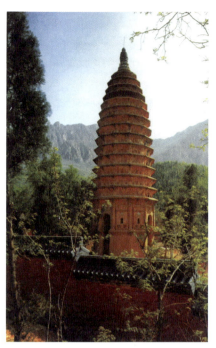

图4-1 嵩岳寺塔

轮廓似山间生出的"石笋",充满生命的活力。

塔的基座低平,底层特高,分上、下两段:下段表面素平,四面开通券门,一直伸向上段,门顶圆券,券上为印度尖卷门楣;上段其余八面各砌出一座单层印度窣堵坡式方塔形壁龛,龛门也是圆券并有尖卷门楣,各面转角处砌壁柱,柱顶以宝珠、垂莲作装饰。

塔身为叠涩砖砌密檐15层,其构思与造型出自中国的重楼,檐下设小窗,多为装饰用的假窗,既打破了塔身的单调,又产生了对比的作用。檐间部分很短,各层有节奏地向内收分,形成富有弹性和张力的塔身收分曲线,使庞大的塔身显得稳重而秀丽,层层的密檐带着信徒的希望上升至塔刹,进入佛国的净土。

塔刹石制,统摄全塔之势,由比例颇大的覆莲瓣和开放的仰莲瓣组成须弥座,承托着相轮和宝珠。弧形的相轮质朴刚劲,重复着塔身的节奏,建筑的高潮在此得到回响。砖塔外表面的颜色已大部分脱落,露出浅黄的砖色,然而却与周围的景致浑然一体。

这座千年的古塔,没有黄金做外衣,没有雕梁画栋为装饰,以自身简朴的语言书写着生命的赞歌,正如梁思成和林徽因二位先生所言:"只凭它十五层的叠涩檐和柔和的抛物线所形成的秀丽挺拔的轮廓,已足以使它成为最伟大的艺术品。"

拓展知识

梁思成简介

梁思成,梁启超之子,广东省新会人,中国近现代著名建筑历史学家、建筑教育家和建筑师,中国建筑教育的奠基人之一,中国古建筑研究的先驱者之一,中国古建筑和文物保护工作的倡导者之一,新中国首都城市规划工作的推动者,新中国成立以来几项重大设计方案的主持者。1972年1月9日病逝于北京。

梁思成热爱中国传统文化,认为可以将中国的传统建筑形式,用类似语言翻译的方法转化到西方建筑的结构体系上,形成带有中国特色的新建筑。他和夫人林徽因一起实地测绘调研中国古代建筑,并对宋《营造法式》和清《工部工程做法》进行了深入研究,为中国建筑史学奠定了基础。新中国成立后,梁思成在建筑创作理论上提倡古为今用、洋为中用,强调新建筑要对传统形式有所继承。

其主要著作有《清式营造则例》《宋营造法式》《中国建筑史》《中国艺术雕塑篇》《中国雕塑史》《凝动的音乐》等。

2. 佛宫寺释迦塔

佛宫寺释迦塔位于山西省应县佛宫寺内，又称应县木塔，建于辽清宁二年(1056)。它是中国古代建筑艺术最优秀、最伟大的作品之一，也是现存世界最高的木结构建筑。

佛宫寺释迦塔属楼阁式塔，楼阁式塔是仿我国传统的多层木构架建筑，是我国佛塔中的主流，但木塔不易保存，有的在朝代的更替中毁于战火，有的经不住风雨的侵蚀而坍塌，因此现在所能见到的古塔中绝大多数都是砖石结构或是砖身木檐的混合结构，而高层木塔只存留了这一座，它虽经日月风雨侵袭，却依然稳如泰山，巍然屹立于北方大地，如图4-2所示。

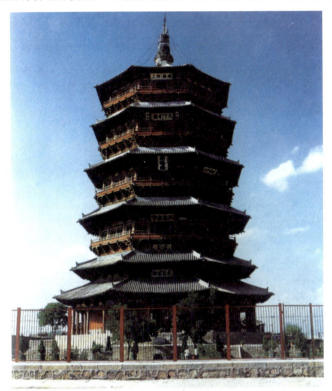

图4-2　佛宫寺释迦塔

塔坐落在佛寺南北中轴线上的山门与大殿之间，为前塔后殿的布局。走到塔前，向上仰视，显示出浑然一体的木结构建筑，一朵朵斗拱如盛开的莲花，十分壮观。难怪古人有"远观擎天柱，近似百尺莲"的佳句。

塔基由两层砖砌基台组成，塔身为平面八角，塔身上面四层，每层下面都有一个暗层，外观是各层的腰檐和平座，内部结构实际是九层。柱子有侧脚，使得体形稳定，各层平面尺寸由上至下逐层加大，在最底层多扩出一圈外廊，形成重檐，在重复的节奏中产生变化，同时更加强了稳定感。

塔平面的直径为30.27米，全塔高达67.3米，约为直径的两倍，和谐的宽高比使它的外观雄伟而庄重，不显瘦高。底层平面有内外两圈厚墙和最外一圈柱子，塔心室有彩塑高12米的大佛像。以上各层有内外两圈柱子，构成两层套筒结构，楼梯在外圈套筒里逐层旋转，内筒里都有佛像，但内圈柱子之间没有墙壁，只设栅栏，因此空间明亮开阔。

佛宫寺释迦塔的平座在造型上尤其重要，它的横平方向与腰檐取得一致而与塔身形成对

比,又以其材料、色彩和手法与塔身一致而与腰檐形成对比,是二者之间的过渡,同时又增加了横向线条;五层的塔,共有12条水平带,观感上增加了高塔和大地的关系,回廊栏杆则令塔的轮廓丰富而不单调。微微有些角翘的各檐与全塔的风格十分协调。

佛宫寺释迦塔庄重大方,在应州城突兀于众屋之上,暖红色调与灰黄色的民居也形成对比,成为城市中一道古朴的风景。

3. 妙应寺白塔

喇嘛塔与以往中原地区已经流行将近2000年的、以汉式楼阁为主要构图要素的传统佛塔相比,无论是概念还是造型都有很大不同。喇嘛塔大致有三种类型,即瓶式塔、金刚宝座塔和过街塔。瓶式塔外部造型像个瓶子,有一种说法认为是模仿一种储水用以清洁的净瓶。

中国现存最早的喇嘛塔是元大都的妙应寺白塔,在妙应寺(今北京阜成门内白塔寺)内,建于元朝至元八年(1271),外形属于瓶式塔,是尼泊尔匠师阿尼哥的作品,如图4-3所示。

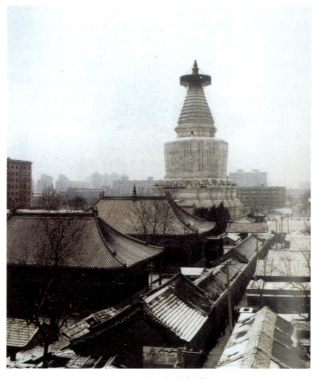

图4-3 妙应寺白塔

白塔的造型稳重大方,高耸于一片低矮的民居之上,显示出一种凛然自尊的威严,因而又有人说,它远远望去更像一尊端坐的大佛,其外形是仿自藏传佛像的造像。这种说法不无道理,下面将略作分析。

高达51米的白塔由上至下可划分为三段:下段为三层基座,高9米,从上面俯瞰,平面呈多角折角十字,这部分称为须弥座,须弥座是由佛座(莲花座)演化而来;中段为塔身,圆形,实心,丰肩收腰,酷似佛的身影,身下有比例很大的覆莲座和数层线道,在塔基与塔身相连处,形状雄浑,仿佛是佛像盘屈的下身,当初塔身上还雕琢有单杵、宝珠、莲花、交杵等藏传佛教特有的图像并包覆珠网璎珞,现在都不存在了;上段塔刹(即"塔脖子")先置多角折

角十字须弥座,再上为巨大的实心相轮十三层,层层显著收小,称"十三天",承托塔顶。

 塔顶是在直径达9.9米的巨大青铜宝盖上,置高达5米的铜喇嘛塔,宝盖周围垂着镂空铜片和铜铃,象征佛面;塔顶在阳光照射下金光闪耀,充分显示了佛的智慧和光明。这种模仿佛像造型比例的塔的设计原则使妙应寺白塔巨大的身躯中蕴含了更加丰富的宗教内涵。

 妙应寺白塔除塔顶为铜质外,全用石砌,外表贴砖,并涂刷白灰,光洁如玉,所以又称"玉塔"。铜质塔顶显金色,金白对比,气氛崇高而圣洁。全塔比例匀壮,气势雄浑阔大,与元大都的气魄十分谐调,是瓶式喇嘛塔造型中最杰出者。

阿尼哥简介

 阿尼哥,又名阿尔尼格尼,字西轩,佛教艺术家。生于尼波罗(今尼泊尔),其国人称他为八鲁布,卒于中国。元世祖至元十年(1273),历任诸色人匠总管、府总管、光禄大夫、大司徒等职。卒后,赠追太师、开府仪同三司、凉国公、上柱国等头衔,谥敏慧。

 据《元史》等记载,阿尼哥幼时即敏悟异凡,擅长绘画、雕塑、织锦、建筑、铸金为像等。元世祖中统元年(1260年)受尼波罗国选派前来中国。后在吐蕃(今西藏)建金塔,并监其役。塔建成后,被推荐到京师,受到元世祖诏见,并受命修复宋代遗留的因岁久缺坏的针灸铜像。至元二年(1265),新铜像修成,金工叹其天巧,莫不愧服。凡元代京都寺观的塑像,大多出于其手。后收刘元为徒,将印度、尼泊尔等佛教造像艺术传入中国,从而使中国佛教造像艺术发生重大变化,并影响到明、清两代。

 阿尼哥主持修建了乾元寺、兴教寺和妙应寺白塔。

<p style="text-align:right">(资料来源:互动百科)</p>

北京为何出现藏传佛教建筑

 北京出现藏传佛教寺庙建筑,其原因主要是从元代起,在蒙藏地区广为传播的喇嘛教,随着少数民族政权入主中原而传入北京地区。西藏纳入中国版图后,中央王朝在对藏区的施政方略中对藏传佛教采取宽厚、优待的特殊政策;元代统治者将喇嘛教奉为"国教",给予了崇高的地位。喇嘛塔也随着这种藏式秘宗(也称"西秘")佛教的盛行而遍布京城。它集皇权与神权的象征于一体,充分体现了元世祖忽必烈"以佛治心"的政策;明、清两朝又均连续采取元代的施政方略,这种连续性使得在北京的藏传佛教寺庙有了一个较长的相对稳定发展的时间和空间,并得以保存下来。这也充分证明了西藏自古以来就是中国神圣领土不可分割的一部分。

塔的由来

印度佛教建筑窣堵坡和中国的传统建筑楼阁是塔的两大源头。

古代印度的佛教建筑塔在东汉时期随佛教传入中国，之后迅速与中国本土的楼阁相结合，形成中国的楼阁式塔。后来由于木结构易腐烂、易燃烧的缺点，又按照楼阁式塔的形式演化出密檐式塔。在漫长的历史中曾被人们译为"窣堵坡(Stupa，梵文)""浮图(Buddha，梵文)""塔婆(Thupo，巴利文)"等，也被意译为"方坟""圆冢"。

随着佛教在中国的广泛传播，直到隋唐时，翻译家才创造出了"塔"字，作为统一的译名，沿用至今。后世的塔在中国化的过程中，也为道家所用。另外，其逐渐脱离了宗教而走向世俗，衍生出了观景塔、水风塔、文昌塔等不同作用和目的塔。

三国时代，丹阳人笮融"大起浮图，上累金盘，下为重楼"，是中国造塔的最早记载，所造的塔应为楼阁式。三国时代的吴国于建业(今江苏南京)开始造塔，开创了江南造塔之先河。

塔的基本构造分塔基、塔身和塔刹三部分，按塔身的结构和造型特征可分为楼阁式塔、密檐式塔、亭阁式塔和喇嘛塔等。

(二) 中国的佛寺

佛寺是供奉佛像、举行佛教礼仪、居住僧侣的地方，是中国古代建筑艺术重要的组成部分。佛教于公元1世纪由印度传至中国内地，随之出现佛寺。当时中国建筑体系已形成，佛寺建筑受中国传统建筑的影响，从布局到单体殿堂都具备中国特色。

1. 独乐寺

独乐寺，中国佛教寺院，坐落在天津市蓟县城内西街，坐北朝南，整组建筑布局得当，主体突出，巍峨雄壮，庄严瑰丽。由于年代久远，现仅存有建于辽统和二年(984年)的山门和观音阁。

独乐寺在我国建筑史上以"三最"闻名。第一"最"：寺中山门带鸱尾饰物的屋顶是我国现存最早的庑殿顶；第二"最"：观音阁中观世音菩萨塑像是我国现存最大的古代泥塑之一；第三"最"：观音阁是我国现存最早的木结构高层楼阁式建筑。

进入独乐寺，首先映入眼帘的是山门。山门为单檐庑殿顶面阔3间，进深2间，由台基、屋身、瓦顶3部分组成。观音阁在门内中轴线上，门和阁的距离适中，不过分远，以突出阁的高大；也不过分近，当人置身于山门内正中时，透过山门可将观音阁尽收眼底，如图4-4所示。

观音阁下为低平台基，前出月台，面阔5间，进深4间，覆单檐九脊顶，高23米余，柱子有侧角和升起。从外表显示为两层，但腰檐平座内部有一暗层，实际结构是3层，形成了所谓"明二层暗三层"的格局，这是隋唐宋元时期楼阁建筑常用的结构形式。

山门和观音阁建筑风格"上承唐代遗风，下启宋式营造"，均屋坡舒缓，出檐深远，斗拱雄大疏朗，气势如虹，呈现明显的唐代风韵。

阁内有内柱(金柱)一周，形成内、外槽相套的空间，内槽中心佛坛上立高达16米的彩塑

观音像，观音弯眉高鼻，神态庄重，仪态万方，统贯3层，两侧各侍立一菩萨。塑像均以细泥白灰塑成。线条明显，面部丰满，造型匀称，姿态优美，彩绘贴金，生动传神，是辽代雕塑艺术的精品。围绕雕像，每一层均向内挑出栏杆。中层栏杆平面长方，上层六角，较小；雕像头顶的天花组成八角攒尖藻井，更小，呈现出韵律的变化，并增加了高度方向的透视错觉。雕像略前倾，以减少仰视的透视变形。这种精妙的布局手法使得观音阁内部的建筑环境统一而富有变化，同时，又与外部宽博、简洁的建筑韵味形成对比。

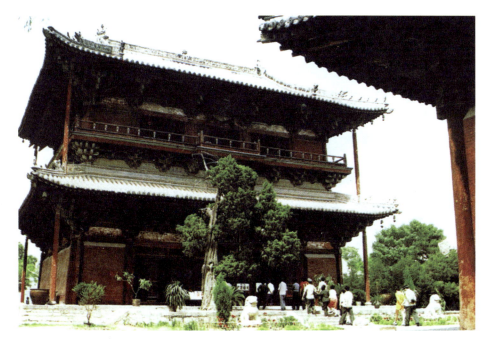

图4-4　独乐寺观音阁

清晨，当彩霞映射的光芒照耀在独乐寺中时，条条斑斓的光柱从观音头顶抛下，与阁内长明的烛火之光耀映闪烁，为大佛、古阁罩上一层神秘的色彩，使其越发神韵生动，引人遐想，意境深远的名字——"独乐晨光"也就由此产生了。

庑殿顶

庑殿顶是中国古代屋顶造型之一，因其有四坡五脊，所以又称四阿顶或五脊顶。前后左右四坡，正中为正脊，四角为垂脊。重檐的另有下檐围绕殿身的四条搏脊和位于角部的四条角脊。其特点是：宽博明朗，如吴带当风，所以又称"吴殿"。尤以重檐庑殿顶气派最为恢宏，多用于封建礼制中最高级别的建筑物，如故宫的太和殿、乾清宫和坤宁宫等。单檐庑殿顶则用于第三等级的建筑物，如故宫的华英殿等。独乐寺山门的屋顶即是五条脊、四面坡形的庑殿顶。

歇 山 顶

歇山顶是中国古代屋顶造型之一,其具有四坡九脊,即由正脊、四条垂脊和四条戗脊组成,如果加上山面的两条搏脊,则共有十一脊。它也有单檐、重檐之分。其特点是:转盈秀丽,如曹衣出水,所以又称"曹殿"。尤以重檐歇山顶玲珑而兼恢宏,多用于封建礼制中次高级别的建筑物,如故宫的保和殿等。独乐寺观音阁的屋顶便属于这种形式。

鸱 尾

屋顶正脊两端的龙吻鱼尾形的构件,称为鸱尾(也称鸱吻)。传说鸱尾是天上一颗鱼尾星,不怕雷击,汉代时人们把它置于建筑物上,取避雷电之意。

2.布达拉宫

布达拉宫借山势而建,包括山前的宫城区、山顶的宫室区及后山湖区3部分,如图4-5所示。宫城区由东、南、西3座城门和2座角楼组成,城内是为布达拉宫服务的管理机关、印经院、僧俗官员住宅、监狱及马厩等。登上宽大的石蹬道可到达山顶的宫室区。这一区是以并联的白宫和红宫为主体的大建筑群,如峭壁般屹立于山腰,与周围的山冈合为一体,气势磅礴而雄伟。

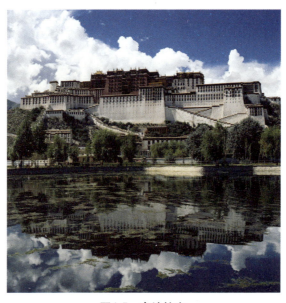

图4-5 布达拉宫

平面布局的设计上不取中轴对称的方式,而是以建筑的体量变化与位置分布来区分主体建筑和非主体建筑,对比鲜明。加之色彩的巧妙应用,在碧蓝色天空的映衬下,更加富有视觉冲击力,正所谓重点突出、主次分明,建筑的不同用途也一目了然。

白宫是专为达赖政教生活服务的宫室;红宫是一组存放已故达赖灵塔的佛殿和其他一些殿堂的宗教性建筑群;白宫和红宫的南面是供僧人进行宗教活动的朗杰扎仓(经堂);后山湖区有两片湖水,西湖岛上有1座4层楼阁,按藏语意译为"龙王宫"。

各平顶建筑的檐口均有棕色横带。红宫上面又建金殿3座、金塔5尊,在阳光的照耀下金顶耀目,神秘的宗教色彩油然而生。蓝天、建筑、湖水共同构筑了一幅壮丽的画面,极富艺术感染力。

此外,布达拉宫在其建筑形式上可以说借鉴使用了汉族建筑的若干形式,如金殿屋顶等;同时,又保留了藏族建筑的传统手法,如独具特色的门、窗和脊饰等,从侧面反映了兄弟民族建筑形式的密切结合,深刻体现了藏汉一家的思想。

二、欧洲的神庙和教堂

西方古代社会信仰泛神论,众神灵在各自的领地接受信徒们的朝拜,中世纪基督教的到来更是掀起了一场空前的宗教狂热。在这样的背景下,人们以自己的满腔热情、坚定的信念,极尽自己的智慧,用最好的材料和技术创造出一座座经典的神庙和教堂。

1. 帕提侬神庙

公元前5世纪,雅典在希波战争后成为希腊各邦的领袖,为了纪念反侵略战争的胜利,树立领袖形象,繁荣城邦,歌颂守护神雅典娜,于是在城中心的神圣山冈上重建了被毁的卫城,并由此使希腊艺术进入了黄金时代——古典时期,雅典卫城集建筑和雕刻成就于一身,代表了当时艺术的最高成就,帕提侬神庙就是其中的佼佼者。

帕提侬神庙是希腊本土最大的多利安式庙宇,坐落在卫城最显要的位置,简洁凝重的外观在蔚蓝天空的映衬下,展现出一幅壮丽的画面,灿烂的阳光照在白色大理石上反射出金子般的光芒。"帕提侬"原意为"处女宫",是祭祀守护神雅典娜的庙宇。帕提侬神庙在艺术上达到了前所未有的巅峰,如图4-6所示。

在建筑形制上采用围廊式,但有别于一般神庙,面积2100平方米,列柱分布四周,正面8根,纵17根,正面多加了两根石柱,侧面多加了四根石柱,使神庙形制更加隆重。柱高10.5米,比一般多利安柱式更加挺拔刚劲,柱身上端略小,中间部分稍稍凸出,半椭圆的凹槽纵贯柱身相交处呈锐角,加强了柱身造型的力度。

在建筑比例上,从整体到细节都严格应用黄金分割率,整体和谐统一;建筑细节上精益求精,石柱的间距经过细微的调整,中间两柱间距微大于两边的距离,以达到视觉上的平衡。全部列柱都略后倾7厘米,并向各立面的中央稍倾,营造出神庙的视觉稳定感。围廊式神庙四面开放的形式体现了民主制度的开放意识和希腊人的开朗性格。

图4-6 帕提侬神庙

作为雅典卫城的象征，帕提侬神庙饰以华丽的雕刻装饰，菲狄亚斯以非凡的雕刻才能、精湛的技艺和睿智，创作出一系列艺术形象，并成功地与建筑融为一体。遗憾的是，大部分浮雕毁于战火，只能从残片中领略大师的艺术风采。其中，最著名的为《命运三女神》。

帕提侬神庙与三女神为古典美之楷模，成为"古典"的代名词，而"古典"(艺术史上的风格术语)在相当长的时间内被认为是"完美"的同义词。帕提侬神庙是古希腊最伟大的创造，被誉为"雅典的王冠"，是理性与诗情的融合体，也是世界上最经典的建筑杰作之一。

古希腊建筑师的技巧

如果柱子是笔直的，则它看上去中间会显得向里凹；如果底座和檐口的线条是完全水平的，则看上去中间会显得向下垂。因此，古希腊的建筑师对线条做了视觉修正，为了显得直，柱子的中段通常向外凸，帕提侬神庙的柱子甚至向内倾斜60毫米，以使它们看上去不向外倒；底座通常用圆滑的曲线使短边的中部向上凸出60毫米，长边的中部向上凸出110毫米，以使它们看上去不下垂。

拓展知识

古希腊建筑的三种主要柱式

古希腊建筑的结构属梁柱体系，柱式体系是古希腊人在建筑艺术上的创造。古希腊建筑有三种主要的柱式如下。

(1) 多利安柱式：希腊多利安柱式的特点是比较粗大雄壮，没有柱础，柱身有20条凹槽，柱头没有装饰，多利安柱又被称为男性柱。著名的雅典卫城的帕提侬神庙采用的即是多利安柱式。

(2) 爱奥尼柱式：希腊爱奥尼柱式的特点是比较纤细秀美，柱身有24条凹槽，柱头有一对向下的涡卷装饰，爱奥尼柱又被称为女性柱。爱奥尼柱由于其优雅高贵的气质，广泛出现在古希腊的大量建筑中，如雅典卫城的胜利女神神庙和伊瑞克提翁神庙。

(3) 科斯林柱式：希腊科斯林柱式的比例比爱奥尼柱更为纤细，柱头是用毛茛叶作装饰，形似盛满花草的花篮。相对于爱奥尼柱式，科林斯柱式的装饰性更强，但是在古希腊的应用并不广泛，雅典的宙斯神庙采用的是科林斯柱式。

2. 圣索菲亚大教堂

圣索菲亚大教堂以壮丽的雄姿傲然屹立于土耳其当时的首都伊斯坦布尔，它历经沧桑而不衰，它是一个里程碑，映射出一个时代的辉煌；它是一个传奇，亲眼见证了一个王朝的兴衰；它是东西方文明熔炼而成的经典之作；它是个人梦想和情结的化身。

圣索菲亚大教堂建于532—537年，是拜占庭建筑最完美的代表和拜占庭文化的象征。教堂在内外处理上对比强烈，营造出两个不同的世界——帝国和天国。教堂建造之时，正值查士丁尼大帝执政期，这是一位文治武功双全的皇帝，在位期间使拜占庭帝国达到空前的繁荣，几乎重新统一了原罗马帝国的大部分疆土，以实现其"一个国家，一种宗教"的梦想，因此，炫耀帝国的强大和帝王的威严成为拜占庭建筑具有宏伟气势的决定性因素，圣索菲亚大教堂便秉承这一因素，外观上以庞大的体量、力拔山河的气势坐落于世间，与苍天和大地共同奏响雄壮的交响曲，如图4-7所示。

图4-7　圣索菲亚大教堂

君士坦丁堡——帝国的中心、东西方的交会点，希腊、罗马和东方三种伟大文明交融的文化熔炉，圣索菲亚大教堂就是熔炼出来的结晶，在这里，"东方和西方、过去和未来"被创造性地结合在一起。

罗马的穹隆技术吸收了东方的建筑成就，中央巨大的穹隆坐落在方形的墙体上，穹隆饱满的拱形犹如武士的战盔。穹隆由一个中心穹顶、两个半穹顶和六个附属穹顶复合构成，中央直径33米的大穹顶通过帆拱支撑在四个宽厚的柱墩上，大穹顶前后两侧由两个半穹顶支撑，两个半穹顶又各自由三个附属穹顶来支撑。

远远望去，教堂外观方圆契合、自然和谐，拱顶、半穹顶等结构呈波浪式起伏，有节奏地层层推进，在中央穹顶达到高潮，整个结构体系具有纪念碑式的宏伟效果。帆拱技术的使用是复合式穹顶得以实现的关键，对欧洲建筑乃至东方建筑都产生了巨大的影响，成为建筑史上的里程碑。

作为基督在尘间的"代理人"自居的查士丁尼大帝，在教堂的建造中，无论在用材上还是在结构附件上，都采用了帝国范围内所能找到的最好的材料，以作为献给上帝的"圣智"。新技术的应用使教堂的内部空间获得空前的扩展，大小半穹顶错综复杂，既统一又富于变化。尤其是中央大穹顶无明显的支点，穹顶下部开设了40个拱形小天窗，斜射的阳光透过天窗射入，置身其中，眼中出现黑白交错的图案，让人产生宛如飘浮在空中一般的奇妙感受，"仿佛由天空的铁链悬系着"。

教堂在内部装饰上极尽奢华之大成，穹顶和拱顶以金色和蓝色玻璃马赛克作装饰；地面上也饰以马赛克并镶嵌成图案；墙体和墩座以白、绿、蓝、黑、红彩色的大理石贴面，并组成图案；柱子大多是暗绿色，少数是深红色；柱头一律用白色大理石并镶以金箔；柱头、柱础和柱身的交接线处都以包金的铜箍镶饰。

普洛柯比乌斯言道："人们觉得自己好像来到了一个可爱的百花盛开的草地，可以欣赏紫色的花、绿色的花；有些是艳红的，有些闪着白光，大自然像画家一样把其余的染成斑驳的色彩。一个人到这里来祈祷时，立即会相信，并非人力，并非艺术，而是只有上帝的恩泽才能使教堂成为这样，他的心飞向上帝，飘飘荡荡，觉得离上帝不远……"

1453年，土耳其攻陷君士坦丁堡，城中的建筑被焚毁，唯有圣索菲亚大教堂被保留下来，或许是那宏伟的建筑征服了每个士兵，或许他们也要去寻找精神的寄托。土耳其人把这座名城改称为伊斯坦布尔，把这座教堂改为伊斯兰教的清真寺，四周矗立起四座高塔，减轻了教堂外形的笨拙感，加强了建筑的表现力和形式感。

圣索菲亚大教堂历经战乱和王朝的更替，风雨沧桑，为人间讲述了一段又一段的传奇；以它为代表的艺术风格，如飓风般席卷了欧洲乃至影响了整个世界，至今城市的天际线仍然闪耀着它的光辉。

3. 圣马可教堂

中世纪的欧洲是宗教建筑蓬勃发展的时期，然而政权和教派的分裂使东西欧建筑走上了各自不同的发展道路，形成了两种截然不同的风格——拜占庭风格与哥特式风格，但是在威尼斯，这两种风格被自然地融在了一起，并产生出一座欧洲最美丽的教堂——圣马可教堂。

远望圣马可教堂，外形犹如一顶美丽的皇冠，光芒四射，该城的保护神圣徒马可的遗骸就安葬在这里，它是威尼斯的精神中心，威尼斯人将全部情感寄托于此。优越的地理位置，发达的贸易往来，东西方各种文化纷然并陈，这些赋予了威尼斯建筑独特的风貌，如图4-8所示。

图4-8 圣马可教堂

圣马可教堂初建于838年，大约一个世纪后，建成一所拉丁十字教堂；11世纪时按照拜占庭方式彻底重建，改用希腊十字式，穹顶结构是拜占庭式的，样式却是明显的阿拉伯风格。中央隆起巨大的穹顶，四周的穹顶略小，大小有序好似5朵含苞欲放的金色花蕊，造型挺秀的哥特式镀金小尖塔有节奏地排列着，在阳光的照耀下发出夺目的光芒，高耸的旗杆直插云霄，在蔚蓝天空的映衬下构成了一道美丽的天际线。5个华丽的门道深深地嵌入教堂正面密集的两层排柱之间。第二层排柱开5个半圆形壁窗，变换着奇妙的曲线。

富足的威尼斯人尽情享受生活的同时，也在不断地修饰和完善自己心目中的圣地，将那个时代最好的风格赋予它，教堂的立面经数年多次改造，直至15世纪才完成了它华丽多彩、轮廓丰富的面貌。教堂正面阳台上的4匹青铜马是1204年十字军东征时从君士坦丁堡带回来的，哥特式的尖拱门装饰、卷花型浮雕和尖塔在15世纪被加上去，17世纪又加入了文艺复兴时期的装饰。

教堂内部墙壁上铺满了马赛克装饰，穹顶内部是精美的镶嵌画。著名的"黄金障壁"装缀在圣马可教堂内部一间小礼拜堂内，约有齐墙高、两面墙宽，全部以黄金制的镶嵌图案，分隔成上下数行与无数小画面，每一画面又分别用镶嵌画手段表现出圣徒、天使和信徒的形象。这是中世纪一件极其珍贵的工艺珍品。

圣马可教堂与其他教堂强调超越尘世的不同，有一种豪华与热闹的空间氛围，这源自威尼斯人的开朗活泼的性格。工匠们不拘于格律，没有门户之见，虽然拜占庭式建筑和哥特式风格的建筑由古罗马发源而成，但在威尼斯二者殊途同归，自然结合为世间的经典。圣马可教堂不仅是一座美丽的建筑，而且也是一座艺术的宝库。

拓展知识

拜占庭式建筑与哥特式建筑的特点

拜占庭式建筑的特点是：十字架横向与竖向长度差异较小，其交点上为一大型圆穹顶。穹顶在方形的平面上，建立覆盖穹顶，并把重量落在4个独立的支柱上，这对于欧洲建筑的发展来说是一大贡献。圣索菲亚大教堂是典型的拜占庭式建筑。

哥特式建筑是11世纪下半叶起源于法国、13—15世纪流行于欧洲的一种建筑风格，主要见于天主教堂，也影响到世俗建筑，在建筑史上占有重要地位。哥特式建筑的特点是：尖塔高耸、尖形拱门、大窗户及绘有《圣经》故事的彩色大玻璃。在设计中利用十字拱、飞券、修长的立柱营造出轻盈修长的飞升感。整个建筑通常具有直升线条、雄伟的外观和教堂内空阔空间，再结合镶着彩色玻璃的长窗，从而使教堂内产生一种浓厚的宗教气氛。

4. 圣卡罗教堂

经过文艺复兴和宗教改革运动之后，17世纪的意大利到处被世俗文化所浸透，追求人间的荣华富贵已压制了对神圣彼岸的向往。16世纪末和17世纪，自然科学获得大发展，人的眼界已开阔，想要努力挣脱思想的枷锁，同时对宗教的怀疑情绪增长，加剧了社会心态的波动，这些反映在建筑上呈现出鲜明的时代特征：建筑形式打破常规、标新立异、追求新奇，前所未有的建筑形象和手法层出不穷，或别出心裁赋予建筑实体和空间以动态；大量应用曲线和曲面，或波折流转，或骚乱冲突；打破建筑与雕塑、绘画的界限而相互渗透；打破文艺复兴时期结构完整的概念，与无限空间融为一体，非理性的幻想和面对现实的细致观察、表面的夸张和内心活动的探索等交织在一起，既有狂热的感情色彩，又有相当冷静的思考；大量贵重材料和繁复的装饰则令建筑物豪华而庄重。这种全新的建筑风格被人称为"巴洛克"。

圣卡罗教堂是巴洛克建筑的巅峰之作，建筑家波诺米尼在这座建筑上大胆创新，不落先师贝尼尼的窠臼，把巴洛克风格推向了最高峰。圣卡罗教堂规模很小，形容它小到可放进庞大的圣彼得教堂的任何一根柱子里也不为过，然而就是在这里，却以巧妙和精彩的空间构成赢得了"世纪之作"的美誉，如图4-9所示。

教堂地处罗马市内街区一拐角处，在狭促的街道上，其建筑立面如波浪般的起伏、跳

图4-9　圣卡罗教堂

跃。规整的方形和圆形犹如被施了魔法，全都变成了曲线形、弧线形和波浪形连续不断地扭动。柱与柱之间采取无规则组合，令开间变化随意形成有力的节奏变化；檐部、基座与山花被有意折断，形成一种残缺的美；檐部的水平弯曲，墙面的凸出凹进，在光的照射下形成了丰富的体积变化和光影效果。

深凹的壁龛里饰以大量的花草雕刻，极尽变化之妙。巨大的椭圆形纹章和飞翔的天使雕像渲染着巴洛克的气氛。高高的塔楼错落有致，造型也各有变化。

教堂内部雕刻与圆柱组合有着强烈的律动感，圆柱后面的墙壁呈现优美的起伏曲线，似巴洛克音乐中的低音乐调一般，构成整体建筑的底流，圆柱则在优雅的底调上装点出主韵律来。教堂的椭圆形天井中有十字形、六角形及八角形的蜂巢般隔间，并随着向顶部的推移而越见狭小，令空间更显得高深。圆顶下方的天窗由装饰所遮挡，光线由不可见的天窗射入，萦绕在整个天井中，营造出飞升向上的效果，与幽暗的室内形成了富有戏剧性的对比而引人注意，进而引起信徒对天国的无限遐想。

利用观者视觉和心理错觉所产生的反重力的、向上浮生的效果，是巴洛克建筑最特殊的形式，如图4-10所示。

圣卡罗教堂是巴洛克时代的精品，犹如一颗闪亮的钻石在建筑艺术史上发出璀璨的光芒，对后期巴洛克建筑产生了重要的影响。

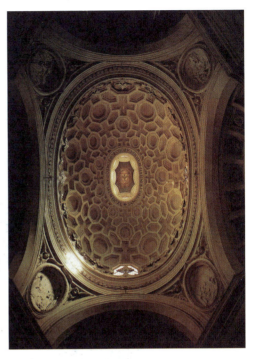

图4-10　圣卡罗教堂圆顶内部

希腊十字形与拉丁十字形

西方教堂在平面布局上多采用十字形平面，而这些十字形可分为两种形式：希腊十字形和拉丁十字形。希腊十字形是垂直方向与水平方向的长度或者垂直方向的上臂和下臂的长度大致相等，接近正十字形。拉丁十字形则是垂直方向的长度比水平方向的长度长很多的十字形。

教堂平面布局采用不同的十字形是由教派决定的。

5．朗香教堂

20世纪是多姿多彩的时代：两次世界大战，工业和科技的发展彻底改变了人们的生活，全面否定传统给人类文化发展带来的可能性和由此产生的严重危机，各种哲学和美学思想既

活跃了人们的思维,又带来了极大的混乱。种种情况使艺术创作空前活跃,新的艺术形式大量涌现,恒定的判断标准也由此丧失。

法国孚日山区的山顶上突然之间长出了一座奇特的教堂——朗香教堂,它没有十字架,没有钟楼,造型诡异、怪诞:白色墙体几乎都是弯曲的,有一面还是倾斜的,上面挖刻着大小不一、形状各异、零零点点的凹窗,如同碉堡上的射击孔;黑色的钢筋混凝土屋顶向上卷曲,如诺亚方舟漂浮在弯曲流动的墙面上,屋顶呈东高西低的走势,以便雨水流向西部,最后经一个伸出墙面的落水管泻落到地面上的水池里;教堂的每个立面都不相同,表情各异,变化自由;粗粝敦实的体块互相碰撞砥砺,相互牵动,混沌的形象迸发出一种原始的精神气质,如图4-11所示。

图4-11　朗香教堂

教堂的内部被营造出一个虚无缥缈的幻境,屋顶有下坠感,墙面在倾斜弯曲流动,墙体上的窗洞由室外向室内变大,内嵌彩色玻璃,通过这里——"光的隧道"将各色光奇妙地引入室内,从而形成闪亮的"光墙"。墙壁和屋顶刻意留出缝隙,光线由此渗入,经粗糙的墙面研磨洒落在圣坛上,虚实明暗变化丰富,奇异的光效创造出神秘的宗教气氛。

柯布西耶设计的朗香教堂突破了历史上所有教堂的样式,将形、光、色、材融为一体,以奇特的造型来抒发自己对宗教的神秘、超常的精神感悟。封闭的厚墙象征"上帝的庇护所",好似"听觉器官"的平面是为了让上帝直接倾听教徒的祈祷,出人意料的体形、动荡不安的曲面、失去尺度感的窗洞和扑朔迷离的光影都在破坏人们的理性和自信力,闪示着宗教的光辉。

朗香教堂的创作灵感源于沙滩上的一只空的海蟹壳,大师却从中发现了它的坚固和诗意。他把建筑艺术推向了哲学的高度,把看似结构材料的钢筋混凝土推到了艺术表现的极致境界。柯布西耶的建筑具有很强的表意性,能给予人丰富的联想:合十的双手、浮在水面的鸭子、破浪的舰船、修女的帽子……总之,是无法用清晰的语言去表达的复杂的心理感受,即"只可意会,不可言传",这便是这座建筑的精妙所在。

三、东南亚及中亚宗教建筑

1. 吴哥窟(又名吴哥寺)

吴哥是高棉(今柬埔寨)王国的都城。其遗址在洞里萨湖西北。吴哥建筑群主要包括吴哥王城和吴哥寺,共有各种建筑600多座,散布在约45平方公里的森林里。吴哥寺是吴哥地区的印度教毗湿奴神庙为吴哥时代鼎盛期的代表性建筑,位于吴哥王城以南1.6公里处。其名是由王城寺转化而来,俗称小吴哥。它创建于苏利耶跋摩二世(1113—1150年在位)时期,以后成为他的陵墓,如图4-12所示。

图4-12　吴哥寺

吴哥寺外围设有一道长约5000米的围墙,墙外又有人工河环绕。吴哥寺总体的平面布局呈正方形,环环相扣,其主体部分建筑主要用石料砌成。神庙绕有依次增高的三层回廊,各回廊的四角配有金刚宝座式的高塔,以中心塔(高出地面65米)为顶点,形成高度依层次递减的高塔群,构成了三级阶梯式的金字塔式的构图,呈现均衡的美感。

中心塔轮廓饱满,挺拔如笋,是整个建筑群立面的垂直中心轴线,与各塔及角亭,重重叠起,相互呼应,富有节奏感,产生了极为强烈的向心力和内聚力,庄重的宗教气氛和肃穆的陵墓环境并举,建筑群气势壮美,人置身其中景仰崇敬之心油然而生。

吴哥寺的装饰浮雕丰富多彩,它刻于回廊的内壁,即廊柱、石墙、基石、窗楣、栏杆之上,主要取材于印度两大史诗《摩诃婆罗多》和《罗摩衍那》,关于毗湿奴信仰的图画占了大半,另外还有国王事迹的图画。整个浮雕手法精确娴熟,人物和动物生机勃勃,尤其是第一层台基回廊的浮雕,呈带状延绵达800米,被称为浮雕回廊。吴哥寺的建筑和浮雕,充分发挥出高棉人的艺术天赋,堪称艺术史的杰作。

2. 仰光大金塔

仰光大金塔是缅甸的大型佛塔，位于首都仰光茵雅湖畔的圣山上，居仰光最高点。音译为"瑞大光巴高达"，在缅语中，"瑞"意为"金"，"大光"是仰光的古称，"巴高达"是对高塔建筑的统称。该塔为窣堵波形式，建于公元前585年。

当时释迦牟尼将8根头发授予缅王，缅王将佛发藏于塔内，因而成为东南亚的佛教圣地，如图4-13所示。

图4-13 仰光大金塔

14世纪后，历经历代王朝扩建和涂金，至今塔身已修高至113米，顶上还加了涂金伞盖，已成为巴高达形式。

塔基依据塔身造型，呈直线和折线变化，层次变化丰富，并有序地向上收缩，共3层，节奏感颇强；塔基上置钟形塔体，塔体造型线条优美，曲线凹凸变化有致，富有张力；塔顶为一把巨大的金属宝伞，缅语中称为"飞提"，重1250公斤；宝伞上挂有1065个金铃和420个银铃，风吹铃动，声传四方；宝伞尖细耸入云霄，伞盖熠熠发光。另有最低层塔基上的64个样式相同的小塔围绕四周，与主塔相呼应，大小疏密对比鲜明，在蓝天的映衬下金光闪耀，俨然一派佛国境地。

 拓展知识

大乘佛教与小乘佛教

"乘"是指运载工具。大乘佛教于1世纪左右形成。释迦牟尼圆寂后约百年时间，佛教徒中的一些人对教义和教规的理解发生了分歧，形成了上座部和大众部两大部派。随后，这两大部派又不断发生分化。大乘佛教就是从佛教部派的分化中产生的。

大乘佛教信徒自称能运载无数众生从生死大河之此岸达涅槃境界之彼岸，"救度一切众生"成就佛界，而贬坚持原始教义、只求"自我解脱"的教派为"小乘"。

小乘佛教在斯里兰卡得到极大发展，并以之为中心向东南亚的泰国、缅甸、柬埔寨、越南南部、印度尼西亚等地和中国云南傣族地区传播。

3．马尔维亚大清真寺

著名的马尔维亚大清真寺是迄今为止伊斯兰最大的清真寺，始建于848年，坐落在伊拉克撒马尔拉城东北。

寺院平面为封闭的院落布局，整个清真寺被高大厚重的砖墙所包围，南北长238米，东西宽155米，墙面上每隔15米有一垛半圆形的塔状扶壁，13个入口大门围绕着墙垣开设，形成重复式的构成美。

中央院落宽大，四周是平敞的殿堂，殿堂内部以八角砖柱外包大理石构成复合柱，支撑殿内，厚重有力，四面再各附有一个壁柱，丰富变化。柱子直接支承木构平屋顶。

马尔维亚大清真寺最动人的、最引人注目的、最富于戏剧性的标志性建筑是位于寺院以北的巨大的螺旋体宣礼塔，塔名叫马尔维亚，意为"蜗牛壳"，如图4-14所示。

塔与寺院相互脱开，轴线却是重合的。塔基方形，分上、下两层，上层台基上坐落着

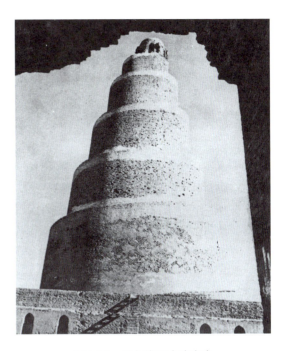

图4-14 马尔维亚大清真寺

高大的塔体。塔体用砖砌成，呈圆锥状，造型雄壮，一条螺旋坡道围着塔体盘旋而上，引导人们的视线直达塔顶的小圆殿。这是视觉导向在建筑上的巧妙应用，同时也暗示出通往天国之路的意思。整个塔体未做精雕细琢，保持着建筑材料原始的质感，流露着一种质朴古拙之美。直插云霄的塔体又与它脚下横展而绵长的寺院轮廓产生着强烈的形体对比，整个寺院最可取之处是材料和细部手法的一致，又使它们在对比中相互取得统一，使这座清真寺院产生了雄奇而浑朴的轮廓形象。

 拓展知识

伊斯兰教与清真寺

约610年，穆罕默德在麦加创立了信仰真主安拉的伊斯兰教，并以此为精神武器逐渐统一了阿拉伯半岛，此后又经过不断的征讨和扩张，至8世纪建立起了一个横跨欧亚非的阿拉伯—伊斯兰大帝国，伊斯兰教也由此成为世界三大宗教之一。其主要传播于亚

洲、非洲，以西亚、北非、中亚、南亚次大陆和东南亚最为盛行。

伊斯兰教的礼拜场所称为清真寺，是穆斯林举行宗教仪式、传授宗教知识的地方，通常由有圆形拱顶的正殿和尖塔式的宣礼楼等组成，在建筑结构中普遍采用拱券。拱券的样式富有装饰性，喜欢在建筑物表面满铺装饰，风格十分华丽，具有鲜明的民族和地域特色。

第二节　宫殿建筑欣赏

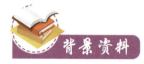

宫殿建筑是指专供帝王处理政务和日常生活的建筑群。在封建社会，宫殿建筑是王权的象征，历代帝王都不惜花费巨大的物力和人力来建造他们的宫殿。所以宫殿建筑常凝聚着特定历史时代的文化精神，代表着当时建筑艺术的最高成就。

中国古代建筑与西方古代建筑在建筑材料上存在着本质的区别，由此决定了两种不同的建筑风格，中国宫殿建筑采用空间序列向平面纵深发展的群体组合形式，不以单体造型取胜，而是依靠群体的对称、呼应、错落有序地形成整体的气势。正如李泽厚所说："中国建筑最大限度地利用了木结构的可能和特点，一开始就不是以单一的独立个别建筑为目的，而是以空间规模巨大，平面铺开，相互连接和配合的群体建筑为特征。它重视的是各个建筑物之间的平面整体的有机安排。"西方宫殿则以庞大的体量、雄伟的外观、复杂的平面构成和奢华的装饰表现其壮丽。

一、中国宫殿

以北京故宫为例来介绍中国宫殿的特点。

北京故宫是明清两代的皇宫，又称紫禁城。历代宫殿都"象天立宫"以表示君为天子"受命于天"。由于君为天子，天子的宫殿如同天帝居住的"紫宫"禁地，故名紫禁城。故宫始建于明永乐五年(1407)，永乐十八年(1420)建成，历经明、清两个朝代24个皇帝。

故宫规模宏大，占地72万平方米，建筑面积15万平方米，有房屋9999间，是世界上最大、最完整的古代宫殿建筑群，其恢宏的气势、精美绝伦的艺术形态，堪称中国古代建筑的辉煌典范。故宫是中国封建社会末期的代表性建筑之一，在利用建筑群来烘托帝王的崇高与神圣方面，达到了登峰造极的地步：一条贯穿宫城南北的中轴线上，以连续的、对称的封闭空间，形成逐步展开的建筑序列来衬托出三大殿的庄严、崇高和宏伟，如图4-15所示。

从商、周起，建筑群就由院落构成，故宫也不例外，从大清门起经过6个封闭庭院而后到达主殿。威武的前门箭楼扼守着内城的南大门，紫禁城的中轴线在此真正展开。过正阳门，体量不大的大清门映入眼帘，金黄色的琉璃瓦醒目易辨，紫禁城空间变换的序曲由此奏响。

走过大清门，由500余米长的"千步廊"组成狭长的前院，再接一个300余米长的横向空间，形成"丁"字形平面；北端是皇城的正门——雄伟的天安门，高大的红墙，舒展的重檐

庑殿顶，巨大的圆拱门洞，直冲云霄的华表，威武的雄狮互相衬托，构成庄严壮丽的一幕；五座雕栏玉砌的金水桥横跨金水河，河水蜿蜒流过，宫殿群建筑在此形成了第一个高潮。

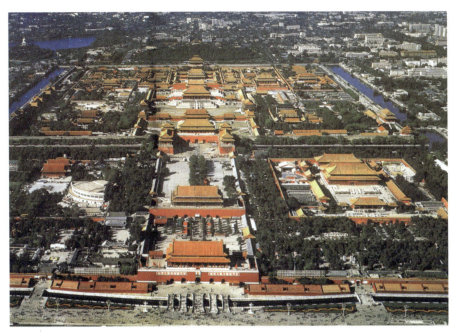

图4-15　北京故宫(鸟瞰)

端门广场方形较小，四面高墙，是天安门与午门两个高潮间的过渡。午门广场宽同端门，但纵长，尽端的午门轮廓丰富、体量宏伟，犹如张开的双臂环抱广场，气势威严且咄咄逼人，体现了皇权至上的建筑意图，如图4-16所示。

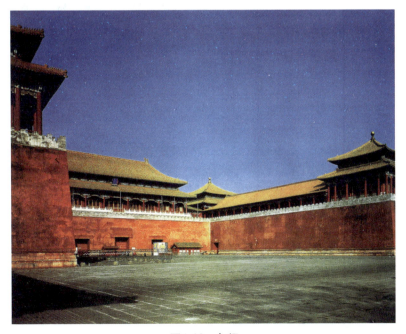

图4-16　午门

午门内是太和门庭院,方向横阔,另一条金水河横卧其间,这里是全局高潮到来前的前奏,水平的红墙、重檐的殿顶以及精雕细刻的汉白玉基座在阳光下交相辉映。

过太和门后绚丽的绝响在此奏响,青灰色的砖铺展出肃穆的广场大地,按照"前朝后寝"的古制,布置着帝王发号施令、象征政权中心的三大殿(太和殿、中和殿、保和殿)和帝后居住的后三宫(乾清宫、交泰殿、坤宁宫)。太和殿则是故宫中最巍峨、最壮丽的建筑,如图4-17所示。

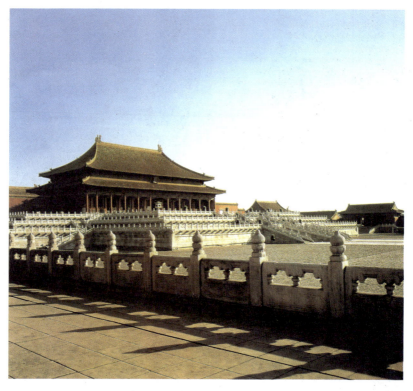

图4-17　太和殿全景

金字塔式的构图,显得庄重稳定,重檐庑殿顶、黄色琉璃瓦耸立在三层汉白玉须弥座台基之上,在蓝天的映衬下庄严威仪,非壮丽无以重威在此体现得淋漓尽致。殿内外摆有大量特殊的陈设,殿前月台上摆的铜鼎、铜龟、铜鹤是大典时用来焚香的,它含有江山永固之意。月台上摆的日晷和嘉量,用来象征皇权。三层汉白玉台基的每个栏杆下都设有排水的龙头,暴雨时可形成千龙喷水的壮观景象,用来显示皇威。

殿前的双龙戏珠御路石,其珠为吉祥如意珠,双龙之中,一个代表天帝,另一个代表帝王,帝王受天之命,合天之意,务使国中风调雨顺,国泰民安。精细的点缀更加强了大殿非凡的景象。中和殿和保和殿是太和殿高潮后的收束,三大殿共同坐落在"工"字形平面的三层石台上,格局平衡。

乾清门后是帝后寝宫以及嫔妃、皇子等居住的生活区域,乾清宫、交泰殿和坤宁宫构成的后三殿同三大殿遥相呼应,艺术风格上形成微妙的反差。穿过生机盎然的御花园,紫禁城在神武门宣告结束,出神武门,高高的景山雄踞于中轴线的终点,为渐退的旋律增添了一抹亮色,形成了最后的艺术高潮。

登景山远眺，紫禁城尽收眼底，金灿灿的琉璃瓦交错有序，如波浪般此起彼伏，远处的钟楼、鼓楼以及青灰色的屋顶共同构成了世界上最美丽的都城。

拓展知识

样 式 雷

中国清代承办内廷工程的雷氏建筑世家，因长期掌管样式房而得名。始祖雷发达，字明所，江西建昌人，清初与堂兄雷发宣应募赴京。他们凭借超凡脱俗的技艺，成为辉煌的建筑世家，占据皇家首席建筑师的席位达260年之久，中国被列入世界遗产名录的建筑有25%均出自这个家族，它成就了世界建筑史上的一段佳话。

雷发达及其后裔设计并主持修建的清代著名建筑包括水利工程、桥梁、园林、宫殿、庙宇、陵寝和学堂等，如北京的故宫、颐和园、圆明园、香山、北海、清东陵、清西陵和承德避暑山庄等。雷发达及其世家的建筑成就，是我国乃至世界建筑艺术中的瑰宝，代表了我国古代建筑艺术的精华，也成为世界建筑史上的奇迹。

二、欧洲宫殿

以凡尔赛宫为例来介绍欧洲宫殿的特点。

巴黎的凡尔赛宫是路易十四时代的象征，当时最辉煌的建筑成就之一，法国王权最重要的纪念碑，法兰西17—18世纪宫殿建筑艺术的最高成就，古典主义思想的典范。它始建于1661年，完成于1756年，为了建造这座豪华的王宫，动用了法国最好的技术力量，集中了最佳的艺术大师。总体设计思路深受巴黎郊外孚勒·维贡别墅的影响。由宽敞而精巧的大花园和3条交通干道汇成的大广场共同组成了豪华雄伟的王宫环境，如图4-18所示。

凡尔赛宫东西轴线长达3公里，向东循中央林荫道穿过凡尔赛镇，称为镇的中轴，象征王权对城市的统治；向西称为园林的中轴，象征对农村的统治。南北双翼近400米向两侧舒展，构成南北横轴。建筑格局对称，正面向东，入口正东呈"U"字形环抱着正方形的小广场，紧接着向东而去，一个又一个正方形扑面而来，空间渐变渐宽，在南北双翼的引导下，向城市广场呈扇形开放，直至与3条放射形城市大道会合在一起。这显然是借鉴了罗马的波波洛广场，法国王权强调的严格秩序和巴洛克开放式的布局完美地融合在一起。

凡尔赛宫的西面是最负盛名的大花园，唯

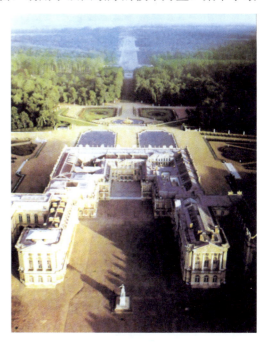

图4-18 凡尔赛宫全景

理主义的哲学思想在这里体现得淋漓尽致。从景观的布局到花草的摆放都经过严格的规划和精心的布置,连树木都被修剪成几何形,正如17世纪上半叶的造园家布阿依索所言:"人们所能找到的最完美的东西都是有缺陷的,必须加以调整和安排,使它整齐匀称。"借助理性的"修剪",无生命的自然被赋予了丰富的艺术内涵。

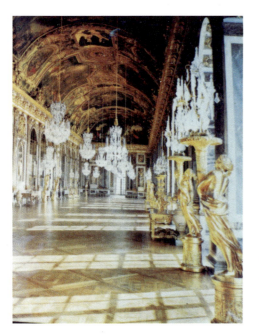

图4-19　凡尔赛宫镜廊

凡尔赛宫由当时最著名的艺术家负责设计和建造,建筑家勒伏负责凡尔赛宫的建设,室内装饰专家勒勃伦负责宫廷内的装饰,园林艺术家安·列诺特尔主持大花园的规划。勒伏去世后,建筑师于·阿·孟萨特接任其职继续宫殿的修建,并赋予了宫殿群更多的内容,南翼为王族居住地,北翼是法国中央政府各部门的办公场所。

此外,还有一幢教堂和一座剧场,由勒勃伦负责完成,建筑风格完全遵照古典主义原则,而宫殿内部装饰却是极尽巴洛克之风,其中金碧辉煌的大镜廊最为有名,如图4-19所示。镜廊东面墙上17面大镜子直落地面,窗外景物映入镜中,虚虚实实蔚然成趣。白色与淡紫色大理石镶饰墙面;科林斯式的壁柱以绿色大理石为柱身,镀金的柱头上装饰着展开双翅的太阳,象征着路易十四太阳王的荣耀。檐壁饰以花环,檐口上坐着镀金的天使;拱顶绘有9幅描绘国王史迹的天顶画,置身其中犹如幻境一般。

凡尔赛宫由于在长时间内陆续建造,因此建筑的整体性相对较差,但这仍不会影响它成为欧洲最大、最辉煌的宫殿,它代表着欧洲最强大的国家,代表着最权威的国王,代表着当时最先进的文化。它的总体布局对欧洲的城市规划产生了深远的影响。

第三节　园林艺术欣赏

园林艺术源远流长,早在公元前11世纪,中国就开始了建造园林的活动,其后一直延绵不断,形成了独具民族特色的园林艺术体系。公元前16世纪,古埃及也出现了早期的园林,并由古希腊和罗马所继承开创了欧洲园林艺术之始。

古代波斯的园林为阿拉伯人传承,形成风格鲜明的伊斯兰园林。中国、欧洲与伊斯兰园林被公认为世界三大园林体系。

园林艺术具有极强的兼容性,它汇集建筑、工程、工艺及植物栽培与养护技术于一体,同时又融合文学、绘画、雕塑、书法、音乐、工艺美术等多种艺术因素,着重诗画般意境的追求,甚至涉及宗教与哲学。

一、中国园林

将自然与人工制造的山石、池溪及花木、建筑等融为一体的中国园林，在世界三大园林体系中历史最悠久、内涵最丰富。它萌发于商周，成熟于唐宋，发达于明清，并对欧洲的园林艺术产生过深刻影响，被誉为"世界园林之母"。

1. 拙政园

苏州拙政园始建于明正德四年(1509年)，属江南大园，现存园貌主要形成于清末(19世纪)。全园分东、中、西三部分，以中部为主。中部约呈横向矩形，水面较多，也是横长形，水内堆出东、西两座小岛，又用小桥和堤把水面分成数块。在水池西北、西南方向和南角伸出几条小水湾，岸线弯曲自然，有源源不尽之意。南岸留出较多陆地，建筑主要集中于此，由宅入园的园门就开在南墙中部。

入园后一座假山挡住视线，使人们不能一览无遗，谓之"障景"。绕过假山到达主体建筑远香堂才豁然开朗，一收一放，欲扬先抑，是苏州园林入口常见的处理方式，更为含蓄多趣。从远香堂西边的倚玉轩向南经折廊可至廊桥"小飞虹"或跨水小阁"小沧浪"，如图4-20和图4-21所示。

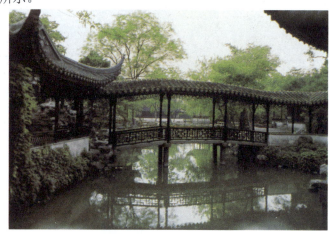

图4-20　拙政园"小飞虹"

图4-21　拙政园"小沧浪"

由"小沧浪"北望,透过"小飞虹",水景深远,层次丰富。形如小船、名为香洲的建筑在"小飞虹"以北的水中,造型极好,既有"舟"的意味,也不违建筑规律。由水西名"别有洞天"的半亭东望,透达纵深水面遥见东岸方亭,南岸建筑迭起,北面树石隐映,形成景色对比,水中的荷风四面亭和低近水面的折桥更增加了景观层次,谓之"隔景"。由半亭顺折廊北去可至见山楼。楼二层,偏处西北角,不使体量过于突出,对水面形成压抑。水池里的荷风四面亭在二桥一提相汇的交点上,不但是环顾四望景色的佳处,也是周围各景点近观的对象和远观的衬托,和园林中的多处建筑一样,既能得景又复成景。它和东岛上的北山亭体量都很小,其目的是为了衬托山势。

西岛山体较大,山上的雪香云蔚亭又是远香堂的主要对景,所以体量也较大。二岛南岸以石为主,石矶低临水面,组合丰富;北岸以土为主,植苇树柳,有村郊野趣。水东有梧竹幽居亭,如图4-22所示。

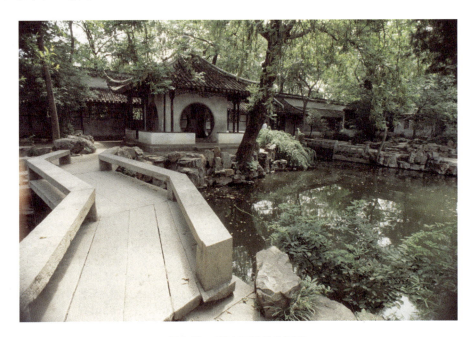

图4-22 拙政园梧竹幽居亭

由此西望,透过水池亭阁,在树梢上可遥见远处苏州报恩寺塔,将塔景引入园内,称为"借景"。园西部自别有洞天半亭进,也有曲水回抱。此水东岸紧接中园西墙,在此置南北向跨水折廊,下承石墩,水面探入廊下,感到幽曲无尽。廊平面随墙而行,微有曲折,竖向也自然起伏。廊、墙之间更空出一角小院,有几点怪石,数竿细竹,一枝芭蕉叶,映衬在白粉墙上,似竹石小品立轴,显出无尽的画意。

2．颐和园

颐和园坐落在北京西北,建成于清乾隆十五年(1750),19世纪与20世纪之交两次被英法联军和八国联军侵略者破坏,又两次进行重修,仍比较完好地保存至今。颐和园主体由万寿山和昆明湖组成。山居北,横向,高60米。湖居南,呈北宽南窄的三角形。全园可分为宫殿区、前山前湖区、西湖区和山后湖区四大景区。

主要园门东宫门在昆明湖北角，正当湖、山交接处。入门即宫殿区，臣属可就近觐见，不必深入园内。宫殿仍取严谨对称的殿庭格局，但较之紫禁城的严肃气氛已轻松很多，建筑尺度也不太大。

绕过宫殿区的主殿仁寿殿，通过一条曲折遮掩的小道，进入前山前湖区，气氛才突然一变：前泛平湖，目极远山，视野十分开阔，远处玉泉山的塔影被借入园内，近处岸边的一排乔木又起了"透景"作用，增加了层次，加深了园林的空间感。

万寿山体形比较缺少变化，在山南麓耸起体量高大的佛香阁，与阁北琉璃阁一起，打破了山体轮廓。阁下有高台座，不在山巅而在南坡山腹，一方面强调了它和昆明湖的密切关系，更主要的是显示了它与山的亲和关系。以人工补足自然，二者就是这样交融相亲的。体量较大、体形宽厚的楼阁，是范围广大的全园构图中心。

在佛香阁下山脚与湖岸之间，建造了东西长达700米的世界最长的长廊，把山麓的众多小建筑统束起来，如图4-23和图4-24所示。

图4-23　颐和园佛香阁　　　　　　　　　　图4-24　颐和园长廊

长廊西端水中有一石舫，为石建西洋巴洛克样式。此类风格在圆明园"西洋楼"景区更为普遍，由在宫廷供职的西洋画师设计。

由佛香阁大台座南眺，可尽览湖区景色，对面大岛是建园初东扩湖面时特意留出的。岛上树木葱茏，楼亭隐现，与佛香阁遥相对望。这种手法称为"对景"。十七孔桥坐落在颐和园的昆明湖上，它与万寿山、佛香阁遥遥相望。桥的造型优美，远远地望去就好像一条玉带漂在昆明湖上，如图4-25所示。

颐和园前山前湖区性格开朗宏阔，真山真水，大场面，大境界，色彩华丽，风格秾丽富贵。

在昆明湖西部筑西堤，堤西隔出水面两处，各有一岛，与龙王庙岛一起，构成一池三神山的传统皇苑布局，为西湖区，性格疏淡粗放，富有野趣。

图4-25 颐和园十七孔桥

万寿山北麓是后山后湖景区。后湖实为一串小湖,以弯曲河道相连,夹岸幽谷浓荫,性格幽曲窈窕。在后湖中段,两岸仿苏州水街建成店铺,有江南镇埠风味。

从颐和园的构造我们可以体会到皇家园林的基本概念,仍是"有若自然",具体手法是学习私家园林,只是更注意使各景区性格对比更加鲜明,以丰富整体感受。

中国园林的主要类型及特点

中国园林在三大体系中历史最悠久,内涵最丰富。中国园林萌发于商周,成熟于唐宋,发达于明清。中国园林的类型划分为4种:皇家园林、私家园林、寺观园林以及邑郊风景区和山林名胜。这其中以华北皇家园林与江南私家园林最具代表性。

江南私家园林有以下特点。

(1) 规模较小,一般只有几亩至十几亩,造园家的主要构思是在有限的范围内运用含蓄、抑扬、曲折、暗示等手法来启动人的主观再创造,造成一种似乎深邃不尽的景观,扩大人们对于实际的感受。

(2) 大多以水面为中心,四周散布建筑,构成一个个景点,几个景点围合而成景区。

(3) 以修身养性、闲适自娱为园林的主要功能。

(4) 园主是文人学士出身,能诗会画,善于品评,园林风格以清高风雅、淡素脱俗为最高追求,充溢着浓郁的书卷气。

与私家园林相比较,皇家园林有以下特点。

(1) 规模都很大,以真山真水为造园要素,所以更重视选址,造林手法近于写诗。

(2) 景区范围更大，景点更多，景观也更丰富。

(3) 功能内容活动规模都比私家园林丰富和盛大得多，几乎都附有宫殿，布置在园林主要入口处，用于听政，园内还有居住用的殿堂。

(4) 风格侧重于富丽，渲染出一片皇家气象。造型也比较庄重，是华北地方风格的体现，与江南轻灵秀美的作风不同。

无论是私家园林还是皇家园林都十分重视营造自然美与建筑美，将二者有机地融合在一起，达到了"虽由人工，宛自天成"的效果。

中国园林真正的精华与核心是它的文化美，在古典园林中大量采用楹联、匾额、碑刻和书画题记等，可以说是将自然美、建筑美、文化美三者真正合为一体。

二、欧洲园林

以凡尔赛花园为例介绍欧洲园林的特点。

凡尔赛宫前身是法王路易十三的猎庄，路易十四时代被扩建成庞大的宫殿和园林区，整个建筑群由一条轴线贯穿东西，东部是著名的凡尔赛宫，规模宏大的园林被安排在西部。大花园的设计是由造园家列诺特尔主持，他以精湛的手法令本来荒芜的土地恢复了生机，如图4-26所示。

图4-26　凡尔赛花园一角

在长长的轴线上布置着不同的景区和景观。紧靠宫殿两旁的是两个矩形抹角水池和南北花圃，在构图和风格上刻意进行区分。南面花圃取开放式的空间，橘园、瑞士兵湖和林木茂盛的山冈一起构成风格坦荡的格调；北面花圃取闭合性的内向空间，花坛与喷泉为宫殿和林园所围合，风格深邃而诡谲。

喷泉的设计是极为匠心独运的，犹如一颗颗闪亮的珍珠，为整个建筑群增添了无限的魅力。奈普顿喷泉与瑞士兵湖对峙轴线两旁，动静对比充满情趣。"母神喷泉"中央坐落着四层层层叠落的圆台，喷水的乌龟与青蛙雕像装饰四周。

怀抱幼子的太阳神之母位于构图的中心，有力地烘托了歌颂太阳神的主题，成为轴线上的一个重要节点，如图4-27所示。

图4-27　凡尔赛花园母神喷泉

阿波罗水池与笔直的运河相连，位于轴线的东端，与母神喷泉遥相呼应，太阳神驾车跃出静静的水面为人间带来光芒，凡尔赛宫建筑的主题被淋漓尽致地表现出来——歌颂人间的太阳王路易十四，如图4-28所示。

图4-28　凡尔赛花园阿波罗雕像

日出日落景色壮丽，诗人雨果在他的礼赞诗中写道："见一双太阳，相亲又相爱；像两位君主前后走过来。"

被称作"绿毯"的王家林荫大道在母神喷泉以西，长330米，宽45米，除两侧各有一条10米宽的路之外，中央都是碧绿的草地。白色的大理石雕刻像整齐地位列两旁，在暗绿色的树木掩映下，格外的典雅，如图4-29所示。

凡尔赛花园精妙绝伦的设计，让列诺特尔在艺术史上留下了光辉的一笔，并且令人无限感慨，"这座美丽的花园和这座美丽的宫殿是国家的光荣"。

图4-29　凡尔赛花园王家大道

欧洲园林的设计思想

　　欧洲园林的设计思想与中国园林截然不同，在18世纪英国风景式园林产生前，西方园林盛行人工几何式风格，园林中的地形都要经过平整，即便是山地、丘陵也都要规整化成为不等高的台地；水体也不模仿自然水景，刻意采用具有几何形体的喷泉、水池和水渠；园林中的植物像接受检阅的军队一样被整齐地排列，就连树木的外形也要被修饰成几何形状或动物形象，花卉和低矮的灌木被组成图案，修剪得如地毯一般。这种唯理主义所倡导的艺术风格，在凡尔赛花园达到了极致。

第四节　陵墓和民居建筑欣赏

　　陵墓建筑在建筑史上占有重要地位，它反映着一个国家，一个民族的宗教信仰、风俗习惯及社会历史背景。古代先民相信灵魂永存，陵墓是灵魂居住的场所，所以帝王们视陵墓为自己的魂归之所，为了保障自己在另一个世界仍贵为帝王，不惜花费人力、财力大兴土木，构建自己的来世世界。随着时代的发展以及文明程度的提高，陵墓成为单纯的纪念性建筑物。

我们生活的地球，地大物博，民族众多，不同的地理环境与民族风俗使得分布在各地民居有着浓郁的地域特色和民族风情。

一、陵墓建筑

1. 金字塔

埃及——古代人类文明的发祥地之一，埃及艺术具有重要的历史价值和艺术价值。由于历史的原因，古埃及除了与西亚和非洲的异族文化有一定接触外，基本上处于封闭式的环境中，因此在文化艺术上形成了独特的风格和体系。埃及人相信人死去后，灵魂仍然随尸体存在，尸体不腐，灵魂经若干年回归时，死者便可复活。正是这种"灵魂不死"的观念，使埃及人极其重视对尸体的保存和陵墓的建造，因此也把埃及艺术称为"来世的艺术"。

金字塔作为埃及的象征，代表了埃及建筑艺术的最高成就。早期金字塔模仿住宅，呈长方形台子(马斯塔巴)，随着陵墓规模的扩大，发展成为层层相叠的阶梯形，之后金字塔的形制又进一步完善，尼罗河三角洲的吉萨金字塔群是古埃及金字塔最成熟的代表。

吉萨金字塔群由三座方锥形金字塔组成：孟考拉、卡夫拉和胡夫金字塔，分别建于公元前2470年、公元前2500年和公元前2530年，巨大的体形由大块石材垒砌而成，表面曾镶砌豆青色花岗岩，因风化严重已脱落殆尽，唯有卡夫拉金字塔的尖顶上还留有一小块，如图4-30所示。

图4-30 吉萨金字塔群

三座金字塔的位置排列极为讲究，塔与塔之间间距约1/3公里，呈正方向排列，正对东南西北四方，但互以对角线相接，造成建筑群的参差错落，如群山般在白云黄沙之间展开，气势恢宏，撼人心魄。胡夫金字塔的体量最大，高147米，底边边长约230米，4个面近于等边三角形，几何尺寸相当精确。

庞大的塔基面积约52 900平方米，可同时容纳伦敦的英国国会大厦和圣保罗大教堂。胡夫金字塔内部设有3个墓室，按高低位置顺序为法老墓室、王后墓室和储藏室，北斜面上开

有入口，内有墓道与墓室相连。

金字塔东面脚下建有祭堂，祭祀队伍经门厅到祭堂要穿过一条封闭、黑暗、狭长的甬道，引导法老的灵魂从喧闹的世俗走向静谧而神圣的天堂，通过甬道豁然开朗，露天的庭院迎来祭祀的高潮，金色的阳光洒向大地，法老的雕像排列于正面和两侧，两艘银灰色的太阳船悬浮于两旁，昂首待发，接引法老前往永生的彼岸。雕像的背后是直耸云霄的金字塔，这一开一合、一明一暗的变化，体量上的大小对比，产生的艺术效果和宗教气氛是难以言表的。

卡夫拉金字塔祭堂门厅旁边的狮身人面像，忠实地守护着陵墓，浑圆的形体同远处的方锥形塔身产生强烈的对比，令建筑群富有变化。

金字塔的艺术构思反映着古埃及的自然风光和社会特色，原始拜物教视高山、大漠、长河为神圣之物，法老被奉为自然神，因此通过审美，将高山、大漠、长河的形象的典型特征赋予皇权的纪念碑。高大而单纯的金字塔巍然屹立在大漠之中，与尼罗河三角洲的自然风光构成了一道大漠孤烟、长河落日的壮丽景色，折射出原始浑朴之美。

2．泰姬玛哈尔陵

从11世纪到15世纪，来自中亚的伊斯兰教徒逐渐统一了印度的大部分地区，并相继建立了强大的巴坦王朝和莫卧儿王朝。从此，印度文化在各方面都被其深深地影响着，建筑也脱离了原有传统，流行起伊朗与中亚的伊斯兰风格，其代表作品是被称为"印度的珍珠"的泰姬玛哈尔陵(1632—1647)，如图4-31所示。

图4-31　泰姬玛哈尔陵

陵墓的总体布局有前后两进院落组成，主体建筑位于后院的尽端，空旷的院落作为墓的前景十分开阔，为瞻仰提供了充足的视距。墓室被托举在96米见方、5.5米高的白大理石台基上，台基的四角各有一座高40.6米的圆塔。位于正中的基室呈抹角立方体，底边长约56.7米，4个圆塔里面相同，各划分为左、中、右三部分，正中略高，平整的墙体上凹嵌着一个

大券廊，略低的两侧墙体及抹角斜面上则各有上、下两个小凹龛。

在墓室的正中覆盖着两层穹顶，内层穹顶直径17.7米，其上有一段鼓座在托起一个轮廓饱满的葱头形外壳穹顶，穹顶的顶端高于台基面约61米。在大穹顶的四角还各有一座用八角亭托起的小穹顶，它们与台基四角的4个圆塔穹顶相互呼应，既丰富了天际线的变化，又衬托了大穹顶的高大。

整个陵墓虽然采用了简单的几何形体，但其中又蕴含了方圆、大小、虚实等种种对比手法，形象极为鲜明，在湛蓝的天空、碧绿的草地、澄澈的池水和两侧赭红色附属建筑物的映衬下，典雅端庄、洁白如玉。白天，在阳光下红装素裹，闪着光辉；夜晚，在月色中朦胧素雅，犹如美人在含情沉思。

 拓展知识

泰姬玛哈尔陵的动人故事

泰姬玛哈尔陵简称泰姬陵，是印度莫卧儿王朝的第五代国王沙·贾汉建立的，他于1628年1月即位于阿格拉。他的王后穆姆塔兹·玛哈尔，原名姬曼，具有波斯血统，聪明美丽，性情温和，长于音乐，能诗善画。沙·贾汉非常钟爱她，无论是出游还是出征都带她同行，形影不离，患难与共。沙·贾汉为了感激与表达对她的爱意，赐给她一个封号"穆姆塔兹·玛哈尔"，意为"宫廷的王冠"，印度人把她称为"泰姬玛哈尔"，简称泰姬。

1631年，玛哈尔患重病，临终前沙·贾汉十分悲痛，问她："你如果死了，叫我怎样表示对你的爱情呢？"

泰姬说："如果陛下不忘记我，请不要再娶，另外，替我造一座大墓，让我的名字得以流传后世，那么我此生一切都满足了。"

沙·贾汉流着眼泪，只是点头，泰姬就含笑长逝了。为了表示对泰姬的爱，沙·贾汉除调集了全印度最优秀的建筑师和工匠外，还聘请了土耳其、伊朗、阿富汗和巴格达的建筑师和工匠，因此，泰姬玛哈尔陵是整个伊斯兰世界共同创造的伟大杰作。

多情的沙·贾汉自泰姬死后，不曾再娶。他每隔7天，就披上白衣，到泰姬陵去献花，流泪不止。1658年，他的儿子篡位将其禁闭在古堡中。沙·贾汉被囚禁期间每天都眺望妻子的陵墓，经过8年才病老而死。在他弥留之际，还从病榻上抬起头来，就着月光凝视泰姬陵许久，长叹一声，倒枕气绝。他们忠贞不渝的爱情成就了一段美丽的故事。

3．中山陵

中山陵是中国民主革命先行者孙中山的陵墓，位于江苏省南京市紫金山南麓，坐北朝南，1926年奠基，1929年建成。陵园东邻灵古寺，西毗明孝陵，周围山势逶迤，松柏森郁，风光开阔宏美。中山陵经悬赏征集设计方案，在中外建筑师应征的40余份方案中，选用了获头奖的、由吕彦直设计的、总平面呈钟形的方案，如图4-32所示。

图4-32 中山陵

总体布局沿中轴线分为南、北两大部分。南部包括入口石牌坊和漫长的陵道，表征钟下悬铎。北部包括陵门、碑亭、石阶、祭堂、墓室，绕以弧形围墙，表征钟的本体。整个组群以石牌坊为起点。坊北顺山势铺砌缓坡陵道，两侧夹植桧柏行列。

陵道尽端是一个倾斜的台地，由正面的陵门和两侧作为卫士室的配房围合成陵门门庭。陵门的花岗石屋身，蓝琉璃瓦单檐歇山顶，门楣上镌刻的"天下为公"4个金光大字，显现出稳实而庄重的气势。

进入陵门，穿过碑亭，地势陡然高峻。建筑师在这里设置了延续八大段的宽阔石阶，造就了高敞、舒放、宏大、辽阔的气概。登上石阶，到达主体建筑——祭堂。

祭堂平面近方形，出4个角室，外观形成4个大尺度的墩子，上冠重檐歇山蓝琉璃瓦顶，造型庄重、坚实，创造了与传统祭殿不同的独特形象。祭堂内为白石雕刻的孙中山坐像，四周衬托着黑花岗石立柱和黑大理石壁面，构成宁静、肃穆的气氛。紧接祭堂之后，是半球形穹隆顶覆盖的墓室，地面中部砌成圆形凹穴，安放孙中山大理石卧像，像座下埋藏大理石棺。人们可以沿着环形走道凭栏环绕瞻仰。

中山陵是近代中国建筑师第一次规划、设计的大型纪念性建筑组群，也是中国建筑师运用传统风格于大型建筑组群的重要作品。陵园总体规划借鉴了传统陵墓的布局特点，密切结合地形，突出环境的天然气势，选用了石牌坊、陵门、碑亭等明清陵墓的组成要素和基本形制，通过长长的陵道、大片绿化和宽大满铺的石阶，把散立的、尺度不大的单体建筑联结成大尺度的整体，取得了庄重、崇高、宏伟、开朗的景象，恰如其分地表达了伟大的民主革命家陵墓所需要的特定精神格调。

各幢单体建筑除祭堂造型有所创新外，都保持了比较严格的清式建筑形制，但运用了新材料、新技术，采用了纯净、明朗的色调和简洁的装饰，从而使得整个建筑组群既有庄重的纪念性格、浓郁的民族韵味，又呈现出近代的新格调，是中国近代建筑创造新民族风格的一次成功尝试。

吕彦直

吕彦直，我国近代杰出的建筑师。他为弘扬民族文化，在中国近代建筑史上写下了辉煌的一页。他设计、监造的中山陵和由他主持设计的广州中山纪念堂，都是富有中华民族特色的大型建筑组群，是我国近代建筑中融汇东西方建筑技术与艺术的代表作，在建筑界产生了深远的影响。

二、民居

1. 福建永定客家土楼

客家的先民是黄河流域的汉人。东晋时，因避乱始迁至赣水中部，唐末至北宋再迁到广东路的韶、循、梅、惠诸州。南宋以后，客家主要集居于岭南山区，也有部分客家人再后迁移他处。客家人的住宅由于移民之故，以群聚一楼为主要方式，楼高耸而墙厚实，用土夯筑而成，称为土楼。至今保存较好的最古老者为明代土楼。

土楼虽分布于不同地区，形式和做法上也略有区别，但由于客家土楼是客家在"土客械斗"迁居后图存稳定和发展的历史条件下产生的，因此在形制上还是有许多共同之处的。第一，土楼以祠堂为中心，是客家聚族而居生活的必需内容，供奉祖先的中堂位于建筑正中央；第二，无论是圆楼、方楼、弧形楼，均中轴对称，保持北方四合院的传统格局性质；第三，基本居住模式是单元式住宅。

永定客家土楼堪称客家住宅的典型，它分为圆楼和方楼两种。其中，圆楼以承启楼为代表，如图4-33所示。

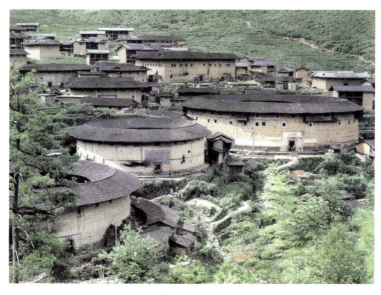

图4-33 承启楼

在古竹乡高北村，承启楼建于清顺治元年(1644)，外圆环平面直径达72米，高12.4米，布局上共有4环，中心为大厅，建祠堂，内一圈为平房，外一圈为2层，最外一环底层用作厨房、畜圈和杂用，二楼储藏，一、二楼对外不开窗。外二环上2层为卧室，回廊相通各室。外环高大，但内环和祠堂低矮，故内院各卧室采光通风良好。全楼共392个房间，仅3个大门、3口井，各圈有巷门6个。

方楼的杰出建筑为遗经楼，位于高陂向上洋村，始建于清道光年间。它以3座并列的5层正楼为主体，以正楼前大厅为中心，左右前方均为4层回廊式围楼，构成会字形楼群，楼群前有一个几十平方米的石坪，石坪左右两侧建学堂，供楼内本族子弟读书，石坪尽处是大门楼，高6米，宽4米，气势十分恢宏。

客家土楼的技术是北人南迁后结合需求及当地气候条件创造出来的。第一，出于防卫需求，土筑外墙高大厚实，福建永定一代土楼墙一般厚达1—1.5米。沼安"再田楼"，厚达2.4米，在做法上把竹筋、松枝放入生土墙，起加筋作用，再在土内配以块石混合，进行夯筑后十分牢固。第二，地处南方，注意防晒，在内墙、天井、走廊、窗口处及屋顶部分，将檐口伸出，利用建筑物的阴影，减少太阳辐射热。第三，在建筑物内部，采用活动式屏门、隔扇，空间开敞、通透，有利于空气流通。第四，外环楼开箭窗，呈梯形，外小内大，既利防卫，又宜人用。第五，选址注重风水，并保留北方住宅坐北朝南的习惯，宅基"负阴抱阳"，一些特殊情况如受禁忌、避煞等限制，可朝东或朝西，但不得朝北。靠近河流或水塘，但忌讳背水。背靠大山或丘陵，面对潮汕，左右两侧有小丘陵。

客家土楼南北兼得，又因地制宜进行创造，是移民文化在住宅中的典型表现。

2．北京四合院

北京四合院是北方院落式住宅的典型。老北京的住宅建筑主要是四合院，至今仍有许多当地居民以四合院为住宅，如图4-34所示。

图4-34　北京四合院

北京的四合院与北方院落式布局完全一致，由北房(正房)、南房(侧座)、东西厢房四面围合成封闭的院落。正房后面的正罩房或后罩楼住闺门女子，称绣房或绣楼。南房长作为书房和客厅，大门开在东南角，这主要是受"风水"之说的影响，认为东南方向是青龙(东)朱雀(南)之向，有大吉大利之象，表示"山泽通气""紫气东来"。在南房与主庭院之间，用花门粉墙相隔，游廊将正房、厢门及垂花门连为一体。整座院落严谨舒适，安谧宜人。

北京四合院规模大小不一，百姓之家为独门独院；殷实之家由单体四合院向两侧发展成跨院，以游廊或屏门连接各院，形成中型四合院；贵族官吏则以单体四合院为基础同时向两侧和纵深发展，形成数重院落的深宅大院。

北京四合院装饰设计极其讲究，当然主人的身份地位不同，装饰也不同。百姓之家，青砖灰瓦，硬山屋顶，简洁朴素；贵族府宅则琉璃瓦顶，游廊和房、门、窗皆用彩画装饰，有的还有砖雕的影壁和门楼。影壁布置在大门入口处，墙面以浮雕花饰为主，有的也雕刻吉祥文字，随着光影的变幻，壁面的浮雕也幻化出丰富的质感。位于内外之间的垂花门，因门上有两个垂花柱而得名，一般皆为悬山顶，额枋饰以精雕细刻的花带，富贵华丽，如图4-35所示。

图4-35　北京四合院垂花门

风水又称"堪舆"，是中国古代一套有关营造选址、处理建筑与周围环境关系的理论和方法。风水理论既包括一些朴素辩证的环境科学内容，同时也掺杂有大量阴阳五行和宗教迷信思想。其核心是期望通过协调建筑与环境的关系来使建筑的主人及其家族得到福禄寿喜。中国古代上至皇帝下至黎民百姓都热衷于此。

风水理论营造建筑基地的基本模式是力求找到一块能"藏风纳气"的"穴"，即一般选择面南背北、后抱山丘前绕河流的地点来营造村落、城市和墓地等。单体建筑的开门、朝向、高低、装饰等方面在风水上也有诸多复杂多样的吉凶讲究。

3．徽州民居

徽州民居位于安徽省歙县、绩溪县、休宁县、黟县、黄山市及江西省婺源县等地区。始

于2000年前的秦汉时期，但目前可见的皆为明清时期的建筑。

该地区处于皖南、赣东北的山区丘陵地带，多山少耕地，地势不平坦。因而民居的分布多沿地势依山傍水，高低错落，形成富有韵律变化的院落组合。加之当地居民多以"货殖"为业，是著名的"徽商"祖籍所在地，因此也带有浓郁的商人文化气息，如图4-36和图4-37所示。

图4-36　安徽民居

图4-37　徽州黟县街道

徽州民居的平面布局仍以院落式的三合院、四合院为主，囿于"风水"中所谓的"南方属火，火克金""商家之门不宜南向"的说法，这里的房屋朝向一反常规，皆坐西朝东或坐南朝北。院内以天井为中心，天井正上方为厅堂，两侧为厢房。房屋多为二层以上楼房，楼下低矮，楼上宽敞。天井呈长方形，狭长高深，是院内采光、通风的主要所在，每当降雨时节，四周坡面屋顶的雨水皆顺檐流入天井，形成"四水归堂"之势，以符合徽商"肥水不流外人田""老天降幅""财源滚滚而来"等心理。

在天井之外，高高的白墙将院落牢牢封合，墙面呈阶梯形，高出屋面，仅开少数小漏窗，以供通风。在墙与墙之间，往往夹窄长幽深的小巷，形成"高墙深巷"的对比，既具防火功能，又可供院与院之间通行。

徽州民居的艺术风格以典雅、朴实、秀丽著称。在色调上以灰、白、黑为主，不用重彩浓色，并且尽可能保持材料的自然质感。屋顶一般不用琉璃瓦装饰，正脊及垂脊皆无装饰物，坡面屋顶以小平瓦铺成鱼鳞状，朴素大方。

在装饰手法上，徽州的砖雕、木雕和石雕在住宅建筑中得到绝妙的发挥，到处可以见到这种精美的佳作。门楼、门墙、门罩是装饰的重点，飞檐叠瓦、斗拱层层，既打破了水平墙面的单调感，又增加了大门气势。飞檐下的额枋、墙上的漏窗、天井石栏和门楼石矿等处多

为石雕，院内的隔扇、二楼栏板、栏杆、屏风等处则以木雕为主。这些精美的雕刻，造型丰满，题材丰富，既具艺术感染力，又体现了徽州民居庄重素雅而又活泼多姿的风格。

4. 傣族竹楼

竹楼是我国云南地区傣族的干栏式住宅。传说由傣族祖先帕雅桑木底受凤凰展翅之态启示而创建，也有传说是受诸葛亮的帽子启发而创建。最早可上溯到秦汉时代，唐宋时已十分普及。《新唐书》中称云南地区"多瘴疠，山有毒草、沙虱、蝮蛇，人楼居，梯而上，名曰干阑"。

傣族居住在云南西南部，这里气候炎热潮湿，蛇虫猛兽出没频繁，并且多雨成涝。生活在这个地区的傣族人采用干栏式的竹楼住宅，既可通风避暑，又可防潮御兽，如图4-38所示。

图4-38 傣族竹楼

傣族竹楼布局灵活多变，平面多为横方形，歇山屋顶，多以茅草覆盖。屋脊短而坡陡，出檐深远以便排雨水，墙面用竹面编织而成，色泽自然大方。

竹楼入口处为室外开敞式木梯楼，用披檐遮住伸出的敞梯部分。楼下为架空的木桩，用以畜养家禽或堆放杂物。楼上分堂屋、卧室、前廊和晒台。堂屋宽敞明亮，是家人聚会和接待客人之处。晒台稍低于楼面，有矮栏或无栏，是日常盥洗、晾晒之处。

竹楼的装饰以自然淡雅为主，充分利用竹子的质感、色泽进行巧妙的编织。楼梯造型轻巧飘逸，幢幢竹楼掩映在片片绿荫丛下，恬美幽静，反映了傣族人归从自然、简约质朴的生活态度。

干栏式建筑

干栏式建筑是指在木(竹)柱底架上建筑的高出地面的房子。其具体构筑办法是用竖立的木桩为基础，其上架设竹、木质大小龙骨作为承托地板悬空的基座，基座上再立木柱和架横梁，构筑成框架状的墙围和屋盖，柱、梁之间用树皮茅草或竹条板块或草泥填实。

干栏式建筑,中国古籍也称为干栏、高栏、阁栏、葛栏,文献传说的巢居则被认为是干栏房子的最早前身。

干栏式房子的主要功能是使房子与地面隔离而达到有效的防潮效果。

5. 维琴察圆厅别墅

意大利维琴察靠近威尼斯,是著名的文艺复兴建筑师帕拉迪奥的家乡,也是他主要的创作地,圆厅别墅是他的典型作品之一,如图4-39所示。

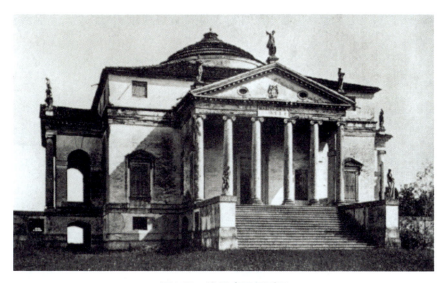

图4-39 维琴察圆厅别墅

它建在庄园中央的高地上,中央的圆顶造型饱满,四面柱廊完全一样且相互对称,平面取正方形,东、南、西、北的正中各有一个室外大台阶,构成了清晰的纵横交叉轴线。宽阔而庄重的台阶有节奏地排列着,略大于真人的雕像矗立在两侧的护墙上。经过带山花的宽阔柱廊直接进入二层,到达中心圆厅,圆厅的屋顶高于四周,呈扁扁的圆拱状,墙面的四角是椭圆形或曲尺形的四个小楼梯,仍取对称布置。

圆厅别墅在设计上达到了高度协调,大小、主次、虚实以及方、圆、三角形几种单纯几何体的结合都相当妥帖,几条主要的水平线脚都可以相交,使各部呈现出有机的关联,绝无偶然之感。阳光射入深凹的柱廊,在白色的墙面上投下了大片的阴影,形成虚实相间的丰富变化,不禁使人想起古希腊的建筑风格:典雅、精致而和谐的造型,令观者倾倒。

 拓展知识

帕拉迪奥

帕拉迪奥(Andrea Palladio,1508—1580)是意大利文艺复兴晚期的建筑大师,他的创作实践对后代的影响很大。他强调合乎理性秩序的古典风格的美。他说,美产生于"整

体和各个部分间的协调、部分与部分之间的协调",建筑应该是一个"完美的、完全的躯体"。在设计实践中,他成功运用在水平三段间加连接体成为五段的方式,无论在垂直方向还是在水平方向,都强调中段的统率作用,常常在此使用带三角形山花的柱廊。

帕拉迪奥很善于运用这种构图并增加了理论阐述,以后这些又成为古典主义建筑的重要原则,帕拉迪奥也就常被尊为古典主义的创始人。圆厅别墅完全符合这些原则。

他所设计建造的众多私人别墅均因风格冷静严谨、比例和谐而闻名,"帕拉迪奥母题"式的柱廊更是被后世很多建筑仿效。18世纪流行于英美的"帕拉迪奥主义"建筑,以他的作品为范本,追求古典、庄严的气质,甚至在现代建筑中也能找到帕拉迪奥"圆厅别墅"的影子。

6. 落水别墅

落水别墅是美国匹兹堡市郊的一所别墅,现代建筑艺术的杰作之一。因业主之名又称考夫曼别墅。该别墅建于1936年,由美国建筑师F.L.赖特设计。赖特的设计思想在很大程度上体现了他本人提出的有机建筑论,把在古代建筑艺术中几乎不占有什么地位的住宅提高到了艺术的高度,如图4-40所示。

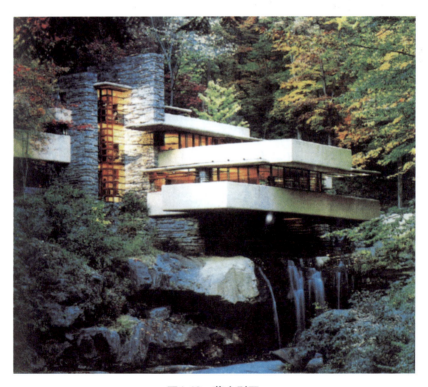

图4-40 落水别墅

别墅坐落在一处小瀑布的上方,周围环绕着林木、山石和流水,环境优美。总建筑面积有700多平方米,其中阳台和平台占了将近一半。底层是一个向左右伸展的钢筋混凝土大挑台,由瀑布上挑出,二层是一个向前方伸展的挑台,后部高高地竖立着几片粗石墙。平台及

其栏墙光平洁白，石墙则粗犷呈暗褐色，形成了色彩、质感和方向的强烈对比，同时又有着大片阴影，使得这座几乎全由简单的立方体构成的建筑从各个方向看去都有着丰富动人的景象。

别墅内部空间强调流动多变，分隔不明显，往往在某一空间的一端力求隐秘深奥，而另一端则力求开放敞亮，透过大片玻璃把自然景色引入室内。起居室的地面露出一块原有的自然山石，旁边是粗石砌的墙和壁炉。基地上原有的一株大树也被保留下来并穿过建筑。

赖特的作品多为美国中西部地区中产阶级的小住宅。他在19世纪末和20世纪初所设计的这类住宅使用砖、木和石头建造，强调建筑和大自然的结合，既有美国民间建筑的传统，又具有现代的气息，被称为草原式住宅。落水别墅则采用钢筋混凝土结构，设计者充分利用了这种结构擅长的悬挑特性，构思了这个独特的、与自然密切融合的建筑艺术精品。

赖特对于他很早就提出的有机建筑论作过多种解释，其中的一个是努力使住宅具有一种协调的感觉，一种与环境结合的感觉，使住宅成为环境的一部分，给环境增加光彩，而不是损害它。赖特还曾说过：中国哲学家老子的信念更能解释有机建筑。

拓展知识

赖特与有机建筑理念

赖特主张设计每一个建筑都应该根据各自特有的客观条件，形成一个理念，把这个理念由内到外贯穿于建筑的每一个局部，使每一个局部都互相关联，成为整体不可分割的组成部分。他认为建筑之所以为建筑，其实质在于它的内部空间。他倡导着眼于内部空间效果来进行设计，"有生于无"，屋顶、墙和门窗等实体都处于从属的地位，应服从所设想的空间效果。这就打破了过去着眼于屋顶、墙和门窗等实体进行设计的观念，为建筑学开辟了新的境界。

赖特对待建筑的其他问题，也有自己独到的见解，具体如下：

(1) 对待环境，主张建筑应与大自然和谐，就像从大自然里生长出来似的；并力图把室内空间向外伸展，把大自然景色引进室内。相反，城市里的建筑则采取对外屏蔽的手法，以阻隔喧嚣杂乱的外部环境，力图在内部创造生动愉快的环境。

(2) 对待材料，主张既要从工程角度又要从艺术角度理解各种材料不同的天性，发挥每种材料的长处，避开它的短处。

(3) 认为装饰不应该作为外加于建筑的东西，而应该是建筑上生长出来的，要像花从树上生长出来一样自然。它主张力求简洁，但不像某些流派那样，认为装饰是罪恶。

(4) 对待传统建筑形式的态度是，认为应当了解在过去时代条件下之所以能形成传统的原因，从中明白在当前条件下应该如何去做，才是对待传统的正确态度，而不是照搬现成的形式。

(5) 认为机器是人的工具，建筑形式应表现所用工具的特点，有机建筑接受了浪漫主义建筑的某些积极面，而抛弃了它的某些消极面。

第五节 公共建筑欣赏

 背景资料

我们把进行社会活动或具有纪念意义的非生产性建筑物称为公共建筑。例如，图书馆、医院、剧场、体育馆、展览馆、车站、纪念碑等。意大利罗马的竞技场、凯旋门等是迄今所发现的人类最早的公共建筑。

近代以来，在世界各地出现了大批风格各异的公共建筑，它们不仅代表了时代最先进的技术水平，而且集中体现着现代人的创造精神和现代社会的文化心理和不断变化的审美理想。

1. 科洛西姆演技场

建筑特别是公共建筑在罗马人的生活中占有重要地位，是权贵和其自由民享乐的场所，如果说在雕刻方面希腊人所创造的成就令罗马人望尘莫及，那么在建筑方面罗马人却丝毫不逊色，他们以出色的券拱结构技术赋予罗马建筑无与伦比的宏伟。维苏维火山为罗马人提供了良好的天然建筑材料，优秀的技术加上优质的材料，为建筑和城市的布局争得了主动权。

科洛西姆演技场也称科洛西姆斗兽场(或称圆剧场)，因它建于罗马皇帝费拉维尤斯掌政时期，又称"费拉维尤斯圆剧场"，如图4-41所示。

图4-41　科洛西姆演技场

它的平面为椭圆形,中央是表演区,观众席环绕四周并向后方渐渐升起;内外圈环廊功用不同,内圈供前排人使用,外圈为观众出入和休息用;构思周密的楼梯安排在放射形的石墙间,将观众分别送至场内各个区域,地下室设有排水设施。从外观上来看,竞技场分4层处理,下3层采用券柱式构图,分别用多利安柱式、爱奥尼柱式和科林斯柱式装饰拱门,第4层用实墙起统一的作用,整个外观虚实、明暗、方圆对比丰富,在重复和连续中显现出韵律感和节奏感。

科洛西姆演技场的内部装饰十分考究,大理石镶砌的台阶和花纹雕琢,在第2层、第3层的拱门里,可能还放置着雕像。剧场地层下还辟有作公务用的地下室、供角斗士逗留的住室以及安置被杀伤的竞技者,那里还装着关野兽的笼子。这种以多层连接拱券与柱式相结合的建筑结构代表了古罗马建筑的最高峰,它的形制对现代体育场产生了深远的影响,它至今仍为建筑学界所借鉴。

科洛西姆演技场之大也是世界所罕见的,绕外墙一周,计有520米以上,建筑本身高达48.5米。墙根部位据说是用较牢固的石灰石砌成的,拱券架则采用砖与混凝土。设计本身充分展示了古罗马建筑家们的卓越技巧。

角斗士与演技场

古罗马的竞技游戏最初源于宗教仪式,而后根据统治者的需要其性质发生了变化,逐渐演变成宣扬罗马政治军事力量和娱乐刺激观众的一种手段,形式上血腥而残忍。

演技场兴起于约公元前1世纪,参加角斗的角斗士大多数是奴隶或战俘,也有少数破产的自由民,他们被迫接受严格的格斗训练,并以生命和鲜血为代价在演技场上进行角斗,甚至有时与野兽同场争斗,演技场上必须以一方的生命终结为最终结果。

2. 埃菲尔铁塔

埃菲尔铁塔是法国19世纪的钢结构建筑,位于巴黎。本名巴黎塔,为纪念它的设计人G.埃菲尔,通称为埃菲尔铁塔,如图4-42所示。

埃菲尔于1886年完成它的设计。以后经过竞赛,法国政府把它从700多个方案中选出,建造在为纪念资产阶级革命100周年而举办的世界博览会上,地址在巴黎战神广场的西北端。1889年如期竣工。它高耸在巴黎城中心,成为全城的垂直轴线。

埃菲尔铁塔全部由钢构件建成,不计旗杆全高300米,以后因先后加上无线电和电视发射天线而超过328米。总重量却只有7000余吨。塔有3层平台,分别在57米、115米和276米3个高程上。平台供登临眺望之用,有餐厅、邮局等服务设施,借水力升降机上下,现在已改用电梯。第2层平

图4-42 埃菲尔铁塔

台之下,塔身斜向分为四叉,到地面占一个每边长为123.4米的正方形地段。

埃菲尔铁塔是世界建筑史的里程碑之一,它第一次向人们展现了钢结构的巨大能量,第一次向人们证明与钢结构相适应的崭新的建筑形式可以是优美而激动人心的,它打破了几千年来石构建筑造成的传统建筑观念的束缚,促成了现代建筑的诞生。

3. 蓬皮杜文化中心

蓬皮杜文化中心是法国巴黎市内的一座国家级的文化建筑。1977年建成,由意大利人R. 皮亚诺和美国人R. 罗杰斯设计,是现代建筑中高科技派的最典型的代表作,如图4-43所示。

图4-43　蓬皮杜文化中心

文化中心大厦南北长168米,宽60米,高42米,6层,东面临街,西面临广场,内部包括现代艺术博物馆、图书馆和工业设计中心。大厦南面小广场的地下有音乐和声学研究所。

设计者完全抛弃了传统公共建筑应该具有端庄风格的一般观念,而是以尽量表现最新的科学技术、暗示现代文化艺术与现代科技的密切关系为己任。大厦以两排间距为48米的钢管柱构成支架,楼板可随需要上下移动,内部完全空敞,只用家具、屏风和展品作临时隔断,所有设备和楼梯都悬挂在建筑立面之外,完全暴露。东立面挂满了各种颜色的管道,西立面是一条斜平相间的自动楼梯和几条水平的走廊,它们都用有机玻璃圆形长罩覆盖着。

设计方案是从49个国家的681个方案中选出来的。建成以后引起了激烈的争论,有的人认为它过分地歌颂了科技,忘记了表现文化艺术,违背了建筑的使命,缺乏人情,没有艺术性;有的人认为它的内部空间过于灵活,使用并不方便;有的人认为它完全忽视民族传统,与巴黎原有风貌不协调,是架"偶然降落在巴黎"的班机,或者说像一座工厂。也有人对之极力称赞,说它像神话中的建筑那样完美无缺,是一座纪念堂,欣赏它和环境的强烈对比。

4. 古根海姆美术馆

古根海姆美术馆犹如一朵神奇的大蘑菇从纽约曼哈顿区第5街的建筑森林中冒出地面，给了世界一个不小的惊奇。它由美国著名的建筑师"有机论"的提出者——F.L.赖特设计建造，馆内陈列着美国企业家古根海姆收藏的欧美现代艺术作品，如图4-44所示。

图4-44 古根海姆美术馆外景

建筑外观简洁，呈白色，螺旋形混凝土结构，与传统博物馆的建筑风格迥然不同。赖特创造了一个中空的圆形螺旋体，避免了一般高楼博物馆参观路线不断被楼梯间打断的缺点。美术馆由4层的办公楼与6层的陈列空间以及地下的报告厅组成。

陈列空间是一个高大的圆筒形空间，高30米，周围有盘旋而上的螺旋形坡道，圆形空间底部直径约28米，以上逐渐向外加大直径，到顶层直径39米，坡道宽约10米，可同时容纳1500人参观。这座建筑的空间处理不同于一般隔断的陈列空间，而是用连续的坡道自然地连接了每一展段。美术作品沿坡道陈列，观众循坡道边看边上(或边看边下)。厅内采光依靠上面的玻璃圆顶，沿坡道的外墙上设有条形高窗给展品透进光线，如图4-45所示。

美术馆建成后，引起许多人的质疑和批评，认为它与周围环境难以协调。赖特解释道："在这里，建筑第一次表现为塑性的。一层流入另一层，代替了通常那种呆板的楼层重叠，处处可以看到构思和目的性的统一。"

这种新颖的构思、独特的内部布局却为展览的陈列带来了麻烦，陈列的绘画不得不去掉画框，以适应斜的墙面。许多评论者指出建筑设计同美术展览冲突，建筑压过了美术。然而从另一个角度来讲，美术馆本身陈列的都是现代艺术大师的作品，这些作品本身就是反传统的，反传统的作品放在反传统的美术馆中，可以说是最为适宜的。

后来，美国人波特曼从这座建筑中得到启发，提出了"共享空间"的理论，并在设计中进行实践，取得了成功。

图4-45 古根海姆美术馆内景

5．悉尼歌剧院

悉尼歌剧院是澳大利亚悉尼海滨的一座多功能演出建筑。1973年建成，由丹麦建筑师J．伍重设计。这是一座造型奇异而美丽的建筑，以它的形如群帆的屋顶著称于世，成为悉尼的标志，是现代建筑中运用具体象征的手段来进行创作的典型作品，如图4-46所示。

建筑坐落在向北突向大海的半岛上，屋顶由两组共8片伸向天空的巨大弧面组成，覆盖着一座音乐厅、一座歌剧院，下面是作为基座的大平台，平台里有许多大小排演厅、接待厅、陈列厅及其他房间。入口大台阶设在南面，宽达91米。向北一面在平台上部是临海的休息大厅，有大片玻璃墙面。在这座建筑西南还有一座由两片弧面覆盖的餐厅。

所有弧面都贴以白瓷砖，平台用桃红色花岗石贴面。这群建筑给人最突出的印象就是这些弧面，它们很像是奔驶在海面的白帆，又像是行将盛开的百合花，飘逸不凡，富有诗情画意。从周围的高层建筑和铁桥上都可看到它，加上它处于海滨的位置，比起那些方方正正的传统剧院来说，这个形象无疑有其独到之处。

为了建设悉尼歌剧院，早在1956年就举行了国际设计竞赛，从30个国家收到了223个方案，伍重的方案本来已被淘汰，后来又被评为头奖。但原方案只停留在草图阶段未及深入，在具体实施时由于这些弧面的计算和施工都极其复杂，结构工程师、丹麦人阿鲁普在数年的努力之后终于放弃了原来考虑的薄壳，改成为用一片片"人"字形拱肋拼装，使工期拖延了17年之久，造价也比原预算超出10余倍，以至在施工期间曾受到过数次被迫停工的压力。

图4-46　悉尼歌剧院

评论界有人认为这座建筑极端荒唐，十分浪费，结构不合理，形式和内容不统一；也有人认为它在造型上有非凡的贡献，在满足精神功能方面取得了突出的成就，是现代建筑艺术的杰作。

本章小结

建筑是以物质实体，占据一定空间的造型艺术。在上万年的发展演变中，人们在追求建筑物实用功能的同时，也不断地将它作为一种理想化的表现，即通过各种形式原理和装饰，使它的形成的空间和外形更符合一定的审美要求。创造出一种有意境的氛围，使人受到精神上的感染。

通过本章学习，我们不难看出，在历史发展进程中，建筑艺术一方面受到社会实用功能和物质技术条件的影响，随着社会生产方式的发展而变化；另一方面，作为一种艺术创造，它还取决于一定社会的审美理想以及设计家的审美趣味、艺术手法、创造个性等因素，因而建筑艺术又具有鲜明的时代性和民族性。

思考题

1．试述中外建筑的总体差异。
2．结合所学内容，找一组建筑试作分析。

学习建议

建议阅读书目：
1．刘敦桢．中国古代建筑史．北京：中国建筑工业出版社，1980
2．萧默．中国建筑．北京：文化艺术出版社，1999

第五章

雕塑艺术欣赏

学习要点及目标

- 通过本章学习，了解雕塑艺术的基本特征。
- 通过本章学习，了解中外各类型雕塑不同的艺术特色及精神内涵。
- 通过对中外经典雕塑作品的欣赏，体会其结构及形体之美。

本章导读

雕塑是雕刻与塑造的总称，以可塑的(如黏土、油泥等)或可雕的(如金属、木、石等)材料制作出各种具有实在体积的形体。由于它占据三维立体空间，可视、可触摸，因此也称空间艺术或触觉艺术。雕塑也是一门古老的艺术形式，大约产生于两三万年以前的旧石器时代。

在上万年的演变中，不管是具象的还是抽象的，不管其创作观念、创作手法有多少差别，人类始终将赋予冰冷的物质材料以生命感作为雕塑创作的宗旨。古今中外遗存有大量的雕塑作品，不论是功能、材质上还是形式风格上，可谓多种多样，为了欣赏的方便，我们归纳出如下特征。

其一，雕塑的主要特征是以三维空间的立体材料去塑造具有生命感的形体，并通过这些形体表现艺术家的情愫。

其二，除了赋予材料以生命感外，雕塑的最终目的是要赋予这些形体以精神性的再创造，使之能够超越现实而更加理想化。

其三，雕塑的可触性是它的特殊性价值所在。雕塑是建立在具有真实可触性形体基础之上的。人们观看雕塑所产生的印象与感受，很大程度上都与他们自幼以来的触觉经验相关联，如弹性、硬度、光洁度和温度和手感等。由于这些感受能够勾起人们潜在的触觉喜好而产生深层的刺激和触动，从而影响人们的感情和意念。鉴于此，有人说"不能使人产生触摸欲望的雕塑不是好雕塑"，这是不无道理的。

在各种美术式样的发展过程中，功能的需要对其风格的形成和演进起着重要作用，雕塑也不例外。在中外雕塑发展史上，社会功能的需要不仅给雕塑艺术的发展提供了经济和物质条件，同时也对其风格样式乃至精神内涵都产生了重要影响。尤其是古代社会，这种影响更为明显。因此，我们在欣赏雕塑作品时，将其古代部分按功能分为世俗雕塑和宗教雕塑，与其并列的是以张扬雕塑家创作个性为宗旨的现代雕塑。

第一节　世俗雕塑欣赏

所谓世俗雕塑，主要是指从功能上区别于宗教内容，用于社会日常生活中镇墓、仪卫、观赏或纪念的雕塑作品。

第五章 雕塑艺术欣赏

一、中国世俗及仪卫雕塑

背景资料

在中国古代社会，几乎每代帝王和王公贵族都会大兴土木，修筑豪华的宫殿和陵寝。为宣扬功业、显示威严，需要在建筑物和陵墓前竖立纪念性的雕塑和镇墓石人、石兽，在陵寝中放置供死者享用的俑和动物等明器。这种社会风气促进了中国雕塑艺术的发展。

1. 钟虡铜人

越来越多的考古发现使我们看到了远古时期人类的创造成果，并证实了在中华大地上数千年前便有了将泥土和石头雕塑成心目中某种形象的手工制品。最初，这些形象虽然大多是实用器皿的装饰物，显得粗朴、稚拙，但仍灌注着当时人们的观念和情思。

经过夏、商、周大规模铸造青铜器的实践活动，人们用立体材料去制造某种现实或幻想中的形象已得心应手，其制作工艺，尤其是浇铸工艺已相当精湛、纯熟。在大量出土的先秦雕塑中，钟虡铜人非常具有代表性，如图5-1所示。

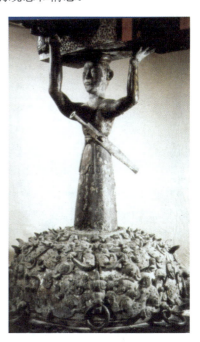

1978年，在湖北随县(今随州市)发掘出了一个战国早期的大墓——曾侯乙墓，出土了大量精美的青铜器、青铜雕塑品和漆绘木雕等，尤使世人瞩目的是一套大型编钟。我们介绍的这个铜人便是用于支撑编钟架的腿柱。

这尊铜人通高1.17米，它站立在半球形的基座上，双手高举，稳稳地托起巨大的钟架。面目庄严、肃穆，神色凛然。腰间佩一柄长剑，穿着彩绘的褶裙。姿态、神情、衣饰都表现得精微、到位。尽管它是浇铸而成，负有支撑作用的实用功能，但却具备了独立圆雕的艺术品格，它宛如坚强勇猛的武士，在承受重力下仍巍然屹立而使人产生果敢、力量和无畏的联想。

图5-1 钟虡铜人

2. 秦始皇陵兵马俑

"秦王并六合，虎视何雄哉。"公元前221年，秦王嬴政在长安登基，称始皇帝，结束了数百年的割据，建立中国历史上第一个中央集权制的大帝国，推行郡县制、统一了文字和度量衡，修驰道、筑长城，显示出强大的综合国力。据记载，秦始皇即位不久，便开始在临潼县境内的骊山营造陵墓。前后征用劳力70余万人，工程持续30年，直至秦王朝灭亡还未最后完成。

当历史的时针指到20世纪70年代时，考古工作者在陕西临潼骊山山麓发现了陪葬秦始皇陵兵马俑坑，沉睡在这里近两千年的秦皇冥宫卫队惊现于世。其规模之大、数量之多足以使世界震惊。当时共发掘四个俑坑，共出土武士俑七千余个，驷马战车一百余辆，战马一百

余匹。这数千件兵马俑均为陶塑，体量与真人真马相似。他们依照真实的军事阵容排列在一起，浩浩荡荡，形成具有威慑力的雄壮气势。

美学研究一再证实，审美客体的巨大体量和数量能震撼人的心灵，从而引起崇高感。秦始皇陵兵马俑群正是以它出人意料的众多和浩大显示出一种超乎寻常的威慑，令人产生肃然起敬的崇高感，从而领略秦帝国以雄伟为美的时代风尚。

兵马俑群中的人物形象有统领、步兵、骑兵、车兵、弓弩手等。这些代替活人殉葬的俑最突出的艺术特色就是高度的写实性，每个俑的形象都具有鲜明的地方特色和个性特征。

戴冠袍俑如图5-2所示，头戴长冠，腰束络带，左手按剑，右手持长兵刃，可能是一位统帅前锋的军吏。他前额平阔，眉骨突出，双目圆睁，眼角上挑，鼻梁挺直，双唇紧闭，表情冷峻而严厉，表现出一种威武、凛然的神情。

军吏俑如图5-3所示，束发戴冠，身着立领及膝长袍，外披铠甲护住前后胸、双肩及上臂。面容圆润，细眉小目，唇边胡须上翘，颏下有短须，颇具陕西人的面目特征。额上数道皱纹，给人一种饱经沧桑之感，但表情沉着冷静，神态坚毅果敢。头部和铠甲刻画得细致真实，其他则较为简略。

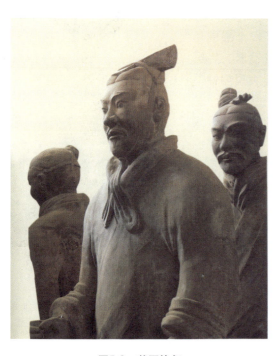

图5-2　戴冠袍俑

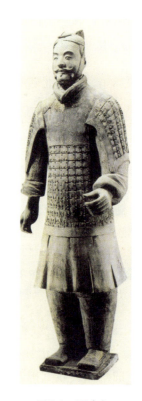

图5-3　军吏俑

春秋战国以来，雕塑艺术逐步增加了现实题材，其形象也逐步走向写实，为秦始皇兵马俑的写实提供了技巧上的依据。但人物形象准确、细致的刻画，容貌神情的多样和微妙，以及过分追求细部的真实，连发丝、带扣、铠甲的穿钉都做得一丝不苟，这种高度的写实技巧和朴素的创作态度都是前所未有的。

从制作工艺来看，兵马俑的躯体、头和四肢均由模制而成，组接在一起后再运用捏、贴、堆、塑等手法对手、足、头部五官、发式进行细致加工。经过窑烧，再施彩绘而最后完成。因此，人物姿态虽有类型化倾向，但有多样化的面貌特征。出土兵马俑的色彩已经脱落，一般为灰色，但从个别有颜色留存的陶俑可推想当年这些俑表面色彩以红、绿为主，色泽十分鲜艳，可能会给观者带来不同的审美感受。

拓展知识

俑

俑在通常意义上是指代替活人殉葬的，在葬礼中使用的"像人"明器。俑的起源至今还没有定论，据当代考古成果可知，它大量出现于东周时期，即废除人殉制以后。《韩非子·显学》有"像人百万"之语，可见战国晚期制作俑人风气之盛，被誉为"世界第八奇迹"的秦始皇兵马俑就是在这样的历史背景下出现的。

小贴士

秦始皇兵马俑的地位

从目前的出土文物来看，秦始皇兵马俑的写实主义风格不见于秦以前的战国，也没有被此后的汉代所继承，在中国雕塑史上有一定的独立性。

3. 击鼓说唱陶俑

从目前考古发掘的情况来看，东汉时期的厚葬风有增无减。随葬明器雕塑越来越多，至东汉末期盛极一时，不仅数量众多，题材内容更是多种多样。有各种生活场景、劳动场面、乐舞百戏、说书歌伎、车马出行、男女侍卫、家禽、家畜、阁楼、谷仓等，充满浓厚的生活气息，反映出当时社会生活的基本状况和人们的精神面貌。

在众多出土的东汉俑中，以四川地区的各类俳优（古代指演滑稽戏的艺人）俑最精彩，击鼓说唱陶俑就是其中的代表作，如图5-4所示。

此俑高55厘米，出土于成都天迴山东汉墓。该俑塑造了一坐姿老年说书艺人，左手抱鼓，右手握棒前伸，鼓着肚子，右足跷起，好像正说到精彩处，手舞足蹈，眉飞色舞，一副幽默滑稽的样子，使观者如闻其声，如

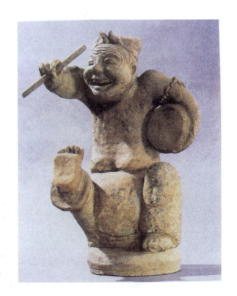

图5-4　击鼓说唱陶俑

临其境,被它所吸引、所感染而忍俊不禁。

此俑为模制,造型简括,形体、动态略加夸张,面目表情生动传神,反映了汉代人注重内在神韵表达的艺术特色。

拓展知识

古人的坐、跪与跽

从史前到魏晋时期,人们都是席地而坐,不同的姿势有不同的称谓。"坐"是指膝盖着地,脚掌向上,脚背向下,臀部压在脚后跟上;"跪"是指双膝着地,臀部与小腿及双脚保持一定距离,与今人的跪姿相同;"跽"是由坐变到跪姿,也是臀部离开双足,与跪有相似之处。

4. 马踏匈奴

放置在陵墓前仪卫性、纪念性雕塑,常使用石质材料,以使其永垂万古。如果说秦始皇兵马俑和某些汉墓出土仪仗俑,因其数量的巨大以及使用了模制方法,而带有工艺制作的性质和类型化倾向,那么将大块的石质材料雕凿成各种形体、造像的石雕,则可以说是更纯粹的雕刻艺术。就目前发现和存留的这类雕刻中,以西汉霍去病墓前的一组纪念性石刻最有代表性。

霍去病是西汉武帝时的名将,曾六次出入祁连山,击败匈奴人的入侵,为西汉打开河西走廊、解除北方边患立下了赫赫战功。公元前117年,年仅24岁的霍去病英年早逝,为纪念这一代名将,武帝特赐陪葬茂陵(汉武帝陵墓,位于今陕西省兴平市)。在茂陵东侧修建了气势宏伟的山形墓冢,以象征祁连山大战的环境。墓周围放置了马踏匈奴、立马和伏虎等16件石刻,现集中陈列于墓前东西廊。初发现时,只有马踏匈奴和立马两件雕刻置于墓前,其他则散置在冢丘四周的林木间,象征英雄争战的祁连山上出没的动物,以烘托墓地气氛。

马踏匈奴如图5-5所示,高168厘米,长190厘米,是群雕中的主体和代表作,表现一匹昂首挺立的战马,安详而不失警惕。马腿粗壮结实,四足踩踏着仰翻在地的匈奴首领。匈奴首领的形象猥琐,面目可憎,露出一副绝望的神情。此雕塑成功地运用寓意的手法歌颂了英雄的丰功伟绩。人马一体,显得坚实稳固。作者巧妙地利用巨石的自然形态加以雕凿,并在紧

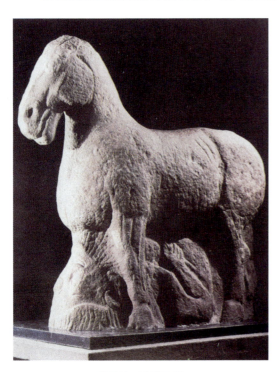

图5-5 马踏匈奴

要处结合圆雕、浮雕和线刻方法，去粗取精，删繁就简，以精湛的表现性技巧刻画出高度提炼概括的骏马形象。腹下有些地方仍保持原石状态，客观上强化了马的雄浑与厚重，呈现出稚拙古朴、沉雄博大的艺术风格。其他动物雕刻也追求这种浑似天成的意趣，在浑茫中孕育着气势与生机，堪称千古佳作。

总之，这组石刻的造型手法既不同于商、周青铜雕塑那样充满奇异幻想，也不像秦俑那样逼肖生活真实。它们多是根据石头材料的原始形状、质地和大小，稍加雕凿，塑造一种似是而非的写意形象。这就需要雕刻艺人先选择石料，从其天然形态中看出动物形象，然后动手雕刻，绝不模拟，只求局部的、大致的、神气的生动，并局部保持石块的天然面貌，让人觉得它们既是石头又是有生命的野兽。

这些形象稚拙粗朴，但不是由于尚未成熟的技艺所造成的拙朴，而是掌握了造型方法和手段的汉代人有意识追求的特殊风格——宏大、浑茫而崇高。

5．铜奔马(又名马踏飞燕)

铜奔马如图5-6所示，高34.5厘米，出土于甘肃省武威县一座东汉墓。此马与秦始皇兵马俑中的马和霍去病墓前的石刻马的形象相去甚远，除了材质和技艺上的原因以外，还有一个主要因素就是现实社会中马的品种发生了变化。马在古代人生活中的地位极其重要，不仅是交通工具，还是战争的重要装备。

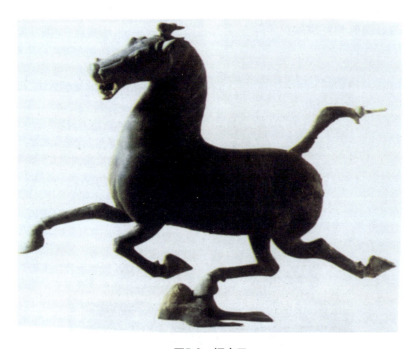

图5-6　铜奔马

据记载，汉武帝为改变因无良马而屡遭战败的被动局面，为获取优良马种不惜发动战争。经过几代人的努力，至汉代中晚期，头小、臀大、颈长、体阔、四肢长而有力的西域良马终于落户中原并得以繁衍，直至隋唐。这种马的形象也一再出现在这一时期的造型艺术品中。

据专家考证，武威县出土的这件铜奔马可能是一件相马的"马式"。当时人们可能用它来判断马的优劣，是人们心目中最理想的马的形象。它昂首竖耳，尾巴扬起，三足凌空，一蹄踏着疾飞的隼，隼回首惊顾，更强化了奔马神速飞驰的动势。制造者精确地掌握了马的结构、动态，外轮廓优美和谐，各部体积及形体结合富有韵律美。不妨说这豪纵的奔马正体现了汉代奔腾进取的时代精神。

6. 齐武帝陵辟邪

在帝王陵墓前列置石像始于秦汉时期，三国与魏晋时因战乱、盗墓盛行而行薄葬，至南北朝又恢复秦汉葬制，刘宋孝武帝首开陵前列石兽之风，为南朝各代帝王所仿效。在南京市郊的句容、丹阳县境内，分布着三十多座南朝帝王、贵胄的陵墓，墓前都竖立着神道柱、石碑和被称为"天禄""辟邪"的石兽。

天禄、辟邪是传说中的神兽，体形如狮子，通身有鳞有翼，头生独角者为天禄，双角者为辟邪。汉代人已开始雕刻这种神兽形象置于陵墓前，用来表现权威、辟御妖邪，起威慑、镇墓的作用。至南朝，雕刻技艺越加精微，这类石兽的体量更加重大，形象也更加神异。

齐武帝陵辟邪如图5-7所示，高280厘米，现存于齐武帝景安陵前。陵前西侧天禄四足已失，身躯风化剥蚀严重。辟邪置于陵前东侧，昂首张口，高腆着饱满的前胸，收腰挺臀，前腿跨出，后腿微屈，头生双角，身有双翼，意态昂扬勃发，有腾跃奋起之势。雕刻者有意识地夸张和强调了颈部、胸部和腰部的形体，形成转折连贯的三大弧线，圆转而遒劲，显示出雄强的内在伟力。胸前及翼翅以浅浮雕刻画着卷曲的翎毛，既具装饰作用，又增强了它灵动的神异性。

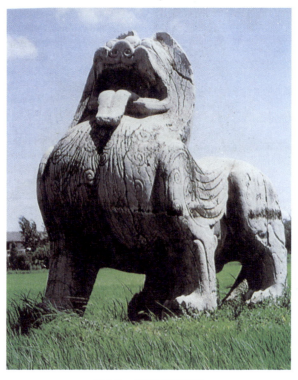

图5-7　齐武帝陵辟邪

7. 顺陵走狮

唐代的陵墓雕刻气势更加恢宏,技艺更加精美。在众多唐陵圆雕中,顺陵石刻很有代表性。顺陵是武则天称帝后为其母修建的陵墓,现位于陕西省咸阳市。周以城垣围绕,垣外四方均有石兽。现在城垣早已湮灭,只有四方石兽仍巍然屹立,注视着人间沧桑、斗转星移。

顺陵走狮如图5-8所示,位于陵墓正面,左右各一。东侧一座高305厘米,身长346厘米,它昂首挺胸,似阔步前行,蹙眉瞪目,高瞻远瞩,张口卷舌,似在发出阵阵吼声。头硕大,前胸饱满圆鼓,四肢粗壮劲健,撑地的利爪坚实稳固,蕴含着无比的威力。它雄视着大地,睥睨一切,表现出一种博大、雄壮的王者风范。与南朝石雕相比,它更强调磅礴和威慑的气势而减弱了夸张的神异色彩,造型粗犷简括,写实性强,堪称中国雕塑史上的杰作。

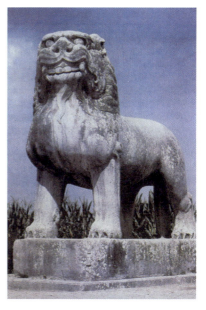

图5-8 顺陵走狮

拓展知识

关于陵墓神兽

自汉代以来,帝陵前常见的石刻有辟邪、天禄、狮子、大象、麒麟、侍臣等形象,但或此或彼、或多或少,一直没有统一的制度。后人以武则天和唐高宗合葬墓——乾陵神道两侧石人、石兽的数量和排列为定制,后代皇陵前石刻的内容和数量均以此为标准,如巩县北宋皇陵、南京明孝陵、北京明十三陵的神道石刻大都依此定制。

8. 昭陵六骏

唐太宗李世民汲取汉墓易盗的教训,改"封土起坟"为"凿山建陵"。他在位时便在九嵕山营建自己的陵寝——昭陵,历时13年才完工。在山北玄武门置放六块高250厘米、宽300厘米、厚33厘米的高浮雕石刻,表现唐太宗征战中骑过的六匹战马:飒露紫、拳毛䯄、白蹄乌、特勒骠、什伐赤、青骓,俗称昭陵六骏。据记载,贞观十年(636),唐太宗曾说:"朕所乘戎马,济朕于难者,刊名镌为真形,置之左右。"据说这组石刻由阎立本画图起样,良匠雕凿,李世民亲自题赞语,欧阳询书刻于石。其中的飒露紫(见图5-9)和拳毛䯄(见图5-10)于1914年被切割成小块运出国,现存于美国宾夕法尼亚大学博物馆,其余4件均藏于陕西省博物馆。

昭陵六骏是一组高浮雕。一般而言,高浮雕在具有雕刻体积感的同时又具有绘画描述性、可平面观赏的特质。这一艺术形式在中国拥有悠久的历史。这组高浮雕在继承秦汉雕刻重神韵和气势的基础上,又向写实性迈进一大步。

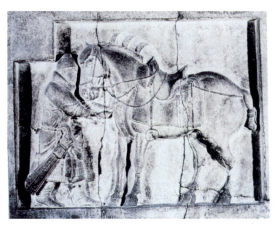 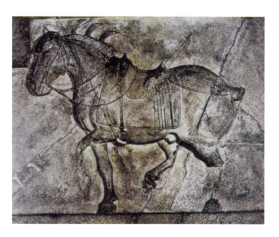

图5-9　飒露紫　　　　　　　　　图5-10　拳毛䯄

当时的战马多为头长腰短、筋粗骨细、腕粗蹄高的阿拉伯种。这六匹骏马或飞奔，或伫立，或欲行，比例合度，结构准确，包括剪成"三花式"的鬃毛和打结的尾巴，都以十分精致、洗练的雕刻手法，如实地再现了唐代战马胸阔臀圆、四肢劲健的形体特征。

例如飒露紫，这匹战马是唐太宗征战洛阳时的坐骑，曾中箭负伤，随行大将丘行恭将自己的战马让于李世民，他去为飒露紫拔箭疗伤。此浮雕选择了丘行恭头贴飒露紫，正在小心翼翼地为它拔箭的情节。飒露紫似乎很通人性，前腿直立，躯体微微后倾，忍着疼一动不动，表现出人与战马的亲密感情。丘行恭忠诚的神态、苍老的面容，战袍、铠甲、矢箙以及马的鞍、辔、镫等都刻画得极为真实精确，从一个侧面生动地表现出唐初军旅生活的情感。

二、欧洲神话及世俗雕塑

古老的希腊神话主要由神的故事和英雄的传说组成，它是欧洲艺术的宝库和土壤。从公元前5世纪就不断地有雕刻家以神话的神和英雄为题材进行创作，为欧洲雕塑艺术谱写了灿烂篇章，形成优良传统，并深刻地影响着其他世俗雕塑和宗教雕塑。

1.《命运三女神》

《命运三女神》是一组残缺的石质雕像，左侧坐像残高134厘米，原是雅典帕提侬(Parthenon)神庙东人字墙上的雕像。帕提侬神庙建于公元前447—前438年，它像纪念碑一样耸立在雅典卫城，壮丽而辉煌。据记载，庙中所有雕像、浮雕和饰带浮雕都是由当时的著名雕塑家菲迪亚斯(Pheidias)设计并亲自带领助手和学生完成的。在以后的一千多年中，虽然历经战争和主人的变迁，直到17世纪中叶，这座神庙及其雕像还保存得相当完整。1674年，法国有一画家曾绘制过它的结构和所有雕像的位置图。

不幸的是，1687年占领雅典的土耳其军队将帕提侬神庙当作火药库，在威尼斯人收复雅典的战争中，一颗炮弹落入庙中，顿时顶塌像毁，夷为废墟。19世纪，残存在神庙墙壁上的

所有雕像又被英国人运往伦敦,这里只剩下那些高大的石柱屹立不动,俯视着人间沧桑。由此,《命运三女神》雕像现存于伦敦大英博物馆,如图5-11所示。

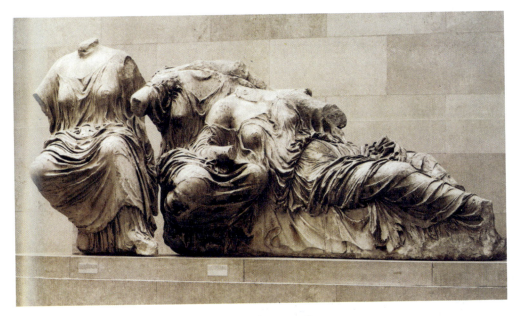

图5-11 《命运三女神》

《命运三女神》是表现雅典娜诞生故事群雕中的一部分。据希腊神话传说,有一天掌管宇宙的大神宙斯,突然头痛欲裂,铁匠神赫淮斯托斯用斧子将他的头砍开,跳出一个全副武装的小人,迅速变大,她便是智慧和勇敢女神雅典娜。雕塑家选取了雅典娜诞生后,诸神欢呼和赞美的场面。人字墙最高的中间部分是宙斯、雅典娜和赫淮斯托斯;左侧是彩虹女神、谷物女神和她的女儿、希腊英雄忒修斯、太阳神的马车;右侧是命运三女神,即灶神赫斯提、女巨人狄俄涅和美神阿芙罗蒂德,还有月神和她乘坐的马车。这三女神像的头部与手臂已损失不存,但她们优美的坐姿和相互偎依的体态仍历历在目,质地柔软而轻薄的长袍随着人体的动态形成繁密而精细的皱褶,更衬托出她们丰满圆润、结实健壮、似有弹性的肌体,使我们感受到在这些健美的躯体中似乎有血液的流动,孕育着勃发的生命。

这种对生命和肌体的赞美之情和执着不懈的表现,大抵来源于希腊人认为人和神同体、同性的观念。这个观念激励着他们去探索人体骨骼和肌肉的结构,并努力用各种手段创造出他们心目中最完美、看上去又真实可信的人体。因此,不管是穿衣的还是裸露的,她们总是那样和谐、完美,散发着生命的气息。

艺术史家认为希腊古典时期的雕刻作品最具代表性和艺术魅力。从现存为数不多的原作和罗马复制品来看,当时已有多种技巧的运用,并形成不同风格。一种是较平实的风格,如同属菲迪亚斯时期的奥林匹亚宙斯神庙中的《背负苍穹的赫丘利》,其中雅典娜的长袍显得比较厚重,其皱褶简洁明确,只暗示出沉静而优美的躯体。另一种是华丽的风格,它强调质地柔软的衣服上的皱褶与通过衣服刻画出来的躯体之间的对比。《命运三女神》正是后一种风格的体现。这种华丽的风格到公元前5世纪末变得十分流行而越加精致。

菲迪亚斯

菲迪亚斯(Pbidias,约公元前490—前430年),希腊雕刻家,雅典人,是欧洲古典雕刻艺术高峰的代表者。他活动于公元前5世纪后期希腊社会繁荣时期,与著名的雅典执政者伯里克利交谊颇深。可惜他的很多作品都没有留存下来。

由于他是重建雅典卫城艺术装饰的总设计师,只有从卫城主要建筑帕提侬神庙残余的雕刻中才能窥见菲迪亚斯艺术风格的真迹。传说当时人们认为,活着而没有见到菲迪亚斯所做的神像是件终身憾事。伯里克利失势后,菲迪亚斯被诬告贪污了做雕像的黄金,一度入狱,郁郁而死。

2.《米洛的阿芙罗蒂德》

在希腊神话中阿芙罗蒂德是掌管爱与美的女神,罗马人将她称为维纳斯。这尊大理石雕像高204厘米,1820年发现于希腊与克里特岛之间的米洛岛,为区别于其他阿芙罗蒂德雕像,称之为《米洛的阿芙罗蒂德》,如图5-12所示。在雕像的台座下刻有"美安德罗河畔,安屈克亚的亚历山德罗斯作此"铭文。现存于法国卢浮宫博物馆,与《萨莫色雷斯的胜利女神》、达·芬奇的《蒙娜丽莎》同称"镇馆三宝"。

此尊雕像的发现在当时轰动了全世界,因为以前发现的阿芙罗蒂德雕像大多是罗马时期的复制品,相比之下米洛的阿芙罗蒂德是迄今发现的希腊女性雕像中最美的一尊。虽然它的双臂已失,但半裸的躯体亭亭玉立,头部微微仰起,凝视着前方;表情沉静而含蓄,没有丝毫的扭捏作态,也没有任何娇嗔与羞怯,有的是坦荡和自由人性的尊严。作为"爱"与"美"的女神,在尊贵气质中又充溢着温柔、纯洁、典雅与妩媚。

关于这件作品的创作年代,史学界有不同的说法,但从铭文书体来看,多数学者认为应当是公元前2—前1世纪的作品。按艺术史家对希腊艺术的分期,从公元前4世纪后半叶到公元前1世纪左右为希腊风格化时期。这一历史时期希腊的社会生活、

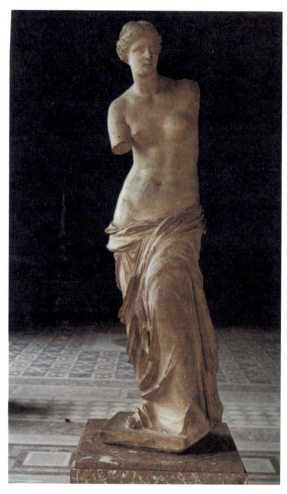

图5-12 《米洛的阿芙罗蒂德》

人们的审美要求都发生了变化，宏大的公共建筑少了，艺术品逐渐成为个人财富。随着审美趣味的不同，在产生不同风格雕塑家的同时，其雕刻作品的世俗化倾向也越来越明显。即便是神祇也更注重表现男性美或女性美，精美的女性裸体雕像开始流行。伟大的波拉克西特列斯(Praxiteles)和莱西波斯(Lysippus)是从自信、纯净、内省的古典风格向自由的希腊化风格转化，具有承上启下作用的重要艺术家。可惜他们的原作已不存。至公元前3世纪以后，裸体和半裸体女性雕像越来越多，并形成一种流行式样，《米洛的阿芙罗蒂德》即为典型一例。艺术家已有纯熟的技艺将大理石雕凿成使人感受到生命活力的人体。它是那样自然而生动，像是从天国降临人间，因为世界上没有哪个真实的人体能像它那样对称、均衡和美丽，达到了"增之则肥，去之则瘦"的完美境界。有人试图为雕像配上双臂，但各种方案都没有成功，进一步证实了它神圣的完美性。

正因为它如此完美，有的艺术史家对其创作年代提出质疑，认为公元前1世纪左右的希腊化时期更多的是狂暴、扭动、个性强烈的作品，而《米洛的阿芙罗蒂德》纯净内省的精神气质和静穆典雅的体态更接近公元前4世纪的古典风格。这一质疑至少能够提醒我们注意两个问题：其一，任何过分的概括都是危险的，在艺术史上，每件作品都有不同的个别性，不能一概而论；其二，不能忘记古老传统在艺术发展过程中的重要地位。公元前1世纪的雕刻家仍然在使用200年前的成功图式——明晰、简洁地标示出最能体现生命特征的部位，使理想化的形象和现实具体的形象之间达到了一种巧妙的平衡。这便是此尊雕像的艺术魅力之所在。

拓展知识

黄金分割

从古埃及到古希腊乃至古罗马，艺术家为了创造出更完美的神的形象，他们发现并使用一种一部分对全体之比等于另一部分对这一部分之比的分割法，其比例约为1.618∶1或1∶0.618。到中世纪这个比值被神秘化，说它是神传授给人类的秘法，因而称其为"神授比例法"。至15世纪末，传教士路加·巴乔里(Lucapacioli，约1445—1510)将其称为"黄金分割"。

在实际运用中，黄金分割多采用近似值，即2∶3、3∶5、5∶8、8∶13、13∶21等值作为近似值。米洛的阿芙罗蒂德雕像，身高正好是头部的8倍稍弱，各部分的度量比差为5∶8，是黄金分割最理想的范本。

3．《拉奥孔父子》

《拉奥孔父子》也是一件创作于公元前1世纪左右希腊化时期的、享有极高声誉的雕像。此大理石群雕在1506年发现于爱琴海上靠近小亚细亚的罗得岛，高184厘米，作者是哈格桑德罗斯、阿提诺多罗斯和波利多罗斯，现存于梵蒂冈博物馆。它与古典时期希腊雕刻所表现出的单纯、静穆之美不同，展现在我们面前的是一个恐怖的场面，如图5-13所示。

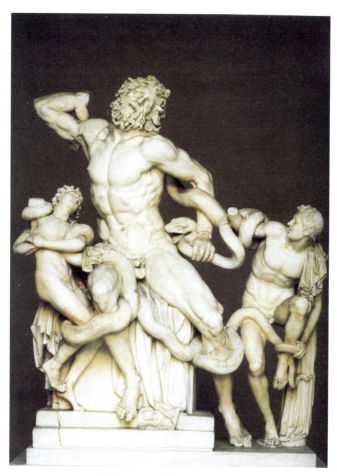

图5-13 《拉奥孔父子》

希腊神话曾记述，为了争夺美女海伦，希腊人在雅典娜神的庇护下攻打特洛伊城，10年不克。于是想出"木马计"——将一个藏有武士的特制大木马遗弃在城外，假装撤离，诱使特洛伊人把木马推进城去。特洛伊城祭司拉奥孔识破了希腊人的计策，警告同胞不要上当，从而违反了雅典娜和诸神要毁灭特洛伊城的意志，愤怒的雅典娜派两条巨蛇将拉奥孔父子三人缠死，以示惩罚。此群雕表现的正是这一悲惨场面。拉奥孔已被两条巨蛇缠身，虽奋力挣扎但已无济于事，眼看着两个年轻儿子也要惨死，眼睛里充满了绝望和恐怖；小儿子已被巨蛇缠得气息奄奄；大儿子正努力摆脱巨蛇的缠绕，但他枉然地扭动着，逃脱已没有可能，面对死亡，脸上充满着畏惧。面对这惨烈的人间悲剧，就是2000年以后的今天，人们也不能不为之动容。

公元前1世纪的雕刻家们已不再恪守古典时期的程式，何况罗得岛远离希腊本土，其雕刻风格更接近希腊化的另一中心——小亚细亚的柏加摩斯的悲怆风格。我们有理由相信，那里的雕刻家们更愿意施展纯熟的技艺，去表现悲剧情节中人物的扭动与挣扎，其初衷可能是为了挑战或炫耀自己的能力。将人蛇缠绕、垂死抗争、痛苦地挣扎与呻吟相交织的复杂而悲壮的场面凝结在用巨蛇相连的群像上，这一切确实需要精心的设计和构想。金字塔式的结构、蛇在人物之间的穿插律动、人物四肢与躯干动作时的节奏都处理得恰到好处。尽管有人

以古典主义的原则批评它不够深沉、欠含蓄，只具有表面的力度和造型上的结构美，但当我们知道不必用同一标准去判断美术作品时，还是为这件群雕感人的悲剧意蕴和精湛的雕刻技艺而感叹不已。

4. 威林多夫女像

改变物质形态，铸入人的观念和意志，被今人称为艺术的雕塑品，大约出现在距今2.7万—2.3万年前的旧石器时代晚期。考古工作者陆续在欧洲大陆发现成组的小型女性雕像，据放射性同位素碳的测定，它们都是旧石器时代晚期人类的创造物。通常被称为母系社会的"维纳斯"。其中，在奥地利摩拉维亚的威林多夫洞中发现的一组女性小雕像很有代表性。它们也被称为威林多夫的维纳斯，通高11厘米，宽5厘米，以软质石灰石雕刻而成，现存于维也纳自然历史博物馆，如图5-14所示。

乍看这尊威林多夫女像，一点都不美，细细看去却发现其造型是那样敦厚圆润，胸部、腹部及臀部所形成的曲线是那样的优美。只是它的双手、足及脸部的特征被省略，而特别突出了性别特征。丰满硕大的乳房、圆鼓的腹部和臀部、明显的阴部、粗壮结实的大腿，其形体结构平衡而和谐。它让我们领略了远古人类的创造性思维水平和驾驭工具的能力。那么，原始人为什么要雕刻这些形象呢？有的学者认为是母权制社会观念的反映；也有学者认为与原始巫术有关，在艰辛的生存环境中，原始人可能是用它来作为祈求繁衍的偶像。正因为它熔铸着人的观念和欲望，所以两万多年以后的今天，我们仍然能感受到生命的活力，并勾起对那遥远时代的无限遐想。

图5-14　威林多夫女像

5. 里亚切青铜武士像

在距今3500年前，温暖湿润的海风吹拂着巴尔干半岛南端及周围的岛屿，温和的气候、优良的港湾，吸引着许多部族和冒险者在这里建立家园。大约500多年以后，从欧洲大陆和小亚细亚来的骁勇善战的部族，逐渐取代了原有的居民，建立了许多以都市为中心的城邦，这其中便有希腊部族。又经过数百年的发展、演进和交流，这些城邦逐渐有了共同的语言文字、共同的信念和风俗习惯。他们相信现实社会之外有一个主宰世界的神的王国，为了心目中的神灵，他们建庙、造像。同时，他们又十分热爱现实生活，崇尚运动和健美的人体，每4年到神居住的奥林匹亚举行全希腊的运动会。多数城邦实行开明的民主政治……诸多因素共同创造了古希腊灿烂辉煌的文化和艺术。

从现在发现的公元前7世纪的雕刻作品来看，还显得比较生硬、呆板，可看出古埃及雕

刻传统的影响。但是在岁月的磨砺中，希腊雕刻还是一步步向着自由和生命迈出了有力的步伐。至公元前5世纪，希腊艺术进入了现代人所称谓的古典时期。这一时期的雕刻作品大多没有存留下来，但古罗马人的大量复制品的流传，还是使古典时期的希腊雕刻让更多的现代人所熟知。即便如此，原作的缺失还是留下不少遗憾。幸运的是，1972年在意大利里亚切的爱奥尼亚海岸礁石中发现的两尊青铜塑像，使世人领略到了希腊古典时期雕塑艺术的风采，如图5-15所示。

(a) 1号　　　　　　(b) 2号

图5-15　里亚切青铜武士像

这两尊青铜塑像于1972年8月22日打捞出水，表面附着有许多硅、盐结晶体和钙性物质，很难剔除。后来经过将近6年的正本清源工作，才使这两尊塑像重现光辉。经科学鉴定，这两尊青铜塑像为公元前506年希腊青铜铸像。1号塑像高约2米，2号塑像高1.98米。它们的左臂弯曲、左足前伸，呈稍息状态；全身裸露，肌肉发达而健美，头部微微扬起，面容略带笑意，在平静中表现出武威、果敢的精神气质。1号塑像的眼球用象牙和玻璃镶嵌而成，白银镶包的牙齿，紫铜嵌贴的睫毛、嘴唇和乳头，脚跟部还有一块用来连接底座的铅心。他们是谁？是奥林匹克山的神祇还是竞技的运动员？是阿波罗庙中的神像还是马拉松战役中的英雄？多数学者认为他们是特洛伊战争中希腊联军统帅阿伽门农、阿喀琉斯或是希腊名将涅斯托耳。

根据铜像脚底铅心有扭断的痕迹，有的学者认为，它们原本是放置在希腊本土的，罗马人征服希腊以后，作为战利品被运回罗马时沉船或遇风暴掉入海中。为了证实这一推论，1973年8月至9月，意大利考古研究所曾派人到发现铜像的海域去探索沉船，但希望落空了，以上的推论也就不能成立。因此，又有人认为这两尊铜像原来就放置在意大利南部或西西里岛，在公元前6—前3世纪，这里曾是希腊人的移民区。公元前390年，外族的入侵和劫掠才使希腊英雄的塑像沉入海底。

从塑像的手法和风格来看，有艺术史家认为其作者可能是皮塔哥拉斯(Pythagoras)。虽然目前还没有发现皮塔哥拉斯的原作或比较肯定的复制品，但据史料记载，这位雕塑家于公元前5世纪迁居意大利半岛南部，精通人体解剖。如果这个推测成立，那么这两尊塑像的发现则正好填补了这一历史缺憾。关于铜像的作者和安放的位置，可留给考古学家去研究，我们关注的是这两尊青铜塑像的艺术特色。

德国艺术史家温克尔曼(Wenkeerman，1717—1768)将古希腊艺术分为4个阶段，公元前5世纪以前为古朴风格时期；公元前5世纪为崇高或雄伟风格时期；公元前4世纪为优美风格时期；公元前336年以后为衰颓或希腊风格化时期。如果我们认同温克尔曼的分期，那么里亚切青铜武士像的制作年代恰处于古朴风格向崇高或雄伟风格的过渡时期。它既不像古风时期那样粗犷、生硬，也不像优美风格时期那样圆润、典雅，而呈现出一种淳朴、静穆的美。塑像的比例结构准确而得当，全身肌肉健壮而有力，但姿态和表情是那样的自然、放松而显得和谐、静穆，没有丝毫剑拔弩张式的矫情和做作，然而我们却能够通过简洁、单纯的形体感受到一颗伟大、静穆而又坚强、自信的心，从而雄心顿起，产生一种崇高的美感。

6. 奥古斯都像

奥古斯都(Augustus，前63—14年)，原名屋大维，即大名鼎鼎的古罗马帝国第一代皇帝。他原是恺撒的养子，公元前44年恺撒遇刺身亡，18岁的屋大维与安东尼、李必达组成"三头"执政，公元前31年屋大维先后击败他的联盟对手成为真正的帝国皇帝。

公元前27年，罗马元老院授予屋大维"奥古斯都"(拉丁语"崇高、神圣"之意)称号。在他执政的30多年中，罗马进入了和平与繁荣时期。此尊大理石雕像出土于罗马城外普里马—波尔塔，高240厘米，大约创作于公元前19—前13年，现存于罗马梵蒂冈博物馆，如图5-16所示。

也许生活在充满战争和社会矛盾之中的古罗马人，不像希腊人那样富有想象力，在他们眼里，希腊古典风格的雕像过于和谐、理想化而缺少真实感。对于一个更讲求实际的民族，艺术的目的已不再是理想美和戏剧性的表现，他们要用艺术去叙述或歌颂英雄的丰功伟绩，用肖像雕刻

图5-16　奥古斯都像

去炫耀家族门第。所以，罗马雕刻最突出的特征就是更接近现实的生活。

据说罗马人有从死者脸上翻制面模，然后以此为据再雕凿成大理石肖像的传统，所以现存古罗马的肖像雕刻都十分写实。但是，据记载奥古斯都本人酷爱古希腊雕刻，更希望将现实人物进行理想化的处理。我们介绍的这尊奥古斯都像就是在美术史上称为"奥古斯都古典主义"风格最典型的代表作。

身披华丽铠甲的奥古斯都左手握权杖，右手举起指向前方，表情庄严、肃穆，似在讲演或是在发布训令。为了歌颂帝王的丰功伟业，雕刻家巧妙地在铠甲上雕刻了许多寓意罗马将统帅全世界的人物浮雕。在雕像的右腿旁还雕有一个身带双翼的小天使，全身的高度还不及奥古斯都的膝盖。有史论家认为，当时的雕刻家之所以这样处理是为了反衬奥古斯都的高大。

据说，这尊大理石雕像出土时表面还残存着黄、紫、青、褐、金等颜色，因此可遥想当年的绚丽、辉煌。另据记载，古罗马的许多雕像都是在希腊原作复制的躯干上加一个头像，因为每个躯干的脖颈上都有一个安装头像的接口。这尊奥古斯都雕像也不例外，站立的姿势和结实的躯体是理想化的，雕刻家只塑造了它的头部，调整了它的手势，并为它穿上了罗马将军的服装，披上一副带浮雕纹饰的铠甲。也许这就是奥古斯都的古典主义。

7. 战胜比萨的佛罗伦萨

大约在1520年，随着文艺复兴大师拉斐尔的去世，意大利和北欧的艺术风格又发生了新的变化。文艺复兴那种追求宁静、典雅的古典风格逐渐被一种追求更加复杂和人工化的纯粹美的风格所取代，艺术史上称其为"风格主义"。风格主义的是非功过可留待艺术史家去讨论，事实上是从16世纪初到16世纪末出现了一批不同于文艺复兴风格的艺术家和艺术作品。

大理石雕塑战胜比萨的佛罗伦萨就是意大利著名风格主义雕塑家詹博洛尼亚(Giambologna，约1524—1608)的代表作。该雕塑高282厘米，现收藏于佛罗伦萨国立巴尔吉罗美术馆。詹博洛尼亚生于佛兰德斯的杜埃城，1555年左右到罗马，从学于米开朗基罗，两年后迁居佛罗伦萨，成为总督美第奇家族最信任的雕塑家。

战胜比萨的佛罗伦萨是奉托斯坎尼大公柯西莫·德·美第奇的委托，为其子弗朗西斯科婚礼宴会厅所做的雕塑，如图5-17所示。作者采取古代传统手法以丰满、健美的裸体女性形象象征佛罗伦萨城，被缚的老人象征比萨城，述说了比萨城归附佛罗伦萨城的历史，同时寓意"正义"战胜"邪恶"，并以此取悦美第奇大公。

这尊雕像虽然使用了米开朗基罗的象征手法，但詹博洛尼亚又不愿意重复已有的程式，他不顾那些公认的规则，最大限度地把人体的丰满和扭动力度夸张化，使

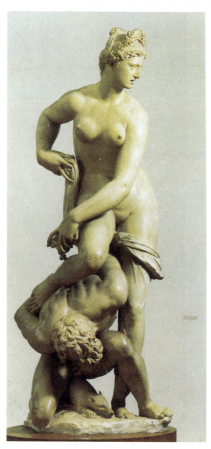

图5-17　战胜比萨的佛罗伦萨

作品更具独到的表现力。据说这尊雕像最初的泥稿只有30—40厘米高，完成于1565年。展出后，美第奇大公十分满意，直到1568年才找到合适的大理石。一年后方运抵佛罗伦萨，由詹博洛尼亚的助手于1570年雕刻完成。雕像中的人体结构和肌肉都采取了打磨法这种风格主义的绝技，从而完成了詹博洛尼亚要取得更惊人的艺术效果的愿望。

拓展知识

历史回顾

在欧洲历史上，作为城邦国家的比萨，曾于1406年归附佛罗伦萨，后该城很快成为贸易与航运的中心。在法国侵略势力觊觎意大利国土的年代，比萨一度又宣告独立，直到1509年夏才被佛罗伦萨征服。这一历史事件在基督教宣传中被比喻为"灵魂之战"，即把城市间的政治角逐，称作"美德与邪恶之战"。

8．《舞蹈》

这是一尊放置在巴黎歌剧院门前的大理石组雕，高330.2厘米，作者是19世纪法国著名雕塑家卡尔波（Jean Baptiste Carpaux，1827—1875）。巴黎歌剧院始建于1861年，直到1875年才最后完工，是第二帝政时代华丽风格建筑的代表作，正面布满了雕塑装饰，其中最著名的是卡尔波的《舞蹈》，如图5-18所示。

此组雕以身生双翼、高举手鼓的男性舞者为中心，四周环绕着一群手拉手尽情欢跳着的少女。其中，还有半人半羊神和手拿花环的小天使，他们穿插在人群之中，不仅使作品显得丰富、华丽，同时也具有一定的神话色彩。就是在一百多年以后的今天，她们那妩媚的身躯、婀娜的舞姿、欢乐的激情也能使观赏者感受到生命的跳荡和律动，体味生活的欢乐和美好。

据说，这件作品1869年在巴黎歌剧院前亮相时，舆论哗然，那些裸体的狂欢形象，受到保守者的激烈责难，说它是肉体的自然主义，并把一瓶黑水泼在它身上，扬言要把它搬走。普法战争期间（1870—1871年）歌剧院变成临时医院，在战争的苦难中，每当伤病员和医护人员看到《舞蹈》这座雕塑时，心中便充满了希望、信心和力量，它的艺术魅力也就不言自明了。如今《舞蹈》已成为巴黎歌剧院的象征和法国人的骄傲。

图5-18　《舞蹈》

卡尔波曾从学于吕德和迪雷，1854年获罗马大奖，1856年游学罗马，米开朗基罗的陵墓雕刻深深地打动了他。1862年回巴黎，他的作品逐渐被公众所认可。当他接受歌剧院装饰雕塑订件后，广泛收集素材，到歌剧院画芭蕾舞演员排练时各种姿势的速写。最后，他综合现实中的舞姿和古典艺术作品中的人物动态，创造出泥塑初稿。后又在助手和工匠的协同下，放大成大理石雕像，先后共用了4年时间。

在这件雕塑作品中，卡尔波摆脱了古典和学院雕塑惯用的象征和道德寓意的表现方法，直接、真实地表现了现实人物，并吸取了巴洛克雕塑的动感和向外伸展的张力，使他创造的形体产生出一种温柔起伏的韵律。虽然有人说，卡尔波的作品还保留着洛可可式的华丽，但他大胆引入的写实主义手法还是开拓了罗丹的艺术之路。

9. 《思想者》

《思想者》是法国近现代雕塑家罗丹的具有里程碑意义的作品。《思想者》原是他的大型青铜雕塑《地狱之门》中位于门楣上俯视人类苦难的思想者塑像。但是，《地狱之门》这件规模浩大而非凡的作品，历经37年的反复修改，直到罗丹去世也没有完成，《思想者》却脱离《地狱之门》成为一件独立作品。

1902—1904年，罗丹将71厘米高的原作加工放大成高182厘米的青铜塑像。朋友们从全国募捐筹款1.5万法郎买下这尊雕像赠送给巴黎市政府。1906年4月21日，在巴黎先贤祠前为《思想者》举行了揭幕典礼。罗丹去世5年后的1922年，《思想者》又移至罗丹博物馆，如图5-19所示。

《思想者》塑造了一个强壮的中年裸体男人，蹲坐着，右臂肘放在右腿上，用半握的拳头抵住牙齿，陷入痛苦的沉思。能够"思想"是人类文明的标志，面对大千世界，只有智者才思虑人类的罪恶和苦难，在痛苦的精神煎熬中诞生深刻的思想。

1904年，罗丹在解释《思想者》构思过程时说："他用拳头抵着牙齿，浮想联翩。在他的脑海里，逐渐形成包罗万象的思想。他绝不是一个梦幻者，而是一个创造者。"由此可知，罗丹正是以此作为人类深刻思想的化身和他个人思想的依托。他将原先穿衣的形象改为裸体，不仅是对裸体的偏爱，还因为裸体没有衣饰所标示出的具体时代和个体人物的印迹，更具超越时代的抽象性，更能体现人类的精神和理性，也符合西方人认为"真理是赤裸裸的"观念。尽管当时有批评家讥讽《思想者》是"怪物""猿人"，但这件伟大的作品仍然以它不朽的艺术魅力影响着人们的思想和观念。它一动不动地坐在那里，却不断地提醒人们去思考人类的命运和前途。

图5-19　思想者

罗丹(Auguste Rodin，1840—1917)以他不朽的艺术创造，赢得了"现代雕塑之父"的称誉。罗丹曾在《遗嘱》中教导青年学生："在菲迪亚斯和米开朗基罗的面前，你们要躬身致敬，崇仰前者神明的静穆和后者犷放的忧思吧。"他自己所实践的正是菲迪亚斯和米开朗基罗相结合的道路，他所成就的是一种综合古典与现代的艺术风格。

罗丹既敬畏前代大师们的创造精神和美妙的作品，又蔑视被奉为规范的程式，执着地用一切形式去表现自己对世界的看法和想法。在他的作品中，既有古典主义的优美、静穆，又有现代意识的焦虑、狂放。罗丹的这种综合性风格，为现代雕塑的发展提供了多方面的可能性。正如罗丹自己所言："我是连接过去与现在两岸的桥梁。"他的后继者布代尔、马约尔正是通过罗丹这座桥梁使他们的雕塑作品走向了现代。

罗丹轶事

罗丹，1840年生于巴黎，家境贫寒，父亲是普通职员，母亲为做鞋工人。他在一技工学校学过织花毯的工艺，三次报考美术学院都遭到了拒绝。为了维持生计，他做过翻模子、雕家具、做首饰等多种手艺活。罗丹23岁时，姐姐的去世让他受到极大的打击，他跑到巴黎市郊一所修道院出家做修士。半年后，在埃马德神父的劝说下还俗。

图画学校毕业后先后入巴里和卡里埃－贝勒斯工作室当助手，10年间默默无闻地工作着。期间曾游学意大利，向古典大师学习。在他35岁时，才开始展出作品，仍然没有引起人们的注意。此后的《青铜时代》因与学院风格迥异而受到攻击和诋毁。从此成为艺术界争论的对象，开始了他不平凡的艺术生涯。此后，罗丹创作了诸如《老娼妇》《雨果头像》《接吻》《巴尔扎克》和《加莱义民》等闻名世界的伟大作品，成为一代雕刻大师。19世纪末到第一次世界大战，法国社会动荡不安，使罗丹变得忧郁而悲观，直到他临死的那一年——1917年才正式与他相爱50年的露丝女士举行婚礼。在战争年代，没有炉火，两位老人只好围着被子度蜜月。蜜月刚结束，露丝夫人便去世了。几个月后，罗丹也在悲痛与疾病交迫中与世长辞。

第二节　宗教雕塑欣赏

宗教雕塑是指以宗教题材为表现内容的雕塑作品。宗教产生于人对"来世"，即灵魂世界的一种幻想。在古代社会，宗教和宗教活动曾经是一种巨大的社会力量。服务于宗教的雕塑，也像其他宗教艺术形式一样，也是幻想性精神情感的物化形式。在特定的历史时期，雕塑由于宗教的需要而高度发展，人们的宗教感情、审美倾向又以审美形式在宗教雕塑中得以实现。

一、中国佛教雕塑

背景资料

早在东汉末年，佛教便从印度传入中国，直至魏晋南北朝时期(3—6世纪)它才真正走入中国人的心中。当时朝代更替频繁，征战连年不休，面对苦难无边的现实社会，人们只好到佛教中去寻找精神慰藉，加之最高统治者的笃信和倡导，遂使佛教盛行于中国千年之久。

为了宣传教义、弘扬佛法、显示因果、供人顶礼膜拜，开石窟、建寺院、兴造像，由此中国的佛教雕塑也得到了长足的发展，并遗存下许多精彩的雕塑作品。由于这些作品凝聚着当时人们的精神追求与向往，即便是随着时代的发展，它已渐渐失去了宣传教义的功能，但仍然折射着时代精神的光芒，成为饱含审美魅力的艺术品。

1. 云冈20窟释迦牟尼佛坐像

石窟寺是在山崖上开凿的佛教寺庙，原来都与木构建筑相结合，是僧人修行和俗人礼佛的地方。中国佛教石窟最早开凿于3世纪，最晚持续到16世纪，分布在新疆、甘肃、山西、河北、河南、四川等地。

图5-20　云冈20窟释迦牟尼佛坐像

云冈石窟位于山西大同市西16公里的武周山南麓，始凿于北魏文成帝和平初年(460年)。现存洞窟53个，塑像5万余身。其中，16～20窟开凿于460—465年，是早期风格的代表。因为这5个洞窟是沙门统昙曜奉文成皇帝之命主持修建的，所以也称"昙曜五窟"。每窟都有一尊高13～17米或立或坐的石雕大佛。受"皇帝即是当世如来"思想的影响，这5尊大佛可能是象征北魏开国以来的5位君主。造像体量巨大，外形饱满壮硕，面相方正，高鼻深目，有明显的西域造像风格，如图5-20所示。

20窟的释迦牟尼佛坐像高14米，前额宽阔，直鼻大耳，着右袒通肩袈裟，衣纹细密贴体，结跏趺坐。目光凝视，似乎在沉思，表现出一副超然大度的神情，在静穆中蕴含着威严与睿智。身后饰有浮雕线刻的火焰纹背光，其间雕刻着坐佛、供养菩萨、飞天等形象，十分精美。这种带有

印度犍陀罗艺术风格痕迹的造像,是北魏早期流行的佛像式样之一,对中国北方佛教雕刻产生过一定影响。

拓展知识

佛教石窟

石窟是石窟寺的简称,多是在河畔山崖开凿的佛教寺庙。石窟建筑原都是与木构建筑相结合的,因年代久远,现存石窟前的木构建筑已失,容易使人以为石窟就是洞窟。其实石窟是寺院的一种,只不过它的建设过程是在山崖上凿开窟造像,为的是更长久的保存。石窟寺的功能是供人礼拜和修行的,内有大量佛教题材的绘画和雕塑,它们与特殊的建筑形式相结合,堪称中国古代艺术的宝库。

2. 青州菩萨立像

在中国古代历史上,曾有北魏太武帝(446)、北周武帝(574)、唐武宗(845)和后周世宗(955)下令大规模灭佛的事件,中国佛教史上称此为"三武一宗法难"。每次灭佛运动都使佛教建筑及造像毁失殆尽。但在历次"法难"中总有僧侣将佛教物品窖藏于地下,后世出土的许多单体造像便来源于此。这尊菩萨立像就是近年发掘出土的山东青州龙兴寺窖藏造像中的精品,如图5-21和图5-22所示。

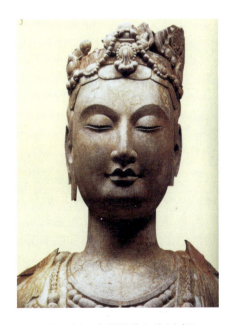

图5-21　青州菩萨立像(头部)

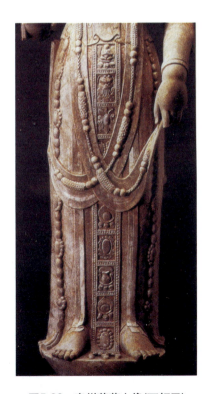

图5-22　青州菩萨立像(下躯干)

此石雕菩萨立像，高136厘米，现存于青州市博物馆。从风格来看当属北齐(550—577)时的遗物。雕像的右手已失，左手轻提坤带，亭亭玉立。面容丰腴，长目虚合，神态沉静而安详。头部、颈部、手臂及双足雕琢得细腻圆润，极具体肤的质感。衣裙贴体，头饰、衣饰及佩戴饰物雕刻得极为精美，丰富而不烦琐、华贵而不失庄严。立像背面还保存着红色的彩绘痕迹。

与菩萨立像同时出土的单体造像及造像碑有2000余件，其中北魏、北齐的作品最多。从比较中可看出，北朝早期北魏至东魏的造像还是受南方士人文化影响的"秀骨清相"，北齐的作品则呈现出全新的面貌：面容比较丰腴，身体表面平滑，衣纹贴体，神情庄重祥和，具有浓厚的宗教气息。这种雕刻技艺精良、注重表现内在精神气质的风格被称为"青州式样"。

造像的施色与赋彩

佛像制成时，身上都有鲜艳的色彩，随着岁月的流逝，色彩逐渐脱落，现存大多古代石刻造像都没有颜色，以致很多现代人误以为古代造像不着色。佛像上色的方法有三种：第一种比较常见，即按身体的不同部分各自上色，如佛体为金色、头发为蓝色、袈裟为红色等；第二种是通体涂单色，一般用金色；第三种是直接在塑面和刻面上画出所需要的颜色衣纹和图案。

3．龙门奉先寺大卢舍那像龛组雕

龙门石窟位于河南省洛阳市南13公里伊水两岸的东西山上，始凿于北魏孝文帝迁都洛阳前后(约494)，后历北魏、西魏、北齐至隋唐、北宋都有建设。现存窟龛2100多个，造像10万余身。

龙门石窟的唐代造像以奉先寺为最，如图5-23所示。奉先寺始建于大唐高宗咸亨三年(672)，历时4年方得完成。它不取凿窟方式，而是利用山势开辟大面积山崖，雕凿成像，像前建造砖木结构的寺庙。由于年代久远，前面的木构建筑已毁，只留山崖上的9尊造像风雨不动，目睹着人世间的种种变迁。

本尊卢舍那佛坐像高17.14米，两旁分列弟子、菩萨、天王、力士等形象。远远望去，突出于前的天王、力士形象夸张，雄健威猛，产生震人心魄的威慑力。拾级而上，面目宁静、温和的卢舍那大佛便进入人们的视野。它结跏趺坐在高高的束腰莲座上，虽然双手及腰以下部分已残，但头部塑造仍为精彩：眉目修长，面容丰满，双耳垂肩，头微低，目光朝下，神态安详自若，心怀慈悲关注着芸芸众生，似蕴含着无限的智慧与法力。侍立两侧的弟子谦和肃穆，菩萨端庄慈祥，更衬托出佛的庄严静穆，成功地营造出一种亲切、祥和的佛国神界的氛围，使人产生顶礼膜拜的欲望和净化灵魂的冥想。

中国佛教造像的发展过程是外国式样不断被民族化的过程。与魏晋南北朝时期相比，唐代的佛教造像对外来式样更加包容，并能很快地融入本土式样，形成新的风格。龙门奉先寺石雕造像就是盛唐佛教雕塑的优秀代表作，其造像在重视表现内在气韵的同时，又十分注重

外在形象的刻画，变南朝的"秀骨清查"为"丰腴饱满"，变内省的静穆为体态的婀娜。同时，在造像规模、比例及雕刻技艺方面也越加精熟完美。

图5-23　龙门奉先寺大卢舍那像龛组雕

据说，奉先寺"大卢舍那像龛"是唐高宗主持开凿的，武则天曾捐宫中脂粉钱两万贯。其组雕直接在山崖上雕凿，宽30～33米，进深38～40米，断崖壁面高约30米，造像地面距山脚下路面高约20米，巨大的体量、浩繁的规模，其难度可想而知。因为是皇家的工程，其造像可代表唐代雕刻技艺的最高水平。

细心的观者会发现，从远处看或是看图片，这组雕像头大身小，似乎比例有些失调，殊不知这正是雕刻者的匠心所在。因为原来雕像前有高大的佛殿建筑，膜拜者都在很近的距离仰视佛像，为适应近大远小的视觉感受，工匠们有意将头的比例加大，当人们对它顶礼膜拜时，会感觉其比例恰当得体。这种充分考虑造像与建筑空间、观者的距离与视觉感受等综合效果的做法是造像技艺高度成熟的具体表现。另外，其雕刻技法的精良表现在细部与不同质感的刻画上。如佛、菩萨、弟子面部以及身披的袈裟都以简洁概括的方法雕刻而成，宝冠、耳环、臂钏、璎珞、天衣、披帛、裳裙等饰物则刻画得极为精致繁丽，于崇高庄严之中又增加了几分高贵与华丽。这一方面表现出唐人的审美理想；另一方面我们也不得不叹服盛唐雕刻技艺的高明。

金刚力士

佛教中八部以外护卫佛的神叫金刚力士。他秉承佛的旨意，护持正法、驱邪镇乱，使无量众生受益。汉传力士像一般是赤裸上身，肌肉凸起，头戴乌冠，手持金刚杵状，立于佛侧。

4. 大足北山136窟日月轮观音像

大足石窟群零星分布于今四川成都附近的大足县西南、西北、东北的山区，其中比较集中而有规模的是北山、宝顶山等处，大约开凿于晚唐至南宋时期。北山136窟是典型的南宋窟，窟顶成方形，有中心柱，除主尊释迦佛、弟子、供养人等雕像外，还有造型精美的文殊、普贤、狮奴等造像，其中这尊高160厘米的日月观音坐像最为精美，如图5-24所示。

这尊观音，身生六臂，因肩上两臂高擎日、月，因得名日月轮观音。它结跏趺坐在方形的须弥座上，身前两臂托钵、拈柳，身后两臂持斧、握剑。面相丰腴饱满，鼻直唇秀，眉目修长，垂目俯视众生，流露出慈祥、和蔼的神情。头戴宝冠，身佩璎珞，胸臂皆裸。衣纹折叠、搭垂，巾带飘举如动，与肌肤光洁润泽的质地感都在繁简、疏密的组合中表现得恰到好处。手法洗练、精到，使这尊菩萨坐像熠熠生辉，光彩照人。

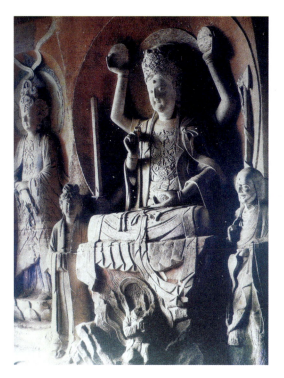

图5-24　大足北山136窟日月轮观音像

一般而言，两宋时期的佛教日趋衰落，全国范围内的石窟造像也渐入式微期。但是地处西南的大足石刻造像却繁盛不衰，其原因可能是多方面的，但有一点是不容置疑的，那就是佛教的进一步功用化，其标志是救苦救难的观音菩萨像增多，以融儒家思想为题材的雕像大量出现。人们更多地赋予它教化和实用的功能，因其社会各阶层的需要而投入人力和物力。另外，大足地处四面环山的四川盆地，在古代，交通极为不便，因而既保存了唐代造像的手法和某些风格特征，又融入了淳厚的地域和民间特色。我们欣赏的这尊日月轮观音坐像，就整体风格而言，更多地继承了唐代佛教雕刻造型严谨、手法写实的特征，由于更加具体、精细、微妙的刻画，使它增添了几分秀丽与庄重，成为人们心目中善与美的化身。

 拓展知识

观　　音

"观音"又称"观世音""观自在"，在佛教中是西方阿弥陀佛座下的上首菩萨。据说，这是一位大慈大悲、救苦救难的菩萨，世间众生遇到各种灾难时，只要口颂其名号，菩萨即时观其音声，前往拯救，便会逢凶化吉、遇难成祥，因此得名"观世音"。在中国，尤其是宋代以后，观音信仰十分流行。寺院中的雕像常作女相。据称观音能显现多种化身，故造像式样也最多。

拓展知识

雕刻世家

现存的中国古代雕塑作品中，能留下作者姓名的极少。四川大足石刻多处像龛上都镌有雕工的名字，出现最多的是文氏和伏氏两大家族。文氏包括文惟简及其子文居安、文居礼，文惟一及其子文居道、文孟周、文促璋等。伏氏家族主要有伏元俊及其子伏世能、伏元信、伏小元等。名字前面都冠以"都作""镌匠""小作"等头衔，可见他们是以雕刻世家的身份在官方的手工业机构中任职。在中国古代，大型的雕塑作品多是由匠人家族集体完成的，他们往往几代传承，以良好的信誉和优秀的技艺取信于顾主。

5．敦煌莫高窟45窟彩塑

甘肃省敦煌一带的石窟群统称为敦煌石窟，包括莫高窟、西千佛洞、安西榆林窟、东千佛洞等。其中，建窟最早、规模最大、内容最丰富的当属莫高窟。莫高窟位于敦煌市东南25公里的鸣沙山东麓，开凿于前秦建元二年（366），后历经北凉、北魏、西魏、北周、隋、唐、五代、宋、西夏等10个朝代都有所开凿和兴建，现存洞窟492个。

莫高窟开凿在砾石崖层上，石质不适宜雕刻，所以窟内造像都是以石胎或木芯为骨架的彩塑。其制作方法是以当地河床沉淀的澄板土加适量细砂、纤维和水，揉和成泥，在石胎或木骨架上进行形体塑造，阴干后经填缝、打磨，再着色描绘而成。与石雕相比，彩塑更宜于表现大的动态和细腻微妙的变化。

莫高窟的第45窟西壁开平顶敞口龛如图5-25所示，龛内存一佛、二弟子、二菩萨、二天王，一铺七身与真人等高的塑像，是盛唐时期的作品。它们如真人般大小，以不同的姿态伫立在那里，于宁静中蕴含着呼之欲出的生命感。正中是释迦牟尼佛，他结跏趺坐，左手置膝上，右手作施无畏印，穿僧祇支、红色袈裟，脸形丰满圆润，眉目细长，俯瞰众生，神态庄重肃穆。佛两侧为弟子迦叶和阿难。低头蹙眉者是释迦牟尼佛的大弟子迦叶，佛经中说他性格刚毅，持律谨严。此塑像以宽阔丰满的额头显示其无边的智慧，紧蹙的眉头、略微上扬的嘴角表现其苦思冥想中仍

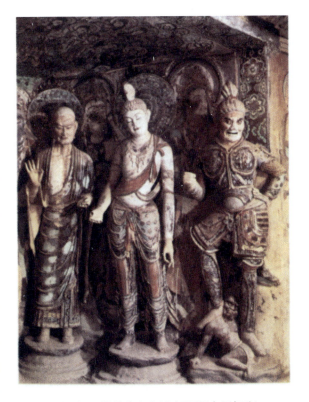

图5-25　敦煌莫高窟45窟彩塑(右侧部分)

心怀慈悲。重心落于左腿，身体微侧，双手交于腹前者是弟子阿难。他面带笑意，含而不露，年轻潇洒，如沐春风，一如佛经中所说的"面如净满月，眼若青莲花"。佛教中的菩萨是"无苦不救，无难不济"、慈悲为怀的神。

在塑造者和信仰者的心目中，菩萨是美的化身、善的代表，本无性别的菩萨应该是美丽温柔的女性。两弟子身旁的两尊菩萨像，面带微笑，恬静慈祥。头微侧，情态文静优雅。中心落于一腿，全身动态构成"S"形曲线，不仅增加了几分温柔，还于动静之间展示出丰富的内心世界。华丽、高贵的装束，加上鲜艳的彩绘，使它更加光彩动人。最外侧的两身天王像身披铠甲，姿势相似，面目表情不一，但都表现出威武勇猛的精神特质。

作为造型艺术，泥塑和石雕都要求以有限的形体表现出生命的神韵，由于使用材料的不同，其艺术手法和艺术效果也不尽相同。石雕做减法，要考虑重量的支撑和雕像的稳固。泥塑做加法，它以柔软可塑的泥为主要材料，可综合运用圆雕、浮雕、阴刻、彩绘等艺术手段，更适宜表现动态、飘带以及细致微妙的形体变化。

积历代工匠艺人的实践经验，彩塑发展到盛唐已得到全面发展并取得辉煌成就，主要表现为：许多塑像已完全离开墙壁，经得起四面八方观赏；形象逼真，神情生动，具有鲜明的性格特征；在塑像衣褶处理上，方法多样、技巧全面，表现出既厚重又柔和的质地感；敷彩更加绚丽辉煌，远看色调明丽，近观精细入微，许多地方贴金箔，至今仍闪烁生辉。

 拓展知识

"塑圣"杨惠之

杨惠之，盛唐人，生卒不详。据说，他早年与唐代著名画家吴道子一同学画，后杨惠之认为吴道子在绘画方面胜己一筹，便弃绘从塑。他参与制作了长安、洛阳两京很多寺庙的造像。他制作的佛教塑像被称作"精绝殊圣，古无伦比"。他名满天下，盛极一时。杨氏还总结多年实践经验写成《像诀》一书，可惜现已失传。由于杨惠之在中国雕塑史上有着如吴道子在中国绘画史上被称为"画圣"的地位，后人誉他为"塑圣"。

6. 灵岩寺罗汉坐像

灵岩寺位于山东省长清区的灵岩山，寺内有40尊约1.6米高的罗汉彩塑坐像。其中，有27尊为宋代人所塑，其余为明代作品，如图5-26所示。相比之下，宋代作品更为生动、具体，具有极强的写实性。

在佛教中，"罗汉"是梵文Arhat的音译，也译作"阿罗汉"，修行的最高果位，是指已达到排除一切烦恼、应受天人供养、不再生死轮回境界的修行者。因此，罗汉比佛更接近世人性情，如那尊右脚着地、左脚抬起踩在石台座上、对人侃侃而谈的罗汉像，头部向右侧转，神情激越，目光炯炯，表现出咄咄逼人的气势。其前额宽广，眉骨隆起，鼻若悬胆，加之略长的脸型，表现出山东大汉朴厚、刚直的性格特征。衣袖宽博，衣褶层叠，虚实错落，有很强的体积感和厚重感。身躯、颈项、胸部肋骨的刻画真实自然，一如血肉之躯，使这尊罗汉更多地具备了凡人的气质，从而缩短了人与神的距离。其体现了宋代彩塑高度写实的时代性特征。

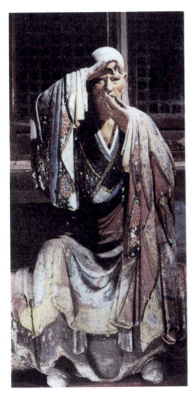
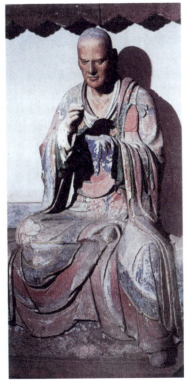

图5-26　灵岩寺罗汉坐像

这与当时的社会环境和人们的精神追求有关。入宋以后，以城市为中心的商品经济空前繁荣，很快形成了市民阶层。理学的产生和盛行又使他们受儒家入世思想的影响较大，更关心现世生活，致使关心未来的佛教日趋衰落。因此，两宋的佛教雕塑，无论内容还是风格，都明显地走向世俗化。隋唐时期佛教造像那种理想化的、神圣不可及的面貌已不复存在，取而代之的是更接近现实生活、更富人情味的形象。

罗　汉

早期佛教经典中常提到的佛的十大弟子，是修得阿罗汉果位的圣者，中国佛教则演变为十六罗汉、十八罗汉、五百罗汉。罗汉像均为光头僧人形象，其具体形象因无经典仪轨作依据，多由古代艺术家根据技艺和想象力自由发挥，所以形象变化多样、丰富多彩。

7．双林寺韦驮彩塑像

双林寺位于山西平遥城西7公里的桥头村，始建于北齐，后世多次重修，现有殿堂10座，大小彩塑2000余尊，多为明代遗物。这尊韦驮像(见图5-27)伫立于寺中天王殿弥勒佛

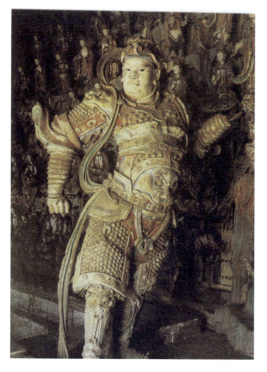

图5-27 双林寺韦驮彩塑像

像背后,背对山门,面朝大雄宝殿,高176厘米,除右手和所持金刚杵已失外,其他部分保存完好。

韦驮是佛教中的护法天神。传说释迦牟尼佛涅槃后,诸天神和众王将其焚化,并分取舍利到各地建塔供奉。帝释天手持七宝瓶取走佛牙舍利,正准备带回供养,适有一罗刹鬼乘其不备,盗走佛牙。韦驮见状,奋起直追,即刻将罗刹鬼抓获,追回了佛牙。诸天众王大加褒扬,任他为驱除邪魔、保护佛法之神。

此尊韦驮彩塑像,身着铠甲,戴兽头盔,两肩及腰部均有兽头饰物,以衬托其威严与勇猛。腰扎革带,足蹬战靴,挺身而立,势如满弓。虎目圆睁,昂首而视,气宇轩昂,威风凛然,表现出横扫邪恶、万夫莫敌的气势。

明代已进入封建社会晚期,虽然社会经济发展较慢,但各种制度已相当完备,其统治相对稳定,社会财富也有所积累。佛教雕塑的需求量并不亚于前代,在规模、材质和制作技艺等方面也有所发展。但是,此时人们的宗教观念比两宋时期更加淡泊,在缺乏内在信仰的前提下,虽然主尊佛的造像仪轨繁多,在精神内涵和形制、格局上毕竟失去了往昔的辉煌,总体上趋于呆板和僵化。然而,有些更接近世人、有鲜明个性的罗汉、菩萨、天王、力士的塑像却是突破仪轨的上乘之作,双林寺韦驮彩塑像便是其中一例。

写实性是它的主要风格特征:首先,塑像高度如真人,形体结构、四肢比例准确而匀称,面部五官适度夸张而不失个性,双眉微皱,阔唇紧闭,一如人世间雄健、威猛的武官形象,少了神性而多了人性。其次,写实的塑造技巧精细、多样而微妙。铠甲、战靴、头盔刻画精微,真实而又有硬度感,战袍、衣带相对简洁而飘举若飞。以服饰的繁复衬托简洁匀净的面部,取得了良好的视觉效果。加之至今仍依稀可辨的多色赋彩,可遥想当年的绚丽。

二、欧洲宗教雕塑

我们在这里介绍和欣赏的是以欧洲基督教教义和人物为题材的雕塑作品。尽管早期基督教徒都反对大型逼真的雕像,但是随着基督教的发展和蔓延,用作布道和宣传教义的大教堂建筑仍然需要跟基督教"圣训"有关的雕刻品作装饰和陈列。

10世纪以后,罗马式风格的教堂开始用雕刻品装饰,但它们不再像古典雕刻作品那样自然而优雅,其目的不是为了给人以视觉的美感,更重要的是精神内容的明确、易懂和与建

筑物气势的呼应。哥特式教堂的装饰雕像越来越多，形象变得生动起来，但仍然以使信徒更清楚、明白地理解和体会基督教教意为宗旨。文艺复兴以后的雕刻家更着眼于向古典艺术学习，即便是宗教人物也变得真实、自然，少了神性而更具人性。

1. 夏特尔大教堂装饰雕像

在基督教盛行的12—15世纪，法国境内建造过60多座大教堂。其中，始建于1140年、重建于1194年、最后完工于1260年的夏特尔大教堂以其华丽的彩色玻璃窗和装饰雕刻而著称于世，并被视为中世纪哥特式建筑的典范。其中，用于装饰壁面和门楣的雕像约有1800个，图5-28所示是教堂南墙上的柱式雕像。

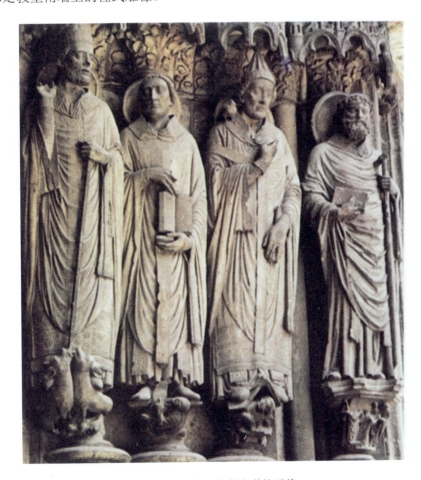

图5-28　夏特尔大教堂装饰雕像

他们都是基督教《圣经》中不同历史时期的使徒形象，神态生动，富于个性，形体比例也较正确，显得那样肃穆而虔诚。每一位读过《圣经》的信仰者一眼就能认出这几位对上帝无比虔敬的使徒，并为之肃然起敬，这可能就是建筑和雕刻者的意图之所在。他们试图使这些雕像不仅象征神圣，还能提示真理、宣扬道德。

拓展知识

人 像 柱

将建筑物的柱子雕刻成各种人物形象,起始于古希腊,如位于雅典的厄勒克西奥神庙女像柱。罗马式建筑家将圣者形象嵌在建筑的框架中,看起来像坚固的立柱,如法国阿尔勒的圣特罗菲米教堂正面的装饰雕像。哥特式教堂建筑中的雕像如我们介绍的夏特尔教堂壁面雕像,开始从建筑中分离出来,成为独立的、富有尊严的人物形象。

该雕刻风格更接近罗马晚期的肖像传统,而不同于生硬、不自然、更注重象征意义的罗马式风格的建筑雕刻。这些近于圆雕的雕像,形体比例正确,有不同的姿态,包裹住躯体的衣褶和浓密的头发、胡须刻画得真实可信,面目神情庄严而有个性。

由此可知,12—13世纪的雕刻家们,又一次开始观察自然,只不过他们的目的是从自然中学习如何使形象显得更加真实可信,从而更加突出其教化功能。

2. 圣乔治大理石雕像

15—16世纪,席卷欧洲的文艺复兴运动使各种艺术完成了从中世纪向近代的转变。意大利的多纳太罗(Donatello,约1386—1466)是文艺复兴早期最伟大的雕刻家,他以新的思想和技巧使雕刻艺术逐渐走出哥特样式,形成更接近古希腊、罗马风格的新式样。在多纳太罗的众多作品中,圣乔治大理石雕像是其早期的代表作,如图5-29所示。

图5-29 圣乔治大理石雕像

圣乔治(St George,约生活于3世纪),基督教殉教者,英格兰的主保圣人。传说,他曾从恶龙爪下拯救女郎。对圣乔治的崇拜,始于8世纪,可能与十字军的宣传有关。据说,在1098年安条克战斗中,圣乔治护佑基督教军队取胜,遂成为兵器制造者的保护圣徒。这件高209厘米的圣乔治大理石雕像,是多纳太罗受佛罗伦萨武器制造者行会委托而作的,原来放置在圣米凯莱教堂外面的一个壁龛里,现存于佛罗伦萨国家博物馆。

此雕像以写实的手法表现身穿铠甲、外披战袍的圣乔治,手扶盾牌,稳稳地站立在基座上。他昂首直视前方,神情庄严而专注,好像在注视着敌人、估量着他们的战斗能力,正下定寸土不让的决心,准备指挥军队迎击敌人,充满了青春的锐气,使欣赏者在肃然起敬的同时又能得到一种坚定自信的情绪感染,从而增加了几分信心和勇气。

如果我们将圣乔治大理石雕像与夏特尔教堂装饰雕像相比较就会发现，多纳太罗的雕刻作品与哥特式雕刻产生了多么大的变化。首先，雕像已经从建筑框架中完全独立出来，成为真正意义上的圆雕；其次，人物形象、动态和精神气质更加真实、自然而有生气，取代了哥特式雕刻人物那种平静、庄重、漠然、安详，犹如自天国而来的神性特征。最后，在雕刻技巧上也超越了中世纪古老程式的窠臼，更多地观察自然，注重神情、肢体和衣饰等细节刻画，虽然具体，但并不烦琐。从整体风格上来看更接近古希腊、罗马雕刻的自然、单纯，而远离哥特式雕刻的优雅、精细。多纳太罗以他的智慧和机敏创立的这种写实的文艺复兴早期的风格，对以后的雕刻艺术，甚至其他艺术门类都产生了深刻的影响。

多纳太罗

多纳太罗生于佛罗伦萨，1466年12月13日卒于同地。其家族经营银行，但他本人却有一种平民气质。年轻时曾协助雕刻家吉贝尔蒂制作洗礼堂的青铜门，后到罗马观摩和学习古典雕刻，充分吸收了古典艺术及当代大师的成果。

在长期的创作生涯中，他制作了大量的雕像和浮雕，写实技艺高超，并首次将透视法用于浮雕构图，被誉为15世纪文艺复兴美术中最有成就的雕刻家。

3．《哀悼基督》

16世纪前半叶，伟大天才们的出现将文艺复兴美术推向顶峰。其中，米开朗基罗·博纳罗蒂（Michelangelo Buonarroti，1475—1564）一个人的作品就可以代表文艺复兴盛期的雕刻艺术。173厘米高的大理石组雕《哀悼基督》，是米开朗基罗20岁时的作品，现放置在罗马梵蒂冈圣彼得大教堂，如图5-30所示。

《圣经》说，基督为了拯救人类，四处讲道，宣扬人类间彼此都是兄弟姐妹，相互间应充满仁慈、宽恕和爱的思想。这样做触怒了既得利益的统治者，于是他们联合起来捉拿基督。由于叛徒的出卖，基督最终被犹太总督彼拉多抓住，并钉死在十字架上。年轻的米开朗基罗怀着对为理想欣然赴死的殉道者的崇敬之情，进行了这一题材的创作。作品选取了圣母玛丽亚抱着基督的尸体，为爱子的惨死而悲泣的情景。米开朗基罗将圣母塑造成一位年轻美貌的少妇，她低头俯视着斜倚在膝头上的儿子，深沉、宁静的表情隐忍

图5-30　哀悼基督

着内心巨大的悲痛。

在这里，米开朗基罗突破了表现这一题材的传统常规，既没有将玛丽亚塑造成苍老而年迈的母亲形象，也不表现号啕大哭的具体情节，而是将人物塑造得如此静穆、秀丽，这正体现了米开朗基罗的理想和艺术追求。他认为，圣母是纯洁、崇高的化身，是神圣事物的象征，就一定能避免岁月的折磨而青春永驻；圣母的悲痛和哀悼不仅是她个人的失子之痛，也象征着全人类的悲痛和哀悼，因此表现这种带有普遍意义的感情倾向就不能做具体的、破坏理想美的瞬间感情刻画，从而使形象保持完美、和谐，令人在静穆中感受到悲天悯人的情怀。

这件大理石雕刻显示出20岁的米开朗基罗已具备骄人的雕塑天赋和高超、娴熟的写实技巧。他把复杂的形体变化巧妙地归纳于稳定的大形体结构中，不管从哪个角度看，大轮廓都保持着单纯、宁静，但并不放弃对细节的刻画。圣母优美而自然的坐姿，基督完美的人体结构，复杂多变的头巾和衣褶都雕凿得精细入微、楚楚动人。真实，赋予冰冷石头以鲜活的生命，形体的完美与和谐，又使人为崇高的牺牲精神而肃然起敬。据说，此雕像公之于众时，轰动了全罗马城，因为有人不相信如此光彩照人的雕像是出自一位年轻雕塑家之手，米开朗基罗把自己的名字刻在了圣母像胸前的衣带上。

4．摩西像

1505年，41岁的米开朗基罗应教皇朱力斯二世之邀，到罗马为教皇设计并修建规模庞大的陵墓，仅大理石雕像就有40尊之多。这尊255厘米高的摩西坐像(见图5-31)便是其中之一。此雕像现收藏于梵蒂冈圣彼得大教堂。

摩西是《圣经·旧约》中犹太人的古代领袖，向犹太民族传授上帝律法的人。据说，摩西降生时，犹太人正在埃及为奴，埃及法老不许犹太人生男孩，其母为了让自己的男婴活下来，先是将他藏匿了3个月，后来怕别人发现，又把他放在筐中，置于尼罗河埃及公主沐浴处。公主见而收养于宫中，取名"摩西"，意思是从水里取出的。摩西在宫中长大，一次他怒杀了一个欺负犹太人的埃及人，遂逃离埃及至米甸荒野。此事感动了上帝，示谕摩西去埃及带领犹太人脱离为奴的境遇，离开埃及返回家园——迦南。开始时法老拒不允准，后遭上帝所降许多灾难，不得已才答应放行。摩西带领男女老幼约60万犹太人，历经千辛万苦，出埃及，过红海，到达西奈半岛，最后定居于迦南。

为民族的繁荣，摩西又在那里传授上帝刻在石板上的"十戒"——十项律法，命犹太人遵守。后来，有个叫亚伦的犹太人私自收集金器，铸成金牛偶像，让人顶礼膜拜，

图5-31　摩西像

违犯了律法。摩西闻此大怒，将刻有"十戒"的法板扔下山去摔得粉碎。

米开朗基罗将摩西塑造成一位坚定的民族领袖。美丽的鬈发、浓密的长髯衬托着威严冷峻的眼神，裸露着粗壮有力的双臂，一手撑扶"十戒"法板，一手抒胡须而坐，似乎是听到犹太人违戒行为，突然转过脸，怒目而视，左腿后伸，随时准备起身去谴责背叛者。据《圣约·旧约》记载，此时的摩西已是80岁高龄的老人，但作者依然将他塑造成一个体格强健、思想成熟、充满生命活力的智者形象。因为在米开朗基罗心目中，摩西是引导民众走向民族独立的领袖和导师，他的品质是坚定、自信、有力和智慧。为了强调这种神圣感，特意在摩西头上加塑了一对象征"神"的犄角。

这尊雕像是米开朗基罗为教皇陵墓创作的最精心之作。据记载，教皇曾带领10名红衣主教来观看陵墓中的所有雕像，当曼都亚的红衣主教看到这尊摩西像时，佩服得五体投地，遂对教皇说："仅此一座雕像，就可以使教皇尤斯流芳百世。"此言并不虚妄，时至今日，当我们走近这座雕像时，其雄浑的气势、人物形象的博大胸怀以及沉重的悲剧意蕴，仍然能使人产生敬畏的崇高感，进而转化为精神上的振奋，扫除怯懦，雄心顿起，忘却狭隘的自我，充满勃发向上的情怀。或许这正是米开朗基罗雕刻艺术的魅力之所在。

5．《圣德列萨的幻觉》

在欧洲美术史上，有人把17世纪称为"巴洛克"世纪。贝尼尼(Bernini)是意大利巴洛克艺术的代表。巴洛克的艺术家们打破了文艺复兴宗教雕刻真实、静穆、和谐、完美的风格特征，追求宗教信仰的神秘、热情与现世感官冲击力的结合。贝尼尼的《圣德列萨的幻觉》如图5-32所示，正是体现巴洛克精神的杰作。这件与真人等大的大理石组雕，是贝尼尼为罗马维多利亚教堂的科纳罗小礼拜堂制作的，从1645年开始，直到1652年才最后完成。

德列萨是16世纪西班牙的一位基督教修女，因少时患癫痫病，遂笃信上帝，潜心修行。发病时能产生各种幻觉，看到种种奇迹。她一直过着隐居生活，将她见到的各种幻象记录下来。这本自述性著作到17世纪广泛流传。

教会利用其宣传宗教的神秘，将德列萨封为圣徒。"自述"中说，德列萨在幻觉中走进了天堂，上帝的一个天使用一支火红的金箭刺向她的心，"我感到这支箭头已刺透了我的心。……这时我感受着无限的甜蜜，我很想把这种痛苦永恒地继续下去……"

贝尼尼根据这段记述，将他手中的大理石雕刻成德列萨横卧在一片云彩上被带上天堂，温柔美丽的小天使举起一支金箭轻轻地走到她身旁，圣女双目欲合，嘴半张着，一副极乐忘我的神

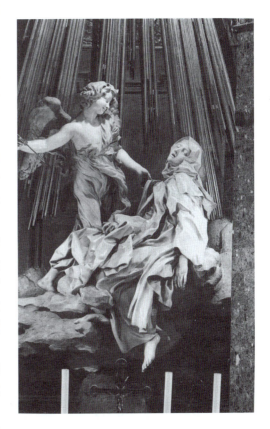

图5-32　《圣德列萨的幻觉》

态。当这尊组雕被安置在祭坛上时，设计者又别出心裁地在雕像上部添加了几束镀金的金属条。在光的照耀下金属条的反光洒在雕像上，又增加了一层神秘色彩，使它更富戏剧性。

这尊组雕称得上是贝尼尼艺术创作的里程碑，集中体现和代表了他的艺术理想和风格面貌。贝尼尼决心打破绘画、雕刻、建筑三种艺术的界限，试图使他的雕刻作品能像绘画一样表现具体而微妙的情绪变化，所以他选取了感人至深的戏剧化情节、动作爆发的一瞬间；又将雕像魔术般的"挂"在祭坛上，与建筑物中的金属条相呼应，在光的作用下，成为建筑设计中的一部分。

贝尼尼以娴熟的雕刻技艺将人物的表情塑造得淋漓尽致。如果我们把德列萨的面部表情与米开朗基罗的摩西的面部表情作一对比，就会发现，后者沉静、理智而富有理想化色彩；前者狂热、微妙而富个性化色彩，可看出贝尼尼对雕塑作品表现强烈情感的执着和变革。另外，在衣纹的处理上，贝尼尼也突破了下垂形成庄重衣褶的古典做法，而是将复杂的衣纹雕刻成缠绕、回旋、飘拂状，一方面减轻了大理石的沉重感，另一方面又烘托了人物的激情，增强了运动的效果。

第三节　现代雕塑欣赏

现代雕塑主要是指20世纪以来的中外雕塑。随着时代的进步和发展，雕塑像其他美术门类一样，不仅远离了宗教，而且经历了与传统决裂、独立发展自身语言、解构自身形态的三部曲。

一、中国现代雕塑

中国的传统雕塑在清朝末年已走向衰落。20世纪上半叶，早年留学欧美的雕塑家带回了西式现实主义雕塑的观念和方法，一时间，以现实生活为题材，为社会、为人生的雕塑迅速发展，出现了著名雕塑家和不同风格的作品。新中国的雕塑更向着多样化发展，更强调艺术家的个性风格，并逐渐突破西式的写实式样，吸取传统雕塑的某些观念和技巧，结合现代人的观念和意识，创造出多姿多彩的作品，取得空前成就。

1. 黄少强像

黄少强像，李金发作，铜质。李金发于1919—1925年间留学法国巴黎高等美术学校，学雕塑，兼攻现代诗歌。归国后从事雕塑与诗歌创作，是中国象征派诗歌的开创者，后来从政。他是中国现代雕塑的开拓者之一，是20世纪20年代中国雕塑界的代表人物之一。李金发、李铁夫、陈锡均、岳仑、王静远等作为当时比较突出的雕塑留学生，接受了西方写实传统，尤以系统的学院式风格为主，初步为中国传来西方雕塑的传统样式，西式雕塑教学也随着这些留学生的回国而起步。

李金发推崇蔡元培的美育思想,其教育思想中一直贯穿着蔡元培"以美育代宗教"的学说。1928年,他担任杭州国立艺术院雕塑系主任一职,该系是我国第一个雕塑系,也是我国现代雕塑事业发展的摇篮。他提倡科学的美术教育,主张研究和表现人体,从西方古典主义的角度强调人体在艺术中的重要性,成为雕塑界中蔡元培美育思想的弘扬者。

他在国立艺术院任教时还努力创办《美育》杂志,对于发展中国近代雕塑起了积极的推动作用。他是20世纪二三十年代国内纪念碑雕塑的开拓者之一,1930—1932年前后,他先后创作了伍廷芳铜像、邓仲元铜像、李平书铜像以及广州中山纪念堂前旧时的孙中山像等。黄少强像如图5-33所示,是他为数不多的雕塑作品之一,高55厘米,作于1936年。

黄少强与李金发同龄,广东画家,岭南画派领袖高奇峰的弟子,擅长画人物画。黄少强接受过民主思想,作

图5-33 黄少强像

品多刻画民间疾苦,同时,善于诗词创作,诗词中充满慷慨郁塞之气。此雕塑作于黄少强36岁时,雕塑家以写实的手法刻画了一位长发、山羊须、穿中式服装的进步青年形象。

李金发善于刻画人物的内心世界,借助微蹙的双眉,凝重的眼神表现出这位青年艺术家关心大众疾苦,希望改变社会现状的思想。从这一雕塑可以看出李金发坚实的西方写实雕塑功底。他对人体结构、肌肉有深刻理解,同时又与中国传统雕塑技法相结合,为我国现代雕塑的发展起了启蒙和奠基作用。

2.《沉思》

《沉思》,滑田友作,石膏,是其代表作品之一。该雕塑高170厘米,作于1943年,表现了一裸体青年男子站立沉思的样子,如图5-34所示。他非常年轻,侧低着头;右肘倚胯,一手支颐;左臂自然下垂,左腿在前、右腿在后站立,身体呈优美的反S形曲线。面容俊美、肌肉发达、体格健壮,焕发着一种青春的活力与阳刚之气。人物造型及姿态明显借鉴西方的表现方式,具有理想美的倾向。

著名雕塑家滑田友于1933年留学法国,考入巴黎高等美术学校,后在法从事雕塑创作与研究15年。他创作了《沉思》《轰炸》《母与子》及人民英雄纪念碑浮雕

图5-34 《沉思》

《五四运动》等作品，雕塑《浴女》和《沉思》曾获巴黎艺术家春季沙龙银奖和金奖。

作者运用西方雕塑技法并明显受古希腊罗马雕塑传统的影响，力求准确、理想化地表现人的肌肉、骨骼结构，人物的表情、情绪、比例及皮肤质感都刻画得相当成功，体现了创作者高度的写实能力与表现力。

作为一名经过东西方文化共同洗礼的艺术家，滑田友在中国雕塑史上的地位是不可低估的。他融合东西方文化，创作了一批既具有中国传统文化又具有欧洲写实主义传统技巧的雕塑作品。

3．《艰苦岁月》

《艰苦岁月》，如图5-35所示。该雕塑高83厘米，作于1957年，现收藏于中国美术馆，是著名雕塑家潘鹤的作品，展现了在战斗的间隙，一位小战士依偎在一老战士身旁，听他吹奏笛子的情景。老战士胡须很长，满脸皱纹，边吹笛边用脚打着节拍；少年怀抱着比自己还高的枪，亲热地倚着老战士，以手支着腮，仰头望着，脸上显出专注、向往的神情。在难得的空闲里，他们都陶醉在那悠扬的旋律中。

图5-35 《艰苦岁月》

这一作品向我们展现了在物质极端匮乏的艰苦岁月中，战士们尽管衣衫褴褛，却不畏艰苦、苦中作乐的乐观主义精神。它成为一个时代的缩影。作品手法写实自然，真实感人，是新中国成立初期的优秀雕塑作品之一。

除了代表作《艰苦岁月》以外，潘鹤还创作了《开荒牛》《珠海渔女》和《和平少女》等作品，他善于从各种姊妹艺术中汲取营养，形成了各不相同的作品风格。

4．《鉴湖三杰》

《鉴湖三杰》，曾成刚作，铜质，如图5-36所示。群雕高142厘米，宽148厘米，作于1989年，现收藏于中国美术馆，表现了秋瑾、徐锡麟、陶成章这三位早期民主革命志士甘为理想抛头颅、洒热血、不畏牺牲的知识分子形象。创作者走出了写实雕塑的樊篱，更注重形体的形式感，所用手法简单，却形象感人，尤其是秋瑾、徐锡麟两位烈士形象。秋瑾的上半身被刻画成了三角形，与她的长裙形成呼应，含蓄地表现了秋瑾的刚毅性格。徐锡麟个子不高，但其站立的姿势恰当地表现了他侠肝义胆的凛然气概。《鉴湖三杰》不失为一件刻画人物内心性格的优秀之作。

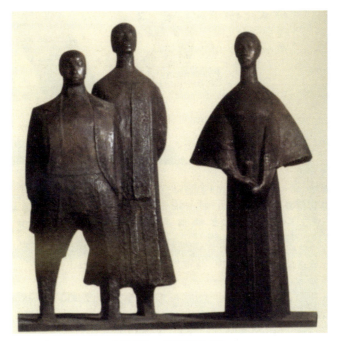

图5-36　《鉴湖三杰》

创作者曾成刚1982年毕业于浙江美术学院雕塑系，现为中国美协副主席、清华大学美术学院教授。

5．《永恒的旋转》

《永恒的旋转》，李象群作，铜质，如图5-37所示。该件大型雕塑创作于1994—1997年，现放置在上海体育场主题花园，高800厘米。这是一个正掷铁饼的女运动员形象，刻画了铁饼即将掷出的那一瞬间。只见运动员双目微闭，嘴巴张开，左臂前伸，右臂向后旋转，欲借助惯性甩出铁饼。

看到这一作品，不禁使我们想起了古希腊雕塑家米隆的作品《掷铁饼者》，不同的是：它少了些古典的味道，多了些中国传统的泥塑气息，形体更加单纯、简练。李象群1982年毕业于鲁迅美术学院雕塑系，现任清华大学美术学院雕塑系教授。

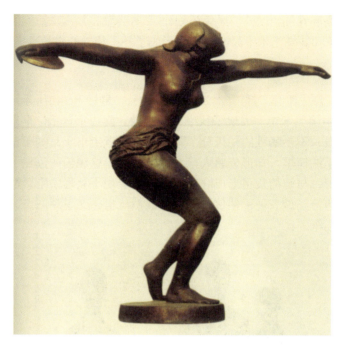

图5-37 《永恒的旋转》

6．《地罡》

《地罡》，隋建国作，外焊钢筋的卵石集合体，如图5-38所示。该雕塑作于1992年，这是在西方现代艺术思潮的冲击下探索雕塑自身语言而产生的作品。创作者选择利用现代建筑材料——钢筋，将它们像网一样焊接在最原始的、经过大自然洗礼的卵石上，通过人工的金属与自然界的石头的组合关系，形成一种对比，使欣赏者产生人类与自然、社会与环境相顺应、相矛盾、相和谐等种种关系的思考与联想。创作者隋建国现为中央美术学院雕塑系主任。

图5-38 《地罡》

二、外国现代雕塑

20世纪的欧美雕塑与其他艺术形式一样,高扬反传统的旗帜,追求个性风格和形式语言的创新,更新了古典雕塑的艺术观念和表现手法。在拓展雕塑空间、雕塑材料、雕塑语言等方面进行了多元化的探索和实验,出现了一批勇于革新的雕塑大家和许多优秀而新颖的作品。其造型方式也由具象走向抽象。

20世纪80年代以后,雕塑一方面体现了不断变换的艺术思潮和观念;另一方面也在不断地解构自身的语言形式,模糊了传统意义上的雕塑与装置、观念、行为等艺术的界限。

1.《家庭群像》

第二次世界大战前,亨利·摩尔(Henry Moore,1898—1986)受建筑师沃尔特·格罗皮乌斯之托,为剑桥附近依坪顿的一所新学校制作一件雕塑,该校打算为附近的村落开办社区活动中心和有家长参与的教育中心。摩尔很喜欢这个想法,而且觉得家庭群体这个标题比较贴切。第二次世界大战以后,公众对雕塑兴趣增加,为灌输市民的荣誉感和启发他们的人道主义精神,摩尔创作了几件公众易接受的雕塑,《家庭群体》(1948—1949)就是其中之一。

《家庭群像》,如图5-39所示,高152厘米。该雕塑人物的面部刻画很简单,父亲、母亲的肩部和腿部由外向内靠拢,手的动作与身体呼应,母亲右手抱着孩子,左手托着孩子的臀部。从整体来看,似乎有一种吸引力在把这对父母拉向中间,那就是对孩子的爱,这对父母的举手投足间都表现了这种情感。

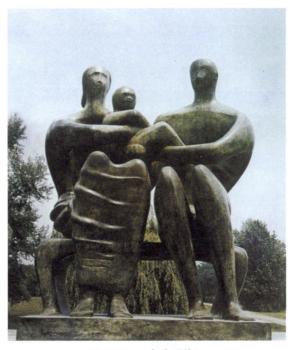

图5-39 《家庭群像》

在这件作品中,摩尔采用了一贯的手法:静止的人物有些抽象变形,非常简洁,却更加强烈地表达了其内在的生命力。他的作品没有一件是运动的姿态,这是因为他的作品是表现自身的生命力,即表现静态的、内部的生命力,而不是运动状态的活力。

摩尔一生中的创作多以母与子、卧像为主题。在他的作品中,孔洞经常出现,他把实在的形和虚、空联系起来,把虚、空看作实体的延伸。到20世纪50年代为止,摩尔在艺术上的拓展主要体现在空间的连贯性方面。他从孔洞、薄壳、套叠、穿插等手法中把人物的因素大胆而自由地异化为有韵律、有节奏的空间形态。他最出色的代表作是1951年所作的《内部与外部的斜倚人物》。

摩尔认为,雕塑应当是户外的艺术。他的大部分作品都是为置于户外环境而设计的。他的雕塑很注意与自然环境的关系,他把雕像摆放在自然环境中,创造一种整体的和谐状态。他认为雕刻应当置于阳光之下,在自然环境或建筑环境中,因为雕刻能在一天四时和一年四季的光线变化中呈现各种各样的面貌。他不仅希望人们能够围绕雕刻从不同方位进行参观,甚至希望人们能走进雕刻或坐在上面。观者从不同角度观赏雕塑能够产生不同的艺术效果。

摩尔十分重视他的作品的文化内涵,即被社会公众所能认同的内容,也就是它所产生的社会效果。在他的作品中,原始艺术风格同现代的艺术风格和谐交融。他几乎探索了雕塑形式和材料的全部可能性,但总是又回到人性的主题上来。

亨利·摩尔

亨利·摩尔是英国当代最著名的雕塑艺术大师,也是20世纪世界最杰出的雕塑家之一。其创作意识对20世纪的雕塑和造型艺术产生了广泛而深远的影响。如果说罗丹将立体造型艺术的写实和激情推向了新的高峰,那么亨利·摩尔则将人体造型简练至最单纯的形态,展示出了生命的本质,而且在整体风格和精神内涵上,摩尔的雕塑没有具体的民族、时代和地域界限,不论他采取何种表现形式,他的最终目标仍然是表现人、人性和人的尊严。

2.《地中海》

阿里斯蒂德·马约尔(Aristide Maillol,1861—1944)是罗丹的学生,但他的作品风格与罗丹毫无相似之处。罗丹非常欣赏马约尔的作品,曾说"不知道还有什么能像这样的优美、纯洁。在一切现代雕塑中当称为杰作"。

罗丹作品中的偶然性、直接性和强烈的感情,在马约尔作品中都表现得平衡、宁静和克制,它复活了古典的价值。马约尔的雕像集中以女性人体为主题,站的、坐的、斜倚的,皆是静态的。它们总是包含着生命的呼吸,显示了健康的美。

《地中海》,法国,马约尔,青铜,如图5-40所示。该雕塑创作于1902—1905年,高104厘米,是一位坐着的女人体,它具有沉重的体积感和结构感,从此以后一直成为他的风格特色。这种风格的形成与希腊的古典艺术密切相关。

图5-40 《地中海》

他深切地赞赏希腊古风时期的艺术，并对东方与埃及雕塑的妙处心领神会。他的原则是删除一切烦琐、累赘的细节，用最精练的语言表达最丰富的东西。马约尔塑造的形象以体积饱满、造型简洁、富于建筑性著称。在室外的环境中，其作品显得极为优美、协调，充满内在的力量。在马约尔洋溢着宁静、和谐、单纯、明朗风格的作品中，古典艺术的精髓与现代人的审美趣味巧妙地融会在一起，充满着独特的美与诗意。

《地中海》这尊健康的女人体的内涵已超越了具象，其整体涌动着生命力的热情及创造意识。在马约尔的时代，《地中海》以女性的身体作象征的手法使马约尔超越了形似，超越了典型，在审美上是一种突破。以大自然景象命名，显示了雕塑家的灵感来自永恒的自然。

马约尔单纯、简洁的造型不同于罗丹富于情感的细腻风格。虽然以古代希腊为楷模，但他更注重把古代传统加以简化、净化，因而出现了突出体积、体块的现代倾向，"其女裸体雕像使20世纪初期的雕刻重新重视体积及严格的形体分析，其作品为现代抽象雕刻各流派的根本性实验铺平了道路"。

3．《吻》

在20世纪的现代雕刻家中，罗马尼亚裔法国雕刻家康斯坦丁·布朗库西(Constantin Brancusi，1876—1957)是位较为特殊的人物，与同时代的许多现代艺术家相比，他在艺术创作上始终保持独立。他能得心应手地运用各种材料，其作品在形式上高度集中而简练，这种简练减却了细节，却仍有深邃的含义。

《吻》，布朗库西作，岩石，是其不断重复的雕刻主题之一。最早的一件创作于1907年，

图5-41 吻

最晚的作于1940年。这件创作于1910年的《吻》如图5-41所示，是其中较有代表性的一件，是竖立在巴黎蒙巴尔纳斯公墓的岩石雕刻，为纪念塔吉亚娜·拉雪夫斯基而立的墓碑。据说，这位俄国女大学生与布朗库西的一位朋友在一次不幸的恋爱事件后自杀而死。

对于《吻》的表现意念和手法，据罗马尼亚的艺术史家考证，它的内容与印欧语系民族的神话以及罗马尼亚的民族传说有关。在这些神话和传说中有这样一个故事：当世纪末日来临时，一对情侣中的一个人死亡了，幸存者栽种了两棵大树，这两棵树枝叶繁茂、相互拥抱，象征着生命、爱情比死亡永恒。布朗库西可能是受这类传说的启发而创作了这一作品。

从这件作品可以看出，其中蕴含着很强的几何化形式，其天真稚拙的形象使人联想到原始艺术和儿童艺术。尽管雕刻家用了很少的语言刻画形象，但是恋人间的温柔和热情却显而易见。雕像结构对称、稳定，虽然是为纪念一次不幸的恋爱事件，但爱与美、生命与快乐仍是这一雕像的主题。在雕像的制作过程中，布朗库西直接在石头上雕刻，更突出了石头自身的质感，充分发挥出材料本身的表现力。

布朗库西将雕塑形体本身的意义提到空前的高度。他十分注重简单而直接的造型，以最终达到单纯的意境。他严格地摒弃一切多余的细节，经过不断的简化和提炼，创造了一种单纯而富有诗意的雕刻语言。其中，椭圆形是布朗库西雕塑中最基本的形式，其单纯的抽象的形蕴含着活跃的生机和深长的哲学意味。

4．《弓箭手赫克利斯》

《弓箭手赫克利斯》，法国，由埃米尔·安托尼·布德尔(Emile Antoine Bourdeiie，1861—1929)作于1910年，如图5-42所示。这件作品鲜明地反映了埃米尔·安托尼·布德尔的艺术风格——表现英雄气概与内在力量，其被公认为是他的代表作。

赫克利斯是古希腊神话中的英雄，他是主神宙斯与阿尔克墨涅的儿子。赫克利斯自幼神勇无比，长大后完成了惊天动地的十二桩英雄业绩。据传说，他干的第六个壮举是这样的：斯廷法利斯湖有一群像鹤一样大的怪鸟在当地湖区横行，伤害了无数的人畜，在雅典娜女神的帮助下，赫克利斯将他们一一射杀、驱散了。在这件作品中，雕塑家表现的就是赫克利斯弯弓搭箭射怪鸟的一瞬间。以巨大的弓为中心，赫克利斯双腿叉开，左脚牢牢地踏在石块上，用尽全力拉开强弓。他肌肉紧绷的躯体迸发出无穷的力量，整个雕像因而具有无限雄伟的气势和巨大的运动感。

图5-42 《弓箭手赫克利斯》

布德尔喜欢表现那些充满英雄气概与内在力量的题材，并着力寻求对外部力量以及精神力量的有力表现。在雕塑语言上，布德尔以希腊罗马和哥特式的传统来修正罗丹的写实主义，又以夸张的表面起伏和剧烈的运动感区别于马约尔，显示出其在动中追求力的卓越能力，这使他的作品具有庄严、雄伟的建筑性；对体积的概括与对量感的强调，又使他的作品蕴含着极大的力量和雄浑的气势。整个作品简直就是力量与气势的象征。

5. 《空间中连续运动的独特形体》

《空间中连续运动的独特形体》，意大利，翁贝托·波丘尼(Umberto Boccioni，1882—1916)作，青铜，如图5-43所示。该作品作于1913年，高110.5厘米，现收藏于意大利米兰普里瓦特收藏馆，是未来派雕塑的代表人物翁贝托·波丘尼的主要作品之一。

未来派艺术家将机器推为时代的偶像，他们认为机器的优越特性在于其自我持续运动和它背后的强大动力，对这种机器能力的欣赏和崇拜构成了未来派艺术的中心内容。波丘尼认为一切实物都是在运动着、奔跑着、迅速变化着的，从这种观点出发，他将传统雕塑中完整的体积面进行分割，使他的雕塑成为流动性的量块的组合，以此表现出在逆风中步行的动态，从而使观者体会到一种连续运动之美。因此，运动的速度是这件雕塑的主题，而这种速度感完全是用各种各样飘动着的衣褶形状的形体的连续性组合造成的。他认为运动、速度是我们这个时代的典型感觉，造型应当使动的感觉成为永恒。

图5-43 《空间中连续运动的独特形体》

《空间中连续运动的独特形体》采取了动态分析摄影的形式特点,彻底地抛弃了外轮廓线和封闭式的传统雕塑的理念,扯开人体并且把它周围的环境也包括进来。这就是波丘尼的创造性及卓越贡献。波丘尼还主张运用每一种材料——玻璃、木料、纸板、铁、水泥、马尾、皮本、布、镜子、电灯等,开综合材料、装置艺术之先河。

总之,波丘尼的这件作品运用了立体的分解形象、重新组合的方法来塑造雕像,给人以碎片、残块拼凑起来的感觉,既抽象又保留了人物形象的大体轮廓和整体感。其迈大步前进的动势是显而易见的,而且在激烈的动势中,这些凹凸不平的块面更像被风吹拂的衣服,使雕像具有强烈的动感。

本章小结

通过对中外古代经典雕塑作品和部分现代、当代雕塑作品的欣赏,大约可以归纳出如下几点看法。

其一,雕塑是人类创造的一门古老的艺术形式,它不仅凝聚着创作者的审美情感、精神追求,还体现着特定历史时期的审美理想和时代精神。

其二，雕塑是一种通过改变物质材料自然形态，使其形体和结构变成能引起欣赏者审美联想的有意味的形式。这其中包含着历代雕塑艺术家和工匠艺人艰苦卓绝的艺术创造和高超精美的艺术技巧。

其三，雕塑艺术也同其他艺术形式一样，随着时代、艺术思潮和人们艺术观念的变化，其艺术形式和艺术语言都在不断地发展和演变。这种发展和变化在古代社会表现为缓慢地渐进，从20世纪开始，这种变化表现得更为激烈。当代艺术家们对雕塑的艺术语言进行多元化的探索和实验，甚至在解构和模糊雕塑与其他艺术形式的界限。

其四，不管当代中外雕塑出现多少形态和变异，我们有理由相信，古代那些经典的雕塑作品将永远屹立在人们心中，并成为创新的资源和发展的基石。

1. 雕塑与绘画、建筑、工艺设计等其他艺术形式在艺术语言上最突出的特征是什么？
2. 中国唐代佛教雕塑与宋代佛教雕塑在精神内涵和表现形式上有什么不同？
3. 欧洲文艺复兴时期的宗教雕塑与巴洛克风格的宗教雕塑有什么不同？
4. 20世纪以后的中外雕塑与古代雕塑相比最突出的特征是什么？

1. 在读懂教材的基础上，尽量能实地考察和欣赏经典雕塑作品的原作。走近作品从不同方位和角度观察、体味其形体与结构之美。

2. 吸取各历史时期艺术大师们在造型、体积、体面、结构、组合等形式美方面的创造成果，并将其运用于本专业的学习和实践中。

第六章

工艺美术欣赏

学习要点及目标

- 通过本章学习，了解工艺美术的特点及分类。
- 通过本章学习，了解陶瓷、金银器等中外工艺美术品的审美趣味。

本章导读

　　工艺美术是艺术的一种，与绘画等纯艺术不同，它与社会生产有直接联系，具有精神生产和物质生产双重属性；而纯艺术可以是情感的抒发，不必考虑实用功能。依据种类的不同，工艺美术可分为生活日用品和装饰品两类。前者如陶瓷、家具等，后者则有景泰蓝、牙雕、骨雕等，此外还有青铜器、金银器、染织刺绣、漆器、木器、玉石器、玻璃器等。工艺美术反映着时代的审美趣味，又直接体现了人们的生活方式。

　　中外历史上流传下来的古代的工艺美术品凭借其完美的实用与审美功能，不仅能使我们了解当时社会的审美时尚、生活状况、生产技术水平，同时也为我们现代的设计提供了许多有益的启示。

　　欣赏工艺美术品，需要从实用与审美两个方面进行。例如，汉代的"长信宫灯"，形象优美，主体为一个宫女造型，右手提灯罩，袖筒同时又是烟道，与体腔连在一起。灯罩能调节光照的方向，同时又考虑了吸烟设施。即最大限度地完善了灯的实用功能，其巧妙的构思、生动的形象又具备了可观可赏的艺术特质，从而成为美化生活的装饰品。从工艺美术品造型、装饰的演变又可以反映文化的发展。例如，垂足而坐的方式出现以前，人们习惯于席地而坐，器物放在地上，装饰多位于其肩部；垂足而坐以后，使用了家具(如桌椅)，器皿放在桌上，装饰点则下移。

　　此外，工艺美术品也反映了人们的宗教信仰。例如，在萨珊波斯工艺中，经常会有带翼的狮、兽纹样，因为人们相信这种兽有一种超自然的力量。产生于阿拉伯半岛的伊斯兰教也影响了其宗教范围内各地区的艺术风格，佛教也是如此。因此，研究工艺美术时有必要了解时代、民族和宗教等因素，这样才能恰当、准确地欣赏工艺美术品。

第一节　陶瓷艺术欣赏

一、陶器

　　将就地可取的材料——泥土和水，用手或简单的工具制造出各种容器，再加火烧烤变成结构紧密、坚固耐火的陶器，这种改变原材料形状和性质的活动可以说是远古人类最伟大的

创造。当时大部分陶器是日常生活用品，在满足实用的前提下，制作者又将自己对美的追求和向往熔铸到器形创造和装饰纹样中，使它们具备了可欣赏的性质。在世界范围内，由于地域、环境和信仰等不同的因素，中外陶器也有其不同的风格特色。

1. 舞蹈纹彩陶盆

舞蹈纹彩陶盆，高14厘米，口径29厘米，底径10厘米，1973年出土于中国青海省大通县，是新石器时代遗存，如图6-1所示。

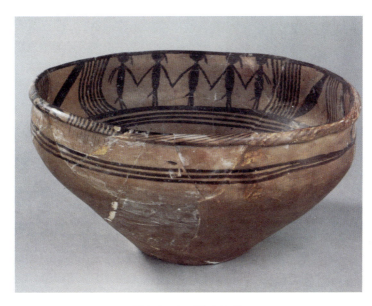

图6-1　舞蹈纹彩陶盆

此盆属马家窑文化马家窑型，造型饱满、简洁，卷唇平底，内外壁均施彩。内壁绘有四道平行带纹，最上一道较粗，口沿处也有一圈带纹，上下两组带纹之间有舞蹈人三组，每组舞蹈人两边用内向弧线分隔，两组弧线间还有一斜向的柳叶形宽线。舞者每组五人，手拉手，面向一致，头上有辫发，外侧两人的一臂均为两道线，似为表示舞蹈动作之意。值得注意的是，每个舞蹈者的体侧都有一尾状物，大约是模拟动物的一种装饰。线条流畅，简洁而生动，人物的动感和节奏感极强，有专家认为这种舞蹈有巫术的含义。在出土的原始社会器物中，如此完整地描绘人们的生活场景还是第一次，这为我们研究先民的生活提供了珍贵的形象资料。

 拓展知识

马家窑型彩陶

马家窑文化彩陶距今约五六千年，分布于黄河上游甘、青两省，多几何纹样，主要有马家窑、半山、马厂三种类型。马家窑类型彩陶，因最先发现于甘肃临洮马家窑而得名。目前出土的此类型彩陶多为壶、罐、盆、瓶等，纹样以波浪纹、旋涡纹为主，充满动感。

2. 山羊纹彩陶杯

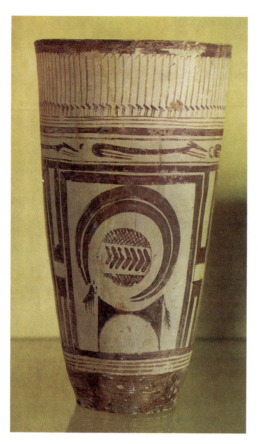

图6-2 山羊纹彩陶杯

山羊纹彩陶杯，古波斯遗物，现存于巴黎卢浮宫，制作时间一说为约公元前5000年，另一说为公元前40世纪，如图6-2所示。这是波斯制陶工艺在早期获得新发展的重要例证。从总的风格上来看，此时期陶工艺制品的造型十分洗练，装饰却又较为复杂，制作工艺已显得十分成熟。器物上普遍采用鸟、山羊等动物纹样作为装饰。

杯子造型以长方形为基调，高28.5厘米。其彩绘极其有趣：杯身画了一只夸张变形的野山羊，羊角成了两个大半圆形，羊身则变成了两个类似的三角形，整个羊角占的面积几乎是羊身的两倍，羊头和羊尾巴还比较写实。杯口有两条横带状装饰，下部一条纹饰为几只猎狗组成的适合纹样，抽象而恰当地表现了其奔跑的速度。最靠近杯口位置的装饰带则更有趣，细看后可知是由无数只水鸟组成，水鸟的脖子被拉得又细又长，排列得整齐又有很强的韵律感。造型变化的装饰因素被运用得大胆而又和谐，突出了古代东方人的抽象审美能力。这件陶杯出土于古代波斯王朝的苏萨城(今伊朗境内)的遗址，实物完好。

拓展知识

波　　斯

波斯是指古代的伊朗，"波斯"在古塞姆语中意指"骑士"或"马夫"，史学界沿用了这一称谓。1935年巴列维(Pahlavi)王朝时代，伊朗政府正式将波斯更名为"伊朗"(伊朗含有富贵之意)。

3. 陶女神像

克里特文化与迈锡尼文化是孕育古希腊文化的两大文化源头，它们共同组成了包括爱琴海沿岸与一些岛屿的所谓"爱琴文化"。希腊神话中曾有过米诺斯迷宫与吃人怪物的故事。1900年，英国考古学家伊文斯在希腊克里特岛北部进行发掘时，发现了这座传说中的迷宫遗址，证明了希腊神话中的故事有一定的可信度。这一迷宫是公元前2000年左右建成的诺萨斯宫殿。在诺萨斯宫殿内发现了许多绘有写实人物、动物的壁画，还

有着色的泥塑浮雕。陶女神像,高28.8厘米,就出土于这一宫殿的废墟,现收藏于赫拉克里奥博物馆,如图6-3所示。她原来是被安放在王宫神龛里的。女神双手各持一条蛇,身穿裸胸长裙,头梳高髻。这一类女神像在宫内尚有很多,有的是将蛇盘在腮边、胸侧、腰间。这类塑像显然是与蛇联系在一起的神像,但蛇的含义尚不清楚。有些考古学家分析,认为其与生殖有关,因为蛇与裸露的胸部都是生殖力的象征;也有一种说法是,由于女神像的面部呈现出惊恐之相,所以她可能与神庙的供养人有关,持蛇的举动也许是一种祭献仪式。

总之,这是一尊与巫术活动相联系的陶制女神像。从女神的华丽服饰来看,古代宫廷妇女的穿着可能已经非常讲究了。

图6-3 陶女神像

 拓展知识

希腊神话与历史

古希腊的历史中有很多神话故事。人们曾经认为希腊太古时代的历史只是由幻想的神话构成的,但是,19世纪末德国学者谢里曼在特洛伊等遗址的发现和1900年英国考古学家伊文思在克里特岛的重大发现证明了希腊的远古传说具有一定的真实性,这些重大发现把整个欧洲文明时代的历史提前了2000多年。

4.《阿喀琉斯与埃阿斯玩骰子》

《阿喀琉斯与埃阿斯玩骰子》,陶瓶,古希腊,公元前530年,高60厘米,现收藏于梵蒂冈美术馆,如图6-4所示。

陶器是古代希腊人重要的日常器皿和出口商品。雅典的科林斯是陶瓶的重要生产中心。在瓶外壁上一般都选取希腊神话或生活故事为题材进行描绘。不同的题材就分配在相应用途的陶器上面,例如,妇女梳妆用的陶器就选用生活故事或与妇女有关的神话题材,祭神用的器皿常用庄严的神话题材。

在古风时期(公元前7—前6世纪)先后出现了3种风格:东方风格、黑绘风格和红绘风格。这件《阿喀琉斯与埃阿斯玩骰子》陶瓶就是一件典型的黑绘陶瓶。所谓黑绘,即以陶土色为背景,用黑色釉料填绘形象,再用细棍(或刀子)划出釉绘形象的轮廓和形体

图6-4 《阿喀琉斯与埃阿斯玩骰子》

结构。红绘的方法与黑绘相反,因为陶器本色偏于淡棕,俗称红绘。

这尊双耳陶瓶出土于意大利布尔奇,约制作于公元前530年,作者被标明是埃克西亚斯。此人是古希腊有名的瓶绘艺人。瓶身两侧各装饰了两幅画面,其中一幅即为《阿喀琉斯与埃阿斯玩骰子》。其描绘的是在出征途中,希腊英雄阿喀琉斯与特洛伊战争中的另一位英雄埃阿斯遭遇风暴,只得停船靠岸休息,这是两人在休息时玩掷骰子的情景。值得注意的是,希腊陶器上留下了制作者和绘饰者的名字。世界各国博物馆收藏的数以万计的希腊陶器上,可以看到700多位绘饰者的名字,这反映了当时的制作者和绘饰者已有了一定的社会地位。

二、瓷器

瓷器是以高岭土为主要原料,经1200℃高温烧制而成的硅酸盐制品。中国是瓷的发源地,一向有"瓷国"之称,英文China即来源于此。在中国,集历代工匠艺人的智慧,创造出了多姿多彩的瓷器,它们质地细密、坚实,釉色清淳、洁净,表面晶莹亮泽,叩击有声,铮铮悦耳,这一切都与中国人追求质朴无华、自然天真的审美趣味相关联。因此,历代以来,无论是士大夫文人还是平民百姓,都将瓷器视为可品、可观、可藏、可传的珍品。

瓷器最早出现于商代,至东汉晚期青瓷的出现,揭开了人类制瓷史的第一页。继而在隋代,出现素洁的白瓷。至宋代制瓷工艺空前繁荣,形成了风格和制作工艺各不相同的六大窑系,总体特征是十分重视釉色的变化,可谓五彩纷呈,美不胜收。至元代,瓷器的胎质变得冰肌玉骨,细腻而坚实,纹饰以釉下彩青花为主,清丽、明净,如水墨画般雅致,具有超凡脱俗的格趣,它标志着中国制瓷工艺进入了一个新纪元。至明、清两代,其彩瓷工艺可谓数千年制瓷工艺的总结,其造型的新巧、胎骨的精细、色彩的缤纷都达到了历史最高水平。

1. 莲花尊

莲花尊,南朝,通高79厘米,口径21.5厘米,底径20.8厘米,出土于南京市麒麟门外灵山,现收藏于南京博物院,如图6-5所示。

六朝时,青瓷器皿的种类已日益丰富,造型多种多样。莲花尊是其中一种具有较高艺术性的器皿,体量高大,以凸雕莲花装饰为主,故得其名。

南北朝时期的青瓷莲花尊多有发现。南京灵山出土的这尊莲花尊颈部用醒目的凸弦纹分成上、中、下三段,上段无纹,中段为宝相花,下段双龙抢珠。以尊腹部为中心,上腹覆莲三层,其中第二层覆莲的莲瓣之间下垂菩提花一朵,第三层莲瓣最长,瓣尖卷起,成为上下腹的分界线;下腹饰二层仰莲,圈足外

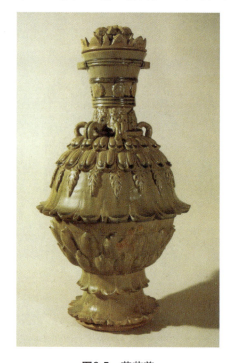

图6-5 莲花尊

撇，足面雕刻莲瓣二层。要烧成这样的大件器物，需要有很高的技术水平，所以莲花尊的烧制成功表明当时制瓷工艺已有相当高的水平。

此莲花尊造型深厚端庄，胎体厚重，有专家认为此尊可能是北朝瓷窑的产品。在北朝青瓷中，河北景县封氏墓出土的莲花尊制作精美，也是北朝青瓷的代表。

 拓展知识

莲 花 尊

南北朝时期，因为佛教的发展，莲花纹和忍冬纹成为最具有时代特色的纹饰。莲花尊是一种深受佛教影响的瓷器，尊上所饰莲瓣、忍冬纹、兽头、蟠龙、宝相花和联珠纹在北朝瓷器中较为常见。

2. 秘色瓷盘

秘色瓷盘，唐，高6.1厘米，口径23.8厘米，底径17.4厘米，现收藏于陕西法门寺博物馆，如图6-6所示。

图6-6 秘色瓷盘

秘色瓷，因其烧造的技术、配方、工艺秘不示人而得名。瓷器真品传世者极少，更增添一种神秘色彩。"秘色瓷"一名最早见于唐陆龟蒙的《秘色越器》诗，诗云："九秋风露越窑开，夺得千峰翠色来"，清楚地点明了秘色瓷为越窑所产。尽管很多晚唐和五代人在诗中歌咏"秘色瓷"，但实物长期无法确指，直到陕西扶风法门寺塔基地宫文物的发掘。

1987年，陕西法门寺唐代塔基地宫中发现了大批珍贵文物。其中，有明确记载为"秘色瓷"的瓶、盘等14件文物，尤其引人注目，这件秘色瓷盘就是其中一件。此盘造型端庄，线条优美，胎细腻致密，胎体颗粒均匀纯净，釉面晶莹润泽。盘体呈花瓣形，复壁余收，曲口

以下有凸棱,通体施青灰色釉,均匀凝润。

法门寺位于陕西扶风县城以北的法门镇,是文献记载的中国境内供奉释迦牟尼真身舍利的四大名刹之一。塔基下筑有一地宫。当时唐皇室信佛,风气极盛,每次迎佛舍利入宫供奉之后,都会有一批特制的、精良的宫廷珍宝随之送回地宫,秘色瓷便是其中之一。法门寺唐代塔基地宫出土秘色瓷后,便让我们见识到了唐代御用秘色瓷器的真面目,从而证实了陆龟蒙"秘色越器"的说法。

经专家考证,秘色瓷是晚唐至北宋中期越窑官监民烧的贡品,臣民所得是贡余之物。秘色瓷的大量生产是在五代和宋初时期。

拓展知识

越窑

唐代是陶瓷大发展的时期,形成了以浙江越窑为代表的南方青瓷和以北方邢窑为代表的白瓷两大瓷系。越窑窑场主要分布于绍兴、上虞、余姚一带。因唐代时其地属越州,故通称为越窑。从已发现的多处窑址来看,以东晋时期最早,其繁盛期主要在晚唐和五代。

3. 定窑白瓷孩儿枕

定窑白瓷孩儿枕,宋,高18.3厘米,宽11.8厘米,现收藏于北京故宫博物院,如图6-7所示。宋代是瓷业发展史上的一个繁荣时期,出现了许多不同风格的名窑,在北方瓷窑中以定窑最为著名,定瓷一度作为北宋的宫廷用瓷。因此,定窑白瓷对后代瓷器具有很大影响。

图6-7 定窑白瓷孩儿枕

定窑瓷器之中白瓷最负盛名，另有紫定(酱釉)、黑定(黑釉)、绿定(绿釉)更为罕见。定窑传世精品之中，定窑白瓷孩儿枕可称为孤品。

瓷枕在隋代已出现，唐宋时期各瓷窑都有烧造。枕的式样有长方、腰圆、云头、花瓣、鸡心、八方、银锭多种，也有塑成虎形、龙形、婴孩及卧女状。

这件定窑白瓷孩儿枕胎体厚重，全身施乳白色釉。胖胖的婴儿卧伏在榻上，两手交叉放在头下，右手拿一丝带绣球。双腿交叠，足蹬软靴。二目炯炯有神，笑容可掬，极其天真可爱。床榻为长圆形，周围雕以浮雕花纹。衣着线条流畅、饱满，面部柔和，生动地表现了婴孩的姿态、特征，并且表现出了高超的艺术水平，它不仅是一件生活用器，而且是一件精美的瓷塑艺术品。

拓展知识

定 窑

定窑，宋代五大名窑之一，窑址在河北曲阳，制造瓷器的历史可以上溯到晚唐，入北宋而达到极盛。定瓷在金、元时仍盛烧不衰，元代以后才逐渐衰退。

4. 青花缠枝牡丹纹梅瓶

青花缠枝牡丹纹梅瓶，元，此梅瓶于1980年在江西高安窖藏出土，通高48.7厘米，现收藏于江西高安县博物馆，如图6-8所示。

青花是元代最重要的陶瓷品种，对后世有深远影响。它同蒙古族的色尚、伊斯兰装饰等联系极为密切。这与元代是由少数民族建立密切相关。蒙古族不仅统治着文化，使其领先于自己的众多民族，又同西域的广大地区有广泛密切的联系，并且政府明令不同民族"各依本俗"。所以，蒙古族文化、伊斯兰文化、汉族传统文化等多种文化并存，工艺美术就是这多种文化交流的结晶。这件青花缠枝牡丹纹梅瓶就反映了这一点。

蒙古族的文化及审美心理同青花的联系表现在色尚、造型和装饰上。从色尚上来看，蒙古族尚白、尚蓝。元代白蓝相间的青花瓷异军突起，发展比白瓷快便是例证。从造型上来看，蒙古族豪饮成风，于是出现了"贮酒可三十余石"的渎山大玉海和"贮酒可五十余石"的木质银裹漆瓮，以及各式梅瓶。这些梅瓶原本都是配盖的，作为一种窖库里的容器，以使酒更加醇美，所以尺寸比较大。

从这件青花缠枝牡丹纹梅瓶上可以看出元代蒙古族人的好尚。从装饰上看，元青花同伊斯兰文明的联系也较为密切。元代以前，中国的器物上也曾

图6-8　青花缠枝牡丹纹梅瓶

有过繁多的装饰带,但集中在同西方艺术大有亲缘的南北朝后期至唐前期,元代陶瓷上装饰繁多与洗练简约的宋瓷迥然异趣。而在中亚和西亚,繁多的装饰带是高档器物的常规装饰手段,到蒙古人统治的元代依然如此。从这件青花缠枝牡丹纹梅瓶上可见,它的装饰带有五条,重点装饰部位在肩下,缠枝牡丹纹占了画面一半之多,纹样结构连绵不断,有"生生不息"之意。在该瓶下部,还可见一以变形莲瓣纹为题材的纹样,有学者认为与伊斯兰清真寺拱门形象有关。

青花的起源有唐代说、宋代说两种,但没有统一的说法。尽管元代之前,白地蓝花的瓷器已出现在中国,但制作颇粗,数量较少,搜寻不出可能同青花有关的唐宋文献。入元以后,风云突变,青花瓷成批涌现,成就辉煌。典型的元青花烧造在元中期以后的浮梁磁局,是那时唯一的官府瓷器作坊。此后出品逐渐精良,至明代更盛。从元代开始,青花瓷就是中国最重要的陶瓷品种。

青花瓷如此受欢迎是与其特殊的材料、技术密切相关的。青花瓷是一种釉下彩瓷器,以氧化钴为呈色剂,在胎上绘画图案,然后罩釉(也有少数器物先施釉后绘图案),高温下烧成。就其装饰手法而言,已将前代刻花、划花、印花提高一步,代之以传统笔绘。从这件青花缠枝牡丹纹梅瓶来看,画面以白为地,蓝色图饰布满全身,蓝白对比,更觉颜色鲜艳。虽只用一蓝色,但由于调料的浓淡、渲染,所以呈现丰富的层次。画面明净、素雅,似觉眼前一阵氤氲之气莫名而生,大有传统水墨画的意趣。此器采用传统梅瓶形式,器形厚重饱满,纹饰幽雅清新,是元代青花瓷中的一件优秀之作。

5. 斗彩鸡缸杯

斗彩鸡缸杯,明,此杯精致、小巧,高3.3厘米,口径8.3厘米,现收藏于北京故宫博物院,如图6-9所示。

图6-9 斗彩鸡缸杯

宣德、成化时期是明代瓷器的一个繁荣时期,青花加彩在成化时期成就尤为突出。青花加彩的装饰方法实际上又可分为"填彩"和"斗彩"两种,成化瓷尤以斗彩鸡缸杯著名。

"斗彩"又称逗彩,五彩的一种,是在胎上先用釉下青花画出部分花纹,又在釉上于空白部位加以彩绘,使青花与彩绘形成统一的效果。上下斗合,构成全体,故名"斗彩"。成化瓷器多小件作品,尤以酒杯著名。成化鸡纹酒杯,又称"鸡缸"杯,装饰纹样是以子母鸡

为题材，表现母鸡带领小鸡觅食、玩耍的情景，间以山石、兰草、牡丹，具有浓厚的生活气息。画面鲜明秀丽，柔和自然；造型小巧玲珑，制作精致，令人爱不释手。成化彩绘多为平涂，不分明暗，画人则只画外衣，故有"成窑一件衣"之称。

斗彩主要是作为宫廷玩赏品而烧造，当时生产数量非常有限，在明代就已作为极贵重的珍品。此杯在明万历时已值十万贯，可见其珍贵程度。

拓展知识

成化斗彩瓷

斗彩瓷器是明清两代彩瓷中的著名品种，其工艺方法创制于明宣德年间，成化时期取得辉煌成就，以其胎体轻薄、色彩艳丽著称于世。郭子章《陶志》云："成缸杯，为酒器之最，上绘牡丹，下绘子母鸡，跃跃欲动。"其生动精美，甚为世人称赞。成化斗彩不仅有很高的艺术价值，同时经济价值极高，万历年有文献记载"成窑酒杯每对至博银百金"。清文献中也有"神宗庙器，御前有成杯一双，佳钱十万，明末已贵重如此"的记载。

6. 牙白釉达摩瓷立像

牙白釉达摩瓷立像，明，高42厘米，现收藏于北京故宫博物院，又名《达摩渡海》，是明代福建省德化窑瓷塑的代表作，由著名瓷塑艺人何朝宗手塑，如图6-10所示。

德化窑在明代以生产白瓷而闻名。其色温润如玉，微带牙黄，法国人称之为"中国白"。由于材料的原因，德化白瓷主要用以欣赏、供奉，常见的是以道释人物为主题的瓷塑和尊、鼎、炉等仿古的供奉器和陈设器。最有特色的是瓷塑作品，特别是以佛像、观音、达摩等最为出色。著名艺人何朝宗是嘉靖、万历年间的瓷塑名手，他大都取材道释人物，如释迦牟尼、观音、弥勒、达摩等。其中，观音大士最多，达摩较少。他善于表现人物性格，处理衣服褶痕自然下垂，有临风飘拂的质感。

达摩瓷立像取材于达摩"一苇渡江"的传说。达摩欲渡江北上，江边无船，遂以一苇叶为舟渡江。达摩漂洋过海而来，面部表情作缄默深思状，神情庄严肃穆，二目注视水面，赤足立于波涛之上。该

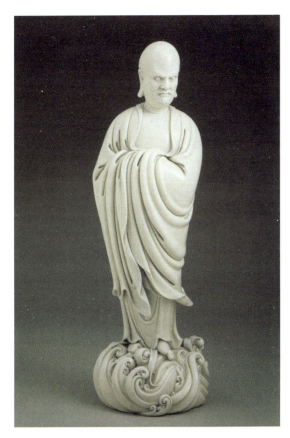

图6-10　牙白釉达摩瓷立像

瓷像形体饱满，衣纹简练、飘逸；胎骨厚重洁白、细腻坚实，遍体白釉，纯净莹润，呈"象牙白"色。"象牙白"是明代德化窑产品的特点，何朝宗瓷塑为德化瓷之典型，何朝宗又名何来，因此德化窑"象牙白"有"何来色"之别称。

达 摩

据佛教文献记载，南天竺僧人达摩曾于南朝宋末航海到广州，又往北魏，在洛阳、嵩山等地游历并传禅学，被称为"西天"（天竺）禅宗第二十八祖和"东土"（古代对中国的称呼）禅宗初祖。

第二节 青铜和金属工艺欣赏

一、青铜器

人类认识和使用铜的历史可追溯到六七千年前的新石器时代。至距今三四千年前的辽宁夏家店文化遗址发现了较完整的红铜制品。青铜是红铜加锡的合金，比红铜熔点低、硬度大。青铜的冶炼和青铜器的使用，可以说是人类智慧和驾驭物质材料技术的一次飞跃。在中国，青铜器的使用主要集中在夏、商、西周、春秋、战国时期。其铸造方法是先用泥做成器物的形状，再翻制成外范，同相当于青铜器容积的实心内范套在一起，留出气孔，再将金属熔液倒入内、外范的空隙间。凝固后，打去外范，经打磨修整，便成精美的青铜器。

随着社会生产力的发展和人们审美追求的变化，青铜器在上千年的铸造历程中，其方法、流程不断丰富，其技术性难度也越来越高，其纹饰和造型也经历了由疏简到繁缛、由凝重到奇巧的演变过程。

1. 四羊方尊

我国众多青铜器中，不少器物造型独特、别具一格，四羊方尊就是其中之一，如图6-11所示。四羊方尊，商后期，是我国现存商器中最大的方尊，高58.3厘米，重约34.5公斤，现收藏于中国历史博物馆。它既是礼器，同时又是饮酒器，造型雄奇、别致，可以说是商代青铜器最具代表性的作品之一。

这一方尊口呈喇叭状外形，方口每一边长为52.4厘米，几乎接近器身身高，颈部向下疾缩，中间部分有四只羊分布在器身四边，此器"头重脚轻"，却重心颇稳，正是这四只羊的缘故。方尊的全身上下以细雷纹为地，此外还饰有树叶、夔纹和兽面纹以及相互蟠缠的龙

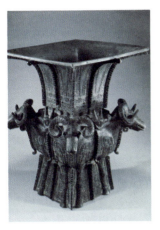

纹。方尊整体上分为上、中、下三段，中段尤其有特色：四只卷角羊"四位一体"，只有头、颈各自独立，朝向四方，使方尊浑厚中不失威猛、严肃中又添活泼。此外，方尊的边角及每一面的中心合范处都是突起的棱脊，其用途在于掩饰合范时可能产生的对合不正，同时增强了造型的气势。

由于制作技艺高超，装饰丰富巧妙，这件商后期的方尊曾被认为是用先进的失蜡法制成的，后进一步考证得知，它是用传统的分铸法铸成的，比如羊角是事先铸成后，再配置在羊的陶范内，再合范浇铸的。由此可见，商代铸铜工艺已达到了超高水平。四羊方尊可谓商代金属工艺技术成就的杰出代表之一。

图6-11 四羊方尊

 拓展知识

青铜器的用途

夏、商、西周时期，青铜器分礼器、乐器、兵器、工具及车马具等几大类。其中，鼎、尊、爵、卣等主要用于各种礼仪，如杀俘祭祖、祭鬼神和宴饮场合的礼器。它们的主要功能是人神沟通的工具，同时又体现奴隶主、贵族的尊贵和威严。尤其是商、周早期青铜器还是区别尊卑等级的标志。至春秋、战国时期，尊神重鬼的观念日趋淡薄，各诸侯国贵族更加注重现实生活的享乐，青铜器中的日常生活用具逐渐增多，其功能也越加向现实靠拢，直至秦汉时期为漆器所取代。

2. 莲鹤方壶

莲鹤方壶，是春秋时代著名青铜器，如图6-12所示。1923年在河南新郑出土，共一对，现分别藏于河南省博物馆和台北"故宫博物院"。方壶形体高大，现收藏于台北"故宫博物院"的一件通高122厘米、宽54厘米；壶身装饰浅雕盘曲的龙纹，两旁为镂孔的龙形大双耳，圈足下伏双兽；有盖，盖四周并列莲瓣两层，莲瓣中央立一鹤，作振翼欲飞和引吭长鸣状。造型优美灵巧，与商周以来青铜器的庄重、威严的作风截然不同。

莲鹤方壶造型精美，富新意，这与当时的时代密切相关。春秋战国之交，"礼崩乐坏"，"诸子蜂起，百家争鸣"，社会孕育着新的变革。有研究者认为，莲鹤方壶上出现的这种清新活泼的风格反映了当时人们思想意识和审美意识的变化，预示着一个新时代的到来。

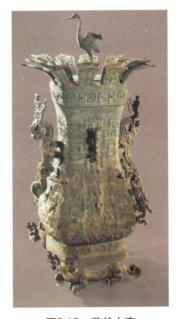

图6-12 莲鹤方壶

3. 长信宫灯

照明设备是人类社会生活中不可或缺的器物。从战国晚期,铜制灯具便因成为贵族案头

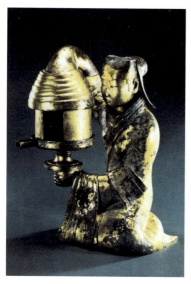

图6-13 长信宫灯

实用物品而日趋考究。至汉代制灯技艺更加高超,形制更加多样,进入铜灯制作的鼎盛期。在种类众多的灯具中,以造型优美、设计精巧的象生灯最为精彩。长信宫灯,西汉,是西汉著名铜灯,高48厘米,重15.85公斤,如图6-13所示。

该灯在1968年出土于河北满城中山靖王刘胜及妻窦绾墓,有铭文"长信"二字,说明此灯曾放置刘胜祖母窦太后的长信宫,故名长信宫灯。此灯以构思巧妙、制作精良而著称。此灯通体鎏金,造型为宫女手执灯形象。宫女右手执灯底座,左手长袖笼于灯上,渐变成一塔形灯帽。灯体为圆柱形,插两片弧形屏板作为灯罩,可以任意调节光照方向。宫女造型内部中空,袖筒与体腔相连,成为烟道。灯的各部位都可拆卸,便于清除烟垢。它是既实用又美观的古代珍品。

 拓展知识

中山靖王墓出土文物

河北满城汉墓位于保定市西部满城县城西南,是西汉中山靖王刘胜(公元前154—前113年)及其妻窦绾之陵墓。刘胜是西汉景帝刘启之子,汉武帝刘彻的异母兄长。他在景帝前元三年(公元前154年)被封为中山王,统治中山国达42年之久。

墓室构造和布局完全模仿地面上的建筑,宛若豪华的地下宫殿,规模恢宏,无与伦比。举世闻名的金缕玉衣、长信宫灯、错金博山炉、朱雀衔环杯等就出土于此。

二、金银器

 背景资料

人类很早就用贵重金属制造各种器物和饰品,以象征其富有和高贵。从两河流域和古波斯发现的金银制品可见一斑。在中国的隋唐时期,中央政府设有专门机构负责金银器的制造,并在制作工艺和造型、纹饰等方面广泛融入外域金银器制造的技艺和风格。直至以后各代,无论中、外,其金银器的制作,随着人们审美观念的变化而不断更新,但追求精致、华美、富丽的总体趋势却一直贯穿其中。

1. 狮纹金杯

古代波斯人原居住在伊朗高原西南部，在波斯帝国兴起之前，伊朗高原西部曾先后兴起过埃兰(Elam)和米堤亚(Media)国家，所以我们一般称这两个王国为前波斯的埃兰时期和米堤亚时期。

大约在公元前19世纪，前波斯的埃兰时期就有精美的陶器和银器等工艺美术品，其艺术风格接近两河流域，具有优雅、古朴的艺术特色。狮纹金杯，是古波斯一件代表性金器，如图6-14所示。

图6-14 狮纹金杯

金杯高12.5厘米，其独特之处在于动物纹饰是由"浮雕"和"立雕"两种手法完成的。也就是说，动物的身体在器壁上展开，用浮雕来表现；动物的头部是加工完后安装在器壁上的，用圆雕手法构成。这一金杯用三只同样的狮子作为装饰，从不同的角度看，狮子的形象都是完整的。这与阿卡德王国的萨尔贡一世宫殿前的守护神兽的塑造手法有类似之处。

另外，这些狮子的头部，又可以作为金杯的把手，实现了功能与审美的完美结合。从这件狮纹金杯上可以看出，当时的艺人已具备了优异的制作工艺和非凡的创意水平。

2. 翼狮形银质角杯

古代波斯的金属工艺成就辉煌，特别是波斯各王朝时期的贵金属工艺制品，在制作工艺、造型及功能的设计上，都达到了较高水平。大约在公元前5世纪，作为波斯帝国的黄金时代——阿克美尼德王朝时期，其金属工艺达到了相当完美的境界。

阿克美尼德王朝时期出现了大量的金银制品，造型生动，豪华而典雅，充满了宫廷艺术的气息。这一时期金属工艺制作的特点是：工匠们善于以动物形态与器皿相结合，既有实用功能，也令人赏心悦目。这件高22.6厘米的翼狮形银质角杯(古波斯)以其精湛的工艺、奇特的造型和生动的形象成为其中的代表，如图6-15所示。

翼狮形银质角杯在其他地区很少发现，因此在古波斯金属工艺中最具代表性。在阿克美

尼德王朝时期，翼狮形银质角杯极为盛行，它不仅作为饮用器皿，而且也是权势和富贵的象征。从其材质和造型来看，偏重于装饰。它由翼狮和角杯两部分组成：翼狮前肢作伏地状，双目圆睁，舌齿外突，显出凶猛状，身侧有双翼，令人想起古代希腊神话中的司芬克斯；角杯作为翼狮上半身的延续，杯缘口处雕刻着一圈花纹，极其精美。这件翼狮形银质角杯表现了波斯金属工艺最典型、最独特的风格。

3. 舞马衔杯纹银壶

舞马衔杯纹银壶，是中国唐代著名银器；该银器于1970年在西安南郊何家村窖藏中出土，如图6-16所示。银壶造型仿同时期我国北方草原少数民族契丹族使用的皮囊壶（皮袋容器），为扁圆体（这与少数民族迁徙的生活有关），从侧面反映了唐代汉族与少数民族文化上的相互影响。

图6-15　翼狮形银质角杯

图6-16　舞马衔杯纹银壶

此银壶通高18.5厘米，口径2.3厘米，现收藏于陕西省博物馆。壶口上有鎏金覆莲形盖；提梁呈弓形，鎏金；平底下接圈足；舞马衔杯纹及底足连接处所饰的一周辫纹全部鎏金；圈足内有墨书"十三两半"四字。

在壶体的两面各锤出一匹舞马（作舞蹈状），颈上系彩带，嘴里衔着杯，前腿直立，后腿蹲伏，正如唐诗中所描写的"曲膝衔杯赴节，倾心献寿无疆"。这种舞马反映了唐代的一种娱乐。玄宗时，舞乐发展到了极盛。每当玄宗生日（即所谓"千秋节"）或皇室大典时，都要举行盛大的宴会，表演各种歌舞，舞马便是其中一项。马身披锦绣，饰金银饰物，随着乐曲进行舞蹈表演。曲终，舞马跪拜献寿，玄宗赐酒，舞马衔杯自饮。这一件舞马衔杯银壶正是这种娱乐活动的写照。这件银壶上的纹样为文献记载提供了珍贵的形象资料。

拓展知识

舞　马

唐玄宗开元年间，社会安定，政治清明，经济空前繁荣，唐朝进入鼎盛时期，史称"开元盛世"。唐玄宗统治后期，贪图享乐。唐代训练舞马的目的就是为了表演，尤其是玄宗生日的时候，要"舞于勤政楼下"。这些马身着华丽的服饰，和着乐声跳多种舞蹈。安史之乱发生后，这些舞马散落在民间，无人识其用途，大多死于非命。

4．银槎

银槎（chɑ，音"茶"，槎指木筏），高18厘米，长20厘米，是中国元代朱碧山所作的一件银酒器，如图6-17所示。朱碧山，浙江嘉兴人，以善于制作精妙的银器而负盛名。元代名人柯九思、虞集、揭傒斯、杜本等，都曾请他制银杯，或为其作品题句。其后的陈眉公（陈继儒）、王渔洋、高江村等明、清诸名家，对他的作品都以诗文称赞不绝。

银酒器传世最早的实物是战国时期的楚国银杯。宋以前未见有槎杯传世，只盛行于元、明两代。综合明、清人的论述，朱碧山的作品主要是造型复杂的酒器（如虾杯、蟹杯等），其次是小雕塑（如达摩像、昭君像），而现今留存的只有银槎一种了。目前已知在北京故宫博物院、台北"故宫博物院"、江苏吴县文教局和美国克利夫兰博物馆各有一只。

这件银槎，原陈设在紫禁城内重华宫。在元代是酒器，至清代已作为陈设品看待了。槎，本指竹、木筏，在朱氏的作品上看到的是一段枯木，中空，用于盛酒，枯木上坐着的是一位士大夫相的老者，正持卷捧读。关于这位老者，有人说是取自西汉奉命探寻黄河之源的张骞一事。银槎是白银铸成后再施雕刻的。杯上人物的头、手、履等部分是铸成后焊接的，但浑然无痕，如一体铸成，槎尾刻"龙槎"二字，杯口下刻杜本等人的题诗。

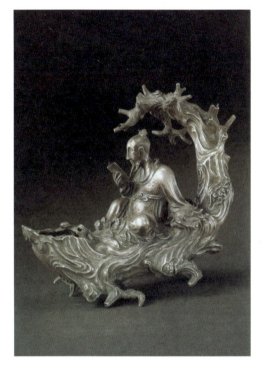

图6-17　银槎

这件银槎杯是一件富有传统绘画与雕塑特点的工艺品，它反映了朱碧山的风格——典雅优美，有浓郁的书卷气；同时也反映了元代铸银工艺的高超技术水平。它是中国工艺美术史上的佳作之一。

拓展知识

朱 碧 山

朱碧山生平无考，只能从元、明人的笔记中得知一些梗概。他字华玉，嘉兴魏塘人，是元代技艺高超、声誉卓著的银工。朱碧山活动在元代中后期，和当时的文化名流交游甚多。其作品主要是造型复杂的酒具与小雕塑。据说，他制作的蟹杯、虾杯，注入热酒后会在桌上滑行，其可谓绝技。

第三节 织染、刺绣欣赏

一、织染

织与染工艺的合称为织染，也合称为织染工艺。织指织造，在织的过程中有意识地安排花纹，也就是织花。染指染色，也包含着印染的意思，即印花。刺绣是以针穿彩线通过各种针法在织物上绣出各种花纹的一种古老工艺。它们都包含着人类的智慧和精湛的手艺，从而成为不断被欣赏的对象。

织是指利用植物纤维或蚕的丝织成布帛的各种技术；染是指以植物或矿物染料给各种织物染色的技术。考古成果一再证明，早在七千多年以前，中国人的祖先就开始有了织的概念，经数千年的发展演变，至汉代，织染技艺有了飞跃性的发展。

从目前出土的织染品来看，当时已有平纹、斜纹、罗纹等丝织方法，能织成锦、罗、绫、绮、纱、绢等多个品种。从4世纪起，中国的纺织品和印染品便源源不断地通过横贯欧亚大陆的"丝绸之路"传播到亚、欧、非各国，在技术交流和文化融合等方面起了不可低估的作用。

1. 联珠鹿纹锦

联珠鹿纹锦，唐，于1959年在新疆吐鲁番阿斯塔那北区唐墓出土，实物残长21.5厘米，宽20厘米，如图6-18所示，现收藏于新疆维吾尔自治区博物馆。

联珠纹是唐锦纹饰中数量最多、最具时代特色的花纹。1959年、1967年和1969年在阿斯塔那唐代墓群与高昌延寿十六年(639，贞观十三年)和总章元年(668)墓志同时出土的大量唐锦中，尤以联珠禽兽纹最为奇特。采用的动物有孔雀、鸟、羊、鹿、狮、熊、天马、骆驼等，动物身上往往系着飘带，以单个或成对出现，以后者为多。

这种禽兽纹是汉以来的传统纹样，唐代在此基础上进行了改造。唐张彦远《历代名画记》记载："高祖太宗时，内库瑞锦对鸡、斗羊、翔凤、游麟之状，创自(窦)师纶，至今传之。"窦师纶是初唐派往四川管理制造皇室用物的官员，他创造了对鸡、斗羊等十多种纹样，因窦师纶封爵为"陵阳公"，故时人称这类花纹的瑞锦、宫绫为"陵阳公"样。新疆吐鲁番阿斯塔那唐墓出土的实物纹样与文献中记载的"陵阳公"样基本吻合。

因唐代与外域文化交流频繁，新疆吐鲁番阿斯塔那正处于"丝绸之路"古道上，有学者认为联珠纹是波斯锦纹样的东传。的确，熊头、猪头等以怪兽为主题的联珠装饰图案是受波斯文化影响的，但在我国汉代铜镜、瓦当上就可以找到联珠纹的渊源，所以这种说法未必成立。

这块鹿纹锦覆面以藏青、蓝和棕黄三色织成环状圆圈，共20只联珠纹；中心是只行走的大鹿，形体壮硕，鹿角锋利，颈系飘带，昂首向前，身上有斑状花纹，由藏青、蓝和棕黄三色组成，形象极其生动。

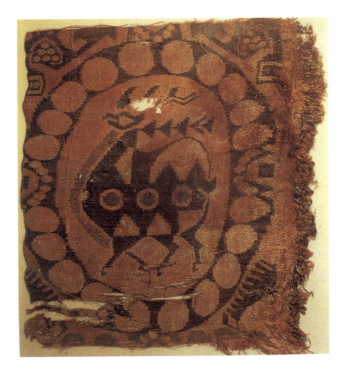

图6-18　联珠鹿纹锦

拓展知识

阿斯塔那唐墓群

新疆吐鲁番阿斯塔那唐墓群是西晋至唐代高昌城居民的公共墓地，位于新疆维吾尔自治区吐鲁番东南约40公里的阿斯塔那及哈拉和卓越附近南邻高昌故城。20世纪初就曾有英国人、俄国人、德国人、日本人在这里进行盗劫。1959年自治区博物馆和考古所先后进行了13次发掘和清理出土了上千件珍贵文物，主要有各种织品、文书、少数民族文字木牌和雕塑及手工艺品。对研究当时新疆的政治、经济、文化的面貌，揭示晋唐时期新疆同内地的密切关系具有重要意义。

2．伊斯兰织毯

伊斯兰织毯，这件织毯为毛织品，纵180厘米，横110厘米，大约生产于16世纪，如

图6-19所示。

织毯和伊斯兰信徒有非常密切的关系。无论在精神生活还是物质生活中,织毯都是他们不可或缺的物品。织毯是伊斯兰信徒宗教感情的寄托,他们每天至少5次做功是在毯子上完成的。有的人视毯子为接近神灵的圣洁的天阶。织毯一般属个人专有,后来甚至出现了一种专供做功的跪毯。图案中部一般留有一个单向尖形空白,指向信徒朝拜的麦加天房。

这件织毯花纹极其繁密,色彩层次非常丰富,有黄、红、绿等多种颜色,构图密不透风,碎小的花纹点缀在主花纹之间,有令人眼花缭乱之感。从某种意义上来说,织毯图案反映了他们理想中的天国,那里鸟语花香、枝繁叶茂、到处绿荫。这一点我们可以在大量的伊斯兰织毯中得到印证。从那热烈、繁丽、精致的装饰上发现与阿拉伯国家真实自然景观有很大的差异。正是对干旱、荒凉、炎热的不满,他们才祈求流水、繁华、绿荫,织毯的色彩也反映了这一点。

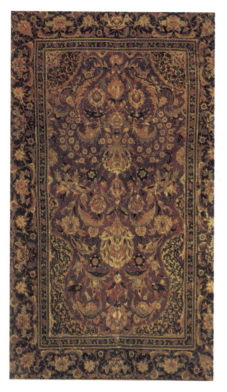

图6-19 伊斯兰织毯

小贴士

织毯作为伊斯兰信徒的必备之物,拥有一张好的织毯是他们的骄傲,甚至成为他们财富和地位的象征。

3.《青碧山水图轴》

《青碧山水图轴》是南宋缂丝名家沈子蕃所制,纵88.4厘米,横37厘米,现收藏于北京故宫博物院,如图6-20所示。沈子蕃多以名人书画为粉本缂制,生动传神。其《梅花寒雀》《秋山诗意》等轴被列为上等珍品。《青碧山水图轴》是其传世作品之一。

缂丝是著名的丝织艺术品,宋以来的著录中,也有写成"克丝""尅丝""刻丝"的。缂丝从质地上分析,既不同于织锦,又不同于刺绣。刺绣是在某一颜色的丝织品上,用绣花针穿针引线,绣出高于丝织品表面的花纹;而缂丝的花纹与底纹完全平齐。虽然缂丝和织锦都是经纬交织出花纹。但织锦表面花纹清楚,反面有浮纬掩盖,花纹杂乱不清,织物厚实;而缂丝用单层平纹组织织花,织物正反两面组织相同,花纹、颜色也完全相同,花纹边界有刻裂现象,织物匀薄。此外,织锦工艺复杂,需要"花本"(由设计花样编成),要"挑花匠""挽花匠""织匠"共同参与;而缂丝不用"花本",主要由织工照着画稿,在很简单的织具上随心所欲地用双手缂织成花纹。缂丝织造时,不像

普通织物那样可以用大梭通幅到头地织造，而是要按花纹轮廓和颜色交接的边界不断换梭，所以只有高度熟练的技巧和艺术造诣兼具的织工才能胜任。

在《青碧山水图轴》中，沈子蕃巧妙地运用了构缂、平缂、长短戗、单子母经等技法，缂织成人物、山水、树木、船只。水中船上仰卧一老者，神情甚是自得。其中，"构缂"是在纹样边缘以另一颜色的丝线构缂出勾边线，使花纹界划清楚。《青碧山水图轴》所有的轮廓勾边线都是用"构缂法"织出的。"平缂"用于所有的平涂色块，"子母经"用于织文字和图章。此外，在山、云、水等处局部还以淡彩渲染，使景物阴阳、远近、层次分明。

这件缂丝运梭如运笔，不失分毫；线条勾勒有力，设色明丽天成。它再现了江南大自然空灵开旷的情趣，又具有笔墨山水画所不能及的工艺质感之美，是沈氏代表作之一。其下方织"子蕃制""沈孳"，左下角钤"张爰""周大文印"，右下角钤"戴植培之鉴赏""黄明四氏家藏"。

二、刺绣

图6-20 《青碧山水图轴》

刺绣，古称针绣，是用绣针引彩线，按设计的花纹在纺织物上刺缀运针，以绣迹构成花纹图案的一种工艺制作。在中国2000多年前的战国时期就有了针法多样、色泽鲜丽的精美绣品。至宋代，随着社会需求量的进一步扩大，不仅有官方开设的"绣院"，其产品专供皇族使用，民间也出现了刺绣行家和绣品市场，平民百姓也能购买各种绣品，用于服饰的装饰，并逐渐形成实用和欣赏两大类。至明、清两代，刺绣这两种功能都得到进一步延续和扩展。实用的更加繁艳多彩，欣赏的更加绘画化，同时还形成了以实用绣为主的"北派"和以画绣为主的"南绣"。派别的出现是刺绣工艺繁荣的标志，其技艺之精巧、花纹之绚丽、风格之多样前所未有。

1. 《龙凤虎纹绣》

《龙凤虎纹绣》，战国中晚期刺绣珍品，于1982年在湖北马山一号楚墓出土。绣衣上图案长29.5厘米、宽21厘米，如图6-21所示。这是那件绣衣的局部。它具有典型的楚国工艺风格，装饰题材富于幻想，重叠缠绕上下穿插，四面延展。

《龙凤虎纹绣》为灰白色罗地，盘曲的龙、飞舞的凤、咆哮的猛虎穿插在画面上，龙凤用褐色和金黄色彩线绣成，线条流畅自然。虎纹尤其突出，用红、黑两色相间绣出。画面有花纹处皆用金线勾勒，色泽华丽。整个图案绣工精细，描绘了一个龙飞凤舞、龙腾虎跃的生动场景，带有楚文化的神奇色彩。

2. 《梅竹鹦鹉图》

宋代刺绣在唐代宫廷绣和日用绣的基础上有了新的发展，除做服饰用品外，也与缂丝一样向欣赏品发展，成为后来的画绣。《梅竹鹦鹉图》，绣高27.7厘米，宽38.3厘米，现收藏于辽宁省博物馆。《梅竹鹦鹉图》是画绣的精品之一，如图6-22所示。

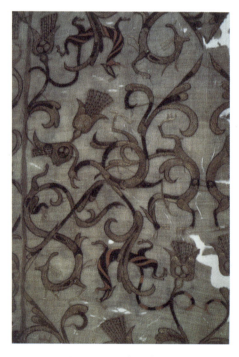

图6-21 《龙凤虎纹绣》

图6-22 《梅竹鹦鹉图》

它可能是以宋人的工笔花鸟画为摹本。橘黄色绢地，绛红色梅枝，一只鸟儿俏立在枝头，正转首观望；枝头的梅花有几朵正含苞待放，少数几朵已悄然盛开；还有几枝竹子，使画面色彩显得颇为丰富。整个画面的视觉中心放在左下角，鹦鹉的存在更活跃了画面气氛。从工艺上来说，绣工精细，晕色和谐，针法丰富多变。

梅花和竹叶用双色套针绣；梅花枝干和鹦鹉尾部以斜平针的齐针绣出，呈现强烈的丝纹质感；鸟眼与花蕾则采用环籽绣针法，如环状的结子，绣纹凸立，画面写实生动。上有清朝"乾隆鉴赏""嘉庆御览之宝""寿华宫鉴藏宝""三希堂鉴玺""继泽堂珍藏"等朱印十一方，更显示了这幅宋绣的珍贵程度。

3.《洗马图》

刺绣是流行于广大民间的一种手工艺品,因多为妇女制作,故古时称"女红"。宋代以刺绣摹制名人书画,把刺绣艺术推到一新阶段,出现了朱克柔、沈子蕃等名家。明中叶上海"顾绣"就是在宋代的基础上发展而来的。《洗马图》,高33.4厘米,宽24.5厘米。《洗马图》就是顾绣名家韩希孟的代表作品,如图6-23所示。

明嘉靖时,进士顾名世居上海露香园,顾氏一家儿代皆善刺绣,称为"顾绣";因其住在露香园,又称"露香园绣"。顾绣自嘉靖时顾名世之长子顾汇海之妻缪氏开端,至顾汇海次子顾寿潜之妻韩希孟时,绣品最为珍贵著名,人称"韩媛绣"。韩希孟熟谙六法,刺绣最精巧,所绣古今名画,称为"画绣"。所绣人物,神采奕奕;所绣山水,能表现水墨韵味;所绣花鸟草虫,栩栩如生。韩氏作品,陈子龙誉为"天孙织锦手出现人间",董其昌惊叹曰:"技至此乎!"(注:陈子龙、董其昌皆为明朝名士。)

图6-23 《洗马图》

《洗马图》选自刺绣册——《宋元名迹册》。此册全部白素绫地,用五彩绒线略加点染彩墨绣成,除《洗马图》外,还有鹿、外补衮图、鹑鸟、山水、花溪渔隐等共八开,每开都有"韩氏女红"朱红绣章,对页有董其昌赞语,册尾有其夫顾寿潜叙述这本册子创作过程的题记。

这幅《洗马图》用细于发的丝线描绘了洗马的情景。她根据画面不同的景物,选用多种色丝,采用了长短线条参差排列、针针相嵌、整齐平铺的"擞和针"为主的多种针法,绣出了原作的笔墨情趣,丰富了物象的质感。在局部山坡上,她还巧妙地加了淡彩晕染,以画补绣,更具神韵。顾氏绣品原多为家藏玩赏,馈赠亲友之用,自顾名世逝世后,顾氏家道中落,生活倚赖女眷刺绣度日,从此顾绣从家庭女红向商品绣过渡。这种以染补绣的方法成为顾绣的特点之一。

顾绣最大的特点是用线代笔,以摹真为能事。据记载,韩氏之摹临宋元名迹,绣作方册,数年苦心经营,在风冥雨晦时不敢从事,只有在风和日丽之时才摄取眼前景色,绣入其中。大画家董其昌对此赞叹不已,说非人力所能成。

拓展知识

董 其 昌

董其昌(1555—1636),字玄宰,号思白,又号香光居士,松江华亭(今上海松江区)人,官至南京礼部尚书,谥文敏,世称"董文敏"。由于生前有许多人为其代笔,董其昌作品流传很多,在明末以书画扬名海内。董其昌学识渊博,精通禅理,是一位集大成的书画家,在中国美术史上具有一定的地位,其《画禅室随笔》是研究中国艺术史的一部极其重要的著作。

第四节　漆器、木器、玉石器、玻璃器欣赏

一、漆器

在人类历史上，中国最早发现和使用天然漆。将彩漆涂在木质器物上，既可以防腐，又可以美化漆器，在战国时期便以它的轻便、坚固、耐酸、防腐等优点而广泛用于日常生活。近年考古发掘出大量功用、形制各异的多彩漆器，至今仍光亮、艳丽。随着瓷器的广泛使用，漆器逐渐发展为专供欣赏的陈设工艺品，调漆工艺应运而生。其工艺流程繁复、精细，呈现出丰腴莹润、华贵典雅之风格。

1. 栀子纹剔红盘

元明清时代，雕漆是中国漆器里声誉最高的品种，其做法是在器胎上髹以数十道乃至上百道色漆，然后在漆地上雕刻图案。因其所髹漆色或髹漆方法不同，雕漆又有剔红、剔黑、剔黄、剔犀等多种，今所见的元代雕漆中，基本是剔红和剔犀两种，其中以剔红最为常见。剔红所髹之漆尽皆红色，雕的图案较复杂。

栀子纹剔红盘，高2.8厘米，直径16.5厘米，现收藏于北京故宫博物院。栀子纹剔红盘是元代著名漆艺人张成的传世作品之一，如图6-24所示。

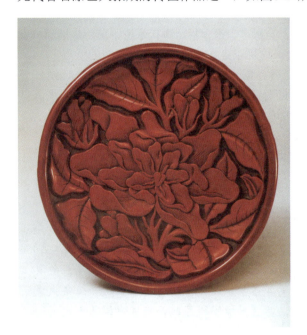

此盘圆形，圈足，黄漆地上髹朱漆约百道。盘正面雕刻盛开的大栀子花一朵，枝繁叶茂，花蕾点缀其间。雕工圆润精细，花瓣、叶片翻卷自如，生机盎然。盘背面雕阴文蔓草纹，足内髹黄褐色漆，针划"张成造"竖行款。

中国雕漆史上，元晚期是顶峰，张成、杨茂是其代表。他们的制作对后世影响很大。张成生活在元末前后，嘉兴西塘杨汇(今浙江嘉兴)人。南宋时，嘉兴已是雕漆的著名产地。《格古要论》载，元朝嘉兴府西塘杨汇是重要的漆艺制作地，"有张成、杨茂者，剔红最多"。他们声名远播。在日本，以张成、杨茂名字各取一字，而称为"堆朱杨成"，沿用至今，成为漆艺专用的姓氏。

图6-24　栀子纹剔红盘

《髹漆录》

《髹漆录》是一部中国现存唯一的古代漆工艺著作。由明代著名漆工黄成所著。全书分"乾""坤"两集,共186条,涉及髹饰历史、工具、原材料、技术、漆器品种、漆工禁忌、仿古和修复等方面,内容极为丰富。

2. 山水人物纹紫砂胎剔红壶

山水人物纹紫砂胎剔红壶,明,时大彬作。明代是紫砂壶创作的极盛时期。紫砂壶所用原料是紫砂泥,色泽紫红,故得其名。紫砂陶不挂釉,充分利用陶泥本色,显其质地美。上面多施以浅刻,以刀代笔,线条自然流畅。

明代紫砂陶获得大发展,名手辈出,其中,时大彬就是一位代表性人物。"千奇万状信手出",他制茶壶富于巧思,为前后名家所不能及;并且善用各色陶土或在陶土中掺杂砂土制作,有"沙粗质古肌理匀"之赞语,颇为当时名家士人所推崇,将雕漆工艺与时大彬造紫砂器相结合,迄今只见此一件。

此壶为紫砂胎,通高13厘米,直径7.6厘米,方形身,曲流环柄,通身髹红漆,如图6-25所示,现收藏于北京故宫博物院。壶身四面开光,其内有山水、人物和乐器等;盖上有莲花形钮,周围饰杂宝纹;肩部饰锦纹地杂宝纹;柄与流上饰云鹤纹;黑漆髹底,漆下隐约有"时大彬造"楷书款。

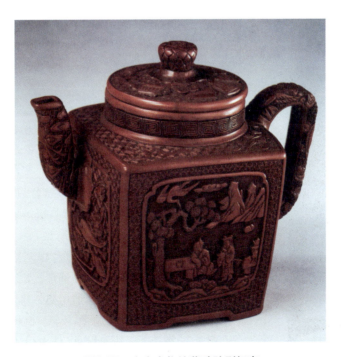

图6-25 山水人物纹紫砂胎剔红壶

拓展知识

紫砂壶

紫砂壶以宜兴所产最有代表性。紫砂壶形制优美,颜色古雅,同时它又是实用品,用以沏茶,茶味特别清香。此外,紫砂壶使用时间越久,器身越有色泽。名家作品价格尤高,后来,明代名家所制紫砂壶已成为各方竞相收藏的对象。明代文人玩壶,被视为"风雅之举"。

二、木器

中国明代的木器家具因其独特的式样和构造方式,被称为"明式家具",在世界家具史上享有盛誉。现在,它们不仅已成为可赏可藏的珍品,而且还为现代家具设计提供了借鉴。

黄花梨浮雕螭纹圈椅

明朝时园林建筑大量兴起,家具作为室内陈设的重要组成部分也相应地发展起来。同时,明初期航海事业发达,我国与东南亚各国交往更加密切,而这个地区是出产优质木材的地方,因此,热带成长的花梨、红木、紫檀等材料得到了充裕的供应。所以,从材料、工艺和功能上来说,明式家具都是值得称道的。

这件黄花梨浮雕螭纹圈椅(明)通高103厘米,座高52厘米,座面63厘米×49.5厘米,现收藏于北京故宫博物院,可说是明式家具中常见的一例,如图6-26所示。

对于这种圈椅,明代或直称之为"圆椅",其后背及扶手一顺而下,柔和且美观大方。就座时,不仅肘部可以倚放,腋下一段臂膀也得以支撑,甚为舒适。圈椅靠背有多种做法,例如,全部光素(即无装饰、素面),或者光素而只刻花纹一窠(即靠背只刻一团花纹),或者有透雕花纹等。该圈椅靠背整板浮雕两螭(小龙),肢尾衍成卷草,左右回旋,生动有致。

此外,从这一圈椅还可看出两点:一是它充分体现了木材的色泽、纹理,不加油漆;二是它采用了明式家具的"攒边"技法。它在四边用45°格角榫攒起来,中心板四周出榫装入四边的通槽,这不仅使木板的结构加固,而且有伸缩余地,同时也可使木板不露截板纹,从而更加美观。此外,有的明式家具还有"搭脑",使头部舒

图6-26 黄花梨浮雕螭纹圈椅

适的"托泥"等部件,更符合人体工学。这一明式家具装饰不多,但做工精巧,造型美观大方,风格典雅,不落俗套,具有很高的艺术格调。

三、玉石器

"美石为玉。"玉的种类很多,大体分为细如凝脂的角闪石和清澈晶莹的辉石两大类。早在7000年前的新石器时代,生活在中国这片土地上的原始先民们就已经将玉石器物作为图腾的标志广泛用于礼仪祭祀,使玉石器具备了象征性功能。商、周以后,大量青铜器的使用更加强了产量稀少、难以加工的玉石器的象征意义。至东周,人们又将质地晶莹、润泽的玉与人的品格联系起来,使它又具备了特殊的人文价值。在其后的数千年间,制玉工艺持续发展,经过历代能工巧匠的精雕细琢,积累了极为丰富的工艺传统,至今不衰。

1. 渎山大玉海

渎山大玉海是元代的大型玉器,高70厘米,口径135～182厘米,重约3500千克,如图6-27所示,现放置在北京市团城玉瓮亭内。据《元史》(卷b)记"渎山大玉海成,敕置广寒殿"。可知此玉海制成后即放置在广寒殿,即元大都宫苑的万岁山,也就是现在北海公园白塔所在的位置。

图6-27 渎山大玉海

该玉器玉质青白中带黑;椭圆形,内空;外部周身雕刻(浮雕)波涛汹涌的大海和浮沉于其中的海龙、海马、海猪、海鹿等,形态各异,生动逼真;内部无纹,内阴刻乾隆皇帝御制诗三首及序,概括了渎山大玉海的形状与经历。其序为"玉有白章,随其形刻为鱼兽出没于波涛之状,大可贮酒三十余石,盖金(朝)元(朝)旧物也。曾置万岁山广寒殿内,后在西华门外真武庙中……命以千金易得,仍置承光殿中"。又据清宫内务府造办处档案记载,玉海曾经历过4次修饰,将原来的纹饰略加修改。渎山大玉海是目前所知最早的一件重达3500公斤的大型玉雕,作于元至元二年(1265),距今已有600余年。它的制作继承和发展了我国琢玉工

艺上"量料取材"和"因材施艺"的传统技巧。渎山大玉海形体厚重古朴，气势雄伟，雕刻纹饰于粗犷豪放中又显细腻精致，具有强烈的神秘感和浪漫色彩，确是划时代的艺术珍品。

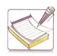 拓展知识

渎山大玉海的两个底座

渎山大玉海的材料应当来自河南南阳的独山，它是现存最大的古代玉容器。从上文叙述可知，这件玉瓮最初是忽必烈的盛酒器，置广寒殿内，经过元、明两代变乱，至清代已遗落在西华门外真武庙，成为道士的菜瓮。乾隆宣帝以重金收回，令古团城承光殿前建玉瓮亭，置其中。不仅自己作序、赋诗镌刻其内壁，还命臣属作诗刻于玉瓮亭石柱上，可见其珍爱至深。由于失落了原底座，特地加配一乳白色玉座。其座遍布细巧工丽的卷云纹，与玉瓮配在一起，风格迥异，对比成趣。令人意外而高兴的是，时至1988年，竟然在北京宣武区法源寺内发现了玉瓮的原配底座，现置该寺毗卢殿前。

2．"春水"玉

"春水(玉)"和"秋山"本源自游牧民族契丹和女真的"四时捺钵"制(契丹语，即春、夏、秋、冬时四处安营扎寨)。契丹和女真属游牧民族，他们一年四季都在追逐水草丰美的地方。建立国家以后，旧俗不改，皇帝仍会带领其重臣和大部分军队去打猎。春天钓鱼、捕天鹅；秋天则捕虎、鹿。鱼和天鹅靠近水边，虎、鹿则在山中才能捕到，名为"春水""秋山"的题材正来源于此。金代时，表现这类的题材大量用于服饰，制作的玉佩数量很多，非常精彩。元代时，"春水"玉仍在制作。

这件玉佩高6.5厘米，宽8厘米，厚2厘米，现收藏于北京故宫博物院，如图6-28所示。其玉料呈青色，椭圆形，正面向外弧状凸出，通体镂空，加以阴线纹浅雕。纹样为一只大雁藏在荷丛中，上面一海冬青正以它为目标俯冲而下。玉背面有一椭圆形的环，环内两侧有横穿的长方孔，用以结系。由此推断，这一玉饰似是腰带或者冠帽的装饰。

图6-28 "春水"玉

海冬青是一种鸟,主要活动于我国黑龙江流域。其体积小,迅疾如电,勇猛异常,机敏,自古以来,深受我国东北各民族喜爱。进行人工驯养后,可用以捕获大雁和天鹅,这一玉饰反映的正是这一情景。这类玉饰在辽、金、元诸代都有发现,这一类文饰据考为"春水"图。

3. 阿育王狮子石柱头

阿育王狮子石柱头,印度,公元前273年。古代印度石工艺历史悠久,在古代印度工艺美术史中占有重要的地位。孔雀王朝阿育王统治时期,石工艺得到进一步发展。

印度的建筑与雕刻艺术的思想基础是印度的佛教教义。宣扬宗教是印度古代王朝的重要政治需要,尤其自公元前273年登基的无忧王(即"阿育王")开始,佛教的作用已超过了历史上任何时期。无忧王通过兴建庙宇来巩固佛教统治。这时,由于印度与域外交往频繁,希腊人与波斯人进入印度从商,他们把新的工艺和技术带入了印度,特别反映在建筑与雕刻上,阿育王狮子石柱头便是其中的代表。

无忧王时代多采用石材,尤其是建筑物的柱子多采用独石或磨光的砂石。这一时代建造了一批镌刻诏令的纪念性石柱,其中最有名的就是雕饰有"四位一体"狮子形象的大石柱。这一件狮子石柱头出土于北方邦萨拉那特,现收藏于萨拉那特博物馆,如图6-29所示。它是以磨光砂石制成的,也是现存这一时代建筑雕刻中保存最完好的一件。

图6-29　阿育王狮子石柱头

柱头最上方雕刻着四只背靠背面朝向四方的雄狮形象,显得威武雄壮、强劲有力;柱头中部是饰带,其上雕刻着浮雕动物像,有一只大象、一匹奔马、一头瘤牛和一只老虎,四只动物之间以象征佛法的宝轮相隔,下一层是钟形倒垂的莲花雕饰。整个柱头华丽而完整,雕刻的各部位打磨得如玉一般润泽。雕刻技艺高超,带有希腊风味装饰特征。

柱头上雕刻的象、马、瘤牛和老虎是印度史前雕刻的传统题材,因为它们是婆罗门教诸神的坐骑,所以西欧学者以往认为它们象征四个方位;而我国学者则认为,这四种兽类代表一种权威与力量,它反映了孔雀王朝时代帝国的强盛。

拓展知识

印度国徽图案

阿育王狮子柱头上的四狮图案和柱顶结构明显受波斯影响,但法轮和莲花又是印度佛教的象征,因此,这个雕刻是印度本土文化与外来文化融合的结果,堪称印度古代雕刻的杰作。这个雕刻形象被视为印度传统文化的象征,今已被用作印度共和国国徽图案。

四、玻璃器

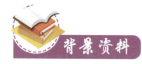

玻璃是由熔融物冷却硬化而成的一种性脆而透明的固体。一般常见的玻璃是以二氧化硅为主要成分的硅酸盐玻璃。在高温熔化状态时，可以用吹、压、拉、铸等多种方法制成生活日用品和装饰陈设工艺品。据说，玻璃的发现和玻璃器的制作是公元前3000年古埃及人创造的一个奇迹。

由于玻璃器皿晶莹剔透、光滑洁净、冷峻而坚固，再加上各种色彩，在光的作用下会产生光怪陆离、变幻莫测的艺术效果，深受人们的喜爱。因此，数千年来，玻璃制品无论在制作技艺还是形式风格上都在不断地翻新，使这一古老的工艺品更加绚丽多彩。

1．万花玻璃盘

在古代罗马工艺美术史中，玻璃制品与银器工艺都占有重要地位。古罗马帝国时期是玻璃制造的黄金时代，当时玻璃的制作十分兴盛，豪华的装饰用品和简单的日用器皿种类齐全，所用的工艺也各不相同。最精彩的例证是文艺复兴时代发现的被称为"万花玻璃"的制品，如这件万花玻璃盘，直径8厘米，现收藏于罗马国立博物馆，如图6-30所示。

图6-30　万花玻璃盘

万花玻璃盘，大约生产于1世纪。其制作工艺如下：将各色玻璃热熔、缠卷成棒，再将棒切断并置于器壁上，于是形成四方连续的纹样，再经热熔处理，使各色之间相互熔合，产生绮丽而灿烂的梦幻效果。其玻璃工艺产品不像银器，以浮雕人像为主题，而是展现抽象的装饰纹样和色彩美感。

与豪华制品的复杂工艺相对，日用品的玻璃器则采用充气法完成，而且几乎皆单色。风格与"万花玻璃"这一类大不相同。

拓展知识

玻璃的起源

玻璃究竟是在何时何地发明的,学术界尚有争议,一般认为是在古代埃及。即公元前1500年左右,古埃及人已完全掌握了玻璃工艺品的制作技能。如现收藏于大英博物馆的《玻璃鱼形器》,便是古埃及的一件玻璃器皿。但也有文献记载说玻璃起源于叙利亚的伯尔斯河口附近。并有故事流传说,腓尼基的商船在海岸做饭时,因找不到支撑大锅的石头,遂在船上拿了一些苏打块代用,然而加热后,苏打上的砂粒熔化并有奇妙的半透明液体流了出来。这便是最初的玻璃。虽然玻璃的起源不会像传说的那么简单,但叙利亚海岸地带确实拥有优质的玻璃砂料,也有过闻名遐迩的玻璃制造中心。

2. 清真寺玻璃油灯

伊斯兰的玻璃制作是从先于它的罗马帝国和萨珊波斯的玻璃制作业的基础上发展起来的,这时的玻璃制作技术已发展到不仅包括用焙烧过的颜料绘画,而且还包括镀金。伊斯兰的玻璃制品款式经常受同时代金属制品款式的影响,其装饰非常有特点,以装饰的精致豪华和质地的优良著称。这反映在大量的玻璃灯具上。

清真寺玻璃油灯,产于14世纪,这些灯具多为清真寺专用的油灯,造型十分独特。这件玻璃油灯出土于西班牙,高26.8厘米,为敞口束腰、大腹小足的形制,线条富于变化,如图6-31所示。器壁通体都以彩绘及镀金进行装饰。纹样以文字纹为主,有时兼以植物形象,精美华丽。这件灯具以蓝色、白色、黄色为主,尤其是蓝色(它也是伊斯兰织毯中常见的颜色),它们形成了图案中的荫凉之地(反映了当地的干旱气候)。伊斯兰灯具的独特风格是其他区域和宗教艺术中难以见到的。

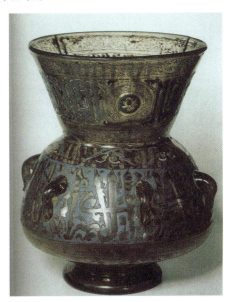

图6-31 清真寺玻璃油灯

 本章小结

　　在古代，工艺美术是指兼具实用价值与审美价值的手工制品。其生产形态等同于手工业，其文化形态则属于实用艺术。根据材质，工艺美术大致可分为陶瓷、金属、织染刺绣、漆木、玉石、玻璃六大类。由于工艺美术与人们的生活密切相关，欣赏不同地区、时代的工艺美术品可以了解当时人们的生活方式、宗教信仰和审美趣味。

 思考题

1. 结合所学内容，找一组工艺美术作品试作分析。
2. 选择两种不同宗教环境下产生的工艺美术作品试作比较和分析。

 学习建议

建议阅读书目：
1. 张夫也. 外国工艺美术史. 北京：中央编译出版社，1999
2. 薄松年. 中国艺术史图集. 上海：上海文艺出版社，2004

第七章

现代设计欣赏

学习要点及目标

- 通过本章学习，了解现代设计的发展历史。
- 通过经典作品赏析，体会设计之美。
- 通过本章学习，提高对设计艺术的理解。

本章导读

现代设计(Modern Design)，从狭义上来讲也被称作工业设计或工业美术，是从传统的工艺美术事业中发展起来的。"它是工业革命后，从包豪斯到现在国际上广泛兴起的一门交叉性应用学科，既区别于手工业品制作，也不同于纯艺术品创作，它是在现代大工业生产基础上产生的工业产品创新的社会实践形态。"现代设计或工业设计是在20世纪中叶迅速发展起来的，它几乎包括了一切现代工业产品的造型设计，涉及范围十分广泛。

从总体上来讲，现代设计或工业设计大致包括三个方面的内容：产品设计(Product Design)、环境设计(Environment Design)和视觉设计(Visual Design)。

第一节 产品设计

背景资料

人类是自然的一部分，因为自然是一切生命存在的基础条件，所以人也不能离开自然而完全独立生存。人类的祖先就是这样作为自然的一部分而生活于自然之中的。自然对于人类的存在来说，是绝对的条件，同时，有时也威胁着人类的生存。为此，人类便开始努力，尽可能逃避不利的自然环境而创造出有利的环境，以便更容易生存。

在历史上，人类以某种目的而在自然中劳动，具有创造的意志，在体外创造出的一切实体，一般把它称为产品设计。人类创造了制服猎取物的武器，创造了保护身体的衣服，创造了满足各种生活所必需的工具。

最初是靠手，不久便借助简单的工具来面对自然。依靠工具进行生产的时代占据人类历史的大部分，所用的材料也往往是原封不动地搬用自然材料。但是，随着时代的发展、技巧的熟练，所使用的材料既有取自自然的，也有人工制造的。

工业革命之后，机械生产的时代开始了。这不仅是为了满足自给自足的生产和狭隘范围集团的要求而生产，而是以广阔的市场为目的。为此，只有靠机械来生产大量产品。在加工技术机械化的同时，随着科学技术的进步，新材料也产生了，过去不存在的各种产品渐渐进入人类的生活之中。

塑料、汽车和电视在现代生活中深深地扎下了根。然而，无论生产方式采用的是手还

是机械,所用的材料无论是自然的还是科学合成的,只要是人类为了生活而创造出的一切实体,都可以叫作产品设计。尽管现代被称为机械的时代、科学的时代,但是不应该否定手工生产和自然材料的意义。

一、产品设计相关知识

1. 产品设计的领域

就一般意义而言,产品设计(Product Design)从家具、餐具和服装等日常生活用品到汽车、飞机和计算机等高新技术产品,都属于产品设计的范畴。它最突出的特点是,将造型艺术与工业产品结合起来,使得工业产品艺术化。产品设计或称作狭义的工业产品设计,其本质是追求功效与审美、功能与形式、技术与艺术的完美统一。

2. 产品设计的方法

所有称为设计的东西与主观的纯粹艺术不同,它必须满足各种各样的条件,只有满足这些条件的造型才是设计。当然,产品设计也不是超出这一范畴的设计。那么,在实际产品设计中所要求的条件是什么?同时,在进行实际产品设计的过程中,必须怎样考虑这些条件呢?

第一,机能——考虑物品应具有的目的。设计产品时,首先必须考虑的是产品所满足的目的,必须在明确认识追求产品应有的状态的基础上再进行具体的设计。

第二,构造、技术和材料方面的考虑。为了满足一定的目的,需要何种构造;为了生产出来,要使用何种技术和材料等,有必要不断地考虑现实的生产情况来做出决定。

第三,考虑物品所使用的场所。因为设计的物品是为了能在人类生活中的某处加以使用并达到一定目的的物品,所以应考虑物与物、人与物以及物与社会的关系,即物的使用是设计方面所必须考虑的。

第四,经济性。能够满足同一机能的产品,其价格以便宜为好。现代生产的物品几乎都是供大多数人使用的批量产品。大量生产优质廉价产品是现代设计出现以来始终不变的原理,为此,必须研究材料的选择、构造的简单化以及减少不必要的劳动等与成本相关联的各种因素。但是,必须考虑在保证质量的前提下尽量降低成本。

第五,形态和审美性。设计中的机能不是仅以物理机能而告终的,即使满足了物理的使用机能,但若做成丑陋的形态,涂上令人讨厌的色彩,那就不能叫作使用方便的设计,也不能说是好的设计。设计中的审美性仅有物理机能是不能使设计成立的,但是没有物理机能的设计也是不能成立的。因为审美性是主观的,所以它随着每个人不同的审美意识而各有差异。然而,在设计中美又具有某种客观性。为广大受众设计大批量生产的制品时,追求这种普遍的、客观的美是十分重要的,不能追求设计人员自以为是的审美意识。

设计中的审美性不是与物理机能相背离而存在的,真正的设计必须是追求审美性和物理机能两者的融合,即必须是追求结合机能美的形态。

二、经典产品设计赏析

1．福特T型车

20世纪初，当大多数人还在使用马车甚至是双腿踏上旅程的时候，亨利·福特和他的福特汽车公司就已经开始了汽车工业的革命。经过反复试验和多年技术经验的积累，终于使汽车从奢侈品变成普通百姓的宠儿。

福特T型车于1908年推出，很快就令千百万美国人着迷。它创造了汽车历史的奇迹，在设计方面有很多创新之处可圈可点，如图7-1所示。

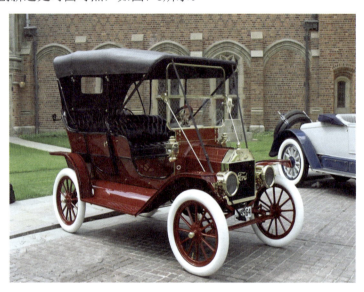

图7-1　福特T型车

首先，外观造型简洁，直线条的设计美观大方，无任何繁复的装饰，整体感觉朴素而令人亲近。这种精简的外观设计给人的第一印象就是价格适中、买得起。

其次，人机工程设计合理，方向盘左置充分考虑驾车人及乘车人的出入方便。福特T型车第一个将发动机汽缸体和曲轴箱做成单一铸件，第一个使用可拿掉的汽缸盖以利检修，第一个大量使用由福特汽车公司自己生产的轻质耐用的钒钢合金。福特T型车灵巧的"行星"齿轮变速器让新手也觉得换挡轻松自如。

最后，集近现代生产体系于一体，大量生产具有可互换性的部件，并采用流水线配线作业。这种理念在美学和实际上都把标准化的理想转变成为消费产品的生产，对于后来的现代主义的设计产生了重大的影响。

诸如此类的创新和改进，加之亨利·福特生产的T型车所固有的价值，使它在世界加快城市化进程之际成为最佳的个人交通工具。

福特T型车具有划时代的意义，正如艾德赛尔·福特二世(亨利·福特的曾孙)所说："我们要庆祝的与其说是一款车，不如说是一种概念，一种为普通百姓提供个人出行工具的概念。我的曾祖父不仅有这样的远见，而且坚持了他的远见。在福特汽车公司的头5年时间里，他就是这么做的，想当年他曾按字母顺序试遍了各种车型，最终找到了苦苦追寻的T型车。之后19年间，他坚持生产高质量低成本汽车的目标，不断改善产品和工艺。"

亨利·福特希望T型车能够让人们买得起，操作简单，结实耐用。他的目标是生产"全球车"。无论从哪个方面来说，他都成功了。

亨利·福特

亨利·福特，美国汽车工程师与企业家，福特汽车公司的建立者。他出生于美国密歇根州韦恩郡的史普林威尔镇，爱尔兰移民后裔，从小就对机械感兴趣。12岁时他花了很多时间建立了一个自己的机械坊，15岁时他亲手造了一台内燃机。1947年逝世于故乡的住宅中，享年83岁。

他是世界上第一位使用流水线大批量生产汽车的人。这种新的生产方式使汽车成为一种大众产品，它不但改革工业生产方式，而且对现代社会和文化都产生了巨大的影响，因此有一些社会理论学家将这一段经济和社会历史称为"福特主义"。

流水线的原则

按照操作程序安排工人和工具，这样，在整个走向成品的过程中，每个部件都将经过尽可能短的距离；运用工作传送带或别的传送工具；运用滑动装配线，需要装配的零件放在最方便的距离处。

以流程为本、保证流程本身的顺畅和效率是其精髓，运用这些原则工人减少了无谓的思考和停留，把动作的复杂性减至最低程度，几乎只用一个动作就能完成一件事情。

工业化大生产的流水线大的效用

工人装配一台飞轮磁石电机曾经需要20分钟，后来工作被分解成29道工序，装配时间最终降低到5分钟，效率提高了4倍；直到1913年10月，装配一台发动机还要10个小时，半年后用传动装配线降低到6个小时。福特公司后来日产量达4000辆，工人还不到5万——如果没有流水线，将不得不雇用20多万人。

2. 贝伦斯的AEG电钟

钟表在欧洲出现较早，但在相当长的一段时间内未能脱离手工作坊，精细而繁复的工艺使其成为艺术品。贝伦斯设计的AEG电钟大胆地抛弃了流行的传统式样，把自己的新思想灌注到设计实践中去，采用新材料与新形式，赋予了钟表新的生命。

作为工业设计师，贝伦斯设计了大量的工业产品，奠定了功能主义设计风格的基础。他把外貌的简洁和功能性作为工业产品的审美理想，AEG电钟便是如此，如图7-2所示。

1910年设计的电钟上看不到任何的伪装与牵强，去掉复杂的装饰，简洁而单纯的几何圆形，饱满有力，极具现代风格。白色表盘上醒目的刻度饰以浓重黑色，凸显其功能作用；表盘内圈以红色数字再次组成圆圈，表示24小时制刻度，充分彰显人性的关怀。红、黑、白三色搭配鲜明而具有视觉冲击力，这是考虑从远处观看的效果。

图7-2 贝伦斯的AEG电钟

贝伦斯的设计体现了他的主张,它强调对造型规律进行数学分析。他拒绝复制历史风格,而在研究植物、花卉的造型和动物界、植物界线条的基础上坚持理性主义美学原则。他的风格接近几何图形,因而易于转向纯工业形式的创作。

贝伦斯还指出,在关于艺术与技术的关系中,与艺术家所坚持的传统相比,技术更能够确定现代风格,同时通过批量生产符合审美要求的消费品可以逐渐改善人们的趣味。技术和文化的结合是文化的新源泉,与其说它服务于生活的审美改造,不如说它服务于全民的社会利益。因此,贝伦斯在考察艺术形式时,力图表明视觉形式对于作为人类文化一部分的物质环境而形成的意义。

 拓展知识

贝 伦 斯

彼得·贝伦斯(1868—1940)是德国现代主义设计的重要奠基人之一,著名建筑师,工业产品设计的先驱,"德国工业同盟"的首席建筑师,被誉为"第一位现代艺术设计师"。

1904年,他参加了德国工业同盟的组织工作;1907年,德国工业同盟在穆特修斯的大力倡导与组织下宣告成立,工业同盟的目的首先是要在各界推广工业设计思想,规劝美术、产业、工艺、贸易各界人士,共同推进"工业产品的优质化",工业同盟的口号就是"优质产品"。1907年,他被聘请担任德国通用电气公司AEG建筑师和设计协调人,开始了他作为工业设计师的职业生涯。这是世界上第一家公司、第一次聘用一位艺

术家来监督整个工业设计,以及让一位艺术家担任董事,并成为艺术设计史上第一个担任工业公司艺术领导职务的人。

他所制定的生产纲领和工业产品样品,一直沿用到20世纪30年代。他还制定了批量生产的技术复杂型产品的艺术设计方法,这些方法后来成为现代艺术设计的职业手段。

贝伦斯还是一位杰出的设计教育家,他担任过迪塞尔多夫实用艺术学校校长、维也纳与柏林普鲁士两地美术学院的建筑系主任。1910年间,沃尔特·格罗皮乌斯、密斯·凡·德·罗和勒·柯布西埃等,都在柏林贝伦斯的办公室工作过,他们后来都成为20世纪伟大的现代建筑师和设计师。所以,他更重要的意义是影响和教育了一批新人,这一批人成为现代含义的工业设计之父,是第一代成熟的工业设计师与现代建筑设计师。

3. 布劳耶的瓦西里椅

瓦西里椅是家具设计上的一次革命,它打破了传统家具设计的理念,秉承包豪斯与工业广泛建立联系的主张,第一次应用新材料——弯曲钢管制作家用家具而名垂史册。

包豪斯校址由魏玛迁至德绍市,校长格罗皮乌斯为诸位老师设计了新住宅,并请23岁的布劳耶为这批住宅设计家具,其中为康定斯基住宅所设计的"瓦西里椅"就是这批家具中的一件。

在这件作品中,布劳耶引入了他在包豪斯所受到的全部影响:其方块的形式来自立体派,交叉的平面构图来自"风格派",暴露在外的复杂的构架则来自结构主义,在此基础上他又引入了最新发明在其设计中充满新意的材料——弯曲钢管,如图7-3所示。

瓦西里椅充分利用了材料的特性,造型轻巧优雅,结构也很简单,成为现代设计的典型代表。布劳耶于1928年曾写道:"我有意识地选择金属来制作这种家具,以创造出现代空间要素的特点……先前椅子中沉重的压缩填料被绷紧的织物和某种轻而富于弹性的管式托架所取代,所用的钢,特别是铝,都是很轻巧的。尽管它们经受了巨大的静态应变,但其轻巧的形状增加了弹性。各种型号都是以同样的标准制造的,基本零件均可方便地拆下互换。"

瓦西里椅在材料质感的选用上也颇为合理,布劳耶意识到钢管这种新材料在心理上给人一种触觉的冷漠感,为了减弱这种感觉,他采用帆布或皮革安放在靠背、座垫和扶手处,这些材料在接触人体时手感更好,这样人体就不会与冷漠的钢管直接接触,在心理上也增强了亲近感。

后来世界许多厂家都生产过瓦西里椅,至今仍以各种变体形式制作着。这件作品对设计界的影响是划时代的,它不仅影响着布劳耶以后的设计作品,而且也影响着成百上千的其他设计师的作品。

图7-3 布劳耶的瓦西里椅

包豪斯

包豪斯是1919年在德国成立的一所设计学院，世界上第一所完全为发展设计教育而建立的学院。

包豪斯是德国魏玛市的"公立包豪斯学校"的简称，后改称"设计学院"，习惯上仍沿称包豪斯。

"包豪斯"一词是由首任校长及创建者格罗皮乌斯生造出来的，是德语Bauhaus的译音，由德语Hausbau(房屋建筑)一词倒置而成。

包豪斯前后经历了以下三个发展阶段。

第一阶段(1919—1925)，魏玛时期。格罗皮乌斯任校长，提出"艺术与技术新统一"的崇高理想，肩负起训练20世纪设计家和建筑师的神圣使命。他广招贤能，聘任艺术家与手工匠师授课，形成艺术教育与手工制作相结合的新型教育制度。

第二阶段(1925—1932)，德绍时期。包豪斯在德国德绍重建，并进行课程改革，实行了设计与制作教学一体化的教学方法，取得了优异成果。1928年，格罗皮乌斯辞去包豪斯校长职务，由建筑系主任汉斯·迈耶继任。这位共产党人出身的建筑师将包豪斯的艺术激进扩大到政治激进，从而使包豪斯面临着越来越大的政治压力。最后，迈耶本人也不得不于1930年辞职离任，由密斯·凡·德·罗继任。

第三阶段(1932—1933)，柏林时期。密斯·凡·德·罗将学校迁至柏林的一座废弃的办公楼中，试图重整旗鼓，由于包豪斯精神为德国纳粹所不容，因此于1933年8月宣布包豪斯永久关闭。同年11月包豪斯被封闭，不得不结束其14年的发展历程。

在设计理论上，包豪斯提出了3个基本观点：①艺术与技术的新统一；②设计的目的是人而不是产品；③设计必须遵循自然与客观的法则来进行。这些观点对于工业设计的发展起到了积极的作用，使现代设计逐步由理想主义走向现实主义，即用理性的、科学的思想来代替艺术上的自我表现和浪漫主义。包豪斯的历程就是现代设计诞生的历程，也是在艺术和机械技术这两个相去甚远的门类之间搭建桥梁的历程。无论是在建筑学、美术学还是工业设计，包豪斯都占有主导地位，它是当之无愧的现代设计的摇篮。

4．里特维德的红蓝椅

红蓝椅是一把不适合人坐的椅子，但却成为现代主义在形式探索上的一个非常重要的里程碑式的作品，它对整个现代主义设计运动产生了深刻的影响。

设计者荷兰风格派成员里特维德将风格派艺术从平面延伸到立体空间，设计了这把红蓝椅，它是蒙德里安的作品《红黄蓝相间》的立体版。蒙德里安的作品主张利用处于不均衡格子中的色彩关系达到视觉平衡。里特维德则在他的作品中实现了这种主张的立体化，如图7-4所示。

这把椅子全部为木结构，由13根木条互相垂直，形成椅子的空间结构，摆脱了传统椅子的造型，非常节省空间。各结构间用螺丝紧固，而没有采用传统的榫接方式，以防有损于结

构。椅子最初被涂以灰、黑色，后来，里特维德通过使用单纯明亮的色彩来强化结构，使其完全不加掩饰。红色的靠背和蓝色的座垫，将手和椅腿仍保持黑色，用少量的黄色来强化端面。

从功能上来说，红蓝椅是不舒服的，但是它以其完美和简洁的物质形态证明了产品的最终形式取决于结构。设计师可以给功能赋予诗意的境界，这是对工业美学的阐释，表达了深刻的设计观念。正如里特维德所言，"结构应服务于构件间的协调，以保证各个构件的独立与完整。这样，整体就可以自由和清晰地竖立在空间中，形式就能从材料中抽象出来"。里特维德在这一设计中创造的空间结构可以说是一种开放性的结构，这种开放性指向了一种"总体性"，一种抽离了材料的形式上的整体性。

里特维德的红蓝椅所应用的标准化的构件，为日后批量生产家具提供了潜在的可能性。它与众不同的现代形式，终于摆脱了传统家具风格的

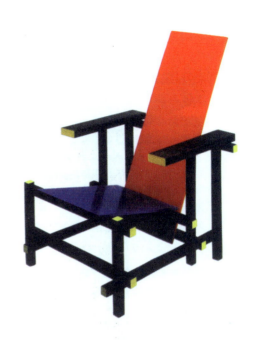

图7-4　里特维德的红蓝椅

影响，成为独立的现代主义趋势的预言。它集中体现了风格派哲学精神和美学追求，因此，可以说红蓝椅是现代主义在形式探索上的一个重要的里程碑式的作品，对现代主义设计运动的影响是深远而有意义的。

 拓展知识

风　格　派

第一次世界大战期间，荷兰作为中立国而与卷入战争的其他国家在政治上和文化上相互隔离。在极少受到外来影响的情况下，一些接受了野兽主义、立体主义和未来主义等现代观念启迪的艺术家们开始在荷兰本土努力探索前卫艺术的发展之路，并且取得了卓尔不凡的独特成就，形成著名的风格派，其成员包括一些画家、设计家和建筑师，并于1918—1928年间组织起来，主要发起者为杜斯博格，重要代表人物有蒙德里安、凡·杜斯堡、里特维德等。风格派作为一个运动，广泛涉及绘画、雕塑、设计和建筑等诸多领域，其影响是全方位的。

该运动提倡采用最简单的结构元素，以形成基本设计语汇，从而使设计因其内在的可认可性在全世界找到共同语言。风格派一个共同的主张即绝对抽象的原则，他们主张艺术应脱离于自然而取得独立，艺术家只有用几何形象的组合和构图来表现宇宙根本的和谐法则才是最重要的。因此，对和谐的追求与表现是风格派艺术设计师们的共同目标。

5. 汉宁森的"PH"灯具

电灯的发明为人们的生活提供了便利，灯具设计则在为人们提供物质享用的同时也具备了精神性的审美享受。丹麦设计师汉宁森设计的具有典型的斯堪的纳维亚设计风格的"PH"灯具就充分体现了艺术设计的根本原则：科学技术与艺术的完美统一。PH系列灯具具有极高的美学质量，如图7-5所示。

图7-5 汉宁森的"PH"灯具

PH灯的设计原则是依据照明的科学原理，而不是由于附加的装饰，因而使用效果非常好。这正体现了斯堪的纳维亚工业设计的特色，诠释"以人为本"的设计思想。它的重要特征是：①所有的光线必须经过一次反射才能达到工作面，以获得柔和、均匀的照明效果，避免清晰的阴影；②无论从哪个角度均不能看到光源，以免眩光刺激眼睛；③对白炽灯光谱进行补偿，以获得适宜的光色；④减弱灯罩边沿的亮度，并允许部分光线溢出，以防止灯具与黑暗背景形成过大反差，造成眼睛不适。"PH"灯具的优美造型正是这些特点的直接反映。

灯罩造型优美典雅，富有诗意，流畅飘逸的线条、错综而简洁的变化、柔和而丰富的光色使整个设计洋溢出浓郁的艺术气息。同时，其造型设计也着重考虑了生产的因素，选择了比较经济的材料，从而使它们有利于进行批量生产。

在1925年的巴黎国际博览会上，"PH"灯具的设计便作为与著名建筑师勒·柯布西耶的世纪性建筑"新精神馆"齐名的杰出设计而获得了金牌，并且至今仍是国际市场上的畅销产品。

"PH"灯具的成功反映了这样一个事实，艺术与科学从分离到靠近进而实现优势互补，不仅是时代的需要，也是两个学科各自发展的需要。对于以现代科技为依托的设计来说，其中的意义显而易见。科学不仅极大地拓宽了设计师的视野和想象空间，也从本质上为设计的实现奠定了物质基础。

艺术与科学并非不可调和,而是大有潜力的。同时,只有勇于吸收对方的优势,加以合理地消化和吸收,才能创造出真正意义上的经典设计。

斯堪的纳维亚风格

斯堪的纳维亚风格形成于两次世界大战之间,取得了令世人瞩目的成就,影响十分广泛。这种风格与艺术装饰风格、流线型风格等追求时髦和商业价值的形式主义不同,它不是一种流行的时尚,而是以特定文化背景为基础的设计态度的一贯体现。斯堪的纳维亚地区各个国家的具体条件不尽相同,因而在设计上也有所差异,形成了"瑞典现代风格"和"丹麦现代风格"等流派。

但总体来说,斯堪的纳维亚地区各个国家的设计风格有着强烈的共性,它体现了斯堪的纳维亚地区各个国家多样化的文化、政治、语言和传统的融合,以及对于形式和装饰的克制、对于传统的尊重、在形式与功能上的一致、对于自然材料的欣赏等。斯堪的纳维亚风格是一种现代风格,它将现代主义设计思想与传统的设计文化相结合,既注意产品的实用功能,又强调设计中的人文因素,避免过于刻板和严酷的几何形式,从而产生了一种富于"人情味"的现代美学,因而受到人们的普遍欢迎。宜家家具就属此风格。

6. 超前时尚的苹果iMac设计

苹果公司iMac电脑的问世让世界大吃一惊,"主机不见了,这还是电脑吗?它真可爱!我想拥有它……"这是人们见到它的第一反应。的确,iMac电脑的到来确实不同凡响,它在设计界掀起了一股巨浪,标志着一个新时代传奇的开始。iMac电脑在设计方面带给人们许多新的启示,如图7-6所示。

图7-6　iMac电脑

第一,从设计形态学来看,一体化的整机设计是前所未有的,这是第一个亮点。主机与显示器合二为一,具有独创性与超前性,给电脑业和设计界带来的影响是巨大的。其外部造型大面积使用弧面造型,犹如可爱的宠物鱼,内部的电路结构在半透明的外壳下隐约可见,这是第二个亮点。鼠标的形态设计也突破以往的造型,半透明圆形鼠标令人爱不释手。因此,从设计形态上来讲,iMac可称得上是一件精美的艺术品。

第二,从色彩设计上来看,设计者充分考虑到消费者个人的情感、喜好和观念。iMac电脑的色彩与具体的形相结合,个性色彩强烈,符合时代的需求,具有极强的感情色彩和表现特征,具有强大的精神影响。阿恩海姆在《艺术与视知觉》一书中说:"色彩能够表现感情,这是一个无可辩驳的事实。"因而"色彩是一般审美中最普遍的形式",色彩成为设计人性化表达的重要因素。iMac电脑的色彩设计脱离了传统的理性限制,告诉人们电脑等高科技产品也可以是彩色的、个性化的、五彩斑斓的。

第三,从设计心理学角度来看,iMac电脑满足深层次的精神文化需求。科技的发展使电脑具有更多更微妙的功能和更复杂的操作程序,如何使产品更易于操作和被消费者认同是20世纪80年代以来设计师们所面临的课题。iMac电脑的设计创意直指消费者心理,富有人情味的、极具审美情调的设计,让人有种情人重逢的感受,倍感亲切。正如设计师卡里姆所说:"你待在计算机屏幕前的时间越长,你的咖啡杯的外观就显得越重要。"高科技产品不应该是冷漠和令人生畏的,它更应该是亲切的、易操作的、对人性充满关爱的。

第四,从制造工艺角度上来看,iMac电脑的设计虽新,却没有为生产制造障碍,完全符合生产的要求,不会付出高昂的成本,没有让消费者因为价格问题而望而却步。

第五,从时代生活方式上来看,iMac电脑成功地提高了数字化产品与人的亲和力。iMac电脑精美的外形和合理的人机界面设计,使用户面对电脑这一高科技产品的使用不再那么陌生和恐惧。iMac电脑的界面设计开创了软件操作人性化的先河。淡雅的色调、简洁明了的可视化界面以及易上手的可操作性都是非常科学和富有人情味的。

第二节 环境设计

环境设计,是一个尚在发展中的学科,目前还没有形成完整的理论体系。关于它的学科对象研究、设计的理论范畴、工作范围以及定义的界定等,学术界都没有比较统一的认识和说法,因此,这门学科的面貌比较模糊,人们通常难以区分它和现有的城市设计、景观设计、建筑设计和室内设计等专业的异同。本书在这里仅就其相关知识作一简要介绍。

一、如何理解环境设计

本书所指的"环境"是指人们赖以生活和居住的环境。因此,环境设计关注的是人的活动环境场所的组织、布局、结构、功能和审美,以及这些场所为人使用和被人体验的方式,其目的是提高人类居住环境的质量。经过规划的人居环境往往组织规范空间、体量、表面和

实体，它们的材料、色彩和质感，以及自然方面的要素(如光与影，水和空气、植物)或抽象要素(如空间等级、比例、尺度)等，以获得令人愉悦的美感。许多环境设计作品还同时具有社会、文化的象征意义。简而言之，环境设计是针对人居环境的规划、设计、管理、保护和更新的艺术。

二、环境设计的范畴

环境设计的范畴有广义与狭义之分。从广义上来讲，环境设计的范畴很广，从国土设计、城镇规划、城市设计、景观设计到建筑设计、室内设计等，都可包含在广义的环境(艺术)设计中。狭义上的环境设计多指针对建筑室内外环境所作的设计。

张绮曼教授对环境设计的解释是："一门新兴的建立在现代环境科学基础之上的综合性学科，是有功能的空间艺术设计"，"环境设计对外部空间环境进行规划、整理及再创造，对建筑提供的内部室内空间进行再创造，专业内容涵括了城市规划建筑设计、园林广场设计、景观艺术、壁画、雕塑艺术品的配置、室内设计以及各类公共设施的设计"。

三、环境设计的原则

当代人们对环境的关注超越了以往任何一个时代，它与人类的生存密切相关。世界上的设计工作者对环境设计进行了不断的追求与探索，发现环境设计无论大小还是类型或风格，具体的设计都应遵循以下几个基本原则。

1. 整体性原则

环境设计的整体原则包含以下两个方面的含义。

第一，环境设计在设计的全过程中应尽可能满足多级环境以及环境中人与物协调的原则。设计的对象不论是哪一类型的空间，都不是孤立存在的，而是有与其相关的上下级环境，建筑内外、环境定位、地域发展规划等内容，在设计过程中应给予全盘考虑。

第二，环境设计的内容应当是对具体环境设计对象进行整体性的规划。作为综合性的设计计划，设计者应对环境设计的进行方式和发展过程有深厚而全面的认知，对空间应提供给使用者的功能与服务、相关的设备与工艺以及可能的社会影响等做充分的考量，并在设计过程中综合体现。

2. 需求满足原则

遵循需求满足这一原则主要包含以下三个方面的具体内容。

第一，设计必须满足使用者使用空间的各种物质需求。空间的存在是为使用者提供各种特定"用途"的。设计者选用的材料、技术和结构构造等都是为这些"用途"服务的。

第二，设计应当物化空间的认知功能。空间具备向使用者传递信息的精神功能。室内空间所具备的形式因素，无论是形体、色彩和材质，还是空间本身，甚至包括温度、气味，都在不断地向身处其中的人传递信息。这包括向人指示空间所具备的功能和特征以及向人传达空间内涵的象征性这两个方面的内容。良好的认知功能可以提供空间的安全感，为人与人交流、人与物交流提供平台，甚至满足人的自尊需求。

第三，设计应当完成空间的审美功能。审美是人的一种高级的生存需要，审美与生活原本就是不可分割的，环境产生的同时就应具有审美功能。事实上，大多数环境设计完成其审美功能时，应当唤起人的健康的、和谐的美感情趣。

3．附加价值原则

环境设计的价值内涵十分丰富，在这里强调的是实现实用功能以外的附加价值。环境参与人们的生活，在使用过程中产生其固有的基本价值，除此以外，环境还有以情感认同、文化提升、优化生活品质、创造审美经验等为内容的额外价值的创造与发挥。环境设计要尽可能创造高的附加值，增加作品的人文价值和社会影响。

四、鸟巢、水立方彰显环境设计之本

国家体育场(鸟巢)与国家游泳中心(水立方)集科学、艺术、环保、人文关怀于一体，彰显环境设计之本。

二者从整体设计风格上来讲，遥相呼应、相得益彰，其创意理念源自中国的传统文化，"水立方"与圆形的"鸟巢"——国家体育场相互呼应，对应了传统文化中"天圆地方"的思想。

方形是中国古代城市建筑最基本的形态，它体现的是中国文化中以纲常伦理为代表的社会生活规则。水立方采用的外观造型传承祖先的设计思想和文化传统，高科技材料的应用则赋予了它新时代的意义，如图7-7所示。"方盒子"包裹上了一层建筑外皮，上面布满了酷似水分子结构的几何形状，表面覆盖的ETFE膜又赋予了建筑冰晶状的外貌，使其具有独特的视觉效果和感受，轮廓和外观变得柔和，水的神韵在建筑中得到了完美的体现。

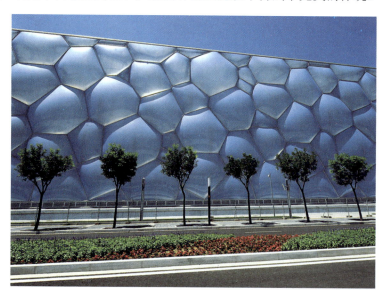

图7-7　国家游泳中心(水立方)

"鸟巢"的设计简洁古朴。体育场的外观是纯粹的钢架结构，立面与结构是同一的。各个结构元素之间相互支撑，汇聚成网格状，就像编织一样，将建筑物的立面、楼梯、碗状看台和屋顶融合为一个整体。如同鸟儿会在它们树枝编织的鸟巢中加一些软充填物一样，为了

使屋顶防水，体育场结构间的空隙被透光的膜填充，使体育场的通透性非常好。

基座与体育场的几何体合二为一，如同树根与树。行人走在平缓的格网状石板步道上，步道延续了体育场的结构肌理。"鸟巢"与"水立方"共同构筑了一道亮丽的风景，正所谓"无规矩不成方圆"。国家体育场(鸟巢)如图7-8所示。

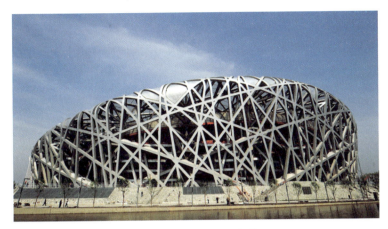

图7-8　国家体育场(鸟巢)

"以人为本、可持续发展"的世界性主题，在这两座建筑中也体现得淋漓尽致。所有建筑材料均符合环保要求，人性化的设计更为突出。"鸟巢"开放式的建筑外立面使体育场自然通风，体育场内部均匀的碗状结构形体能调动观众的兴奋情绪，并使运动员超水平发挥；创造连贯一致的外表使座席的干扰被控制到最小；声学吊顶将结构遮掩，使得观众和场地上的活动成为注意焦点，如图7-9所示。

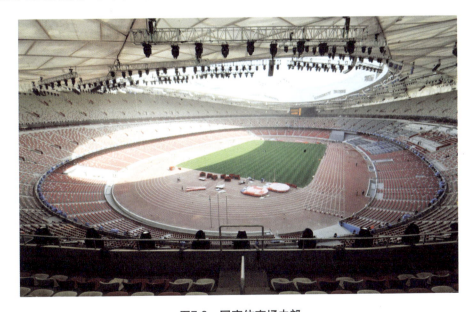

图7-9　国家体育场内部

"水立方"的设计也有其独到之处。在"水立方"总共8万平方米的建筑面积中，其中3万平方米的屋顶将使雨水的收集率达到100%，而这些雨水量相当于100户居民1年的用水

量；在光的利用方面，由于"水立方"采用了特殊的膜材料和相应的技术，使得该场馆每天能够利用自然光的时间达到了9.9小时，1年下来，8万平方米的"水立方"将节约大量的电力资源；"水立方"在细节设计方面，充分考虑了运动员和观众需求，体现了北京奥运会"绿色奥运、科技奥运、人文奥运"的三大理念。游泳池的水温及其所在厅的温度没有太大的差异，为运动员稳定发挥创造了良好的条件。

"鸟巢"与"水立方"矗立在奥林匹克公园，形成天与地、水与火、放射与内敛、震撼与诗意、强烈的性格与可变的情绪之间的对话，在中国环境设计史上写下了辉煌的一笔。

第三节 视觉设计

背景资料

视觉设计，是指人们为了传递信息或使用标记所进行的视觉形象设计。从狭义上来讲，视觉设计又被称作平面设计。视觉设计范围十分广泛，其中包括装帧设计、印刷设计、包装设计、展示陈列设计、视觉形象设计和广告设计等。尤其是随着现代科技的发展，视觉设计已经不再局限于平面设计，而是充分调动了光、色、文字、图形、运动等多种手段，扩展到电视、计算机等领域。正如英国皇家艺术学院的彼得·多默博士所指出的："自从1945年以来，平面设计领域已经扩宽而且发生了变化。它的产品已经彻底改变了西方及西方型文化的每一个人的精神生活和想象力。科技媒介的参与和增多使平面设计产生了更有力的影响。当代电视和电影的广告片成为紧凑编辑而成的视觉戏剧，这些戏剧能在45秒内用暗示和直接叙述的方式传达出一个故事。消费者的成熟意味着：走在大街上的人都变成了熟练处理视觉隐喻和平面双关语的能手，并且遍及广播、新闻印刷品、杂志和广告媒体中。"

一、视觉设计相关知识

1．视觉设计的分类

视觉设计可以认为是借助视觉记号的传达信息的设计。当然，信息中不仅是视觉性的，也有触觉性和听觉性的信息，但这里只限于借助视觉记号的信息。

视觉设计依据其传达机能可分为指示性的、说明性的、象征性的和记录性的。

2．可视性与视觉设计

视觉设计是以形象的视觉特性进行传达为目的的设计，因此有必要使眼所看到的形视觉化以及让所有的人都能共同地容易理解视觉化了的形象。这对设计的作品来说是极为重要的问题。

（1）视觉具有将形态和意思简洁化的倾向。人类的视知觉中有将暧昧的形和色朝着均齐简练的形并将复杂的东西还原成简洁的东西这种倾向。

（2）错觉造成的可视性障碍及其利用。由于图形的相互关系和框架的变化等，我们正常的可视性常常受到阻碍，这种现象叫作幻觉，或叫作错觉。错觉虽然妨碍正确的外观，但若

将其加以利用也可以创作出优秀的作品。

(3) 提高注目性的要素。视觉设计中的首要条件是引人注目。在许多视觉情报错综复杂的现代社会，接受者必然要选择信息。为此，要求研究提高发出信息方面的媒介物的注目率。例如，大小、运动、位置、重复、形态与色彩的对比等，都可提高注目性。

(4) 有效利用空白。在视觉设计中，内容丰富的认为容易安排，但常常适得其反。要尽可能舍去不需要的内容，有效地利用空白可以提高注目率。

(5) 运用有名的美人明星、演员、政治家以及性感的要素。

(6) 使用易注目的文稿。

二、经典视觉设计赏析

1．IBM视觉形象设计

第二次世界大战结束后，批量生产逐渐集中于少数大公司，产品呈同质化趋势，企业间的竞争加剧，在这种情况下，突出整个企业而不是单个产品的形象就更为重要。因此，公司识别计划备受重视，得到了很大的发展。不少公司都建立了自己的识别体系并取得了显著成效，美国国际商业机器公司(International Business Machines Corporation，IBM)就是一个典型的例子。

IBM在20世纪50年代初虽已颇具规模，但并没有完整的设计政策，所以在设计上表现混乱，无法在国际市场上竞争。

1956年，在IBM公司总经理小托马斯·华生的支持下，著名设计师诺伊斯吸取成功企业的经验，制订了IBM公司的识别计划，以适应公司业务不断扩大的需要。著名平面设计师保罗·兰德为IBM重新设计了标志。

保罗·兰德深受建筑美学和欧洲的字体艺术影响，其作品洋溢着智慧、简洁和包豪斯式的问题解决方法。IBM的标志设计便是如此，有着建筑般的机能性和新字体艺术的易读性与利落线条，如图7-10所示。

图7-10　IBM企业标志

他把IBM公司(International Business Machines Corporation)难以记住的名称，缩写为IBM，并设计出一直沿用至今的企业标志——IBM黑体字。该标志具有强烈的视觉冲击力和理性美，易认、易读、易写。

1976年，保罗·兰德又为IBM公司设计了8条与13条纹两种变体标志，并选定标准色为蓝色。标志风格突出了尖锐的棱角和以立方体为基础的几何形，外观整齐划一；在色彩上则采用素洁的冷色。通过这些设计因素体现出商业界的冷漠、秩序和效率，获得了有个性的造型特征。

后来，IBM公司利用一切可以利用的项目，传达IBM的优点和特色，并用在与公司有关的一切物体上。IBM从单一识别功能，发展到集代表性、说明性和象征性等多种功能，鲜明地体现了IBM的经营哲学、品质和时代感。它是当今世界前卫、科技和智慧的代名词，是美国国民的共有财产。

IBM的成功促进了公司识别计划的进一步普及，不少设计师纷纷将工作重点转向公司识别上，客观上促进了CI设计的发展。

 拓展知识

保罗·兰德

保罗·兰德(1914—1996年)，美国乃至世界上最杰出的图形设计师、思想家及设计教育家之一，受聘为许多美国著名大公司和机构的设计师或担任设计顾问，其中包括美国广播公司、IBM公司、西屋电气公司、NEXT电脑公司、UPS快递公司、耶鲁大学等。他为这些公司和机构所设计的企业标志，已成为家喻户晓的经典之作。

半个多世纪以来，他在视觉设计方面的建树和前卫精神对整个图形设计领域而言，影响巨大而深远。他将由包豪斯倡导的现代艺术及设计理想和美学原则，切实应用到为商业服务的实用美术中来。兰德的设计实践领域极广，包括广告、杂志的艺术设计、书籍装帧及插图、字体设计、包装设计等。其著的《关于设计的思考》《设计与本能》和《保罗兰得集》等书的知名度丝毫不亚于他的设计、绘画和摄影作品。他的作品曾被欧美和日本的多家博物馆收藏。

2. 福田繁雄与他的错视作品

优秀的设计不需要过多的语言，简洁明了的图形就能告诉观者一切，日本视觉设计大师福田繁雄的作品就是如此，他的作品《1945年的胜利》单纯明了地阐明了深刻的哲理，如图7-11所示。

图7-11 《1945年的胜利》

这幅招贴在图形和色彩的应用上精妙而富有寓意，炮筒与射向炮膛的炮弹这一有悖常理的错视构成点明了作品的主题，发动战争者既伤害了世界，同时也伤害了自己，其下场是自食其果。黄与黑的色彩对比及其强烈的视觉冲击力，警示的内涵不言而喻。

整幅作品没有过多的文字解释，只附上了"VICTORY"的字样，起到画龙点睛的作用。这正印证了德国当代国际著名视觉设计大师霍尔戈·马蒂斯的话："一幅好的招贴应该是靠图形语言说话而不是靠文字注解。"

福田繁雄的作品与众不同的地方在于，他对错视原理的精到掌握和应用。他善于运用图底关系、矛盾空间等错视原理，使其作品大放光彩。正如他自己所说的："我的作品，无论是平面的，还是立体作品的创作核心，都是围绕着以视觉感官的问题为前提来进行思考。"

他的另一著名作品《贝多芬第九交响曲》海报系列(1985—2001)被誉为图形设计的经典,如图7-12所示。

在这一系列作品中,福田繁雄以贝多芬头像作为基本形态,对人物的发部进行元素的置换。从一定距离观察这些作品,可以辨识出海报中的人物形象。但是当我们仔细观察人物的发部时,它又是由不同的图形元素组成。鸟、音符、天使等并不相关的图形元素,都被他运用到这一系列海报中,丰富了同一主题海报的内涵,同时充满趣味性,更体现出设计者丰富的想象力。

在福田繁雄的视觉世界里,他将不可能的空间与事物进行巧妙的组合达到视觉上的新知,在合理与不合理之间构筑一道奇异的风景,在看似荒谬的视觉形象中透出一种理性的内涵和深刻的哲理,他无愧"平面设计教父"的称谓。

图7-12 《贝多芬第九交响曲》海报系列

拓展知识

福田繁雄简介

福田繁雄是世界三大平面设计师之一,他的设计理念及设计作品享誉世界,对20世纪后半叶的设计界产生了深远的影响,在现行的每一平面设计教材中几乎都能发现他的作品。

福田繁雄的设计作品在美国、欧洲及日本等地广为展出,荣获多种褒奖,成为国际上最引人注目、最具有个性特征的平面设计家。福田的每一种新观念都是他不断探索、尝试不同可能性的方法的结晶。他总是弃旧图新,并系统地将各种创意、革新加以融会贯通。每一批作品都反映出他主观想象力的飞跃以及他控制和营造作品的匠心。

3. 绝对伏特加的视觉盛宴

绝对伏特加酒系列广告堪称广告设计的视觉盛宴,每一幅广告的推出都令人眼前一亮,以瓶身造型作为广告创作的基础和源泉,无论广告以何种形式出现,"ABSOLUT"酒瓶永远是主角,永远是宣传的载体,并且结合自然物象的特点,达到其完美的创意。

绝对伏特加的系列招贴已经不仅是广告,它也是一种文化,是精美的视觉艺术品。它的内容涉及服装、电影、音乐、摄影、工业产品、文学、时事新闻等各个领域,同时又将此造型元素跟销售国文化之间相联系,创造出了很多既突出这些国家地方特色的建筑、特产等特有的文化,又使绝对伏特加的瓶子外形与其巧妙融为一体的经典之作。

《绝对的维也纳》,如图7-13所示。维也纳是世界公认的音乐之都,音乐是这个城市的

精髓，贝多芬、莫扎特、小施特劳斯等著名的音乐大师都与维也纳有密切的联系。本质上，将一切音乐化正是维也纳的灵魂。所以，当乐谱中映现出绝对伏特加酒时，这已经是再自然不过的事情，何况美妙的音乐与酒的迷醉也有一层相似的美妙联系。

《绝对的布鲁塞尔》，如图7-14所示。"布鲁塞尔第一公民"被替换成伏特加酒瓶，置换的巧妙技法应用让人情不自禁地把民族英雄的崇高形象同伏特加酒在本国市场所处的重要位置做联想，从而奠定在受众心中的地位。

图7-13 《绝对的维也纳》

图7-14 《绝对的布鲁塞尔》

此幅招贴的亮眼之处在于酒瓶的喷水构想，既保留了原作中小孩撒尿的场景画面，又赋予了酒广告更多幽默感的视觉形式，同时又使整个画面富有动感，以向外喷洒源源不断的绝对佳酿来抓住消费者的视线。

 拓展知识

布鲁塞尔第一公民

12世纪，布鲁塞尔遭受外敌入侵，城市即将在爆炸声中毁于一旦，一个叫作于连的小孩半夜起来尿尿，看到旁边房子伸出一条燃烧着的导火索，小孩情急之下灵机一动，用尿将导火索浇灭，由此挽救了布鲁塞尔，他也自然地成了"布鲁塞尔的第一公民"。

青铜小于连像建于1620年，出自比利时雕刻艺术家杰罗姆·杜凯斯诺依之手，深受人们的喜爱。

《绝对的北京》，如图7-15所示。京剧艺术是中国传统文化中的一个典型代表，脸谱是京剧的精髓，颜色的不同决定了人物性格的趋向，成为能代表善、恶、美、丑的符号深埋于国

人心中。红色脸象征忠勇之士，在国人心目中占有特殊的地位。伏特加酒瓶外形不仅体现在中国京剧脸谱中的形式上，更是要从这种形式中来达到获得大家认可的目的，就如同京剧脸谱深受人们的喜爱一样，同时也隐喻此种酒是忠义之人的选择。

《绝对的悉尼》，如图7-16所示。这幅招贴没有采用人们所熟知的悉尼歌剧院为素材，阐释了悉尼的另一风貌——迷人的海滩和闲暇的生活，留在沙滩上的脚印和海水到达沙滩上的轮廓线隐现着伏特加酒瓶的形态，轻描淡写似的手法延伸着风光的诗意与浪漫的情怀，取法自然之妙不禁让人叫绝。

图7-15　《绝对的北京》

图7-16　《绝对的悉尼》

《绝对的布鲁克林》，如图7-17所示。美国布鲁克林大桥是纽约市的著名地标，是第一座横跨曼克顿市和布鲁克林区的老建筑，它是城市文化的一部分，有着深刻的历史意义和现实意义。中间两个拱形的桥洞被伏特加酒瓶置换，给观者留下能与天际接壤的画面印象，体现广告创意的切入点是伏特加酒也能像布鲁克林大桥一样能改善人们的生活，提高生活品质，从而给观者一个遐想的空间：尽情地品味伏特加，尽情地提高生活的品位。

布鲁克林大桥简介

纽约的布鲁克林大桥横跨纽约东河，连接着布鲁克林区和曼哈顿岛，1883年5月24日正式交付使用。大桥全长1834米，桥身由上万根钢索吊离水面41米，是当年世界上最长的悬索桥，也是世界上首次以钢材建造的大桥，落成时被认为是继世界古代七大奇迹之后的第八大奇迹，被誉为工业革命时代全世界七个划时代的建筑工程奇迹之一。

在为这座大桥庆祝百年华诞的时候，美国曾发行1枚20美分面值的邮票来纪念，展现了大桥的雄姿和风采。美国近代诗人哈特·克雷恩还专门为它写过一首长诗，诗名就叫《桥》。

大桥从1869年开工，到1883年竣工，前后长达14年，投入了2500万美元的资金，设计师约翰·罗夫林与20名建筑工人以生命为代价建成了这一座世界桥梁史上的丰碑。建成时，桥墩高达87米，是当时纽约最高建筑物之一。那时候纽约的三大市标就是帝国大厦、自由女神像和布鲁克林大桥。每年7月4日美国独立纪念日在此放烟火。

绝对伏特加酒的作品精妙绝伦，在让人们享受视觉盛宴的同时也带给人们诸多启迪，设计本身最大限度地吸纳和表达最能被人认同和欣然接受的内涵，取决于设计创意本身的针对性以及相关的文化内涵的迷人程度。好的设计既是独特创意的苦心经营，也是某种具有深度文化内涵的发掘与美化。

图7-17 《绝对的布鲁克林》

现代设计是随着工业时代科学和人类文化艺术发展相结合而产生的新兴学科。现代社会已进入科学技术时代，科学业技术成为现代文明的主体。艺术与科学之间的关系更为紧密，

科学技术的发展为现代设计提供了更广泛的社会空间,而现代设计的繁荣又给社会生活以巨大影响。

通过本章的学习,我们对现代设计在理论层面上可做出以下概括。

(1) 现代设计的蓬勃发展和日益深入社会生活的各个领域,使其打破了实用艺术与纯艺术的界限,为现代艺术筑造了崭新的发展空间。

(2) 现代设计最大限度地展示了各种材质和现代科技的魅力,不断创造新的结构和形式语言,使其更加深入人心,成为现代社会的标志。

(3) 现代设计充分发挥艺术家的个性,是表现其审美观念、科学认知水平和创造能力的载体。

(4) 随着社会的发展,现代设计者的队伍将不断扩大,成为现代艺术的生力军。

1. 请叙述产品设计的方法。
2. 如何理解环境设计?
3. 视觉设计是如何分类的?

建议阅读书目:
1. 王受之. 世界现代设计史. 北京:中国青年出版社,2001
2. 何可人. 工业设计史. 长沙:湖南美术出版社,2005

参 考 文 献

1. 田自秉．中国工艺美术史[M]．北京：东方出版中心，1985．
2. (法)热尔曼·巴赞．艺术史[M]．刘明毅，译．上海：上海人民美术出版社，1998．
3. 张夫也．外国工艺美术史[M]．北京：中央编译出版社，1999．
4. 萧默．建筑艺术欣赏[M]．北京：人民大学出版社，2001．
5. 陈之华．中国古代建筑史[M]．北京：中国建筑工业出版社，2001．
6. 朱伯雄．世界经典美术鉴赏辞典[M]．北京：中国青年出版社，2001．
7. 汝信．中国雕塑艺术史[M]．宁夏：宁夏人民出版社，2001．
8. 王受之．世界现代设计史[M]．北京：中国青年出版社，2001．
9. 倪志云．美术考古与美术史研究文集[M]．济南：山东齐鲁书社，2006．
10. 尚刚．中国工艺美术史新编[M]．北京：高等教育出版社，2007．
11. 梁思成．中国建筑史[M]．北京：百花文艺出版社，2007．
12. 陈文斌．品读世界建筑史[M]．北京：北京工业大学出版社，2007．
13. 薄松年．中国美术史教程[M]．西安：陕西人民美术出版社，2007．
14. (美)瑞兹曼．现代设计史[M]．(澳)王栩宇，等译．北京：人民大学出版社，2007．
15. 沈理源．西洋建筑史[M]．北京：水利水电出版社，2008．
16. 张复合．图说北京近代建筑史[M]．北京：清华大学出版社，2008．
17. 张坚．西方现代美术史[M]．上海：上海人民美术出版社，2009．
18. 张少侠．世界工艺美术史[M]．上海：上海书画出版社，2009．
19. 洪再新．中国美术史[M]．浙江：中国美术学院出版社，2013．
20. 蒋勋．写给大家的西方美术史[M]．湖南：湖南美术出版社，2015．
21. 蒋勋．写给大家的中国美术史[M]．北京：生活·读书·新知三联书店，2015．
22. 巫鸿．美术史十议[M]．北京：生活·读书·新知三联书店，2016．